Texte détérioré — reliure défectueuse
NF Z 43-120 11

Contraste insuffisant
NF Z 43-120-14

CH. MOREAU-VAUTHIER

Les
Peintres Populaires

HACHETTE ET Cie

LES
PEINTRES POPULAIRES

OUVRAGES DU MÊME AUTEUR

LIBRAIRIE HACHETTE ET Cⁱᵉ

OUVRAGES D'ART

Les Portraits de l'Enfant. Un vol. grand in-8 avec 300 grav. Broché, 30 fr.; relié
L'Homme et son Image. Un vol. grand in-8 avec 300 grav. Broché, 30 fr. 40 fr.
Chefs-d'œuvre des Grands Maîtres. 1ʳᵉ série : 60 planches, 35 fr.; 2ᵉ série épuisée ;
60 planches, Peintres modernes. .
Gérôme, peintre et sculpteur. Un vol. in-16, br. 3 fr. 50
Morot (Aimé), son œuvre. Préface et 60 reproductions. 150 fr.
La Peinture, description des procédés, etc. Un vol. in-8° avec 16 grav. en couleurs et 27 grav. en noir. Broché, 10 fr.; relié. 15 fr.

ALBUMS ILLUSTRÉS POUR LES ENFANTS

Tur-Lu-Ri. Illustrations en couleurs par Gugu. 5 fr.
Les Bêtes. Planches en couleurs par Bricard. 4 fr.
Etc., etc.

ROMANS ET NOUVELLES

La Vie d'Artiste. Plon et Nourrit, éditeurs. 3 fr. 50
Maquettes et Pastels. Plon et Nourrit, édit. 3 fr. 50
Les Gamineries de M. Triomphant. Plon et Nourrit, édit. 3 fr. 50
L'Amour qui passe. Plon et Nourrit, édit. 3 fr. 50
Le Sentier du Mariage. Plon et Nourrit, édit. 3 fr. 50
Les Rapins. Collection des Auteurs célèbres. Flammarion, édit. 0 fr. 60

BIBLIOTHÈQUE DES ÉCOLES ET DES FAMILLES

CH. MOREAU-VAUTHIER

LES
PEINTRES POPULAIRES

= LÉONARD DE VINCI = MICHEL-ANGE =
= RAPHAËL = ANDRÉ DEL SARTE = LES CLOUET = TITIEN =
= RUBENS = REMBRANDT = VELASQUEZ =
= POUSSIN = VAN DYCK = LA TOUR = REYNOLDS = GREUZE =
DAVID = INGRES = DELACROIX = COROT

OUVRAGE ILLUSTRÉ DE 12 PLANCHES GRAVÉES ET TIRÉES HORS TEXTE

ET DE 18 PORTRAITS D'ARTISTES

PARIS
LIBRAIRIE HACHETTE ET Cie
79, BOULEVARD SAINT-GERMAIN, 79
1914

Tous droits de traduction et de reproduction réservés.

PRÉFACE

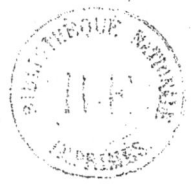

> Les bons livres sur les arts ne sont pas les recueils d'arrêts, mais ceux qui mettent à ma portée des beautés que mon âme est faite pour sentir...
>
> STENDHAL.

Il faut lire la vie des grands peintres et aller ensuite voir souvent leurs tableaux : c'est ainsi qu'on parviendra à les bien comprendre.

La petite fille d'un artiste alla, un jour, déjeuner chez des amis de son père. On se mit à table. Aussitôt l'enfant s'écria :

« Oh ! la jolie salière que vous avez là ! »

Il se trouvait que la salière était en effet un bibelot de valeur.

Comme on s'étonnait du goût que cette gamine montrait malgré sa jeunesse, la petite, qui avait l'esprit éveillé, expliqua elle-même :

« C'est bien simple. Je ne vois jamais que de jolies choses autour de moi. »

Tout le monde ne peut s'entourer d'œuvres d'art, mais tout le monde peut aller dans les musées. Il y a des musées partout, non seulement à Paris, mais en province. Enfin des ouvrages illustrés donnent de fort belles gravures des tableaux célèbres. On peut ainsi s'en faire une idée sans sortir de chez soi. A les regarder souvent, vos yeux s'habitueront aux belles œuvres et vous saurez à la fois les distinguer et les apprécier.

*
* *

Il est très intéressant de regarder des tableaux, mais, pour commencer, il n'est pas facile de savoir les bien regarder. Trop souvent on s'imagine qu'il faut s'appliquer à en distinguer les défauts. Le moyen est excellent pour gâter son

plaisir. On ressemble ainsi au brave homme qui ayant un matin quitté la ville dans l'intention d'admirer la campagne, ouvrait son parapluie chaque fois qu'il apercevait un nuage. Le soir, à force d'avoir cherché les nuages et ouvert son parapluie, notre promeneur n'avait rien vu du tout et il ne s'était pas aperçu que la journée avait été superbe.

Si nous voulons examiner un tableau comme il doit l'être, il faut chercher, avant tout, ses qualités. Des défauts? il en a certainement, mais ce n'est pas pour les montrer qu'il a été peint.

Il a été peint dans l'intention de nous être agréable. Il ne serait ni obligeant à l'égard de l'artiste, ni intelligent de notre part, d'aller prendre de l'ennui là où l'on nous offre du plaisir. Cherchons le plaisir qu'on prétend nous donner. Et si nous le trouvons, déclarons-nous satisfait; le seul reproche qui nous soit permis c'est de dire qu'il nous est impossible de trouver aucun agrément dans la peinture qui vise à nous plaire.

La meilleure manière d'arriver à bien distinguer, bien goûter les chefs-d'œuvre est de commencer par étudier la vie de ceux qui les exécutèrent.

Il faut connaître la Joconde, mais il faut auparavant connaître Léonard de Vinci, car la manière de bien comprendre la Joconde est de savoir où, comment, par qui elle fut peinte.

Je vais donc vous dire qui sont ces artistes et comment ils vécurent.

Vous apprendrez ainsi que l'art n'a pas toujours été ce qu'il est et ne sera pas toujours ce qu'il est; que, par suite, les œuvres n'ayant pas été conçues avec le même idéal, ni exécutées avec les mêmes moyens, ne doivent pas être examinées avec les mêmes exigences de votre part. Vous apprendrez d'autres choses encore. Mais vous apprendrez surtout à respecter ces grands noms, à savoir ce qu'on doit à ceux qui les portèrent; et vous irez voir leurs tableaux avec plus de clairvoyance et plus d'intérêt.

Un fait vous frappera certainement. Vous remarquerez que tous les grands artistes furent de grands travailleurs.

Je ne veux pas dire seulement qu'ils ont beaucoup produit quand ils ont eu du succès; vous constaterez vous-même que, dès leur jeunesse et malgré les dons et les facilités qu'ils pouvaient avoir, peut-être même en raison de ces dons qui les soutenaient et les excitaient à s'instruire, ils furent des travailleurs acharnés.

C'est une erreur absolue de croire que les dons suffisent et que le travail est superflu. La jeunesse des artistes les plus grands prouve absolument le contraire.

En art comme dans toutes les autres occupations humaines, ce que l'on a

de mieux à faire, est de travailler beaucoup. Si à ce compte-là on devient un bon ouvrier, on devient aussi un grand artiste.

*
* *

Bref, ce livre ne sera pas un livre de critique d'art. Il ne prétend pas expliquer les raisons qui font que tel tableau est beau et tel peintre un grand artiste. C'est tout au plus si, avant chaque biographie, il relatera en quelques mots l'opinion des connaisseurs sur le talent de chaque peintre.

Son but est de vous conter la vie des artistes les plus populaires, de vous les montrer en pleine activité au milieu de leurs contemporains, dans de courtes biographies, nourries d'anecdotes exactes et expressives.

Comme il est intéressant de connaître le visage des gens que l'on estime, le portrait de chaque artiste accompagnera chaque biographie.

Enfin, douze des plus beaux chefs-d'œuvre de l'art orneront le texte, y mettront le reflet gravé de leur magnificence.

Comme vous êtes capable de regarder et de réfléchir, toute liberté vous restera d'admirer à votre gré les tableaux et les artistes, de préférer les uns ou les autres, en un mot de faire votre choix, c'est-à-dire de former vous-même votre goût et votre opinion. Plus tard, s'il vous convient de connaître les « pourquoi » de votre admiration, vous lirez des livres qui pourront vous les apprendre. Mais l'important n'est pas de savoir pourquoi une rose sent bon et une cerise est savoureuse. Il est nécessaire avant tout de posséder assez de goût et d'odorat pour éprouver du plaisir à respirer l'une et à manger l'autre.

Ainsi donc, lisez, regardez et tâchez d'admirer. Admirer! en art, tout est là.

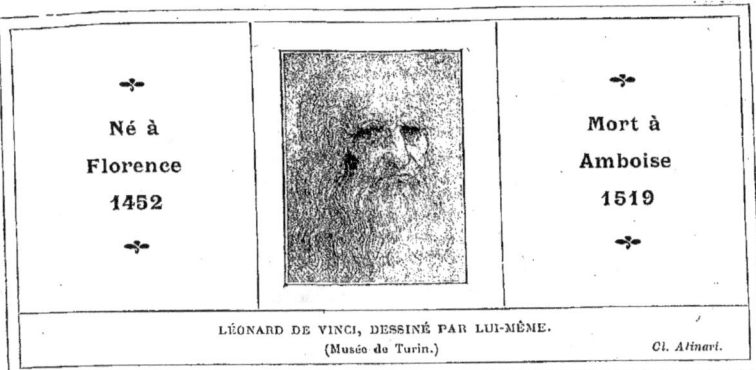

Né à Florence 1452

Mort à Amboise 1519

LÉONARD DE VINCI, DESSINÉ PAR LUI-MÊME.
(Musée de Turin.) Cl. Alinari.

LÉONARD DE VINCI

Léonard de Vinci vécut à Florence, puis à Milan, où le duc Ludovic le More lui commanda des travaux importants. Les trois dernières années de sa vie s'écoulèrent en France. Il mourut au manoir de Cloux, près d'Amboise.

Peu d'hommes montrèrent des aptitudes aussi brillantes et concoururent d'une manière plus active au développement de l'art.

Peintre, sculpteur, architecte, ingénieur, écrivain, savant, le maître aborda toutes les occupations humaines; et il ne les aborda pas seulement avec intelligence et savoir, mais avec une divination magistrale qui lui a fait devancer son temps, toucher à des questions destinées à n'être résolues que plus tard et dont quelques-unes le sont à peine aujourd'hui. (Il avait imaginé une machine volante, plus lourde que l'air.)

La plupart de ses travaux ont été détruits. Parmi ceux qui subsistent, les plus célèbres sont la Cène, *à Milan, la* Vierge aux Rochers, *la* Vierge et Sainte Anne *et surtout la* Joconde. *Le* Louvre *a la gloire de posséder ces trois dernières toiles.*

I.

Comment Léonard de Vinci, qui fut non seulement un grand peintre, mais un génie des plus complets, ne parvint pas, malgré sa supériorité, à se manifester d'une manière digne de lui.

La plupart des artistes de valeur révèlent dès leur jeunesse les aptitudes merveilleuses qui les rendront célèbres. Sous l'impulsion irrésistible qui les entraîne, ils ne sont arrêtés ni par leur ignorance, ni par les difficultés

matérielles : on croirait qu'un génie invisible les inspire et les guide. Même avec les moyens les plus grossiers, ils produisent des essais pleins de promesses. Leurs parents, leurs camarades, leurs maîtres les considèrent avec surprise et admiration.

Mais la force qui les domine les absorbe tout entiers. Écoliers distraits, rêveurs, obsédés par leur vocation, ils paraissent exclusifs, originaux et déjà spécialistes.

Ce sont des artistes, ne leur demandez pas d'être des savants.

Voici pourtant un homme extraordinaire qui eut tous les dons à la fois, les exerça tous à la fois, se montra en tout et partout supérieur, capable en un mot de renouveler aussi bien les sciences que les arts.

Il entreprenait avec ardeur et facilité toutes les études : arithmétique, littérature, musique, dessin, modelage.

Son corps était aussi énergique et aussi souple que son intelligence. Après l'avoir entendu jouer à ravir de la guitare, on pouvait le voir rompre un fer à cheval ou un battant de cloche. Agile et robuste, d'une beauté et d'une grâce charmantes, il excellait dans tous les exercices du corps, équitation, danse, escrime, gymnastique.

L'historien italien Vasari parle en ces termes de Léonard dans sa jeunesse :

« Il unissait à une beauté physique au-dessus de tout éloge, une grâce infinie dans tous ses actes ; quant à son talent, il était tel que n'importe quelle difficulté se présentant à son esprit, il la résolvait sans effort. Chez lui la dextérité s'alliait à une force très grande ; chez lui l'esprit et le courage avaient quelque chose de royal et de magnanime. »

Il écrit encore :

« Il avait si grand air que rien qu'à le voir la tristesse disparaissait. »

D'ailleurs son extrême bonté autant que la douceur de ses manières et le charme de sa conversation lui gagnaient tous les cœurs. Et cette bienveillance à l'égard des hommes s'étendait aux animaux. On le vit, un jour, dans un marché, acheter des oiseaux en cage pour leur rendre la liberté. Suivant une lettre d'un de ses contemporains, il passait même pour ne pas manger de viande et ne se nourrir que de légumes. Était-ce par hygiène comme on le fait aujourd'hui? C'est bien possible ; mais c'était surtout, sans doute, par pitié pour les animaux.

S'il possédait la douceur des forts, il jouissait aussi de la gaieté des sages. Son esprit qui se préoccupait des problèmes les plus graves, se délassait dans les fantaisies les plus extravagantes. Il avait des gamineries de rapin. Il devait plus tard dessiner des caricatures très curieuses ; dans sa jeunesse il se livrait à des charges d'atelier où apparaissaient son savoir et son ingéniosité en même temps que la bouffonnerie de sa verve.

Par le mélange de matières inodores, il composait, disent ses biographes, des odeurs nauséabondes qu'il répandait tout à coup dans les appartements, à la profonde stupeur des assistants qui s'empressaient de fuir. Ailleurs il cachait dans les coins des vessies qui peu à peu gonflées par d'invisibles soufflets encombraient les chambres et chassaient leurs habitants. La nuit même, il troublait les dormeurs qui se sentaient tout à coup soulevés dans leur lit par des machines de son invention.

En fait, on le voit au caractère même de cette humeur folâtre, il se souciait d'inventer plus que de produire. Toute sa vie, Léonard fut ainsi.

Le pape Léon X lui ayant un jour commandé un tableau, il se mit à chercher un vernis pour ce tableau qu'il n'avait pas encore commencé.

Le pape déclara :

« Je ne verrai jamais mon tableau puisqu'il pense à le vernir déjà. »

Et il ne le vit jamais, en effet.

Cette versatilité, qui tenait à la diversité même de ses aptitudes, Léonard la devait aussi au découragement qui l'assaillait lorsqu'il avait constaté combien il était loin d'atteindre à la perfection qu'il rêvait.

Nous verrons les conséquences de ces faiblesses dans la vie du maître, et nous pourrons en déduire que pour remplir glorieusement une vie humaine il vaut mieux une ardeur restreinte et bornée qu'une ambition infinie et dispersée, même si elle est encouragée par des aptitudes merveilleuses.

Il ne manqua donc à Léonard pour être vraiment grand que de sacrifier sa vie entière à un seul genre de travail.

Stendhal l'a constaté :

« Léonard, dit-il, fut grand de bonne heure, tenta sans cesse de nouvelles voies pour arriver à la perfection, et souvent laissa ses ouvrages à moitié terminés, lorsqu'il désespérait de les porter au sublime. »

Et il ajoute :

« Léonard après avoir perfectionné les canaux du Milanais, découvert la cause de la lumière cendrée de la lune et de la couleur bleue des ombres, modelé le cheval colossal de Milan, terminé son tableau de la *Cène* et ses traités de peinture et de physique, put se croire le premier ingénieur, le premier astronome, le premier peintre et le premier sculpteur de son siècle. Pendant quelques années il fut réellement tout cela; mais Raphaël, Galilée, Michel-Ange, parurent successivement, allèrent plus loin que lui, chacun dans sa partie; et Léonard de Vinci, une des plus belles plantes dont puisse s'honorer l'espèce humaine, ne resta le premier dans aucun genre. »

II

La famille de Léonard, sa naissance, sa jeunesse, ses brillants débuts chez son maître, le peintre sculpteur Verrocchio.

Ce grand homme naquit en 1452, entre Florence et Pise, dans le voisinage d'Empoli, au village de Vinci.

Son père était un modeste notaire de campagne, et sa mère une simple paysanne. Il ne faut donc pas croire aux légendes anciennes qui faisaient naître Léonard dans un château.

Son père le confia au maître Verrocchio, orfèvre, sculpteur et peintre, qui le prit à son atelier comme une sorte d'apprenti. Léonard avait tout au plus quinze ans.

C'est de cette manière que débutaient tous les artistes de son temps. Le Pérugin avait commencé à étudier la peinture à neuf ans ; Bartholoméo, à dix ans ; André del Sarte devait entrer chez un orfèvre à sept ans.

Michel-Ange, à quinze ans, était déjà capable de sculpter un masque de faune qui lui valait les faveurs de Laurent le Magnifique.

Léonard connut ainsi la vie d'élève, devint ce que l'on appelait si joliment *il creato* de son maître, sa créature, celui qu'il forme, celui auquel il ouvre les yeux devant le spectacle de la nature, dont il délie les mains et anime les doigts, auquel il donne le souffle de vie, la flamme immortelle et brûlante, auquel il transmet l'âme et le talent d'un artiste.

Jamais cette éducation ne fut plus parfaite. C'était une longue initiation. L'enfant, tout jeune encore, montait graduellement les degrés du temple. D'abord astreint aux plus infimes besognes, il commençait par être le domestique de son maître. Ce rôle n'avait rien d'humiliant : l'autorité du professeur était empreinte d'une camaraderie toute paternelle. En même temps qu'il faisait ses commissions, l'élève mangeait à sa table et couchait dans une soupente voisine de l'atelier. De faciles travaux lui étaient confiés ; il brossait des fonds, peignait des accessoires, apprenait lentement son métier.

L'*apprentissage* durait deux, quatre, six ans, selon l'âge de l'apprenti. Il était suivie du *compagnonnage* dont la durée variait aussi et durant lequel le compagnon recevait une rémunération. La maîtrise enfin couronnait ces longues études.

Doué comme il l'était, Léonard fit de rapides progrès et se montra bientôt capable de collaborer aux œuvres de Verrocchio. Celui-ci ayant été chargé de peindre un tableau pour les moines de Vallombreuse, recourut au concours de son élève qui, dans le *Baptême du Christ*, exécuta entièrement

un des deux anges à genoux. Cet ange était si charmant de grâce et de sentiment que Verrocchio lui-même en fut frappé et le jugea supérieur aux personnages voisins. On peut voir aujourd'hui le tableau à Florence, à l'Académie des Beaux-Arts; il est certain qu'on ne saurait comparer la peinture sèche, le dessin anguleux qui règne dans tout le reste du tableau avec le visage de l'ange dû à Léonard. Vasari raconte que désespéré de se voir surpassé par un enfant, le vieux maître ne voulut plus toucher un pinceau.

Un élève qui décourage son maître est un élève qui promet.

Ce découragement d'ailleurs n'est pas prouvé. Ce qui en revanche serait exact, c'est la transformation complète du talent du Verrocchio dans ses dernières œuvres, par exemple dans l'*Incrédulité de Saint Thomas*, admirable groupe de sculpture, et la statue du *Colleone*, à Venise, un chef-d'œuvre. Et des critiques tels que Müntz attribuent cette supériorité des derniers travaux du maître à l'influence de son élève. Or un élève qui instruit son maître, se révèle encore plus extraordinaire que s'il le décourageait.

Après avoir obtenu ce succès Léonard en obtint un autre d'un caractère tout différent.

Un paysan avait confié au père de Léonard une rondache, bouclier rond qu'employaient les hommes d'armes, en le priant de le faire décorer par quelque peintre de Florence, lorsqu'il irait à la ville. Le bon notaire remit la rondache à Léonard, et celui-ci résolut d'y peindre quelque sujet capable d'épouvanter ceux qui s'attaqueraient au possesseur de cette arme.

Dans une chambre où il se retirait, il réunit des lézards, des serpents, des sauterelles, des chauve-souris, tous les animaux bizarres ou terribles qui lui semblaient pouvoir lui inspirer la composition d'un monstre effroyable.

Il finit ainsi par peindre sur la rondache une bête fantastique dont les yeux fulgurants, les narines contractées et la gueule terrible jetaient des tourbillons de fumée et de flammes. Puis, ayant exposé en bonne lumière sa rondache, il pria son père de venir examiner ce qu'il avait fait. Dès la porte, à l'aspect de l'épouvantable apparition, le notaire recula d'horreur malgré lui.

Léonard satisfait lui dit simplement :

« Mon père, je vois que je suis arrivé au résultat que je voulais obtenir. Vous pouvez emporter la rondache et la rendre à son maître. »

Le père, en bon notaire, s'y prit autrement. Il acheta une belle rondache ornée d'un cœur percé d'une flèche et la donna au paysan enchanté. Ensuite il vendit 100 ducats la peinture de son fils à un marchand qui la céda plus tard pour 300 au duc de Milan.

Il eût été curieux de pouvoir connaître cette œuvre de jeunesse comme on connaît l'ange du *Christ* de Verrocchio, mais elle a disparu.

En tout cas ces deux travaux prouvent la diversité et la souplesse des dons de Léonard.

III

Léonard se présente à la cour de Milan et reçoit la commande d'une statue équestre dont la maquette fut détruite par des arbalétriers gascons, lors de l'invasion française.

Ces facilités n'entraînaient pas les conséquences, si fréquentes, de travail négligé et sans conscience. Léonard a produit une multitude de dessins qui révèlent la constante activité de son cerveau. C'est un exemple à donner aux jeunes artistes et, en général, à tous les jeunes gens.

Ses dons ne faisaient que le pousser davantage à la recherche et à la production. De sorte qu'il devait obtenir des résultats que ses devanciers n'avaient point atteints. Il y gagnait dès cette époque une connaissance générale absolument surprenante et dont la preuve se retrouve dans une lettre qu'il adressait au duc de Milan, Ludovic Sforza, pour lui offrir ses services.

Léonard se présente à la fois comme ingénieur, architecte, sculpteur, peintre. Il prétend connaître des moyens nouveaux de construire des ponts et des bombardes, de conduire des travaux de siège, de détruire des citadelles, de faire des souterrains, des chariots de guerre, des catapultes et des machines de guerre de tous genres. Le plus curieux, c'est que Léonard ne parle que pour finir et très brièvement, de ses talents d'artiste. Il est vrai qu'il les énonce en ces termes :

« J'exécuterai en sculpture, soit de marbre, soit de bronze ou de terre, et de même en peinture, n'importe quel travail à l'égal de n'importe quel autre. »

Et à la vérité il n'exagérait point.

Le jeune maître oubliait malgré tout quelques-uns de ses talents. Il débuta en effet à la cour de Milan comme musicien, en jouant d'une lyre inventée par lui.

Il dut à ce succès de commencer par être, chez le duc, l'ordonnateur des fêtes. On retrouve de nombreux dessins de Léonard destinés à servir de modèles pour des costumes de fêtes, croquis d'écuyers, de pages, pleins d'élégance, travestissements luxueux et bizarres, ornements décoratifs, animaux fantastiques, etc.

Mais il ne s'en tint pas à la direction des fêtes de la cour ducale, il obtint la commande d'une statue équestre colossale qui devait représenter le duc François Sforza, père de Ludovic le More.

Léonard y travailla pendant dix-sept ans et ne la termina jamais. Entreprise en 1482, exécutée en plâtre et exposée dans cette matière en 1493, sous un arc de triomphe à l'occasion du mariage de Blanche-Marie Sforza avec l'empereur Maximilien, célébrée alors par de nombreux poètes comme un chef-d'œuvre, elle fut détruite et mise en pièces, en 1499, par des arbalétriers gascons, lors de l'invasion française. Ils la prirent comme cible et achevèrent de briser une statue qui, en somme, en raison de la matière qui la composait et de son séjour en plein air, devait être déjà fort dégradée par les intempéries et facile à abattre entièrement.

Parmi tant d'œuvres de Léonard de Vinci que le temps devait ne pas respecter, ce fut la première qui disparut et celle qui, par le fait, disparut le plus complètement, puisque c'est à peine si quelques dessins du maître peuvent permettre d'imaginer vaguement ce que fut la statue de Sforza en plâtre, et rien ne peut donner l'idée du projet complet de Léonard.

Quelques années plus tard, Michel-Ange, qui n'aimait pas Léonard de Vinci, le rencontra dans une rue de Florence et lui rappela en termes acrimonieux qu'il avait entrepris une statue équestre, n'avait pu la fondre et l'avait honteusement abandonnée.

Michel-Ange, jeune encore, ne savait pas ce que l'avenir lui réservait. Il devait, lui aussi, sous le feu de son génie, imaginer des œuvres grandioses et ne pas les exécuter.

IV

Léonard peint, pour le couvent des Grâces, un tableau représentant la Cène, qui subit les dégradations tour à tour du temps et des hommes.

UNE autre œuvre de Léonard date de son séjour à Milan. L'histoire de cette peinture n'est pas moins triste que celle de la statue équestre de Sforza et ce qui en reste ne fait qu'augmenter davantage les regrets.

Les moines du couvent de Sainte-Marie-des-Grâces demandèrent à l'artiste de décorer la muraille de leur réfectoire. Il choisit comme sujet la *Cène*, c'est-à-dire le dernier repas de Jésus-Christ avec ses disciples, au moment où il dit :

« L'un de vous me trahira. »

Le sujet offrait donc une action dramatique mais contenue et d'autant plus poignante. Un maître, qui savait être en même temps un ami, disait à ceux qui l'entouraient : « Il y a ici un traître qui va me livrer à mes ennemis. »

On imagine le drame ; les innocents s'émeuvent et se révoltent, le traître se trouble et se contient.

La salle qu'il fallait décorer, était longue, haute, voûtée, humide ; Léonard de Vinci préféra employer le procédé de la peinture à l'huile plutôt que celui de la fresque. La peinture à la fresque exige une grande vivacité d'exécution qui ne s'accordait point avec son tempérament réfléchi. L'huile qui permet un travail lent et des retouches, lui convenait mieux. Mais il paraît qu'il profita avec excès de ces facilités.

Les moines s'impatientaient de voir leur réfectoire encombré, de ne pouvoir y manger et de constater que Léonard n'avançait pas.

Le prieur alla se plaindre au duc de Milan, qui avait pris à sa charge les frais de la décoration.

Il lui dit :

« Il ne reste plus à faire qu'une seule tête, celle de Judas, et, depuis plus d'un an, non seulement Léonard n'a pas touché au tableau, mais il n'est même pas venu le voir. »

Le duc demanda Léonard et lui exprima sa surprise.

« Est-ce que les moines savent peindre ? répondit le peintre. Il y a longtemps en effet que je n'ai mis les pieds dans leur couvent, mais j'affirme que, malgré tout, je travaille chaque jour au moins deux heures à mon tableau.

— Et comment ? s'étonna le duc.

— Il ne me reste plus à faire que la tête de Judas. Un insigne coquin qui trahit ainsi son maître ne doit pas avoir une tête quelconque. Depuis un an que je cherche cette tête, je ne l'ai pas rencontrée, et tous les jours je vais au marché et dans les endroits où se réunit la canaille de Milan, sans trouver un scélérat dont le visage me satisfasse. Une fois ce visage trouvé, mon tableau sera terminé ; mais si je ne trouve rien, puisque les moines sont si pressés, je prendrai, parbleu ! la tête de leur prieur, qui me conviendrait parfaitement. J'y ai déjà pensé ! »

Le duc se mit à rire et Léonard eut désormais la paix.

Un écrivain italien de l'époque, Matteo Bandello, raconte qu'il vit l'artiste au travail.

« Il venait souvent de grand matin, au couvent des Grâces. Il montait en courant sur son échafaudage. Là, oubliant jusqu'au soin de se nourrir, il

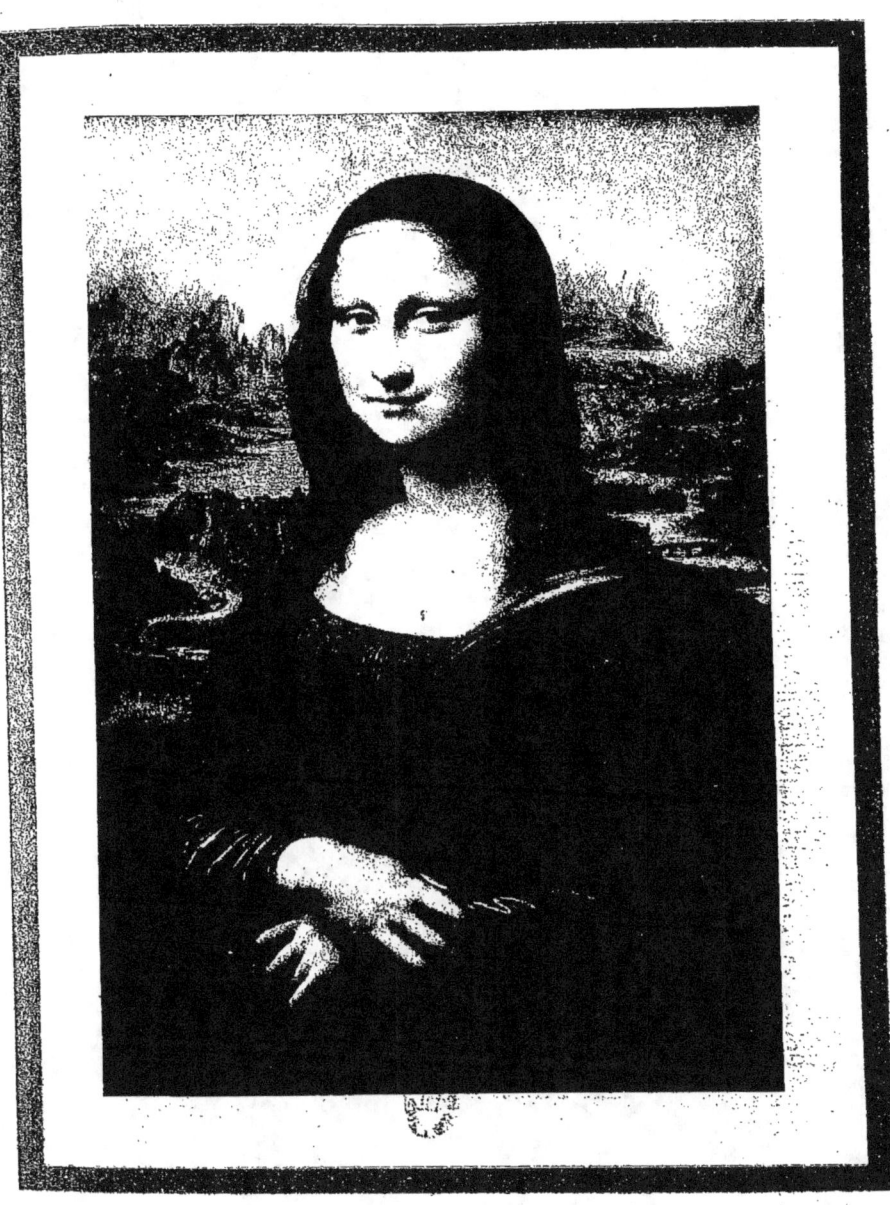

LÉONARD DE VINCI

LA JOCONDE. (Louvre.)

ne quittait pas les pinceaux depuis le lever du soleil jusqu'à ce que la nuit tout à fait noire le mit dans l'impossibilité absolue de continuer. D'autres fois, il était trois ou quatre jours sans y toucher, seulement il venait passer une heure ou deux, les bras croisés, à contempler ses figures et apparemment à les critiquer en lui-même. Je l'ai encore vu en plein midi, quand le soleil rend les rues de Milan désertes, partir de la citadelle, où il modelait en terre son cheval de grandeur colossale, venir au couvent sans chercher l'ombre et par le chemin le plus court, là, donner en hâte un ou deux coups de pinceaux à l'une de ses têtes et s'en aller sur-le-champ. »

La tête du Judas fut achevée, mais celle du Christ resta incomplète. Un auteur en a donné l'explication suivante :

Après avoir consacré tous ses soins à son œuvre, Léonard qui ne parvenait pas à peindre le Christ, alla voir son ami Zénale et lui demanda un conseil.

« Tu as commis une erreur grave, lui dit celui-ci. I est impossible de représenter des figures plus douces, plus belles que celles de saint Jacques majeur et de saint Jacques mineur dans ton tableau. Laisse donc ton Christ imparfait comme il l'est, car si tu l'achèves tu ne pourras mieux faire que tes apôtres, de sorte qu'il ne paraîtra pas le Christ, il ne paraîtra pas leur maître : il ne sera pas supérieur à eux. »

C'est ainsi que la tête resta à l'état d'ébauche.

Lors de l'invasion française, le roi Louis XII résolut de transporter en France la fresque du Vinci. Au moyen de barres de bois ou de fer il voulait former une armature assez puissante pour la transporter sans accident. Mais il dut y renoncer.

Dans cette salle humide et sur ce mur dont le crépi était mauvais, la peinture se détériora très vite. Dès le milieu du xvie siècle, on la considérait comme perdue. Au xviie, les moines pratiquèrent une porte dans la muraille en taillant les jambes du Christ et celles de ses voisins. Des restaurations diverses et mal exécutées vinrent ensuite. Enfin pendant la Révolution, en 1796, lors de l'occupation française, Bonaparte voulut, en traversant Milan, voir la peinture de Léonard et ordonna que le réfectoire des dominicains fût exempt de logement militaire. Mais cet ordre ne fut pas respecté, les troupes françaises convertirent le réfectoire en magasin à fourrage et en écurie, et les dragons lacérèrent à coups de briques les têtes des apôtres.

Aujourd'hui on ne distingue plus que des ombres sur la muraille; la peinture est en ruines.

V

Léonard ayant entrepris, en concurrence avec Michel-Ange, la décoration d'une salle du Palais Vieux, à Florence, le carton, après avoir soulevé l'enthousiasme des contemporains, disparut et la peinture ne fut jamais terminée.

Léonard exécuta une troisième œuvre, le carton de la *Bataille d'Anghiari*, qui, malgré sa valeur et sa célébrité, eut le même sort que la statue de Sforza.

La bataille d'Anghiari avait été livrée par les Florentins à leurs rivaux les habitants de Pise et ils avaient été vainqueurs. La ville de Florence voulut célébrer le souvenir de cette victoire ainsi que la mémoire d'une autre bataille, celle de Cascine, dans la salle du Conseil de son monument municipal, le Palais Vieux. A cet effet, le gonfalonier s'adressa aux deux grands Florentins, à Michel-Ange, jeune encore, et à Léonard de Vinci, en pleine gloire. On a souvent appelé cette double commande un concours. C'est une erreur. Le mot *concours* fait entendre un choix définitif à la suite d'un jugement et une commande exclusive au vainqueur. Dans le cas présent les deux rivaux étaient traités en égaux ; ils devaient se mesurer dans leurs travaux mais les exécuter l'un et l'autre.

Il y avait concurrence, c'est possible, mais double commande et non point concours.

Léonard choisit la lutte, la bataille, la mêlée ; Michel-Ange, un épisode qui avait précédé la bataille, au cours duquel les soldats se baignaient dans l'Arno et avaient repris précipitamment leurs armes en entendant approcher l'ennemi. Les deux maîtres trouvaient ainsi l'occasion de faire valoir leurs qualités personnelles.

Léonard exécuta un carton, c'est-à-dire un grand dessin, puis, sa composition arrêtée, il entreprit une ébauche sur les murs de la salle même du Palais Vieux. Cette ébauche resta inachevée et disparut sans que l'on sache ni quand, ni comment elle fut détruite.

Le carton lui survécut pendant quelque temps. De nombreux artistes, Raphaël lui-même, vinrent l'étudier. Mais brusquement, au bout d'environ cinquante ans, il disparut ainsi que le carton de Michel-Ange. Et aujourd'hui un mystère presque complet enveloppe ces deux chefs-d'œuvre bien qu'ils aient, pendant un demi-siècle, mérité une admiration enthousiaste qui aurait dû les rendre d'autant plus précieux.

Une gravure de Edelinck et un dessin de Rubens conservé au Louvre,

passent pour représenter une scène du carton de Léonard. On y voit des cavaliers qui se disputent un drapeau. C'est tout le souvenir qui reste de ce chef-d'œuvre.

VI

Comment Léonard de Vinci exécuta le portrait de la « Joconde », chef-d'œuvre de sa maturité, et comment la « Joconde » serait absolument inconnue si Léonard de Vinci n'avait pas peint son portrait.

Lorsqu'un grand artiste daigne exécuter un portrait, il décerne une sorte d'immortalité à la personne dont il reproduit les traits. Par la gloire de son nom, comme par les marques de son talent, il gratifie son « modèle » d'une célébrité que celui-ci n'aurait souvent pas acquise de lui-même, et pendant des siècles — tant que l'œuvre peut résister au temps et parfois même au delà de sa durée — le maître perpétue le souvenir du visage qu'il honora de ses pinceaux.

Tout le monde connaît le nom de la *Joconde*, grâce au chef-d'œuvre du Vinci, et c'est à peine si l'on sait qui fut la personne représentée par cette admirable peinture.

Pendant longtemps l'œuvre suffisait à l'admiration de tous; on ne s'occupait nullement de rechercher quelle avait été cette femme. Depuis que des historiens et des critiques se sont souciés de le savoir, le mystère qui entourait l'original du portrait n'a pas été entièrement pénétré; on n'a, en somme, pas pu découvrir des renseignements très importants, ni très précis.

Les Joconde, en italien Giocondo, étaient une famille patricienne de Florence au xve siècle. En 1495, Francesco di Bartolommeo di Zanobi del Giocondo épousait une jeune fille de la famille Gherardini, née à Naples, et nommée *Mona Lisa*.

Les Giocondo aimaient les arts et encourageaient les artistes. Une dizaine d'années sans doute après son mariage, Francesco commanda le portrait de son épouse *Mona Lisa* au grand peintre Léonard de Vinci.

On sait que le mari de Mona Lisa, nom exact de celle que l'on appellera désormais *la Joconde*, que son mari, né en 1460, mourut en 1528. Mais on ne sait d'elle que son mariage. Quand mourut-elle ? à quel âge ? On l'ignore.

On croit qu'elle eut une fille, qui mourut en 1499, c'est-à-dire presque au maillot sans doute, et fut enterrée à Sainte-Marie-Nouvelle, à Florence.

Mais on n'en est pas sûr. Comme Francesco del Giocondo avait eu déjà deux premières femmes avant d'épouser Mona Lisa, on peut supposer que l'enfant morte en 1499, fille de Francesco, était née d'un premier lit.

Bref un mystère presque complet enveloppe la mémoire de cette femme que son portrait a rendue célèbre. Il faut désormais l'admirer comme une inconnue dont nous ne connaîtrons jamais que le nom et dont rien de l'existence ne nous sera jamais révélé.

C'est le cas de rappeler le mot de Léonard de Vinci lui-même :

« *Un beau corps passe, une œuvre d'art ne passe pas.* »

Vasari raconte que durant son travail il entourait Mona Lisa de musiciens et de chanteurs afin de la distraire, de l'entretenir dans une humeur souriante, d'enlever à son visage toute expression de fatigue ou d'ennui.

Vasari décrit longuement le tableau ; il dit que « cette figure est d'une exécution à faire trembler et reculer l'artiste le plus habile du monde qui voudrait l'imiter. » Il ajoute qu'après y avoir travaillé pendant quatre ans, Léonard laissa le tableau inachevé.

De nombreux littérateurs se sont évertués à célébrer la *Joconde* et à traduire les intentions de son auteur. Après un concert de discussions et d'éloges qui dure depuis des siècles, il suffit de dire que toute œuvre supérieure dépasse les intentions de son auteur et devient un thème où l'imagination de chacun s'entraîne et risque de s'égarer. Léonard a produit un chef-d'œuvre. Nous y voyons chacun ce que nous voulons et nous avons raison d'y voir ce que nous voulons, mais nous aurions tort de prétendre que l'auteur y a vu aussi ce que nous prétendons y voir et a prétendu nous faire voir ce que nous imaginons.

Le mérite de l'artiste est d'avoir excité notre admiration et notre imagination. Cela suffit à son honneur et à sa gloire.

VII

Amené en France par le roi François I^{er}, Léonard meurt au manoir de Cloux, près d'Amboise. Comment la « Joconde » vint au Louvre.

Benvenuto Cellini, dans ses *Mémoires*, dit au sujet de Léonard :

« Le roi François I^{er}, en présence du cardinal de Ferrare, du cardinal de Lorraine et du roi de Navarre, affirma que jamais homme n'était venu au monde sachant autant que Léonard et cela non pas seulement en matière de

sculpture, de peinture et d'architecture, mais qu'il était encore un très grand philosophe. »

Dès que François Ier, vainqueur à Marignan (1515) était arrivé à Milan, Léonard s'était trouvé là pour le saluer. L'artiste sut aussitôt prouver son ingéniosité et ses qualités de courtisan. Un lion, dans une fête, s'avança vers le souverain français et l'on vit sa poitrine s'ouvrir, pleine de lis.

François Ier décida Léonard à le suivre lorsqu'il rentra en France. Il lui offrit 700 écus, environ 35 000 francs de notre monnaie par an, et il lui donna comme résidence Amboise dont il habitait lui-même fréquemment le château.

Léonard se vit attribuer un petit manoir situé entre le château et la ville.

Bien que le manoir de Cloux ait été restauré, il n'a pas dû changer à l'intérieur. On prétend y montrer la chambre de l'artiste. La vaste cheminée et les poutres du plafond sont intactes.

Léonard paraît n'avoir presque plus travaillé, en France. Bientôt sa main droite fut paralysée. Des lettres de contemporains le montrent cependant entouré de tableaux qu'il devait avoir terminés récemment, le *Saint Jean-Baptiste* et la *Vierge sur les genoux de Sainte Anne*. Ces tableaux sont tous deux au Louvre.

Très affaibli, le maître resta de longs mois malade. François Ier lui fit l'honneur de le visiter mais le peintre ne mourut pas dans ses bras comme on le dit souvent. Il s'éteignit à l'âge de soixante-sept ans, le 2 mai 1519.

On l'enterra à Amboise, dans le cloître de l'église Saint-Florentin, à une place qu'il est aujourd'hui impossible de retrouver exactement.

Ce grand homme, poursuivi jusque dans la mort par la fatalité, n'a pas trouvé une tombe capable de défendre sa mémoire et ses restes.

François Ier avait acheté la *Joconde* 4 000 écus d'or, ce qui représente environ 200 000 francs de notre monnaie. Peut-être le tableau était-il resté à Cloux jusqu'à la mort du maître. En tout cas il alla ensuite à Fontainebleau, avec le *Saint Jean-Baptiste* et la *Vierge et Sainte Anne*. Ces trois chefs-d'œuvre furent l'origine de la Collection royale. Bientôt, François Ier y put ajouter le *Saint Michel* de Raphaël, la *Sainte Famille*, du même, la *Charité* d'André del Sarte, etc.

Jusque sous le règne de Louis XIV la *Joconde* resta à Fontainebleau. A cette époque le roi la fit transporter à Paris avec les autres œuvres qui formaient la collection royale. Il jugeait n'en pas jouir assez à Fontainebleau où il n'allait que peu fréquemment, pour la chasse.

Lorsque Versailles eut été construit, comme Louis XIV y voulait mettre ses tableaux, un nouveau transport s'effectua.

Enfin, en 1791, l'Assemblée nationale créa un musée public au Louvre qui ramena la collection royale à Paris, et, en 1793, le *Muséum français* s'ouvrit au public dans le Louvre.

La *Joconde* avait suivi ces aventures et ces déplacements. Malheureusement elle avait aussi dû subir les atteintes du temps et les soins de conservateurs maladroits. La peinture a noirci, a craqué, de lourds vernis l'ont empâtée. Nous ne voyons plus qu'un fantôme auprès de l'œuvre originale dont le ciel était clair, dont les chairs étaient éblouissantes de fraîcheur.

Il y a quelques années, Mme la comtesse de Béarn voulut gratifier la *Joconde* d'une bordure digne de sa valeur. La noble mécène a offert au Louvre un admirable cadre italien de la Renaissance, et le tableau de Léonard est désormais bien entouré.

Tel est le dernier événement dans l'existence du sublime chef-d'œuvre de Léonard de Vinci.

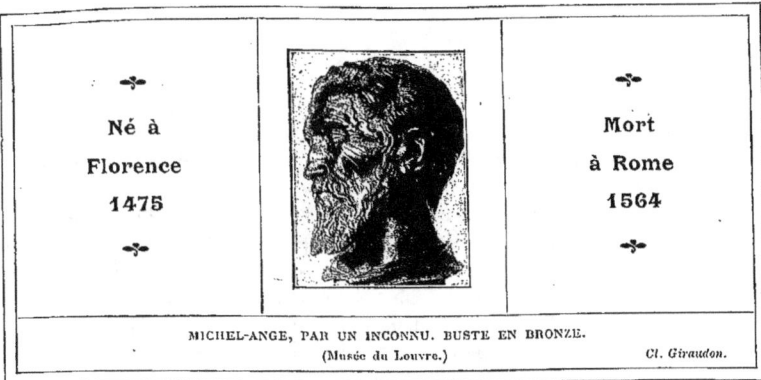

MICHEL-ANGE, PAR UN INCONNU. BUSTE EN BRONZE.
(Musée du Louvre.)
Cl. Giraudon.

MICHEL-ANGE

Sculpteur, peintre, architecte, même poète, Michel-Ange était, avant tout, comme il le disait lui-même, un sculpteur.

Son imagination exaltée le portait à concevoir sans cesse des plans grandioses, mais l'indépendance de son génie l'entraînait au travail solitaire dans des entreprises qui eussent exigé de nombreux collaborateurs. Aussi laissa-t-il, malgré sa longue existence, de nombreux travaux incomplets.

Achevées ou inachevées, ses œuvres sont presque toutes des chefs-d'œuvre d'une sublime puissance.

La plupart se trouvent à Florence et à Rome, les deux cités où il se fixa tour à tour.

La décoration picturale de la Chapelle Sixtine, à Rome, exécutée sur l'ordre du pape Jules II, forme un ensemble de terrible majesté, unique dans l'Histoire de l'Art. C'est là que se trouve le Jugement dernier.

Quant aux sculptures les plus célèbres de Michel-Ange, le Moïse, le Laurent de Médicis ou Penseur, l'Aurore, elles proviennent des tombeaux inachevés de Jules II et des Médicis.

I

Où l'on voit Michel-Ange, dans sa jeunesse, attirer par ses aptitudes et son intelligence, l'attention de Laurent le Magnifique.

M ICHEL-ANGE avait obtenu difficilement la liberté de travailler dans l'atelier du peintre Ghirlandajo, à Florence.

Lorsqu'enfin son père eut cédé à son désir, ses premiers essais en pein-

ture avaient été très remarquables, puis il s'était montré bientôt indocile et rêveur. Il rôdait dans la ville, en quête de quelque chose de mystérieux, il ne savait au juste quoi, qu'il ne parvenait pas à découvrir.

Un jour il pénétra dans les jardins où Laurent le Magnifique rassemblait des statues antiques. Cette robuste matière du marbre, divinement animée par les anciens, le transporta d'enthousiasme. Il en comprit aussitôt la splendeur. Ce fut pour le génial enfant la révélation attendue. Il ne rêvait plus que tailler le marbre, faire saillir des reliefs, adoucir des modelés. Il avait brusquement senti tressaillir le frisson créateur qui somnolait en lui. Tout de suite, il avait éprouvé cette ardeur puissante et magistrale qui devait lui faire dire plus tard :

« Le marbre tremble devant moi ! »

Comme il revenait chaque jour dans les jardins et y passait des journées en extase, les ouvriers finirent par remarquer ce petit bonhomme à la mine volontaire, aux yeux ardents. Ils le questionnèrent :

« Que veux-tu donc à rôder ainsi autour de nous ? »

L'enfant, sans répondre, regarda quelques blocs récemment apportés de la carrière et les désigna de son doigt, ce doigt qui devait créer tant de chefs-d'œuvre. Les mots manquaient à son trouble. Comme on ne comprenait pas, il souffla :

« Je voudrais de ça.
— Quoi ?
— Du marbre.
— Peut-être crois-tu que c'est du sucre, plaisantèrent les ouvriers.
— Je sais, prononça Michel-Ange d'une voix qui tremblait de désir, je sais que c'est plus beau et que ça peut devenir meilleur que du sucre ! »

Les ouvriers se turent, vaguement émus de l'enthousiasme qui brûlait cet enfant.

« Tiens, dit enfin l'un d'eux. Voilà un morceau. »

Et même il ajouta :

« Demain, je te donnerai des outils. Nous verrons si tu sais ce que l'on fait de ce sucre-là.
— Je le dévorerai ! » clama l'enfant.

De la nuit, il ne put dormir, une fièvre l'agitait ; il revoyait le bloc aux arêtes aiguës, gris par endroits, d'un clair de neige dans les parties à vif... gros comme une tête d'homme.... Il y taillerait un visage....

Le lendemain, il choisit parmi les antiques une tête de faune, un débris où la mâchoire manquait. Il le copia, ajouta la mâchoire... et comme les yeux semblaient rire et que les joues se soulevaient, il fit rire la bouche.

Des journées entières se passaient à ce travail. Rouge de bonheur, trans-

porté d'une sorte de délire, il taillait, râpait, usait le marbre sans rien entendre, sans rien voir autour de lui....

Une main se posa sur son épaule. Il tressaillit et se retourna.

Un homme laid, au visage dur, aux traits rusés mais de fière mine, le regardait.

Il reconnut le duc, Laurent le Magnifique, le maître de Florence, le mécène des grands artistes de son temps, le père de celui qui devait plus tard devenir le pape Léon X.

Laurent souriait.

« Un gamin de ton âge ne peut avoir taillé cela tout seul. Qui t'a aidé ? »

L'enfant se redressa.

« M'aider ! J'aurais préféré ne rien faire. Où eût été ma joie ?

— Tu es donc bien heureux de tailler du marbre ?

— Plus heureux que les maîtres des hommes qui taillent dans la chair vive ! »

Laurent sourit encore, amusé. Il hocha la tête.

« Tu as raison, petit. Mieux vaut la gloire de l'artiste que celle du conquérant. Mais tu as voulu faire un vieux faune et tu lui as laissé toutes ses dents. Ne sais-tu pas qu'à cet âge il en manque toujours quelqu'une ? »

Et sans attendre la réponse de l'enfant, il s'éloigna.

Il n'était pas loin que déjà le jeune sculpteur avait d'un coup de ciseau fait sauter une dent puis il fouillait adroitement le creux de la gencive.

Le lendemain Laurent repassa dans les jardins et s'approcha de Michel-Ange. Dès qu'il eut remarqué la mâchoire vide du faune, il félicita l'enfant et lui dit :

« Ne manque pas d'avertir ton père : je veux lui parler. »

Au père il demanda son fils. Et quelques jours après Michel-Ange devenait l'hôte des Médicis. Il possédait une chambre dans leur palais, était admis à leur table et traité comme leurs enfants. Il avait alors quinze ans.

La tête de faune, sa première œuvre, est conservée dans un musée de Florence.

II

Michel-Ange, qui se livre à des plaisanteries de rapin, a le nez brisé d'un coup de poing; un autre jour il a l'honneur d'être égalé aux statuaires de l'antiquité.

Il fut de ceux qui appartiennent à la solitude. Cette solitude tenait à son amour du travail autant qu'à la richesse de son imagination. De tels hommes ne s'ennuient jamais seuls, ce sont les autres hommes qui les

ennuient. Jeune, il écrivait : « Je n'ai aucun ami d'aucune sorte et je n'en désire pas. » Longtemps après, devenu vieux, il écrivait encore : « Je suis toujours seul et je ne parle avec personne. »

Mais son isolement n'était pas compris. On l'attribuait seulement à l'orgueil parce qu'il jugeait et méprisait aisément et ne ménageait à personne ses sarcasmes. Et comme la protection des Médicis éveillait la jalousie, ses ennemis étaient nombreux.

A la suite d'un mot malicieux, un de ses camarades, nommé Torrigiani, moins patient que les autres, lui asséna sur le nez un vigoureux coup de poing. Le cartilage en fut rompu et le nez déformé pour toujours. La physionomie renfrognée de Michel-Ange parut désormais plus renfrognée encore. Cela infligeait à cet homme unique un visage à part, à cet artiste de la terreur une mine farouche, à ce caractère morne une expression désolée. Michel-Ange était, de ce coup, achevé comme plastique. Son nez brisé le complétait, comme un cou flexible et une lèvre imberbe complètent Raphaël.

Laurent de Médicis étant mort, son fils Pierre lui succéda. Cette année-là, l'hiver fut rude. La neige tomba en grande quantité à Florence. Le fait se présente rarement. Pierre de Médicis, que cela divertissait, imagina de commander à Michel-Ange une colossale statue de neige. Elle ornait la cour de son palais. Il en fut très satisfait et la regarda fondre au soleil.

On peut s'étonner qu'aucun peintre anecdotique n'ait été tenté par ce sujet. Il est pittoresque et curieux. On dit que la fantaisie de Pierre était le fait d'un imbécile, elle aurait pu être aussi une originalité de dilettante et d'ironiste. Les actes des hommes ont souvent cet aspect double et contraire. Plutôt que de les juger, il vaut mieux les considérer en curieux.

Michel-Ange avait exécuté une statue de *Cupidon endormi*. Un des Médicis qui la vit, lui adressa de grands éloges :

« Si tu l'enterrais, dit-il à l'artiste, elle passerait certainement pour un antique et tu la vendrais plus cher. »

C'était l'époque où Rome antique renaissait de ses cendres aux yeux émerveillés des amateurs et des artistes. De toute part, en Italie, un grand mouvement d'enthousiasme exaltait les lettrés. On recherchait avidement ce qui survivait de l'ancien monde, de sa littérature et de ses arts; et les mécènes acquéraient au poids de l'or le moindre manuscrit, le moindre marbre.

On dit que Michel-Ange s'empressa d'enterrer sa statue en cachette dans un endroit où des fouilles devaient être entreprises. Suivant une autre version, il aurait simplement maquillé le marbre qui aurait pris le ton que donne un long séjour dans la terre. Ce qui est sûr, c'est que la statue partit

pour Rome et fut achetée par le cardinal Riario qui la considéra comme un antique et la paya deux cents ducats. Michel-Ange de son côté ne toucha que trente ducats, prix annoncé par le marchand romain, son intermédiaire et son confident.

Quelque temps après, un gentilhomme se présenta chez le maître, à Florence. Il se disait à la recherche d'un artiste de mérite en vue de travaux importants.

« Quelles sont les dernières œuvres que vous avez exécutées? » demanda le visiteur.

Michel-Ange, distrait, oublia son stratagème et se mit à parler du *Cupidon endormi*. Le gentilhomme en demanda la description. En pareil cas un artiste répond toujours avec son crayon. Il dessina un croquis, indiqua le mouvement, précisa les dimensions.

« Fort bien, déclara l'amateur. Je vous adresse tous mes compliments. J'étais envoyé par le cardinal Riario pour savoir si c'est vraiment vous qui avez exécuté ce *Cupidon*. Je vois que le fait est exact. Or je vous avertis qu'il a été vendu deux cents ducats et non trente, et que le marchand est un fripon. Son Éminence saura se venger de lui. Quant à vous qui êtes un grand artiste, venez donc à Rome, vous y trouverez un théâtre plus digne de vous et de votre talent. »

Michel-Ange accourut à Rome. Mais le cardinal lui gardait sans doute rancune, car il ne reçut point de commande de la part de cet amateur qu'il avait trompé. Quant au marchand, il fut arrêté, dut rendre l'argent et reprendre la statue.

III

Rivalité de Michel-Ange et de Léonard de Vinci. Une lutte où les chefs-d'œuvre s'opposent aux chefs-d'œuvre.

Un énorme bloc de marbre, haut de plus de cinq mètres, encombrait les rues de Florence. On l'avait, en 1464, livré à un sculpteur, Agostino di Duccio, pour qu'il exécutât un prophète. L'œuvre était restée à peine dégrossie. Le gonfalonier Soderini consulta Léonard de Vinci et lui demanda s'il ne pourrait pas tirer parti de ce marbre.

Léonard de Vinci, qui montra toujours une grande hésitation dans la mise en marche et la conduite de ses travaux, examina le bloc et répondit qu'il estimait impossible d'exécuter une statue nouvelle à moins d'y ajouter des morceaux.

Michel-Ange, au contraire se lançait toujours avec impétuosité dans les entreprises nouvelles. Ayant appris cette consultation et cette réponse, il s'empressa de dire :

« Je m'en charge ! »

Après avoir cherché et arrêté une petite esquisse, il fit construire une baraque de planches autour du bloc et, à la fin de l'année 1501, il attaqua le marbre. En janvier 1504, il avait terminé. La statue représentait David debout tenant sa fronde.

Soderini vint examiner le nouveau travail du grand Florentin. Il formula une critique. Le nez paraissait trop gros.

Michel-Ange qui jugeait inutile de discuter avec un ignorant, saisit un ciseau sur une selle ; sans qu'on s'en doutât, il avait pris en même temps une pincée de poudre de marbre. Il gravit son échafaudage, s'approcha de la tête du *David*, et l'outil en main, il parut corriger le nez. A mesure qu'il semblait attaquer la matière, un peu de poussière blanche glissait de ses doigts. Et, de temps en temps, il demandait :

« Cela va-t-il mieux ? Êtes-vous satisfait ? » Soderini flatté approuvait. Il déclara bientôt :

« Cela suffit. C'est parfait. Vous lui avez donné la vie. »

Mais on ne savait quelle place attribuer dans la ville à cette énorme statue. On finit par choisir la place de la Seigneurie, auprès du Palais Vieux, en face la loge des Lanzi. C'est ainsi que le désirait Michel-Ange lui-même.

Le *David* resta pendant plusieurs siècles à cette place, mais en 1875 on craignit sans doute qu'à la longue le marbre ne fût endommagé par les intempéries. On le transporta dans un musée, à l'Académie des Beaux-Arts.

Ce colosse de marbre perd à être ainsi enfermé. Malgré la hauteur de la salle où il se dresse, il écrase ce qui l'entoure et il est écrasé de son côté par sa prison. Un personnage aussi gigantesque devait mieux s'accorder avec des monuments sous l'immensité du ciel libre.

Une autre circonstance mit en rivalité Michel-Ange et Léonard de Vinci.

Le gonfalonier Soderini voulait voir décorer la salle du Conseil dans ce même palais de la Seigneurie dont le *David* ornait le seuil. On s'adressa à Michel-Ange et à Léonard de Vinci.

Souvent les historiens prétendent qu'il s'agissait d'un concours en vue d'une œuvre unique ; c'est une erreur. Chaque artiste avait reçu la commande distincte d'un sujet différent.

Michel-Ange représentait la *Bataille de Cascine* et Léonard de Vinci la *Bataille d'Anghiari*, deux victoires des Florentins dans leur guerre contre Pise et contre Milan.

Michel-Ange entreprit un carton, c'est-à-dire un grand dessin de sa com-

position. Ce carton représentait les soldats florentins surpris par l'ennemi au moment où ils se baignaient dans l'Arno. Il avait vu en cette épisode une occasion de montrer des corps nus et des gestes fiers. Léonard de Vinci avait figuré un combat de cavalerie.

Le succès de ces deux œuvres fut énorme. Quel était le plus beau des deux projets? On ne parvint pas à s'accorder sur cette question, et il est impossible aujourd'hui de conclure, puisque les deux cartons disparurent ainsi que la peinture commencée par Léonard sur les murailles du Palais Vieux.

Ces chefs-d'œuvre qui avaient soulevé l'admiration de l'Italie entière, qui avaient servi d'étude à tous les artistes contemporains, y compris Benvenuto Cellini, André del Sarte et Raphaël, furent détruits l'un et l'autre. Vandalisme dû à l'ignorance ou à la malveillance? On l'ignore. On a parlé de jalousie d'artistes, mais rien ne le prouve.

En tout cas, il ne reste comme souvenir du carton de Michel-Ange, qu'une gravure appelée les *Grimpeurs* qui montre les Florentins sortant de l'eau pour courir aux armes.

IV

Michel-Ange, qui entreprend le tombeau du pape Jules II, se brouille puis se réconcilie avec le Souverain Pontife.

Le pape Alexandre VI venait de mourir. Jules II lui succéda. Aussitôt nommé, le nouveau Pontife appela Michel-Ange à Rome et lui commanda son tombeau.

Michel-Ange imagina un mausolée colossal. Lorsqu'il soumit son plan au Pape, celui-ci, transporté par la majesté de ce projet, lui ordonna de se mettre aussitôt à l'œuvre. Le monument présentait sur ses faces des niches ornées de statues nombreuses, des victoires et des captifs, des prophètes et des sibylles. On en comptait plus de 40. Comme aucun monument de Rome ne semblait digne de renfermer cette merveille, le pape entreprit de bâtir l'église qui est devenue Saint-Pierre de Rome, immense basilique que l'on a appelée le Mont Blanc des édifices et qui pendant cent soixante-dix ans occupa les plus grands artistes.

Sur l'ordre de Jules II, Michel-Ange partit à Carrare, dans les plus belles carrières d'Italie, avec tout pouvoir d'arracher au sol autant de marbre qu'il lui serait nécessaire pour ériger le tombeau.

Ravi et enthousiasmé, le maître resta plus de huit mois dans ces mon-

tagnes avec deux serviteurs et un cheval... Son exaltation était extrême. Les projets les plus grandioses le hantaient.

Une énorme falaise de marbre s'avançait en promontoire dans la mer. Entre Livourne et Gênes les vaisseaux apercevaient ce massif. Michel-Ange conçut un moment le rêve grandiose d'y tailler un colosse qui de loin apparaîtrait aux navigateurs. Mais il fallait d'abord réaliser le tombeau.

Il expédiait des blocs vers le Tibre d'où ils gagnaient Rome. On les débarquait sur la place Saint-Pierre qui s'encombrait, comme une carrière, d'énormes éclats. Les habitants de la ville, stupéfaits, n'y comprenaient rien ; le pape était enchanté.

Enfin le maître rentra dans ses ateliers. Aussitôt Jules II prit l'habitude d'aller fréquemment le voir[1]. Dans son impatience, il fit même jeter, du Vatican à la maison de Michel-Ange, une passerelle qui lui permettait de se rendre plus facilement et plus vite chez le statuaire.

Mais entre deux caractères aussi fougueux et aussi versatiles, l'entente ne pouvait durer longtemps. Et puis ces honneurs exceptionnels ne manquaient pas d'éveiller la jalousie des autres artistes.

L'architecte Bramante surtout redoutait la faveur croissante de Michel-Ange. Il commença par dire et faire répéter que le peuple considérait comme de mauvais augure la construction d'un tombeau du vivant de la personne qu'il devait renfermer. Des insinuations pareilles n'auraient peut-être pas changé les bonnes dispositions de Jules II si Michel-Ange, solitaire, sans amis, n'avait pas été par suite sans défenseur, et si le projet de construction de Saint-Pierre n'avait pas entraîné le Pape d'une ardeur plus neuve.

Un jour le maître voulut payer des ouvriers qui venaient de lui apporter ses derniers marbres. Comme le pape lui avait dit de s'adresser directement à lui chaque fois qu'il aurait besoin d'argent pour le tombeau, il se rendit au Vatican.

Un laquais arrête Michel-Ange au passage et lui dit qu'il ne peut entrer.

« Vous ne savez donc pas à qui vous parlez? remarqua un évêque qui était présent.

— Je sais à qui je parle, répliqua le valet, et je réponds suivant les ordres que j'ai reçus.

— En ce cas, déclara Michel-Ange, vous direz à votre maître que lorsqu'il voudra me voir il m'enverra chercher. »

Michel-Ange rentra chez lui, commanda des chevaux de poste et quitta Rome sur-le-champ.

Averti aussitôt, le pape envoya coup sur coup cinq émissaires à sa

1. Un tableau de Cabanel représente Jules II allant ainsi voir Michel-Ange dans son atelier.

poursuite avec ordre de le ramener de gré ou de force. Mais il était déjà loin. Les hommes le joignirent néanmoins.

A l'ordre de revenir il leur répondit en les menaçant de mort s'ils ne s'éloignaient. Ils insistèrent, le supplièrent de céder. Ils redoutaient encore plus la colère du pape que celle de Michel-Ange.

« Que va dire le Saint Père, si nous rentrons sans vous ? Au moins écrivez une lettre datée de Florence. Elle prouvera que nous avons été dans l'impossibilité d'employer la force pour vous ramener. »

Il était encore loin de Florence. Pourtant il écrivit ce qu'ils demandaient ; ensuite il poursuivit son chemin sans se presser.

Mais le pape tenait d'autant plus à Michel-Ange que celui-ci prétendait reprendre sa liberté. Lorsqu'il le sut à Florence, il envoya aux magistrats de la République des brefs pleins de menaces. Il voulait qu'on lui rendît son statuaire.

Michel-Ange s'était remis au carton de la *Bataille de Cascine* et refusait de partir. A la troisième lettre du pape, Soderini s'émut. Il alla voir le sculpteur et lui dit :

« Le roi de France lui-même n'aurait pas osé se comporter envers Sa Sainteté comme tu l'as fait. Nous n'allons point, par amitié pour toi, exposer l'État à une guerre. Il faut partir.

— J'aimerais mieux aller chez le Grand Turc ! » répliqua Michel-Ange. Et il ne plaisantait pas, car il venait de recevoir des propositions brillantes du Sultan qui lui demandait de construire un pont entre Constantinople et Péra.

« Le Grand Turc ! remarqua Soderini. C'est bien loin. Et puis un chrétien comme toi aimera mieux travailler pour le pape. Malgré ses exigences, il sera toujours moins autoritaire que le Sultan. »

Michel-Ange, les sourcils froncés, secouait la tête.

« Eh bien, dit Soderini, si tu crains pour ta liberté, nous te donnerons le titre d'ambassadeur : tu seras à l'abri. On te respectera. »

Durant ces pourparlers Jules II, en guerre contre Pérouse et Bologne, s'était emparé de Bologne, Michel-Ange résolut enfin d'aller présenter ses hommages et sa soumission à son fougueux protecteur.

Cette originale entrevue est célèbre.

Jules II se trouvait à table dans un palais de la ville. A la vue du coupable, il ne put se maîtriser.

« Au lieu de venir quand nous t'appelions, tu as attendu que nous fussions en route. »

Michel-Ange s'était mis à genoux devant le Pontife. Il prononça :

« Je n'ai pas cédé à des intentions mauvaises mais je me suis laissé

entraîner par l'indignation. Il m'a été impossible de supporter le traitement que l'on m'infligeait dans le palais même de Votre Sainteté, à moi qui me dévouais tout entier à votre gloire. »

Le Pape absorbé le regardait de travers et ne répondait pas. Il hésitait entre la satisfaction de soulager sa rancune et celle de tenir à son service un homme de génie.

Le cardinal Soderini, frère du gonfalonier, avait chargé un évêque de faciliter le rapprochement. Il prit la parole et voulut dire que les artistes ne peuvent être traités comme tout le monde, que leur ignorance de la vie mérite l'indulgence. Jules II regarda le médiateur avec colère et lui appliqua un coup de son bâton pastoral.

« Tu l'insultes, s'écria-t-il, quand je ne lui dis rien... L'ignorant, c'est toi. Sors d'ici !... »

Et comme il tardait à s'éloigner, des valets, sur un signe, bousculèrent le prélat et le mirent à la porte.

Cette exécution avait calmé le pape. Il regarda l'artiste repentant et lui donna sa bénédiction.

« Reviens me voir, dit-il. Je vais penser à toi. »

Quelques jours après, il lui annonça :

« Je veux mon portrait... Une statue très grande, colossale, en bronze. »

On devait la placer à Bologne.

Michel-Ange commença sur-le-champ. Quand le modèle en terre fut achevé, le Pape alla le voir. Assis, gigantesque, de la main droite il bénissait. Michel-Ange ne savait encore quelle action donner à la main gauche. Il pensait mettre un livre entre les doigts.

« Un livre ! se récria le pape. Jamais ! Je n'entends rien à la littérature... Une épée ! à la bonne heure. »

Il reprit en riant :

« Mais le geste de la main droite paraît bien énergique. Donne-t-il vraiment sa bénédiction ? Ne serait-ce pas sa malédiction ?

— Il menace le peuple de sa colère s'il n'est pas sage », expliqua l'artiste.

Et le pape se retira satisfait de l'explication.

Mais le colosse, qui était trois fois grand comme nature, eut beau menacer le peuple de son geste de bronze, le peuple ne fut pas sage et, quatre ans plus tard, déboulonna la statue. Le duc Alphonse d'Este en conserva la tête dans son musée ; quant au reste, le bronze servit à fondre une pièce de canon que l'on appela par ironie la *Julienne*.

V

Michel-Ange, obligé, contre son gré et sur l'ordre du pape, de peindre des décorations dans la chapelle Sixtine, triomphe des ennemis qui avaient espéré le perdre.

« Bramante et d'autres artistes, écrit Condivi, persuadèrent au pape de commander à Michel-Ange les peintures de la chapelle Sixtine. Ils lui rendirent ce service en croyant au contraire le désobliger et dans le désir de détourner le pape des travaux de sculpture, parce qu'ils pensaient que Michel-Ange ou bien n'accepterait pas et se brouillerait avec le pontife, ou bien accepterait et serait inférieur à Raphaël d'Urbin. »

Raphaël, parent de Bramante, venait d'être appelé à Rome et le pape l'avait aussitôt très apprécié. On cherchait à profiter de la faveur et du talent du jeune peintre pour accabler Michel-Ange.

Non seulement il allait se trouver aux prises avec des difficultés spéciales telles que celle de peindre une voûte où les personnages devraient être figurés en raccourci, mais encore il ignorait absolument les procédés de la fresque. Il eut beau tâcher de faire comprendre à Jules II que ce n'était pas là son métier et proposer Raphaël à sa place, le pape ne voulait point renoncer à son projet. Il dut céder et se mettre au travail, en mai 1508.

Bramante avait élevé un échafaudage pour permettre d'atteindre la voûte. Michel-Ange, qui ne voyait rien et ne faisait rien comme tout le monde, déclara l'échafaudage mal conçu et en imagina un autre. Ensuite il commanda quelques peintres de fresques, à Florence. Il les fit travailler sous ses yeux. Quand il se jugea au courant du procédé, il les paya, les renvoya, détruisit leur ouvrage et s'enferma seul dans la chapelle.

Au cours de ce travail gigantesque et qui dura quatre ans, il se désolait et écrivait à ses parents :

« Ce n'est pas là ma profession. Je perds mon temps sans résultat. »

Il ne se doutait pas de ce qu'il était en train de créer.

Le pape malgré sa vieillesse voulut plusieurs fois aller jusqu'au sommet de l'échafaudage voir le travail de Michel-Ange. Il en comprenait l'originale grandeur et disait que « cette manière de dessiner et de composer n'avait encore paru nulle part ».

Ce qui rendait cette œuvre encore plus extraordinaire, c'est qu'elle était due à un artiste qui l'avait entreprise malgré lui et sans y être préparé.

Jules II s'impatientait de la lenteur de Michel-Ange. Souvent il lui demandait :

« Quand auras-tu fini ?
— Quand je pourrai, disait le maître.
— Quand je pourrai ! quand je pourrai ! » répétait le pape furieux. Et il le menaçait de son bâton pastoral.

Parfois Michel-Ange répondait encore :
« Quand je serai content de moi ! »
Un jour le pape déclara :
« Je vois que je devrai te faire jeter en bas de cet échafaud. »
Michel-Ange finit par obéir bien qu'à regret. L'échafaudage fut démonté le 31 octobre 1512, et le pape s'empressa de dire la messe dans la chapelle Sixtine.

On dit que Michel-Ange était tellement épuisé par ses continuels efforts pour regarder en l'air qu'il ne pouvait presque plus voir quand il baissait les yeux. Pendant plusieurs mois, s'il voulait lire une lettre, il était obligé de la tenir au-dessus de sa tête et de la regarder comme les peintures de la chapelle durant son travail.

VI

Après une existence laborieuse, mais inquiète et tourmentée, Michel-Ange meurt âgé, en pleine gloire. On lui fait des funérailles magnifiques.

Il avait alors trente-sept ans. Mais il travaillait avec une telle fougue à des ouvrages si accablants qu'il se sentait déjà usé. A quarante-deux ans il écrivait qu'il était « vieux ». A cinquante ans il le répétait avec insistance et se plaignait de son affaiblissement.

« Si je travaille un jour, je dois me reposer quatre. »

L'amour de son art et l'ardeur de son génie l'entraînaient à accepter des tâches surhumaines qu'il prétendait exécuter seul, sans aucun aide. Ce fut l'erreur grave de sa vie entière. Si Raphaël recourait trop à ses élèves, Michel-Ange refusait des concours nécessaires.

Il lui fallut réduire peu à peu le monument de Jules II et ses quarante statues. Il n'en resta définitivement qu'une, le *Moïse*.

Les Médicis l'arrachèrent à ce travail en lui commandant la façade de l'église Saint-Laurent, à Florence. Après des mois passés dans les carrières, il abandonna les matériaux préparés. Puis ce fut le tombeau des Médicis. Ce vaste projet d'architecture, de sculpture, de peinture, ne com-

porte finalement que les tombeaux de Laurent et de Julien, eux-mêmes inachevés.

Les années passaient. Le pape Paul III parvenu au trône pontifical commandait à Michel-Ange le *Jugement dernier* dans la chapelle Sixtine. Il y travailla de 1536 à 1541, c'est-à-dire depuis l'âge de soixante et un ans jusqu'à celui de soixante-six.

A soixante-quinze ans, il donnait encore le modèle de la coupole de Saint-Pierre de Rome, dont il fit un chef-d'œuvre comme de tout ce qu'il concevait.

Malgré son grand âge, sa santé délicate, la pierre et la goutte dont il souffrait, Michel-Ange vivait seul et ne voulait pas se soigner. A quatre-vingt-cinq ans, il sortait encore à cheval et il travaillait toujours.

Un jour, le cardinal Farnèse le rencontre à pied, par la neige, dans le quartier éloigné du Colysée. Il fait arrêter son carrosse et lui demande où il va par ce temps, à son âge. Michel-Ange répond d'un ton bourru :

« A l'école, pour tâcher d'apprendre quelque chose. »

Il avait quatre-vingt-huit ans lorsqu'il mourut.

On se rappelait son désir, souvent formulé, de « revenir, au moins mort, à Florence puisque, vivant, il n'avait pu. » Mais le pape exprimait l'intention de le mettre à Saint-Pierre, et le peuple romain ne voulait pas non plus qu'on emportât son corps à Florence. Ses amis l'enveloppèrent dans un ballot de toiles et le transportèrent en secret comme des marchandises.

A Florence on voulut vérifier l'authenticité du glorieux cadavre. Le cercueil, porté à la lueur des torches par les artistes, se dirigea vers l'église Santa Croce et fut ouvert solennellement dans la sacristie.

Michel-Ange, desséché par la vieillesse, semblait dormir. Il était, comme de son vivant, revêtu de damas noir ; un chapeau de feutre lui couvrait la tête et il portait des bottes avec des éperons. Souvent il avait ainsi dormi tout habillé, afin de pouvoir plus vite se lever et se remettre au travail.

Ses œuvres devaient rester toujours si jeunes et toujours si vivantes que cette tenue d'homme prêt à reprendre ses outils lui convenait, même dans le repos éternel.

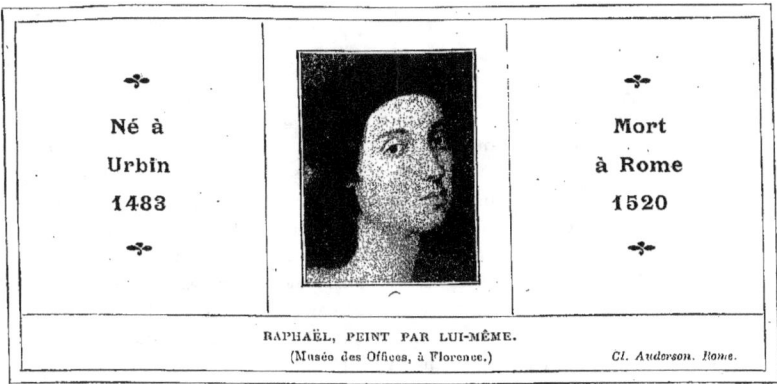

Né à Urbin 1483

Mort à Rome 1520

RAPHAËL, PEINT PAR LUI-MÊME.
(Musée des Offices, à Florence.) Cl. Anderson. Rome.

RAPHAËL

Raphaël, le plus populaire des peintres, est un artiste de génie mais qui, entraîné par sa facilité et ses succès, se laissa aller à produire beaucoup et à recourir à la collaboration de nombreux élèves. Il souffre ainsi parfois d'être jugé sur des œuvres indignes de lui et seulement exécutées sous sa direction.

Il naquit à Urbin, en 1483. Son père était peintre. Il fut tour à tour l'élève d'artistes, parmi lesquels le Pérugin, dont le talent l'impressionna et le forma. Il subit à Florence l'influence de Léonard de Vinci; à Rome, celle de Michel-Ange. Son talent personnel se dégagea enfin et triompha dans des œuvres charmantes ou magnifiques.

Peintre favori des papes Jules II et Léon X, entouré d'honneurs, accablé de travaux, il a laissé au Vatican des décorations très importantes dont la plus célèbre est l'École d'Athènes; des tableaux religieux où il consacra définitivement le type de la Vierge Marie (la Belle Jardinière, au Louvre; la Madone de Saint Sixte, à Dresde; la Vierge à la chaise, à Florence).

Parmi ses portraits, qui sont très estimés de nos jours, on cite principalement celui que possède le Louvre et qui représente Balthazar Castiglione.

I

Son enfance de fils d'artiste qui sert de modèle à Giovanni Santi, son père, semble l'avoir préparé à concevoir d'une manière plus humaine la Sainte Famille dont il devait fixer définitivement le caractère traditionnel.

QUOIQUE vivant à la même époque, Raphaël et Michel-Ange furent très différents de tempérament, de talent et d'existence. Autant Michel-Ange vécut solitaire, autant Raphaël fut entouré d'admirateurs et d'amis. Son

humeur séduisante reparaît dans ses œuvres, comme la gravité souvent terrible est le sentiment que respirent les travaux de Michel-Ange.

Horace Vernet, dans un tableau du Louvre, et Delaroche, dans la décoration de l'hémicycle à l'École des Beaux-Arts, se sont appliqués à montrer cette différence entre les deux maîtres. Dans l'un et dans l'autre, Michel-Ange isolé, renfrogné, s'absorbe dans ses rêves grandioses. Raphaël au contraire s'entretient d'art au milieu d'un cercle d'auditeurs.

Un jour ils se croisèrent ainsi. Michel-Ange remarqua :

« Vous marchez entouré d'une suite, comme un général.

— Et vous, seul, comme le bourreau ! » répliqua Raphaël qui pourtant n'était pas méchant, mais que le ton sarcastique de ces paroles avait froissé sans doute.

On voit encore dans la petite ville d'Urbin la maison où naquit Raphaël. Sur la muraille intérieure son père, Giovanni Santi, qui était peintre, dessina une femme avec un enfant dans les bras. Tout porte à croire que cette décoration représente Raphaël et sa mère. Celui qui devait tant de fois peindre l'enfant Jésus servit lui-même de modèle à son père pour le *Bambino*, nom que donnent les Italiens à Jésus enfant.

A voir l'aimable visage de Raphaël dans les portraits qu'il a peints plus tard d'après lui-même, on imagine le délicieux enfant qu'il devait être à cet âge. Le charme qui s'exhalait de sa personne lorsqu'il était adolescent avait dû, en sa toute jeunesse, faire de lui un de ces adorables « bébés » comme on en rencontre en Italie. Nul ne pouvait mieux évoquer celui que François de Sales appela le « divin poupon ». A la vue de son fils, de cette frimousse fraîche et naïve, encadrée de cheveux bouclés, l'artiste s'arrêtait fréquemment, ravi dans son cœur de père et dans ses yeux d'artiste. Tout frémissant du désir de peindre, il disait :

« Petit, assieds-toi là et ne bouge plus. Sois sage, très sage, car il te faut ressembler au petit Jésus. »

Impressionné par ce rôle mystérieux et flatteur, il s'appliquait à rester immobile, mais le sommeil le gagnait. Le Santi appelait sa femme :

« Viens donc et prends-le dans tes bras. »

Un long silence de recueillement enveloppait le modeste logis d'Urbin tandis que sous le pinceau de Santi apparaissait peu à peu le frêle enfant Jésus, la douce Madone, que des anges adoraient à genoux.

Et cette collaboration en vue d'une œuvre d'art qui était le gagne-pain de la famille, imprimait un souvenir si vif dans la mémoire de Raphaël qu'il n'eut qu'à se reporter à ces heures de travail pour concevoir une présentation nouvelle de Jésus, Marie et Joseph. Il fut le premier à montrer en eux l'image de la famille, de ses devoirs et de ses joies en même temps

qu'un symbole religieux. Il les voulut pauvres, simples, humains, comme les comprenait Savonarole qui ne cessait de répéter aux prédécesseurs de Raphaël, acharnés à entourer la Vierge de richesses et à la vêtir luxueusement :

« Je vous dis qu'elle était vêtue simplement, comme une pauvre femme. »

C'est à cette conception que Raphaël dut la popularité de ses tableaux religieux en même temps que leur caractère original.

Lorsqu'il fut devenu célèbre, les moines d'un couvent de Sicile lui demandèrent un tableau pour leur chapelle. Raphaël choisit comme sujet le *Portement de croix*. Jésus-Christ gravissant le calvaire s'affaissait sous le poids de la croix. La peinture terminée, le maître la fit emballer dans une caisse et expédier au couvent qui l'attendait. Un vaisseau chargé du précieux colis fit voile vers la Sicile. Mais en route, une tempête éclata, le navire sombra corps et biens : on crut le tableau perdu à jamais. Il n'en était rien. La caisse qui renfermait l'œuvre de Raphaël, fut portée jusque sur la côte d'Italie où des pêcheurs la recueillirent...

Cette toile appartient aujourd'hui à l'Espagne et figure dans le musée du Prado, à Madrid.

Mais il ne s'en tint pas à exécuter des chefs-d'œuvre d'un caractère exclusivement religieux; il peignit des portraits et de vastes décorations murales.

II

Appelé à Rome par le pape Jules II, Raphaël décore les appartements du Souverain Pontife, au Vatican.

RAPHAËL, qui devait mourir à trente-sept ans, était âgé de vingt-six ans lorsqu'il vint à Rome, recommandé par le duc d'Urbin, François della Novere, au pape Jules II, son oncle. Durant les onze ans qui suivirent, il entreprit ses œuvres les plus magnifiques, celles qui prouvent le mieux l'ampleur et la fécondité de son génie : les décorations des appartements du pape au Vatican.

Bramante, architecte de Jules II, était, comme Raphaël, né à Urbin; on croit aussi qu'il était son parent. Il le présenta au pape, appuya chaleureusement la recommandation du duc et obtint en faveur de son jeune protégé la commande de décorations dans les salles du palais. Entièrement conquis par les esquisses de Raphaël, Jules II congédia les artistes qui avaient déjà décoré ces salles et y travaillaient encore. Il donna même l'ordre de détruire

leurs fresques. Il faut dire à l'honneur de Raphaël qu'il prit la défense de ses prédécesseurs parmi lesquels se trouvait son maître, le Pérugin. Il parvint à sauver une partie de leurs œuvres et il conserva le souvenir des autres par des copies.

Les *Chambres*, au nombre de quatre, sont connues dans l'histoire de l'art sous leur nom italien, *Stanze*; en français on dit « *les Stances* ».

La première, dite « Chambre de la Signature », était celle où le Pontife signait les ordres destinés à régler sur la terre la marche spirituelle du peuple chrétien.

Raphaël résolut d'y figurer de grandes scènes destinées à rappeler la Théologie, la Philosophie, la Poésie et la Jurisprudence.

La composition de la Théologie, ou le triomphe de la Religion, est célèbre sous le titre de la *Dispute du Saint-Sacrement* (le mot *disputa*, en italien, signifie discussion).

En face de ce sujet se développe la majestueuse fresque de la Philosophie, appelée *l'Ecole d'Athènes*. C'est le triomphe de la réflexion humaine après le triomphe de la foi, celui de la science après celui de la religion.

Sous un vaste portique tous les philosophes et les sages de l'ancienne Grèce sont rassemblés. Les deux plus grands maîtres de la philosophie ancienne, Platon et Aristote, président au centre de la composition. « Aristote, de la main tendue vers la terre, affirme la force des méthodes positives, Platon lui répond en levant le doigt vers le ciel. »

Ce sont « les deux pôles de la pensée humaine ».

A gauche, on reconnaît, à son nez camard, Socrate. Il discute au milieu d'un groupe où se remarque Alcibiade armé de pied en cap et la main sur son épée. Plus bas, isolé, assis sur les marches, sans respect pour la docte société, Diogène le Cynique étale orgueilleusement ses haillons.

Dans le but de varier la figuration, Raphaël a mis quelques portraits de contemporains parmi les assistants. Le duc d'Urbin, François-Marie della Rovere, se place entre Pythagore qui écrit avec fièvre au premier plan, et Héraclite d'Ephèse accoudé et rêvant, la main droite sur un papyrus. La tête charmante du jeune duc se dresse au-dessus de ce groupe dans l'intervalle laissé libre entre Socrate et Alcibiade.

Dans le même coin un enfant apparaît derrière un Arabe, au-dessus d'une colonne. Il passe pour être le jeune Frédéric de Mantoue, élevé à la cour de Jules II.

A l'extrémité droite, on trouve deux portraits plus intéressants encore et d'une authenticité indiscutée. Ce sont les deux derniers personnages du premier plan.

Le dernier représente le Pérugin, maître de Raphaël, et l'avant-dernier,

Raphaël lui-même. Raphaël a le visage ovale, les cheveux châtains, le cou long, la lèvre dépourvue de moustache. Et à le voir on ne s'étonne pas qu'après sa mort un savant ayant examiné un moulage pris sur son crâne ait pensé tenir une tête de femme. Le charmant peintre avait, dans sa physionomie comme dans son talent, la grâce féminine.

Pour donner à sa composition l'unité et le mouvement général qu'il désirait, le peintre a montré à gauche, entrant vivement sur la scène, un jeune homme au torse nu, aux bras chargés de livres. C'est le disciple qui vient étudier la pensée des philosophes et recevoir leurs leçons. A droite, les bras libres, pressé d'agir après avoir été pressé d'apprendre, savant à son tour et sage peut-être, il s'éloigne, vêtu cette fois et armé pour la vie.

On dit que Bramante avait fourni à Raphaël le dessin du beau portique qui sert de cadre à l'*Ecole d'Athènes*, et que les humanistes, qui vivaient à la cour du pape, avaient écrit le canevas littéraire et philosophique dont il s'était inspiré.

III

Où l'on voit que la cour pontificale était le foyer intellectuel, artistique et littéraire le plus actif qu'il y eût alors au monde.

A cette époque Rome prenait par la pensée et par les arts la place qu'elle s'était acquise dans l'antiquité par les armes.

A la fin de l'empire romain, après que la capitale du monde s'était peuplée des chefs-d'œuvre conquis sur la Grèce et sur l'Asie, les dépouilles de l'univers avaient été dispersées et détruites ou bien s'étaient enfouies dans le sol de la Ville éternelle sous les constructions nouvelles. Pendant des siècles, des réserves de richesses d'art s'étaient ainsi érigées en ruines augustes mais incomprises, ou bien avaient dormi dans les décombres sur lesquels se rééditiait la cité. Lorsque la curiosité du passé avait poussé les générations plus récentes à considérer autour d'elles les fiers débris des vieux âges et à demander à la terre ceux qu'elle recélait, la résurrection de tant de merveilles, leur retour à la lumière et à l'admiration avaient soulevé dans l'Italie ravie une exaltation sublime parmi les lettrés et les artistes. Et cette révélation avait favorisé le renouvellement des arts.

Les plus ardents parmi les lettrés, ceux que l'on appelle les humanistes, étaient nombreux à la cour du pape. Dans ce beau réveil d'art, la Renaissance, ils furent ceux qui pensent, auprès des artistes qui furent ceux qui créent, auprès des mécènes, des papes principalement, qui furent ceux qui encouragent et qui ordonnent.

Les plus influents, les plus éclairés des papes ont été Jules II et Léon X. Quant aux artistes, Raphaël, Michel-Ange et Léonard de Vinci forment la noble trinité esthétique qui caractérise l'époque dans l'universalité et la fécondité de son génie.

Les humanistes enfin, moins célèbres quoique très importants, seraient trop nombreux à nommer ici. Nous en citerons seulement deux, plus intéressants que les autres, parce que Raphaël, leur ami, exécuta leurs portraits.

L'un est Inghirami, son portrait figure dans le palais Pitti, à Florence.

L'autre est Balthazar Castiglione, dont le portrait appartient au musée du Louvre.

Tous deux passent pour avoir inspiré et guidé Raphaël dans la conception de ses fresques et dans ses projets de restauration de la Rome antique.

Tommaso Inghirami était bibliothécaire au Vatican. Il louchait de l'œil droit. Raphaël a vaillamment représenté en pleine lumière ce détail, et son ami a été assez dépourvu de coquetterie pour trouver cette franchise toute simple. Le savant bibliothécaire visait à d'autres avantages que ceux de la beauté physique. Son érudition était très grande. Il écrivait la langue latine avec une facilité prodigieuse. Un jour qu'avec des amis il jouait l'*Hippolyte* de Sénèque, un accident survenu dans la décoration força les acteurs à suspendre un moment la représentation. Pendant que ses collaborateurs s'appliquaient à réparer le mal, Inghirami occupa l'attention de l'auditoire en improvisant des vers latins qui lui valurent le surnom de « Phèdre ». Très apprécié comme prédicateur il semblait destiné à devenir cardinal quand il mourut subitement, à peine âgé de quarante-cinq ans.

Raphaël avait connu, à la cour d'Urbin, le comte Balthazar Castiglione qui était de cinq ans son aîné. Quoique capitaine et diplomate, il était avant tout un lettré, un dilettante et aussi, on pourrait dire, un philosophe, tant il semble avoir montré de désintéressement, de modération, de retenue dans l'ambition. Son portrait d'ailleurs respire le calme et la bonhomie. Ses poésies, d'une mélancolie charmante, sont très estimées. Son influence sur Raphaël paraît certaine et dut être fort heureuse.

Grand amateur de l'art antique, Castiglione seconda son ami dans ses efforts pour entraîner le pape à la restitution de l'ancienne Rome. Il le guida de ses conseils dans l'élaboration du rapport que Raphaël adressa au pape Jules II et qui flétrit en termes indignés les ravages commis dans la Ville Éternelle par les Goths, les Vandales, par d'autres encore.

« Ceux-là mêmes, écrit Raphaël, qui devaient défendre comme des pères et comme des tuteurs, ces tristes débris de Rome, ont mis tous leurs soins à les détruire et à les piller. Que de pontifes, ô Saint Père, revêtus de

la même dignité que Votre Sainteté, mais ne possédant pas la même science, le même mérite, la même grandeur d'âme, ont permis la démolition des temples antiques, la destruction des statues, des arcs de triomphe et d'autres édifices, gloire de leurs fondateurs! Combien d'entre eux ont permis de mettre à nu les fondations pour en retirer de la pouzzolane[1], et ont ainsi amené l'écroulement de ces édifices! Que de chaux n'a-t-on pas fabriquée avec les statues et les autres monuments antiques! J'ose dire que cette nouvelle Rome que l'on voit aujourd'hui, avec toute sa grandeur, toute sa beauté, avec ses églises, ses palais, ses autres monuments, est construite avec la chaux provenant des marbres antiques. »

Il est curieux de rapprocher cette page de celle qu'écrivait, à la même époque, Luther dans un de ses *Propos de table*.

« On reconnaît à peine les traces de Rome antique et de l'endroit où elle était située. Rome, telle qu'on la voit aujourd'hui, est un cadavre pourri en comparaison des édifices anciens. Les maisons sont aujourd'hui au niveau des toits d'autrefois, tant est grande la masse de ruines qui s'y est accumulée; pour s'en convaincre on n'a qu'à visiter les bords du Tibre : les décombres y atteignent la hauteur de deux lances de lansquenet. Mais aujourd'hui elle a encore sa splendeur. Le pape y brille avec sa suite montée sur des chevaux de race. »

Digne fils de Laurent le Magnifique, Léon X développait en effet un luxe féerique. Sa générosité tournait à la prodigalité.

Son entourage suivait son exemple. Les banquets et les fêtes se renouvelaient sans cesse. Le banquier Chigi se distinguait par un faste dont les excès rappelaient la décadence romaine. Un jour il reçut Léon X accompagné de cardinaux et d'ambassadeurs. De splendides tentures tissées d'or couvraient les murailles, et sur le sol s'étendait un riche tapis de soie fabriqué dans les Flandres. Le repas avait coûté 2 000 ducats d'or; on y mangea, entre autres mets, deux anguilles et un esturgeon qui revenaient à 250 ducats, soit une dizaine de mille francs.

Léon X se tourna vers son hôte :

« Augustin, dit-il, avant ce festin, je me sentais moins gêné avec vous.

— Ne modifiez pas votre attitude vis-à-vis de moi, Saint Père, dit le banquier, ce lieu est plus humble que vous ne le pensez. »

Et les tentures enlevées sur son ordre montrèrent que la salle à manger n'était qu'une écurie nouvellement construite par Raphaël et qui était destinée à recevoir une centaine de chevaux.

Dans un autre repas, à mesure qu'on desservait, Chigi faisait jeter dans

[1]. Sable volcanique.

le Tibre la vaisselle d'argent, en homme qui n'était pas embarrassé pour la remplacer.

Les convives admiraient cette prodigalité. Mais ils auraient dû ne pas oublier qu'un banquier est incapable d'abandonner son argent à la rivière sans trouver moyen de le recueillir. Ils ignoraient que des filets, disposés au fond de l'eau, recevaient la vaisselle à mesure qu'elle y tombait.

Le comte Castiglione a écrit un ouvrage célèbre, *le Courtisan*, qui reste un document très précieux sur cette époque et les tendances de cette société encore empreinte de lourdeur et de gaucherie mais qui préparait l'élégante race mondaine destinée à briller en France, aux siècles de Louis XIV et de Louis XV.

IV

Comment Raphaël travaillait et comment il se faisait aider par de nombreux élèves.

Les plus belles décorations de Raphaël dans les salles du Vatican sont, avec l'*École d'Athènes*, la *Messe de Bolsène*, l'*Évasion de Saint Pierre*, l'*Incendie du Bourg*. Des allusions à des événements contemporains leur donnaient une saveur d'actualité. Le pape Jules II, son successeur Léon X, figurent parmi les assistants.

Au point de vue de l'art, l'*Évasion de Saint Pierre* est un effet nocturne surprenant par son originalité. Raphaël n'y ressemble alors à personne. Car ce furent plus tard des maîtres comme le Titien et surtout comme Rembrandt qui se servirent ainsi des contrastes violents et mystérieux de la lumière et de l'ombre pour ajouter aux drames qu'ils peignaient.

On a l'habitude de reprocher à Raphaël de s'être beaucoup trop fait aider par ses élèves. Le reproche est très justifié lorsque l'on considère combien les manifestations de sa pensée et de son talent devaient être dénaturées par une production hâtive et une collaboration certainement inférieure. Il eût gagné à produire par lui-même et en moins grande quantité. Mais il faut se reporter à cette époque et à ses mœurs dans les arts.

Un peintre était alors un ouvrier d'art, un entrepreneur qui s'acquittait de besognes trop importantes pour les exécuter entièrement de sa main. Il concevait les compositions, dessinait les modèles, dirigeait les travaux, les retouchait souvent, pas toujours. Raphaël, dans sa jeunesse, avait traversé l'atelier du Pérugin où l'on ne travaillait pas autrement, même quand il s'agissait de tableaux de chevalet.

Michel-Ange solitaire, trop personnel pour subir une collaboration, fut

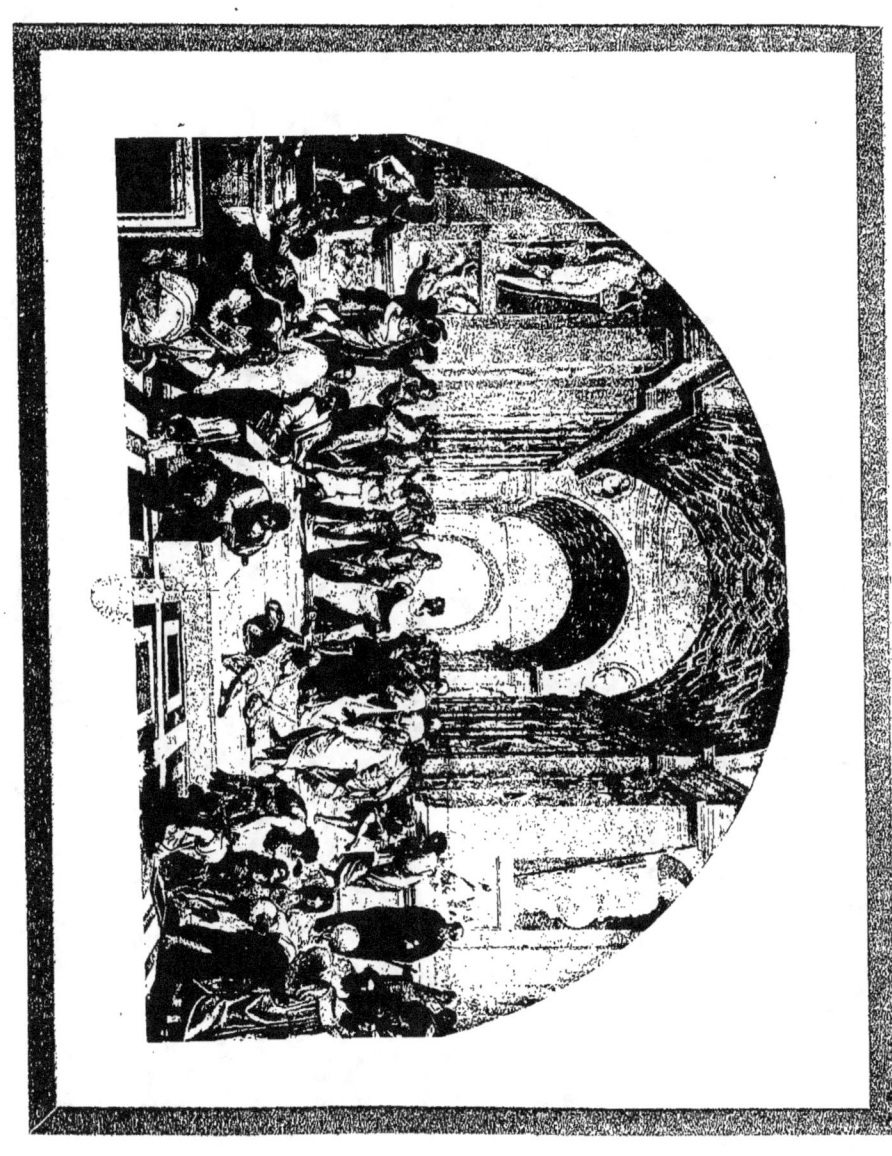

RAPHAËL

le premier à éprouver le sentiment de la dignité de l'artiste, de la propriété de son œuvre, de la personnalité de son génie. Il s'était révolté en prétendant que le Bramante avait, dans la chapelle Sixtine, introduit, en son absence, Raphaël, et lui avait fait gravir son échafaudage pour lui permettre d'examiner de près les peintures de la voûte, avant qu'elles fussent terminées, et de s'en inspirer.

Un tableau de Gérôme représente cette visite indiscrète, dont l'authenticité est d'ailleurs restée douteuse.

En tous cas l'auteur de l'*École d'Athènes* a personnellement travaillé à ses fresques, surtout aux premières dans les *Stances*. Il procédait même avec une assurance et une virtuosité d'autant plus remarquables que, jusqu'alors, il avait exclusivement peint à l'huile ses premiers tableaux.

Voici comment procédait Raphaël. Il dessinait d'abord chacun de ses personnages d'après nature et, pour ces études, la matière grasse et rouge de la sanguine lui plaisait particulièrement. Ce premier dessin était mis au carreau, c'est-à-dire couvert d'un treillage de carreaux égaux qui lui servait à copier et à grandir son premier tracé en conservant exactement les rapports et les dimensions. Le nouveau dessin, grandi dans les proportions de l'œuvre définitive et du personnage même de la fresque, était reporté sur le mur au moyen d'un poncif, c'est-à-dire après avoir été calqué sur un papier qui servait à le décalquer à sa place définitive.

Mais auparavant le mur avait été préparé, car la fresque est un procédé où l'on débite le travail par tranches peintes sur-le-champ et définitivement. Cela demande beaucoup d'assurance, de souplesse et de précision.

L'ouvrier préparait chaque matin, de très bonne heure, le mortier sur le mur et disposait ainsi le morceau à exécuter dans la journée.

Le dessin était ensuite décalqué sur le mortier et le contour en était précisé avec une pointe de fer dans le mortier encore frais. C'est à ce moment que Raphaël intervenait. Il retouchait quelquefois son dessin, et après l'avoir tout à fait arrêté il se mettait à peindre. La couleur était contenue dans de petits pots et non sur une palette comme pour la peinture à l'huile.

Les traces des raccords et des joints dans le mortier permettent de distinguer l'importance de chaque morceau. On reconnaît ainsi que, dans l'*École d'Athènes*, chaque personnage a généralement été peint en une journée. Les morceaux de l'architecture sont plus vastes, et ils révèlent aussi par leurs dimensions une prodigieuse habileté chez l'exécutant.

Raphaël arrivait de la sorte à peindre douze à quinze tableaux ou fresques par an.

A mesure que ses succès croissaient, Raphaël devait répondre à plus de

commandes, et lorsqu'il s'agissait du pape il fallait non seulement obéir mais encore produire vite.

C'est ainsi que, dans *les Loges*, on peut considérer Raphaël comme simple directeur de travaux dont l'exécution était abandonnée à ses élèves.

On aurait tort d'ailleurs de prendre à la lettre le mot élève. Il y avait, parmi les collaborateurs de Raphaël, des artistes déjà très estimés, que l'ascendant du maître ne pouvait humilier.

Quant à leur existence, elle était celle d'une association de camarades. On vivait en famille, la bourse du patron devenait le trésor commun. L'un des membres s'occupait des comptes et veillait au ménage comme aux approvisionnements. Penni, qui assumait cette charge, en avait reçu le nom de Fattore.

Aux heures de travail, Polydore, adroit ornemaniste, se réservait les motifs décoratifs. Jean d'Udine, très habile à peindre les fruits, les fleurs, les animaux, se chargeait de ce que l'on appelle la nature morte.

Le plus célèbre de ces collaborateurs de Raphaël fut Jules Romain. Il acheva de nombreux tableaux du maître après sa mort et même de son vivant; on reconnaît l'intervention de Jules Romain au ton rouge qui domine dans les tableaux nombreux qu'il a peints. C'est le cas de la *Sainte Famille*, de *François Ier* et du portrait de *Jeanne d'Aragon*, tous deux au Louvre.

V

Mort prématurée de Raphaël. — Du mystère qui l'entoure.

« Il devint fort riche, ayant palais à Rome et jolie vigne aux champs. Gentilhomme de la cour, il eut une cour lui-même où fréquentaient ducs et cardinaux. Mais au milieu d'une vie fastueuse, d'une faveur inouïe, d'un travail surhumain, il resta toujours le « si aimable » Raphaël. C'était un étonnement pour tous que ce gracieux adolescent fût un grand homme. »

Il venait d'acquérir un emplacement pour se construire une maison nouvelle plus grande que la première, devenue trop petite. Cette vaste demeure, un véritable palais, allait être plus près du Vatican. Le contrat d'acquisition des terrains avait été signé le 24 mars 1520, lorsque brusquement Raphaël tomba malade et mourut le Vendredi saint, 6 avril suivant. Il était né le Vendredi saint 1483. Il avait donc exactement trente-sept ans.

Raphaël fut ainsi emporté en quelques jours sans que l'on ait su au juste par quelle maladie. Quelques-uns prétendent qu'appelé par Léon X, un jour de grande chaleur, il courut au Vatican, arriva en transpiration

dans les salles très fraîches du palais et fut atteint de pleurésie. Bien que le fait semblât vraisemblable, certains auteurs refusent d'admettre cette version... Ils paraissent accepter plutôt l'opinion que Raphaël, affaibli par ses excès de travail, aurait été victime d'une de ces fièvres pernicieuses, si fréquentes à Rome...

Il est permis de croire que Raphaël pouvait être fatigué par ses travaux, lorsque l'on considère qu'il lui fallait, à cette époque, composer des cartons de fresques, de tapisseries, de mosaïques, des décors de théâtres, peindre des tableaux de chevalet, diriger les travaux d'architecture à Saint-Pierre, dans le Vatican et dans d'autres palais, surveiller des graveurs attachés à la reproduction de ses œuvres, et des recherches d'antiquités. Un tel fardeau pouvait accabler un homme, fût-il un homme de génie.

En tout cas, il est singulier que la mort d'un artiste aussi célèbre soit restée mystérieuse à certains points de vue. Elle ne fut pourtant pas si précipitée que ses amis et les médecins n'aient pu se rendre compte. On dit que le pape, très inquiet, eut le temps d'envoyer six fois prendre des nouvelles du malade, et on sait que celui-ci se rendit assez compte de son cas pour demander à écrire son testament. Ce document nous apprend que le fils du modeste peintre d'Urbin avait acquis une fortune qui s'élevait à 16 000 ducats, ce qui vaudrait aujourd'hui environ un million. Il léguait son héritage artistique, c'est-à-dire ses tableaux et ses esquisses achevés ou en voie d'exécution, à ses élèves favoris Jules Romain et François Penni. A chacun de ses serviteurs il donnait 300 ducats d'or.

Une coïncidence frappa les contemporains, qui y virent un présage. Quelques jours avant la mort de Raphaël, des crevasses avaient paru dans les Loges et le pape effrayé s'était enfui de son palais qui semblait menacer ruine.

Rome venait de perdre un des hommes qui ont fait le plus pour sa gloire. Aussi Castiglione, le grand ami de Raphaël, pouvait-il écrire à sa mère :

« Il me semble que je ne suis plus à Rome depuis que mon cher Raphaël n'est plus là. »

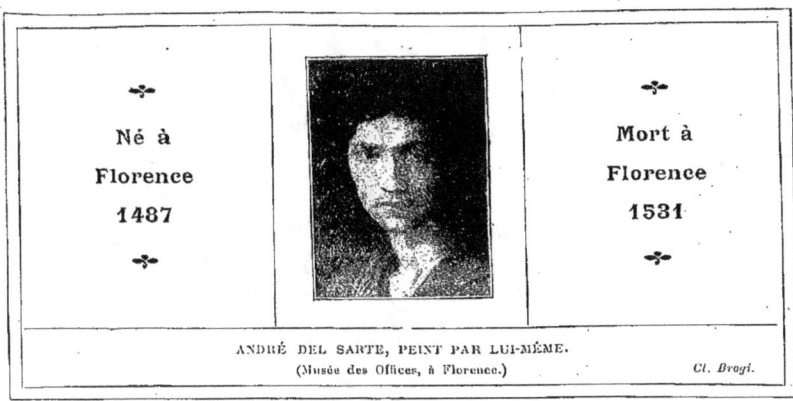

ANDRÉ DEL SARTE, PEINT PAR LUI-MÊME.
(Musée des Offices, à Florence.)
Cl. Brogi.

ANDRÉ DEL SARTE

Andrea Vanucchi, surnommé del Sarto parce que son père était tailleur, a mérité, par son talent et sa réputation, de voir son nom « se franciser » en celui de André del Sarte, honneur que les plus grands artistes ont seuls obtenu.

S'il n'avait subi l'influence funeste de sa femme qui le fit revenir auprès d'elle à Florence, André del Sarte, appelé en France par le roi François I^{er}, aurait pu jouer un rôle prépondérant dans la construction du château de Fontainebleau. Ce que Léonard de Vinci n'avait pu faire, parce qu'il était trop vieux quand il vint en France, André del Sarte l'aurait réalisé et y aurait mis p'us de talent, plus de grâce et plus de goût que n'en mirent plus tard le Primatice et le Rosso lorsqu'ils décorèrent Fontainebleau.

A part la Charité qui est au Louvre, c'est à Florence que l'on peut admirer les œuvres d'André del Sarte. Il y a peint, dans le couvent de l'Annunziata (l'Annonciation) des fresques, charmantes par la couleur et par la grâce de la composition, où il relate l'Histoire de la Vierge.

I

André del Sarte épouse une Florentine remarquable par sa beauté, qui lui inspire des chefs-d'œuvre mais le rend malheureux.

Tout enfant, André del Sarte passait des heures d'extase, au Palais Vieux, à contempler et à copier les cartons de Léonard de Vinci et de Michel-Ange.

On sait combien les jeunes artistes de l'époque partageaient cet enthousiasme. Pleins de l'ardent désir d'égaler les maîtres, ils accouraient en foule du fond de l'Italie.

Le culte des arts gagnait jusqu'au peuple, spectateur charmé des chefs-d'œuvre qui chaque jour attiraient l'attention ; et, en présence de la magnifique génération d'artistes qui glorifiaient alors l'Italie, Florence surtout, les maisons religieuses les moins riches aspiraient à l'honneur de posséder aussi quelques belles peintures.

De sorte que les jeunes peintres, pour peu qu'ils montrassent du talent, trouvaient très vite des travaux importants.

Ce fut le cas d'André del Sarte. Mais il se montrait déjà tel qu'il devait rester toute sa vie, un homme de caractère faible, incapable de défendre ses intérêts. Il acceptait de travailler pour quelques ducats ; et cependant il avait déjà exécuté des fresques remarquables qui prouvaient son talent.

Un moine habile et rapace voulut lui persuader qu'il y aurait pour un jeune homme tel que lui, un débutant en somme, grand avantage à montrer son mérite dans des peintures exposées en un endroit aussi fréquenté que le couvent de l'Annunziata, où venaient tous les Florentins et tous les étrangers de passage à Florence.

Cet endroit si fréquenté était, bien entendu, le couvent du digne moine. Il ajoutait encore :

« Vous pensez, seigneur peintre, combien vous devez vous estimer heureux d'obtenir l'honneur d'exécuter un travail pareil... Nous sommes accablés d'offres généreuses de la part d'artistes ambitieux de se faire connaître. Le peintre Francia nous obsède, nous supplie : il offre de vous suppléer et même je vous avertis qu'il ne parle pas d'être payé... »

André del Sarte se laissa convaincre. Il entreprit la fresque demandée ; mais bientôt il constata qu'en attendant les honneurs promis, ce travail le laisserait peut-être mourir de faim. Il avertit les moines qu'il allait se voir obligé d'abandonner son ouvrage. Cette menace les décida à se montrer plus généreux. Un peu mieux payé, André del Sarte poursuivit ses fresques. Il s'en trouva bien et les moines eurent également lieu de s'en féliciter car il exécuta deux compositions d'une extrême valeur, l'*Adoration des Mages* et la *Nativité de la Vierge*.

Tandis qu'il travaillait à cette dernière décoration, une Florentine remarquable par sa beauté avait bien voulu lui servir de modèle. Femme du peuple, nommée Lucrezia del Fede, elle avait épousé un chapelier du nom de Carlo di Domenico. On la reconnaît surtout dans la superbe créature qui, debout au milieu du tableau, la *Naissance de la Vierge*, traverse lentement la salle où vient de naître Marie.

Lucrèce étant devenue veuve, le peintre de la *Naissance de la Vierge* l'épousa.

Tendre, faible, inexpérimenté, habitué surtout à soumettre ses sentiments à ses sensations, il crut probablement qu'une femme qui méritait l'admiration d'un artiste était digne de l'affection d'un honnête homme. Par malheur, les qualités physiques n'ont jamais éclairé sur les qualités morales… Peut-être aussi se laissa-t-il entraîner sans même réfléchir. Le jour où il sut que Lucrèce était libre, il dut s'apercevoir que dans le silence actif du cloître de l'Annunziata, la joie de peindre cette admirable créature l'avait ravi d'une manière plus profonde qu'il n'aurait cru. Il songea que, devenue son épouse, elle offrirait sans cesse à son admiration, dans l'intimité du foyer, les mouvements, les gestes, les expressions dont il avait eu la fierté et la gloire de tirer déjà des chefs-d'œuvre.

Comment aurait-il pu résister à une tentation qui séduisait à la fois l'artiste et l'homme qu'il était! Et pourtant ce mariage devait avilir son talent, flétrir son honneur, empoisonner son existence entière.

Lucrèce, vulgaire, intéressée, coquette, autoritaire, commença par imposer dans son ménage son père, une fille de son premier mari, ses deux sœurs, toute sa famille.

Le doux André reçut cette lourde charge. Bien plus, Lucrèce ne ménagea ni la dignité, ni le temps de son mari. On le voyait dans Florence vaquer, le matin, aux courses du ménage et rapporter les provisions nécessaires à la journée.

Cette servitude ne l'empêchait pas de travailler, car il était fort actif et il avait ouvert un atelier d'élèves qui lui assurait le travail de jeunes gens zélés et soumis. Mais Lucrèce intervenait, là comme ailleurs, et son caractère acariâtre éloignait peu à peu d'utiles collaborateurs parmi lesquels comptaient même des artistes d'avenir, tels que Vasari, le peintre-historien des maîtres italiens de la Renaissance.

II

André del Sarte, membre des associations de peintres florentins, prend part à leurs fêtes particulières et à leurs manifestations artistiques dans les fêtes publiques de la cité.

Le caractère gai et sociable des artistes les a souvent portés à se réunir et à former des cénacles joyeux, pleins d'originalité. Malgré la tristesse de sa vie intime, André del Sarte ne refusait pas de figurer dans ces réunions amicales et était capable d'ajouter à leur gaieté.

Cette gaieté, il est vrai, nous paraît aujourd'hui un peu lourde. Mais il faut tenir compte de la différence des temps, d'une éducation plus élémentaire, de mœurs plus grossières, enfin des habitudes de pédanterie d'une société qui, à peine sortie d'une ère de violence, commençait seulement à s'intéresser aux lettres et aux arts. Notre civilisation plus raffinée nous permet de goûter des plaisanteries plus délicates, bien que parfois elles paraissent encore bien lourdes dans les milieux, naturellement libres, des jeunes gens et des artistes. Néanmoins quand on voit, dans les *Mémoires* de Saint-Simon, les niches auxquelles la cour de Louis XIV prenait plaisir, on ne doit pas s'étonner des divertissements de jeunes artistes qui vivaient 150 ans plus tôt.

On dit qu'André del Sarte avait entrepris une traduction en vers toscans du célèbre poème héroï-comique attribué à Homère, le *Combat des rats et des grenouilles*. Il en donna lecture à l'Académie del Pajolo dont il était membre.

Un autre jour il présenta à ses collègues un temple *gastronomique* qui ressemblait à l'église Saint-Jean de Florence. Mais ce temple, destiné à être mangé, n'était pas construit en marbres précieux. Le parement, sous des apparences de mosaïques, se composait de succulentes gélatines de diverses couleurs. Des colonnes qui semblaient en porphyre, étaient de longues et fortes saucisses. Le reste, à l'avenant, ressemblait à ce Palais de Dame Tartine, dont les petits enfants chantent, en France, la chanson :

> Il était une dam' Tartine
> Dans un Palais de beurre frais,
> La muraille était de praline
> Et les parquets de croque au lait...

Les bancs et les chapiteaux des colonnes étaient en fromage de Parmesan ; les corniches en pâte de sucre. On y voyait une tribune de massepains ; l'autel était formé d'un pâté sur lequel s'élevait un lutrin en veau froid avec un livre dont les feuillets en lasagne, portaient des lettres et des notes de musique découpées dans des truffes.

Tout cela était-il bon à manger? On ne le dit pas. On voulait avant tout s'égayer.

Ces artistes accueillaient avec empressement tous les motifs de réjouissance. Un beau jour ils apprirent que le pape Léon X allait venir à Florence. Il était Florentin, membre de la glorieuse famille des Médicis, fils de Laurent le Magnifique. On résolut de lui préparer une réception grandiose. Dans une ville où les artistes de valeur étaient si nombreux, le résultat devint superbe. Arcs de triomphe, statues colossales, temples, décorations, façades nouvelles s'élevèrent et transformèrent Florence.

« Cette cérémonie imposante entre toutes, écrit Müntz, fut digne du fils

de Laurent le Magnifique et digne de Florence : c'est tout dire. Jamais ni dans l'antiquité, ni dans les temps modernes, souverain ne fut accueilli par un concours aussi extraordinaire d'artistes célèbres. L'architecture, la peinture, la sculpture rivalisèrent d'efforts et s'il y eut entre elles de l'émulation, il n'y eut pas de vaincus... Cent jeunes gens à pied, richement vêtus et tenant des baguettes dorées, cent autres à cheval, figuraient dans l'escorte, qui fut ce que l'on peut penser... »

Chaque porte de la ville avait été décorée. Dans l'intérieur des rues, sur les places publiques, on figura les principaux monuments de Rome, la colonne Trajane, l'obélisque du Vatican... Le Pape avait l'illusion de retrouver son pays d'adoption dans son pays natal.

Mais ce qui dut plaire surtout à Léon X, ce fut la décoration de Sainte-Marie-des-Fleurs, due à la collaboration d'André del Sarte pour la peinture et de Sansovino pour l'architecture.

Cette façade n'était pas terminée, elle ne devait l'être qu'au XIXe siècle. On construisit en charpente une façade provisoire qui reproduisait un projet dessiné par Laurent le Magnifique. Le pape, heureux de voir cet hommage adressé à la mémoire de son père, s'émerveilla aussi de constater que le talent d'André del Sarte rendait l'illusion complète : une façade de véritable marbre n'aurait pas charmé davantage.

III

André del Sarte, appelé en France par le roi François Ier, est reçu au château de Fontainebleau et vit à la cour pendant un an.

A la même époque, André del Sarte put se glorifier d'un succès plus sérieux dans son motif comme dans ses conséquences. François Ier, ayant apprécié un de ses tableaux, exprima le désir de voir le maître florentin venir à la cour de France.

Malgré le caractère acariâtre de sa femme, André del Sarte n'avait cessé de lui rester attaché et il ne parvenait point à se décider à céder aux offres magnifiques du roi de France. Il lui coûtait de se séparer de celle qui pourtant le tenait dans une servitude indigne d'un homme de sa valeur : il finit cependant par se résoudre à partir et il prit le chemin de la France en compagnie de son élève, Andrea Sguazzella.

Le règne de François Ier commençait à peine. Ce roi, plus tard grand protecteur des arts et des lettres, n'avait pas encore entrepris l'embellissement du château de Fontainebleau ni les autres travaux qui renouvelèrent

le caractère de la peinture et de l'architecture en France. Reçu à Fontainebleau, André del Sarte ne trouva donc pas le château tel que nous pourrions l'imaginer, avec la belle galerie qui porte le nom de François Ier. La résidence royale n'était encore à cette époque qu'un donjon au milieu des bois. Mais le roi montrait déjà un goût très vif pour cette demeure et, bien qu'il ne dût la restaurer et l'agrandir que dix ans plus tard, il y venait très souvent.

André del Sarte y fut royalement accueilli. François Ier lui fit remettre de riches vêtements et une bourse remplie d'écus. Plein de zèle, l'artiste, à peine arrivé, entreprit un portrait du jeune dauphin âgé de quelques mois et le présenta lui-même au roi qui, enchanté, le lui paya 300 écus d'or.

Désireux de donner la preuve de son talent et de son empressement dans une œuvre plus importante, le maître italien se mit à peindre ensuite le grand tableau, la *Charité*, que le Louvre possède encore. Lucrèce ne put, cette fois, lui servir de modèle. Quelque grande dame de la cour inspira sans doute les traits de la *Charité*, et le paysage rocheux qui entoure les personnages fut probablement copié dans la forêt de Fontainebleau.

Le roi prenait un plaisir très vif à voir peindre André del Sarte. Il venait souvent s'asseoir auprès de lui durant ses heures de travail. Cette faveur royale valait au maître italien les bonnes grâces de la cour entière. Tout le monde voulait plaire à un artiste que le roi protégeait. D'ailleurs le caractère doux, modeste d'André del Sarte le rendait naturellement sympathique. Il avait donc lieu de se féliciter de l'énergique résolution qu'il avait prise en répondant aux avances du roi. Le prince nourrissait déjà des projets grandioses de constructions, de peintures, d'achats d'œuvres d'art, et la faveur dont il honorait l'artiste florentin permettait à celui-ci d'espérer un rôle important dans les desseins du roi.

Mais André del Sarte regrettait l'Italie, regrettait Florence, regrettait surtout Lucrèce. Son épouse, pourtant si acariâtre, manquait à son affection. Il s'attristait au milieu de ces fêtes, de cette cour; c'était pour lui la solitude. La *Charité*, qu'il venait de peindre, respire une mélancolie qui n'est pas seulement recherchée en raison du sujet; cette tristesse d'âme domine même la volonté du peintre. L'empressement des courtisans, leurs éloges, leurs commandes, les travaux nombreux et largement payés ne parvenaient pas à le distraire du souvenir de sa femme. Il écrivait des lettres pleines de projets pour son retour; il envoyait de l'argent à Lucrèce, l'engageait à faire construire une maison derrière le couvent de l'Annonciation où il avait fixé sa beauté dans des chefs-d'œuvre, où ils avaient tous deux passé des heures heureuses de travail et d'affection.

Tous ces souvenirs ajoutaient à sa tristesse et lui faisaient paraître fade et terne l'existence fastueuse de la cour de France.

Lucrèce, de son côté, regrettait sans doute de le voir libre, au loin, sans elle; par une curieuse bizarrerie, cette femme qui le tourmentait, se désolait de ne point le tenir sous sa domination. Elle écrivait des lettres d'appel, de plaintes, de lamentations.

Un jour, il travaillait à un tableau commandé par la reine-mère, un *Saint Jérome*, lorsqu'on lui remit une lettre nouvelle où les doléances de Lucrèce devenaient plus pressantes que jamais. Avec l'exagération italienne, elle assurait qu'il la trouverait morte, s'il tardait à rentrer à Florence.

André del Sarte posa sa palette et se mit à réfléchir. Il songea que son absence durait depuis un an; il imagina la joie qu'il éprouverait à retrouver sa femme et ses amis à Florence, à montrer les cadeaux du roi de France, les vêtements magnifiques dont Sa Majesté lui avait fait don, à dépenser les richesses acquises depuis un an, à voir la maison dont sa femme avait entrepris la construction derrière le couvent de l'Annonciation.

Cette rêverie dura très longtemps. Lorsque la nuit fut venue, sa résolution était prise : il voulait absolument partir.

Dès qu'il revit son élève, Andréa Sguazzella, il l'avertit de son départ. En élève devenu, loin de la patrie, un compagnon, un ami, Andrea parla librement à son maître et le désapprouva. Il lui rappela tout ce qu'il avait déjà récolté d'honneurs et d'argent, tout ce qu'il pouvait espérer encore de la faveur d'un roi très généreux, grand amateur des arts, et qui avait de magnifiques projets.

André del Sarte répondit que sa résolution était définitive et il adressa au roi sa demande; il priait François Ier de lui permettre d'aller à Florence revoir sa famille et ses affaires abandonnées depuis un an. Le roi exprima ses regrets de le voir irrévocablement décidé au départ et lui demanda la promesse d'un prompt retour. On dit que le peintre jura, sur l'Évangile, de revenir bientôt. En tous cas il prit l'engagement de ramener avec lui Lucrèce, ce qui, disait-il, ne lui laisserait plus de motif pour regretter Florence.

François Ier qui désirait orner ses palais d'œuvres antiques et récentes, estima l'occasion excellente pour confier à un artiste de valeur, le choix des travaux dignes de figurer à la cour de France. Il remit donc à André del Sarte une somme très importante destinée à acquérir des tableaux et des sculptures, des moulages et des objets précieux qu'il rapporterait avec lui en revenant en France.

Le voyageur accepta cette délicate mission, preuve nouvelle de l'estime et de la confiance du roi, et reprit le chemin de son pays.

Son élève Sguazzella, qui refusait de le suivre, se fixa définitivement en France, au service du cardinal de Tournon.

IV

André del Sarte exécute, d'après le portrait de Léon X par Raphaël, une copie que Jules Romain lui-même, l'élève de Raphaël, prend pour le tableau original.

De retour à Florence, aussitôt absorbé par des travaux nouveaux mais surtout dominé et entraîné par sa femme, André del Sarte négligea puis oublia tout à fait ses engagements. Il commença par dépenser l'argent gagné durant son voyage; il finit même par dissiper les fonds destinés aux achats d'œuvres d'art pour la cour de François Ier. Il aurait pu, sans retourner à Paris, fournir au roi les peintures et les sculptures promises. Mais sa faiblesse alla jusqu'à cet acte de négligence et de malhonnêteté. Ce ne fut point de sa part, certes, une indélicatesse raisonnée, il s'y laissa entraîner peu à peu sous l'empire de Lucrèce. Le résultat n'en fut pas moins condamnable et indigne de l'honnête homme qu'il avait été jusque là.

A plusieurs reprises, il voulut tâcher de réparer sa faute, mais ses intentions restaient sans conséquences. Il entreprenait des tableaux qu'il désirait donner en paiement ou bien qu'il destinait à de hauts personnages — le maréchal de Montmorency, par exemple — pour obtenir leur appui et rentrer en grâce auprès du roi. Chaque fois l'œuvre restait inachevée dans son atelier ou s'en allait un beau jour chez un amateur qui, aux yeux de Lucrèce, se parait de la qualité d'acquéreur. François Ier, de son côté, malgré son admiration pour le talent et sa sympathie ancienne pour le caractère d'André del Sarte, froissé par cette indigne conduite, ne voulut désormais plus lui acheter aucun tableau.

Lorsque l'on voit le rôle que prirent par la suite, à Fontainebleau, le Rosso et le Primatice, artistes italiens qui ne valaient pas André del Sarte, on peut estimer qu'il paya cher son indélicatesse et que la France elle-même y perdit beaucoup.

Quelques années après son retour, la peste se déclara à Florence. Un refuge se présentait. Les religieuses de San Piero in Lino avaient commandé à André del Sarte un tableau pour leur communauté. Il se retira dans ce couvent, accompagné de Lucrèce et de sa famille. La décoration qu'il exécuta dans le calme de cette retraite, la *Déposition de la Croix* (aujourd'hui au musée Pitti, à Florence), est considérée comme une de ses plus belles compositions. Cette peinture est près de valoir une autre *Déposition de la Croix*, due à Raphaël.

Il faut dire qu'André del Sarte admirait beaucoup Raphaël et qu'il fut

souvent très près de l'égaler. Il lui arriva même de le copier au point de tromper les connaisseurs les plus avertis.

Un jour il vit arriver chez lui Octavien de Médicis. Le seigneur florentin lui apprit en confidence que, mis en présence d'une situation fort embarrassante, il venait chercher un conseil. Il espérait que l'adresse d'un artiste tel que André del Sarte, lui permettrait de sortir de cette affaire à l'avantage de Florence dont la gloire et la splendeur artistique étaient engagées. André del Sarte s'empressa de se mettre à sa disposition et demanda en quoi il pouvait être utile à son pays.

Octavien lui rappela que Frédéric II, duc de Mantoue, était, peu auparavant, passé par la ville en allant rendre ses honneurs au pape Clément VII. Or, pendant ce séjour à Florence, le duc avait aperçu, dans le palais des Médicis, le portrait du pape Léon X, par Raphaël. Il avait exprimé son admiration avec enthousiasme et Octavien, sans se douter des suites de cette appréciation, avait été très flatté de voir le duc estimer si favorablement un beau tableau qui appartenait à Florence et aux Médicis. Il s'aperçut bientôt qu'il s'était étourdiment félicité. Arrivé à Rome, le duc avait parlé du portrait de Léon X au pape Clément VII et lui avait exprimé le désir de le posséder. Le Saint Père avait consenti à le lui offrir, et Octavien venait de recevoir l'ordre d'expédier le tableau de Raphaël à Mantoue.

Après ce récit Octavien se tut. Il y eut un instant de silence et André del Sarte déclara :

« Je suis, comme je vous l'ai dit, à votre entière disposition, mais je ne vois pas à quoi je pourrais être utile : Sa Sainteté a ordonné, il faut obéir. »

Octavien était Italien. Il répondit :

« On peut obéir... en apparence, et néanmoins garder le tableau.

— Vous croyez? demanda le peintre.

— Écoutez-moi et vous allez voir que votre intervention peut tout sauver, et que vous seul êtes capable d'intervenir.... Le cadre du tableau n'est point en parfait état. J'avertis Sa Sainteté de ce contretemps et je lui demande un peu de répit pour commander un nouveau cadre digne du duc de Mantoue... Pendant l'exécution du cadre, eh bien, vous exécutez de votre côté une copie du portrait... »

André del Sarte, naturellement très modeste, eut un mouvement involontaire de recul.

Il s'écria :

« Une copie! moi! Vous n'y pensez pas, seigneur?

— Mais, vous m'avez pourtant promis...

— Entendons-nous. Il s'agirait d'une copie comme on en entreprend journellement, je serais tout disposé à l'exécuter. Copier Raphaël que

j'admire par-dessus tout, et le portrait du pape Léon X qui est un de ses plus admirables chefs-d'œuvre, serait une joie pour moi. Mais vous ne me parlez point ici, seigneur, d'une copie destinée à rester *copie* et à se présenter comme *copie*. Il ne s'agit plus du travail d'un disciple soumis... Vous me demandez, seigneur, vous me demandez de me poser impudemment et imprudemment en rival, en égal de Raphaël. Vous me demandez de peindre un portrait qui ne soit plus une copie d'après Raphaël, mais un tableau même de Raphaël, capable de tromper tout le monde... »

Il s'arrêta et, sur un ton bas, étouffé, il souffla :

« ... même notre Saint Père. Pensez, comme artiste, comme chrétien...

— Le chrétien, répondit le noble italien, le chrétien sera absous par ce fait qu'il aura permis à l'image d'un pape, qui était aussi un Médicis, de rester dans le palais de ses pères et de continuer d'être la gloire de Florence...

— Oui, j'entends. Passe encore pour une tromperie, qui, en somme, s'adressera plus au duc de Mantoue qu'à notre Saint Père, répondit André del Sarte qui avait aussi l'âme italienne; mais pour ramener la question au point strictement pratique, je vous répondrai : ce que vous me demandez, seigneur, je veux bien l'entreprendre mais je doute que je puisse réussir.

— Je ne vous demande pas davantage, dit Octavien de Médicis. Copiez le tableau comme vous êtes capable de le copier. Pour le reste, je suis tranquille. La copie sera parfaite, j'en suis sûr... Venez donc chez moi. Vous y travaillerez en cachette. Personne n'en saura rien. »

André del Sarte exécuta la copie.

Lorsqu'elle fut terminée, il convia Octavien de Médicis et lui demanda ce qu'il en pensait. Les deux tableaux avaient été placés l'un près de l'autre. Il les examina tour à tour, passa du premier au second, revint, nota des jeux de brosse, des empâtements, même des taches, les retrouva exactement sur les deux peintures. Il finit par se retourner vers André del Sarte et dire avec un mélange de surprise et de satisfaction :

« Voilà qui est encore mieux réussi que je n'aurais espéré. Je suis pourtant un connaisseur, et dans le cas présent, un homme averti, eh bien, je ne saurais distinguer l'original de la copie. »

André del Sarte s'approcha, retourna l'une des toiles et montra sur le revers une marque.

« Voilà, dit-il, un signe que j'ai eu soin de faire. Il permettra, si l'on veut, de reconnaître ma copie. »

Le tableau partit à Mantoue, et, quelque temps après, Octavien apprit que le portrait du pape avait été reçu avec enthousiasme. Le duc lui apprenait même que Jules Romain, élève et collaborateur de Raphaël, alors passé

au service de la cour de Mantoue, s'était félicité de revoir un tableau que, dans sa jeunesse, Raphaël, son maître, avait peint devant lui...

Mais, il y avait eu un confident de la copie, un témoin de son exécution. C'était Vasari, élève d'André del Sarte. Il avait assisté aux séances chez Octavien et plus tard ce fut par lui qu'on apprit ce qui était arrivé.

Des années avaient passé. André del Sarte était mort. Vasari allant à Mantoue y fut reçu par Jules Romain qui lui fit les honneurs de l'admirable palais de Mantoue. Il lui montra le portrait de Léon X.

Il lui dit :

« Voilà le meilleur, le plus beau morceau de la collection.

— Assurément, dit Vasari qui, très amusé, jugeait pouvoir désormais tout révéler, assurément ce portrait est admirable, mais je vous avertis qu'il n'est pas l'œuvre de Raphaël. »

Jules Romain sourit avec l'assurance d'un homme dont la conviction est inébranlable.

« Mon cher ami, vous pourriez dire cela à d'autres, peut-être, mais à moi qui ai non seulement vu peindre le tableau par Raphaël mais qui y ai travaillé, qui pourrais au besoin y reconnaître les touches de pinceau que j'y ai données lorsque j'ai préparé ceci et cela.... »

Et il désignait des accessoires qu'il avait exécutés dans l'original.

Vasari à son tour se mit à rire.

« Ce que vous dites, mon cher, je pourrais presque textuellement le répéter — à part le nom de Raphaël que je remplacerais par un autre nom — et je pourrais dire cela à plus juste titre que vous, puisque je suis absolument sûr de ce que j'avance... Ce tableau, croyez-moi, est une copie exécutée par André del Sarte. Je l'ai vu peindre et je vais vous donner la preuve de ce que je dis... Voulez-vous retourner la toile ? Vous verrez dans le coin gauche, en haut, un signe particulier fait par André del Sarte afin de pouvoir distinguer sa copie... Ce signe, le voici. »

Il traça le signe sur le mur et ajouta :

« Voulez-vous vérifier, je vous prie... »

Jules Romain retourna le tableau, reconnut la marque et ne put cacher sa stupéfaction. Il regarda longuement la peinture puis déclara :

« Eh bien, cette copie, puisque c'est une copie — je l'estime plus intéressante que par le passé, car il est extraordinaire qu'un peintre de premier ordre, tel que le fut André del Sarte, prenne la peine d'imiter un autre peintre et ayant essayé, y parvienne d'une manière aussi parfaite. »

C'est de la sorte que le tableau de Raphaël, le *Portrait du Pape Léon X*, fut conservé par la ville de Florence.

On peut le voir aujourd'hui dans le beau musée du palais Pitti, l'ancien

palais des Médicis. Quant à la copie d'André del Sarte, elle appartient à présent au musée de Naples.

V

André del Sarte, atteint de la peste, est abandonné par sa femme et meurt dans la solitude, au milieu de Florence envahie par l'ennemi.

ANDRÉ DEL SARTE reçut une autre commande d'Octavien de Médicis.
Il s'agissait d'une *Madone*. Elle lui avait été commandée au moment où Florence allait traverser une période de révolutions et de guerres.

Les Impériaux vinrent mettre le siège devant la ville sans que André del Sarte parût s'en apercevoir. Tout entier à son art, il continuait à peindre.

Lorsque son tableau fut terminé, il le prit, traversa les rues de la ville assiégée, et alla offrir son œuvre à Octavien.

Celui-ci, l'esprit occupé de graves soucis, le vit arriver avec surprise :
« Mais que m'apportez-vous là?
— Votre tableau.
— Mon ami, lui répondit Octavien, je vous suis obligé, mais les circonstances difficiles que nous traversons ne me permettent pas de remplir mes engagements comme je le désirais. Je serais forcé de vous payer votre tableau moins qu'il ne vaut. Je préfère vous donner toute liberté de le vendre à qui sera, mieux que moi, capable de le payer honorablement. »

André del Sarte, qui était un homme faible mais nullement rapace, malgré sa conduite à l'égard de François Ier, répondit :

« Ce tableau, Seigneur, a été peint pour vous, il restera pour vous, quand il vous sera loisible de le prendre. »

Lorsque la ville fut prise et que la situation des Médicis se fut améliorée, Octavien se rappela son tableau. Il le demanda et, enchanté de le retrouver, il le paya le double du prix convenu.

Mais si André del Sarte avait pu traverser les violences d'un siège et d'un assaut sans en souffrir, il ne put échapper aux horreurs de la peste qui suivit.

Atteint par le fléau, avant d'avoir pu fuir la ville, le malheureux peintre eut encore la douleur suprême de se voir abandonné par sa femme, cette Lucrèce à laquelle il avait dévoué sa vie et sacrifié son honneur.

Effrayée du mal qui consumait son mari, elle n'eut pas le courage de rester auprès de lui et de le soigner. Dans la crainte de contracter aussi la

peste, elle s'enfuit. Resté seul dans sa maison, abandonné, sans secours, André del Sarte, accablé par le désespoir et par la maladie, finit par succomber.

Suivant son désir, on l'enterra dans le couvent de l'Annonciation, où se voit, parmi ses plus belles peintures, la figure de Lucrèce.

Quelque temps avant sa mort, toujours poursuivi par le regret de ne s'être pas encore acquitté envers le roi de France, il s'était entendu avec Jean-Baptiste della Palla, agent de François I^{er}, venu à Florence dans le but d'acheter des objets d'art. André del Sarte lui avait promis deux tableaux et s'était mis sur-le-champ à les peindre. L'un représentait le *Sacrifice d'Abraham* et l'autre une *Charité*, aussi belle que la première, exécutée en France durant son séjour. Par malheur, il mourut avant de les avoir livrés, et sa femme, sans respect pour sa volonté, s'empressa de les vendre à deux amateurs italiens.

FRANÇOIS CLOUET, DESSINÉ PAR LUI-MÊME, PORTRAIT D'AUTHENTICITÉ DOUTEUSE.
(Musée du Louvre.) *Cl. Hachette et C*^{ie}

CLOUET

Jean Clouet et François Clouet, son fils, vécurent à la cour de François I^{er} et de ses successeurs.

Portraitistes très estimés de leurs contemporains, ils ont laissé des dessins au crayon et des peintures à l'huile remarquables par leurs qualités d'exactitude et de concision, leur charme et leur caractère.

En plein engouement de la peinture italienne, ils surent conserver une personnalité où apparaît déjà le génie artistique des futurs portraitistes français, leur sobriété, leur noblesse et leur fidélité.

Les œuvres des Clouet furent longtemps confondues avec celles de leurs contemporains. On attribua tous les dessins de l'époque et même du siècle aux Clouet. Aujourd'hui qu'on les a mieux étudiés on ne peut au contraire déterminer avec certitude que quelques œuvres telles que le portrait de François I^{er}, au Louvre, par Jean Clouet, et les peintures de François Clouet, Charles IX (*Louvre*), Élisabeth d'Autriche (*Louvre*), *ainsi que le délicieux portrait de* Dauphin (*à Anvers*) *que pendant longtemps on avait cru peint par Holbein.*

Le musée Condé, à Chantilly, et la Bibliothèque Nationale, à Paris, possèdent de curieux dessins exécutés par les Clouet et leurs contemporains, que l'on désigne, à cause de leur manière, sous le nom d'École de Clouet.

I

Ce que furent les portraitistes Jean et François Clouet; leur réputation et leur situation à la cour de France.

« CLOUET, honneur de notre France », c'est ainsi que le poète Ronsard parle de Clouet. Or ce nom, très estimé au xvi^e siècle à la cour de France, a été oublié complètement par la suite. La faveur dont jouirent les

artistes italiens l'éclipsa. On crut bientôt que la peinture française commençait seulement au xvii° siècle et que Poussin était, en date, notre premier artiste de valeur.

Lorsque les érudits voulurent enfin réparer cette injustice, les ténèbres qui entouraient le nom jadis glorieux de Clouet rendirent la tâche difficile. On ne crut d'abord qu'à l'existence d'un Clouet. On lui attribua tous les travaux de ses contemporains. On en vint même à lui prêter des œuvres qui, par leurs dates, eussent rempli une carrière d'un siècle en pleine activité.

Aujourd'hui, malgré le mystère qui enveloppe encore les Clouet et leurs œuvres, on sait qu'il y eut Jean Clouet et son fils, François Clouet. Après les avoir confondus parce que le surnom *Janet*, venu du prénom Jean, fut porté aussi par François, on est parvenu à savoir le rôle qu'ils tinrent l'un et l'autre à la cour.

Ce rôle était fort modeste, mais, par son caractère même, pour ainsi dire son intimité, il montrait en quelle estime les rois tenaient ces artistes, ancêtres des portraitistes mondains.

De même que les gens de lettres, les poètes, les auteurs dramatiques, étaient attachés à la cour comme de vagues domestiques, plus libres que les domestiques, et que Molière devait être plus tard « valet de chambre » de Louis XIV, les Clouet furent valets de chambre tour à tour de François I^{er}, d'Henri II, de François II et de Charles IX.

Jean Clouet avait débuté sous Louis XII comme peintre et valet de garde-robe avec cent soixante livres d'allocation ; il passait bientôt valet de chambre avec deux cent quarante livres par an.

Ce titre de valet n'entraînait aucune fonction domestique. Comme il était le grade supérieur de la domesticité, il assurait aux artistes un rang honorable et leur permettait d'approcher facilement le roi, par conséquent de pouvoir le bien connaître et par suite le bien peindre.

II

Comment les Clouet allaient travailler à la cour et y dessinaient les portraits qu'ils devaient ensuite peindre chez eux.

LE désir des rois, de tenir auprès d'eux des artistes de talent, venait surtout de la grande vogue des portraits.

La photographie qui nous permet d'avoir à bon compte les portraits de nos parents et de nos amis, et de connaître le visage de personnages que les événements ou leur mérite rendent célèbres, satisfait des sentiments qui ont toujours existé. Avant la découverte de la photographie, les artistes

seuls pouvaient répondre à ces sentiments d'affection pour les parents et les amis, et de curiosité pour les notoriétés contemporaines. Mais comme leur production était le résultat de dons rares et d'études prolongées, les grands seigneurs et les rois pouvaient seuls se réserver les artistes de valeur. Pour s'assurer la jouissance de leur talent ils les prenaient donc à leur solde et se les attachaient en particulier.

Si on veut imaginer ce qu'était le travail de ces portraitistes, il faut continuer à penser à ce que réalise la photographie et aux besoins qu'elle est parvenue à satisfaire.

Elle donne vite, et en épreuves nombreuses, les portraits désirés. Dès cette époque les grands seigneurs et les nobles dames désiraient être servis de même.

François Ier, plus tard Catherine de Médicis, commandaient dans leurs lettres que « ce soit un crayon pour être plus tôt fait ». Or les peintres n'étaient pas alors des virtuoses agiles et prompts comme le furent plus tard les Vélasquez, les Rubens, les Van Dyck et les maîtres de l'école anglaise, Reynolds et Gainsborough. Ils ne recouraient pas non plus, comme le firent leurs successeurs, à la collaboration d'élèves pour exécuter les vêtements, les mains, les accessoires des portraits. Ils peignaient lentement, scrupuleusement, des images précises et précieuses qu'ils élaboraient sans hâte.

Pour satisfaire à la vogue des portraits, ils prirent donc l'habitude des dessins. Mais la promptitude et les épreuves nombreuses ne s'obtenaient pas aisément.

Voici comment procédaient les artistes.

Ils traçaient d'après nature des dessins très poussés, très précis, très fidèles, et, chez eux, ils recopiaient ces dessins. Quand on désirait une peinture, ils rehaussaient leur dessin d'après nature d'indications au pastel et de notes écrites qui disaient les colorations diverses de la chevelure, du teint, des vêtements. Et la peinture était, comme le dessin, exécutée chez eux, sans le modèle, c'est-à-dire de souvenir, en se guidant sur le dessin.

Les dessins originaux restaient généralement entre les mains des artistes comme des clichés photographiques destinés à leur permettre d'exécuter des reproductions, suivant la volonté des amateurs. Mais il arrivait aussi par malheur que des amateurs économes empruntaient un bon portrait dessiné et le faisaient recopier à peu de frais, par des dessinateurs très médiocres. On retrouve ainsi des dessins tout à fait inférieurs, reproductions maladroites d'originaux dus aux Clouet ou à leurs rivaux.

Et comme il est dit que la vogue des dessins à cette époque doit ressembler jusqu'au bout à celle des photographies de notre temps, on avait l'habi-

tude de réunir en album ces collections de dessins. De fort belles séries de ce genre ont été retrouvées. En France, la Bibliothèque Nationale en possède qui sont dues à Clouet; en Angleterre, au château de Windsor, on peut en voir une collection tout à fait admirable où apparaissent tous les grands personnages de la cour d'Henri VIII, dessinés par Holbein.

Clouet avait eu de brillants prédécesseurs. Fouquet par exemple avait été un artiste moins exclusif que lui, enlumineur de manuscrits, miniaturiste et portraitiste à la fois, compositeur de scènes ingénieuses et pittoresques; Jean Bourdichon et Jean Perréal, miniaturistes et portraitistes de valeur sous les ordres desquels il avait débuté à la cour. Mais c'est surtout de son temps que la mode des dessins s'accusa; il dessina même, on le croit, plus que son fils François, des croquis enlevés vivement, tandis que son fils composa des dessins plus poussés et plus travaillés qui répondaient à la vogue plus grande encore des dessins.

Fonctionnaires artistes et artisans à la fois, les Clouet devaient exécuter tout ce qui touchait à la ressemblance des personnages qu'ils servaient, c'est ainsi que nous les verrons, à la mort des rois, leurs maîtres, composer, modeler, peindre des figures de cire destinées à représenter le monarque sur un lit de parade le jour de ses obsèques.

Enfin tout porte à croire que Jean Clouet eut un frère employé par Marguerite d'Angoulême, sœur de François Ier. On le nomme quelquefois Clouet de Navarre. On ne connaît son existence que par la lettre suivante :

« A Monsieur le chancelier d'Alençon,

« Monsieur le Chancelier, le Roy de Navarre et moy avons délibéré prendre le peintre, frère de Jeannet, peintre du Roy, à notre service; et luy baille le dict seigneur cent ivres sur son estat et moy cent. Et pour ce que nous avons nécessairement à faire de luy, pour quelque chose que nous voulons faire, je vous prie incontinent le nous envoyer et qu'il soit icy lundy, pour le plus tard, et vous prie luy faire délivrer quelque argent pour commencer, pour lui donner couraige de bien besogner.

« Priant Dieu, monsieur le chancelier, vous avoir eu sa saincte garde à Fontainebleau le xxe jour de juillet,

« Votre bonne maîtresse

« MARGUERITE ».

De ce mystérieux frère du premier Clouet et oncle du second, nous ne savons rien de plus.

La première fois que le nom de Clouet apparaît dans les comptes de la Cour, c'est en 1516.

Il s'agit de Jean Clouet ; il ne tient pas, comme peintre, la première place. Il arrive après Perréal et Bourdichon. Où est-il né ? On l'ignore. On parle des Flandres mais sans preuves. Les événements de sa vie ne sont pas connus avec plus de certitude que ses œuvres. On l'appelle Jehannet ou Janet et même Jamet, familièrement, par suite de son prénom Jean.

En 1525, il monte en grade. Vers 1530, il devient peintre et valet de chambre, il est l'égal de Clément Marot qui le compare tout simplement à Michel-Ange.

Jeannet ne vivait pas constamment à la Cour. Il habitait Tours où il avait épousé Jeanne Boucault, la fille d'un orfèvre. Très souvent un messager de François Ier faisait le voyage pour rapporter les portraits exécutés à la demande du roi. On voit d'après les comptes de la cour qu'une fois ce fut Jeanne Boucault qui rapporta le travail de son époux.

Les critiques se montrent très réservés dans leurs attributions dès qu'il leur faut désigner les tableaux vraiment authentiques de Clouet. On lui reconnaît pourtant, d'une manière à peu près certaine, un grand portrait de François Ier, qui est au Louvre. Le roi est jeune encore ; la peinture très claire, très lisse, très monochrome, est fort belle et d'un caractère très grand.

On sait que ce portrait, placé dans le cabinet du roi au palais de Fontainebleau, y resta, jusqu'au XVIIe siècle, au-dessus d'une porte. Il vint à Paris quand Louis XIV désira voir au Louvre les chefs-d'œuvre réunis par ses prédécesseurs à Fontainebleau. Les érudits n'avaient cessé de se léguer le nom de l'auteur du portrait de François Ier, et en 1640, le Père Dan le signalait encore comme de « Janet, peintre fort renommé par la muse du prince de nos poètes », et, pour préciser, le nom de Ronsard est inscrit en marge.

Cela prouve que déjà commençait la confusion entre tous les Clouet, car si Jean fut contemporain de Marot, ce fut François que chanta Ronsard, quand il s'écria devant un de ses portraits :

> Ha ! je la vois, elle est presque portraite :
> Encore un trait, encore un, elle est faite.
> Lève les mains. Ha ! mon Dieu, je la voy,
> Bien peu s'en faut qu'elle ne parle à moy !

Ces vers de Ronsard ne pouvaient s'adresser à Jean, le premier Janet, puisque celui-ci mourait en 1540 et qu'à cette date Ronsard, né en 1524, n'avait que seize ans.

À la mort de Janet, François le remplaçait dans sa charge de peintre du roi avec les mêmes gages et les mêmes prérogatives.

III

François Clouet, qui succède à son père, acquiert à la cour de France une situation magnifique, sous les règnes de François Ier, Henri II, François II et Charles IX.

François Ier, dans des lettres datées de 1641, fait don à François Clouet des meubles et immeubles de Jean Clouet échus à la couronne par droit d'aubaine (ce qui prouvait l'origine étrangère du premier des Clouet) et ne lui ménage pas les compliments.

Après avoir vanté le grand talent du père, le roi ajoutait « en quoi son dict fils l'a desja très bien imyté et espérons qu'il fera et continuera encores de bien en mieux cy après ».

En se reportant à cette époque, on imagine aisément que les grands artistes italiens attirés à la cour de François Ier, bien qu'ils arrivassent à Fontainebleau et au Louvre avec le prestige d'un nom glorieux, devaient moins plaire, malgré tout leur talent, que les modestes mais plus naïfs Clouet. La manière libre, fière, des Rosso, des Primatice, en imposait certainement plus qu'elle ne charmait. Aussi le succès des Clouet, pour avoir été moins retentissant, n'en fut pas moins vif, et les commandes affluèrent au fils comme au père.

François, qui reçoit le nom familier de Janet, peint plusieurs portraits de François Ier avant la mort de ce roi. Puis en 1547, quand meurt François Ier, il reçoit la charge de prendre à Rambouillet l'empreinte de la face du monarque et de composer une figure de cire pour la cérémonie des obsèques. On a retrouvé les comptes de ce travail funèbre qui prit à l'artiste huit jours et huit nuits.

Sur ce texte on peut le suivre presque d'heure en heure. On le voit faire le « voyaige en diligence sur chevaulx de poste depuis la ville de Paris jusques au lieu de Rambouillet où le dict feu roy alla de vie à trépas ». Arrivé, il moule et « prend le traict du visage afin de faire l'effigie du dict feu seigneur ». Puis ce sont ses frais de nourriture, de fourniture, le salaire de ses aides, son retour à Paris, où il doit peindre des fleurs de lis « à mettre sur les douze bannières de l'hôtel et sur les cottes d'armes des hérauts ; peindre des enseignes pour les cent gentilshommes de l'hôtel, pour les quatre cents archers des gardes et pour les Suisses ; dorer de fin or et estoffes des deux côtés l'écu aux armoiries de France ; noircir et vernir les lances des enseignes, noircir le coffre auquel estait le corps du dict feu roy ; noircir le chariot d'armes, roues, cordages…, etc… ».

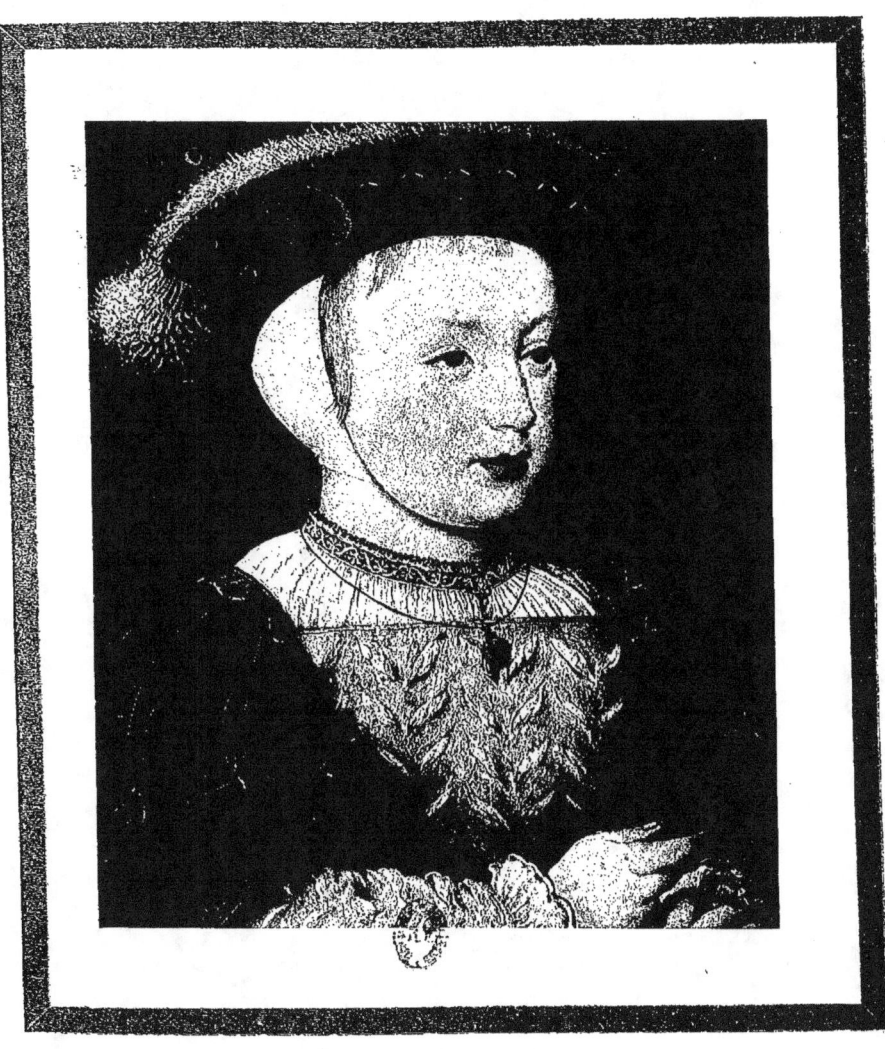

CLOUET

PORTRAIT DE FRANÇOIS II ENFANT. (Musée d'Anvers.)

On peut voir au musée Carnavalet, à Paris, un masque en cire coloriée qui représente Henri IV. C'est un travail semblable à celui que Janet exécutait pour François Ier. Il se servait de son moulage sur nature pour former un noyau en terre à potier qu'il recouvrait de cire. Sur la cire coloriée dans le ton des chairs, une barbe et une chevelure étaient ajoutées. Des mains jointes, exécutées de la même manière, devaient figurer pendant l'exposition du corps ; d'autres mains tenant le sceptre et la main de justice, servaient à leur place, pendant les cérémonies funèbres. Le tout s'ajustait sur une carcasse d'osier qui portait les vêtements du roi…

Henri II succédait à son père, et Clouet, après avoir collaboré aux funérailles du feu roi, peignait le portrait du nouveau Dauphin.

Tout permet de le croire en tout cas, puisque cela rentrait dans sa charge ; et on suppose que le portrait du musée d'Anvers, que nous reproduisons ici, est l'image en question. Elle peut être aussi une de ces reproductions que l'on échangeait avec les cours étrangères et qui aurait été exécutée d'après un original resté à la cour de France mais aujourd'hui disparu.

Cette œuvre charmante fut d'abord attribuée à Holbein, ce qui prouve en quelle haute estime on la tenait. Elle passe aujourd'hui pour être due à Clouet (attribution plus vraisemblable) et en pareil cas à François Clouet, s'il s'agit vraiment de François II, fils d'Henri II, puisque François II naquit en 1544, quatre ans après la mort de Jean Clouet.

On sait quelle est l'origine du titre de Dauphin réservé au premier fils du roi de France. Les Seigneurs du Dauphiné portaient ce nom par allusion au dauphin dont ils ornaient leurs armoiries. En 1349, Humbert II ayant cédé le Dauphiné à Philippe de Valois, il fut convenu que désormais le titre de Dauphin serait donné à l'héritier présomptif de la couronne de France.

Le Dauphin François, fils de Henri II, paraît, dans le présent portrait, ne pas avoir encore atteint sept ans. Il est donc entre les mains des femmes ; il porte des lisières, sa chambre et ses meubles sont matelassés. Les lisières restaient en général très tard à l'enfant royal, qui ne pouvait faire un pas sans qu'on le soutînt et l'entourât de précautions — même lorsqu'il était grand, fort et capable de marcher tout seul. D'ailleurs un nombreux personnel s'élevant jusqu'à 30 ou 40 personnes, était attaché au Dauphin. Il comprenait des gouvernantes et des sous-gouvernantes, des nourrices, des remueuses pour le bercer dans son lit, des femmes de chambre, etc.

La moralité de cet appareil, qui se complétait par plusieurs régiments et compagnies, se trouve dans la phrase que devait un jour prononcer Louis XIII enfant :

« J'aimerais mieux qu'on ne me fist point tant de révérences et tant d'honneurs et qu'on ne me fist point fouetter. »

Indépendamment du fouet, il faut aussi considérer que cet important personnel était paralysé par ses attributions et ses prérogatives.

Pour ne citer que quelques exemples, quand le Dauphin était encore au berceau, il y avait des heures pour le bercer; la berceuse seule devait y suffire et dès que l'heure de bercer arrivait, l'enfant devait être bercé même s'il dormait et même si on risquait de le réveiller en le berçant. Si, après avoir été changé, il salissait ses langes, il devait attendre plusieurs heures en cet état. Si une épingle le piquait, la nourrice ne pouvait l'enlever; on devait aller chercher une autre personne.

Et le chroniqueur qui nous confie ces détails ajoute naïvement :

« C'est un miracle d'élever un prince et une princesse. »

Peut-être devrait-il plutôt dire qu'un nombreux personnel ne vaut pas une simple mère qui aime son enfant.

La Bibliothèque Nationale possède un autre portrait de François II plus âgé. C'est un dessin. On est en 1560. Le Dauphin est devenu roi. Le pauvre enfant, qui a une quinzaine d'années, ne portera pas longtemps la couronne.

Tout jeune qu'il fût, il avait déjà épousé la charmante Marie Stuart que Clouet a aussi dessinée. Lorsque se préparaient des mariages, il devait ainsi fixer les effigies des fiancés, permettre aux jeunes et nobles personnages destinés l'un à l'autre, de se connaître un peu ou tout au moins de se former une vague opinion de ce qu'ils pouvaient être, avant de se lier pour la vie.

Clouet avait exécuté ainsi deux portraits de Charles IX qui furent envoyés à Vienne, à sa future épouse, Elisabeth d'Autriche, et à son beau-père, Maximilien II. (Au XIXᵉ siècle, Napoléon Iᵉʳ devait aller les rechercher et les reprendre. Mais, en 1815, les Alliés devaient, tout en les réclamant, finir par accepter de nous en laisser un, le petit, qui est encore au Louvre.)

Dès que la jeune reine Elisabeth fut arrivée en France, Clouet la dessina, puis la peignit; et ce portrait peint, qui voisine désormais avec celui de Charles IX, au Louvre, est le plus beau des portraits de François Clouet, vraiment authentiques.

La pauvre reine, de petite taille, simple de manières, parut une gauche provinciale, innocente et sans beauté, aux grands seigneurs et aux grandes dames de cette cour, incapables de goûter le charme d'une aussi gracieuse personne. Certes elle n'était pas d'une grande beauté, mais sa bonté, son esprit cultivé, sa douceur, méritaient l'admiration.

Elle n'avait pas plus de dix-sept ans quand Clouet la peignit. Son portrait fut une des dernières œuvres, sans doute la dernière du maître, puisqu'il mourut en 1572.

Presque aussitôt après sa mort, se déchaînèrent les atrocités de la Saint-Barthélemy. Elisabeth, que l'on savait sans influence sur son royal époux,

vivait très effacée à la cour. Elle ne connut les événements que le lendemain matin. Bouleversée d'horreur, la jeune reine ne cessa de pleurer après cette sinistre nuit; et lorsque la mort de Charles IX lui eut rendu la liberté, elle s'enfuit en Autriche, alla s'enfermer dans un couvent où elle consacra le reste de ses jours à la prière.

Lorsque l'on examine les dessins et les peintures laissés par Clouet, on remarque combien ces turbulants et intrigants personnages avaient des visages qui semblaient peu destinés au calme talent d'un tel maître. Clouet les copie avec une paisible sérénité, exempte de tous soucis. On a peine à admettre que ces images fussent dessinées et peintes au milieu d'une des époques les plus agitées de notre histoire, parmi les complots les plus tragiques, tandis que se préparait l'un des plus effroyables drames dont la France ait conservé le souvenir.

Cela tient sans doute à la situation subalterne de l'artiste qu'était Clouet. Et puis l'art réserve souvent des grâces spéciales à ceux qui se consacrent à lui tout entiers. François Clouet dut être un maître convaincu, absolument dévoué à ses dessins, à ses peintures. De tels hommes arrivent à vivre en dehors et au-dessus de leur temps, étrangers aux événements contemporains. S'il est beau d'exprimer les rêves de son siècle, quand ce siècle poursuit un idéal élevé, c'est aussi une force heureuse de pouvoir s'abstraire, se créer un idéal, quand on vit dans une époque qui en est dépourvue. Cela donne à l'artiste un génie personnel et fréquemment cela lui donne aussi la gloire.

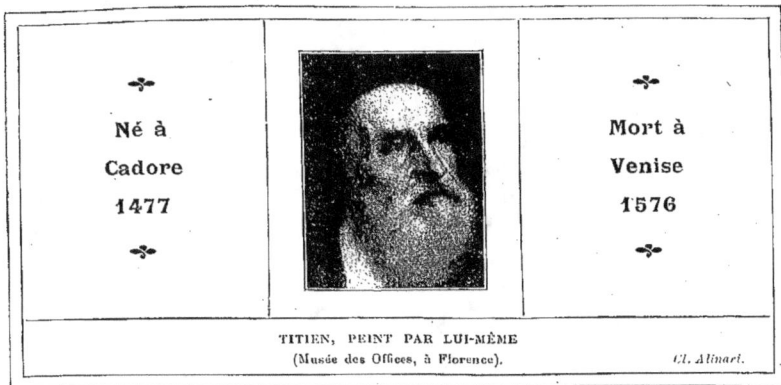

Né à		Mort à
Cadore		Venise
1477		1576

TITIEN, PEINT PAR LUI-MÊME
(Musée des Offices, à Florence). *Cl. Alinari.*

TITIEN

Le Titien aborda tous les genres avec une maîtrise admirable par la richesse de la couleur, la vigueur de l'action et la variété de l'invention.

Sa renommée lui valut l'honneur de devenir le peintre de tous les potentats de son temps. Charles-Quint, Léon X, François Ier, tous les princes italiens et les mécènes lui prodiguèrent les faveurs et voulurent se l'attacher en particulier. Le Titien, qui sut rester indépendant et travailler pour tous sans se laisser absorber par aucun, vécut jusqu'à son dernier jour à Venise, et il peignait encore lorsqu'il fut frappé par la peste et emporté, à l'âge de quatre-vingt-dix-neuf ans.

Il a laissé des portraits magnifiques; ceux de François Ier *et d'*Avalos, *au* Louvre, *celui de* Charles-Quint *à* Munich, *figurent parmi les plus célèbres.*

*Ses tableaux, non moins estimés, où se remarquent souvent de majestueux paysages qui l'ont fait considérer comme « le père du paysage », sont l'*Assomption de la Vierge, *à* Venise, *l'*Offrande à Vénus, *au* Prado, *le* Martyre de Saint Pierre, *brûlé en 1867,* l'Amour sacré et l'Amour profane, *à* Rome.

La fougue, la hardiesse, l'éclat font de ses œuvres celles qui caractérisent le mieux les qualités de l'École Vénitienne.

I

Après avoir été une cité guerrière et marchande, Venise se transforme en une ville artistique dont le Titien exprime, dans ses œuvres, la splendeur et la puissance.

UNE cité de marbre, ou plutôt une cité d'or, pavée d'émeraudes où chaque pinacle, chaque tourelle brillait et brûlait chargé d'or, repoussé de jaspe... telle fut la demeure du Titien », écrivait Ruskin.

Né sur le territoire de Venise, à Cadore, en pleine montagne, dans un pays magnifique et pittoresque qu'il n'oublia jamais, où il revint sans cesse et qui fit de lui un paysagiste grandiose, Titien alla vivre à Venise, l'habita, s'y fixa et en devint le peintre mondain, en raconta la vie robuste et somptueuse, en montra les héros fiers et nobles, les grands seigneurs et les grandes dames, et aussi les puissants alliés, ces ducs, ces rois et ces empereurs qui du fond de leurs palais et des quatre coins de la vaste Europe, considéraient avec admiration et envie cette Venise petite et merveilleuse, sur ses étroites lagunes, au milieu des eaux.

A l'époque où Titien, tout jeune, venait à Venise s'instruire dans l'art de peindre, la perle de l'Adriatique brillait de tout son éclat. La période d'expéditions militaires était passée, la République se consacrait surtout à ses entreprises commerciales et à ses influences politiques, et son rôle allait devenir aussi actif dans les arts qu'il l'avait été dans la politique.

Cette ville marchande qui recevait des escadres de galères venues de l'Inde et de l'Afrique, dont les quais voyaient défiler des Dalmates, des Allemands, des Turcs, des Grecs, dont les magasins recevaient ou répandaient au loin des verreries, des cuirs, des dentelles, des draps, des épices, des tapisseries, des meubles précieux, présentait aux artistes un foyer admirable de couleur et de pittoresque.

Cette activité se déroulait dans un cadre qui ajoutait à son attrait et à son opulence. Construite entre le ciel et l'eau, dans une atmosphère féerique, avec une architecture de rêve, aussi originale comme couleur que comme forme, Venise était la ville unique, vraiment née pour inspirer des peintres.

A l'époque même où Titien devait y arriver, vers 1495, Commines traversait Venise, et disait dans ses *Mémoires* le ravissement qu'il en éprouvait.

« Et fus bien esmerveillé de veoir l'assiete de cette cité, et de veoir tant de clochiers et de monastères et si grand maisonnement et tout en l'eau, et le peuple n'avoir d'autre forme d'aller que en ces barques dont je croy qu'il s'y en compterait trente mil. Environ ladite cité, y a bien septante monastères... sans comprendre ceux qui sont dedans la ville, où sont les quatre ordres de mendiants, bien soixante et douze paroisses et maincte confrairie : et est chose bien estrange de veoir si belles et si grans églises fondées en la mer... Les maisons sont fort grandes et haultes et de bonne pierre et les anciennes toutes painctes; les aultres faictes depuis cent ans, toutes ont le devant de marbre blanc et encore maincte grant pièce de porphyre et de serpentine sur le devant. Au dedans ont pour le moins deux chambres qui ont les planchers dorés, riches manteaux de cheminées de marbre taillés, les

chalitz des licts dorez et les ostevents paincts et dorez et fort bien meublées dedans. C'est la plus triomphante cité que j'aye jamais vue et qui plus faict d'honneurs à ambassadeurs et estrangiers et qui plus saigement se gouverne. »

Titien y arrivait à l'âge de vingt ans environ et se mettait à l'école du vieux peintre Bellini.

De haute taille, robuste, affable, prudent, doué de grandes manières et d'un esprit avisé, Titien se conquit très vite une belle situation par son talent et son ardeur au travail.

Il devint bientôt le portraitiste des mécènes de son temps, le peintre des rois, avant Rubens, avant Vélasquez, avant Van Dyck, et il le fut avec plus d'indépendance que chacun d'eux.

Il dut cette liberté à son acharnement à rester, loin des monarques, à Venise. Malgré son application à perfectionner ses tableaux, sa manie de les retoucher, son habitude de ne pouvoir s'en séparer, il resta en bons rapports avec tous les princes d'Europe. Souvent ces rapports furent assez tendus et même parfois orageux, mais si ces hauts personnages s'impatientaient et menaçaient, ils ne rompirent jamais : ils tenaient trop à obtenir le tableau désiré.

On sait par un de ses élèves, Palma le jeune, avec quelle méthode il conduisait son travail. Il débutait par une couche de couleurs servant de fond où, au moyen d'un simple mélange de rouge, de noir, de jaune, il indiquait les reliefs et les clairs « et faisait, en quatre coups de pinceau, apparaître la promesse d'une rare figure ». Ces « promesses », que nous appelons des ébauches, étaient retournées contre le mur.

« Il les y laissait parfois quelques mois sans les regarder, puis, lorsqu'il voulait y appliquer de nouveau le pinceau, il les examinait avec une rigoureuse attention, comme s'ils avaient été des ennemis mortels, pour voir s'il leur pouvait trouver des défauts. Et, à mesure qu'il découvrait quelque chose qui ne fût pas d'accord avec sa délicate conception, il médicamentait le malade, comme un bon chirurgien, sans pitié pour lui, soit qu'il fallût arracher quelque tumeur ou excroissance de chair, soit qu'il fallût redresser un bras ou remettre en place une articulation... En attendant que ce tableau fût sec, il passait à un autre, recouvrant chaque fois de chair vive ces extraits de quintessence, les achevant à force de retouches, jusqu'à ce qu'il ne leur manquât plus que le souffle. Il ne fit jamais une figure du premier coup, ayant l'habitude de dire que l'improvisateur ne fait jamais un vers savant ni bien rythmé. »

II

L'Empereur Charles-Quint, qui montra une grande estime et une vive admiration à l'égard du Titien, lui fait souvent peindre son portrait:

En vain le pape Léon X voulut attirer le Titien à Rome. François Ier ne put davantage obtenir qu'il vînt à la cour de France, et si Titien exécuta le portrait du roi-gentilhomme — le beau portrait que l'on voit au Louvre — il le peignit à Venise, sans quitter son atelier, d'après une médaille.

Seuls, le pape Paul III et l'empereur Charles-Quint décidèrent le grand artiste à se déplacer pour les peindre. Titien vint à Rome, exécuta cette toile, le *Portrait de Paul III*, qui est considérée comme une de ses œuvres les plus remarquables et que l'on égale au *Portrait de Léon X* par Raphaël.

Au cours de son travail, il avait, suivant ses habitudes, exposé sa toile au soleil pour en faire sécher les couleurs avant de la vernir. Et cette peinture placée à une des fenêtres du Vatican donnait une telle illusion que de loin les passants croyaient voir le Pape lui-même et saluaient son portrait.

Les portraits de Charles-Quint par le Titien furent nombreux et non moins remarquables. La première fois que le grand empereur et le grand peintre se rencontrèrent, ce fut à Bologne en 1533.

Charles-Quint devait poser devant le Titien; c'était là une faveur très enviée des artistes. Beaucoup d'entre eux la sollicitaient en vain. Un sculpteur, nommé Alfonso Lombardi, aurait voulu modeler un buste du monarque. Sans mettre le Titien au courant de son désir et de son projet, il lui demanda s'il ne pourrait pas le suivre comme un domestique durant cette séance. Cela, disait-il, lui permettrait de voir l'empereur qu'il était curieux de connaître. Titien, par bonhomie, céda et le sculpteur put l'accompagner. Mais tandis que Titien peignait, Lombardi, placé derrière lui, modelait une petite médaille dissimulée dans sa manche.

Son manège n'avait pas échappé à l'empereur. Lorsque la séance prit fin, Charles-Quint dit à Lombardi.

« Et toi, montre-moi ce que tu as fait là. »

L'ébauche habilement modelée lui plut.

« Aurais-tu le cœur de l'exécuter en marbre? demanda-t-il.

— Certainement! répliqua le sculpteur.

— Eh bien, fais-la et apporte-la moi à Gênes. »

Titien, très mécontent du procédé de son ami, le fut bien davantage

quand Charles-Quint lui ayant fait remettre mille ducats, lui dit de les partager avec Lombardi.

Lors de la diète d'Augsbourg, Charles-Quint voulut avoir auprès de lui le peintre des rois. Son invitation fut pressante. Titien s'y rendit.

Et pourtant il n'était plus jeune. Il avait soixante et onze ans ; et il fallait traverser les Alpes, à cheval, en plein hiver. Toute la noblesse de l'Allemagne et de l'Italie se trouvait rassemblée à Augsbourg. Titien avait apporté des tableaux qu'il vendit. Mais on attendait surtout de lui des portraits.

Charles-Quint le favorisait; au lieu de lui donner, en passant, de courtes séances, des séances d'empereur, il lui consacrait de longues heures de pose.

Un jour des courtisans s'étonnèrent, en sa présence même, de la familiarité dont il honorait le peintre italien. Ce fut en cette occasion que Charles-Quint répondit :

« Il est en mon pouvoir de faire des comtes et des barons tels que vous, tandis que Dieu seul peut faire un Titien. »

Un autre jour, il fit appeler Titien et lui montra une toile placée au-dessus d'une porte qui, à son avis, avait besoin d'une petite retouche. Le maître demanda sa palette et ses pinceaux, et se mit en devoir d'exécuter la rectification demandée. Mais le tableau se trouvait placé trop haut. Un échafaudage eût été nécessaire. Comme il y avait une table dans la salle, l'Empereur pria les seigneurs présents de l'aider à l'approcher du mur pour qu'elle pût servir d'escabeau. Et il tendit lui-même la main au peintre lorsqu'il voulut y monter. Mais Titien ne pouvait pas encore atteindre la peinture.

« J'y arriverais pendant quelques secondes que cela me suffirait, dit-il.

— Eh bien, messieurs, dit Charles-Quint aux personnages qui l'entouraient, il faut qu'il y parvienne. Nous allons tous nous y mettre. Nous pouvons bien un instant porter sur notre pavois un si grand homme. »

Les courtisans obéirent, mais ils cachèrent difficilement leur mécontentement.

Dans une autre occasion, l'empereur regardait travailler Titien placé en haut d'une échelle, quand un de ses pinceaux lui échappa des doigts et tomba sur le plancher. Il descendait pour le ramasser. Charles-Quint le devança, prit à terre le pinceau et le lui rendit. Comme l'artiste confus s'excusait, il lui répondit par la phrase célèbre :

« Un Titien est digne d'être servi par un César. »

Charles-Quint ne s'en tenait pas aux bonnes paroles; il y joignait les

honneurs. Il avait conféré au Titien l'ordre de l'Éperon d'or, le titre de comte palatin et de conseiller aulique. Dans les lettres patentes, l'empereur exprime en termes élogieux son opinion à l'égard de son portraitiste; il octroie, en terminant, la noblesse à tous les enfants du Titien et lui donne le droit de porter « comme insignes de sa dignité, l'épée, le collier, les éperons, l'habit, le caparaçon d'or, etc. ».

Simple comme il était, Titien usa très rarement de ce privilège et n'en modifia ni ses manières ni son genre d'existence.

Sans doute, économe et prudent, un peu cupide même, disait-on, il aurait préféré être payé mieux qu'il ne l'était et plus régulièrement. Sa correspondance avec Charles-Quint et plus tard avec Philippe II est une perpétuelle plainte au sujet des difficultés qu'il rencontre auprès des agents, trésoriers, gouverneurs, pour rentrer dans les fonds qui lui sont dus. Les réclamations du peintre sont accueillies, transmises, suivies d'ordres péremptoires et parfois menaçants, mais le pouvoir central était si loin qu'on ne l'écoutait guère. Les trésoriers ne payaient pas ou payaient avec difficulté. A Gênes, au lieu d'or on lui donne de l'argent; il y perd 20 pour 100. A Milan, c'est pire encore. Il ne reçoit même plus d'argent. On lui donne 200 balles de riz qu'il vend à perte.

Dans une occasion de ce genre, son fils Horace manqua même d'être assassiné.

C'était à Milan.

Le duc de Sessa, gouverneur de la ville pour l'Espagne, devait payer au Titien les arrérages de sa pension. Le maître y envoya son fils muni de sa procuration. Horace descendit à Milan chez Leone Leoni, sculpteur, que Titien avait mainte fois obligé et qui affectait de lui en garder une profonde reconnaissance. Mais, en fait, Leone était un fripon et un meurtrier. Chassé de Rome et de Venise, soupçonné d'être faux monnayeur, il montrait une impudence extrême et menait à Milan une fastueuse existence dont les prodigalités lui assuraient de nombreux protecteurs.

Au bout de quelques jours Horace prévint Leone qu'il allait le quitter et s'installer ailleurs. Peut-être éprouvait-il quelque méfiance à l'égard de son hôte, peut-être craignait-il seulement d'abuser de son hospitalité. Leone en tout cas insista pour que le fils du Titien prolongeât chez lui son séjour. Horace ne céda point et se mit en devoir de transporter ses bagages. Mais tandis qu'il faisait ses adieux à son hôte, il sentit brusquement un manteau s'abattre sur sa tête. Aveuglé, trébuchant, il tomba, se releva, s'enfuit jusqu'à la porte, appela au secours, tomba de nouveau sous les coups de poignards qui le frappaient. Son valet qui le précédait revint sur ses pas et voulut le secourir; des voisins attirés par le bruit, se joignirent à lui.

On emporta Horace; il avait reçu sept coups de poignards. Son domestique était également blessé.

Le Titien se plaignit à Philippe II, qui avait succédé à Charles-Quint. Mais le roi d'Espagne prouva qu'il n'avait pas plus d'autorité sur les juges que sur les trésoriers. Après avoir été arrêté, ensuite mis en liberté provisoire, Leone en fut quitte pour une condamnation à l'amende et au bannissement. Et furieux de ce châtiment, il ne cessa de continuer à menacer Horace, à ourdir contre lui des guet-apens tels que le fils du Titien demanda et obtint du Conseil des Dix l'autorisation de ne plus sortir sans être armé.

III

Un décret du Sénat vénitien défend, sous peine de mort, de laisser sortir du territoire de la République un des plus beaux tableaux du Titien.

Titien ne fut pas seulement un portraitiste magistral, il aborda tous les genres et les traita tous avec une égale grandeur dans le style, une égale majesté dans la composition, une égale splendeur dans la couleur.

L'un de ses plus admirables tableaux fut le *Martyre de Saint Pierre*, dans l'église de Saint-Pierre-et-Saint-Paul. Ce tableau avait été commandé au Titien à la suite d'un concours ouvert entre tous les artistes résidant à Venise. Le sujet donné était la mort de saint Pierre.

Titien mit deux ans à exécuter ce chef-d'œuvre. Le succès, dès que l'œuvre parut, fut considérable. On a conservé des lettres de contemporains, d'artistes comme Vasari, de littérateurs comme l'Arétin, qui prouvent combien l'enthousiasme fut général.

Vasari écrit :

« Il fit, plus grand que nature, le saint dans une forêt de très grands arbres, tombé à terre et brutalement assailli par un soldat qui l'a déjà frappé à la tête, en sorte qu'encore demi-vivant on lui voit sur la face l'horreur de la mort, tandis que, dans un autre frère qui fuit par devant, on devine l'effroi et la crainte. En l'air deux anges nus arrivent dans un éclair du ciel qui illumine le paysage. Ce paysage est très beau, et la scène toute entière est admirable. C'est l'œuvre la plus complète, la plus glorieuse, la plus grande, la mieux comprise, la mieux exécutée que jamais ait encore exécutée Titien dans toute sa vie. »

L'Arétin n'est pas moins élogieux dans une lettre adressée au sculpteur

Trébalo où il lui rappelle l'impression profonde qu'ils éprouvèrent lorsqu'en compagnie de Benvenuto Cellini, ils virent ce tableau.

« Changés d'abord en images de la stupeur, dit-il, ils ne purent bientôt se contenir et déclarèrent qu'il n'y avait point de plus belle chose en Italie. »

A la fin du xvii° siècle, Daniel Nys, agent du roi d'Angleterre, ayant offert 18 000 écus à la fabrique de l'église, les religieux allaient vendre le tableau, quand un décret du Sénat vénitien défendit sous peine de mort qu'on le fît sortir du territoire de la République.

Le *Martyre de Saint Pierre* en sortit pourtant, un siècle plus tard, par droit de conquête et fut envoyé au Louvre, sur l'ordre de Bonaparte (1798). Mais la Restauration le rendit en 1816.

Replacé dans l'église Saint-Pierre-et-Saint-Paul, le chef-d'œuvre semblait désormais en sûreté, quand il fut détruit par un incendie, le 15 août 1867. Une copie a été mise à la place ; l'École des Beaux-Arts, à Paris, en possède également une reproduction ; mais la meilleure copie ne peut remplacer ce grandiose et dramatique chef-d'œuvre.

Un autre tableau du Titien, l'*Offrande à Vénus*, souleva une admiration non moins vive. On l'appelle aussi le *Triomphe de Vénus*. Il montre une foule de petits amours qui cueillent des pommes, volent parmi les branches, se bousculent, se roulent sur l'herbe, au pied d'une statue de Vénus, et jusqu'à l'horizon, sous le couvert des arbres, forment une réjouissante mêlée pleine de santé, de folâtrerie et de rire.

Un jour, au courant du xvii° siècle, au moment où la décadence de l'art italien se précipitait, le bruit se répandit parmi les artistes que le tableau du Titien l'*Offrande à Vénus*, le magnifique essaim de génies et d'amours, allait partir pour l'Espagne, entrer au musée du Prado, devenir la propriété d'un roi étranger. Le Dominiquin, le dernier des artistes italiens qui eût alors conservé la tradition des maîtres de la Renaissance, s'émut en apprenant cette nouvelle et voulut revoir une dernière fois l'admirable toile. Il courut au palais du vice-roi de Naples où la toile était en dépôt. Mis en présence du tableau, il resta longtemps muet, contemplatif ; et, désolé de voir ce chef-d'œuvre de l'art italien s'égarer loin du sol natal, comme s'il fuyait un pays désormais indigne des maîtres et de leurs œuvres, l'artiste brusquement se mit à fondre en larmes.

IV

Dans son atelier de Biri-Grande, Titien mène une existence active, familiale et fastueuse, au milieu de ses enfants, Pomponio, Horace, Lavinia, et de ses amis Arétin et Sansovino.

Au milieu des triomphes que lui valait son talent, Titien restait modeste, simple, affable et bienveillant. Les témoignages contemporains le prouvent.

Un peintre, Dolce, écrit :

« Sans parler de son excellence admirable en peinture, il a bien d'autres qualités dignes de grandes louanges. D'abord il est très modeste, il ne raille jamais aucun de ses collègues, il raisonne honorablement et volontiers de tous ceux qui le méritent. De plus c'est un très beau parleur, d'esprit et de sens parfait en toute chose, de nature plaisante, affable, tout plein de manières charmantes; si on lui parle une fois, on est conquis pour toujours. »

Titien s'était marié vers quarante ans. Il avait épousé une jeune Vénitienne, nommée Cécilia, que l'on croit être la charmante femme si souvent reproduite dans ses œuvres. Ce mariage fut heureux, mais Cécilia mourut jeune laissant à l'artiste deux fils, Pomponio et Horace, et une fille, Lavinia.

Nous avons vu Horace devenu peintre de talent et très dévoué à son père. Pomponio menait au contraire une vie dissipée qui attrista la fin de l'existence du vieux maître. Lavinia, fille chérie du Titien et qui souvent lui servit de modèle, épousa un gentilhomme de Serravalle.

Frappé douloureusement par la mort de sa femme, Titien avait prié sa sœur, Orsala, de venir à Venise prendre la direction de sa maison et s'occuper de ses enfants encore jeunes. L'artiste avait aussi des amis qui s'appliquèrent à lui rendre le goût de l'art et de la vie.

L'un des plus intimes était l'Arétin.

Cette amitié peut surprendre, mais elle prouve une fois de plus la grande bonhomie du Titien.

En fait, l'Arétin était un triste personnage comme moralité et comme dignité. Tour à tour apprenti relieur à Pérouse, secrétaire à Rome d'un banquier, d'un cardinal, d'un pape, le pape Léon X, il avait dû quitter ces divers protecteurs qui, tout en le méprisant, ne cessaient de le craindre et de le ménager à cause de sa malice sans scrupule et sans vergogne.

Pamphlétaire inlassable, pétulant et cynique aussi bien que flatteur enthousiaste et hyperbolique, suivant ses intérêts, l'Arétin, qui se disait le

Justicier des Princes, s'était mis, dans ses vers et ses lettres, à exploiter la vanité et la crainte des petits potentats italiens. Le procédé lui avait réussi. Il était devenu un agent de Charles-Quint lui-même.

Pour exercer ce chantage, Venise lui avait plu. République indépendante, il la ménageait parce qu'il l'appréciait comme un asile d'où il pouvait impunément lancer et répandre ses libelles.

Grand amateur des arts qu'il jugeait en dilettante et en fin connaisseur, l'Arétin s'était vite lié avec le Titien. Certes il l'avait exploité, s'était fait peindre par lui et avait envoyé ses portraits en présents aux princes ses amis ; mais d'autre part il avait été utile à l'artiste : il l'avait prôné, vanté, soutenu, l'avait fait profiter de son expérience des affaires, de ses relations et de son inépuisable imagination. Il l'avait aussi égayé de sa verve joyeuse.

A ce camarade toujours en belle humeur était venu se joindre le célèbre sculpteur Sansovino. Et sous l'influence de ces deux compagnons, la maison de Biri-Grande, habitée par le Titien, était devenue plus animée et plus joyeuse.

Un grammairien de Rome, Priscianese, a laissé le pittoresque récit d'une soirée à Biri-Grande.

Il raconte qu'il a été invité, avec l'Arétin, Sansovino et d'autres amis, à un grand festin chez le Titien. En attendant le repas qui devait être servi dans le jardin situé à l'extrémité de Venise, sur le bord de la mer, à un endroit où l'on aperçoit de loin l'île de Murano, on visita la maison « pleine des plus merveilleux tableaux du monde ».

Quand la fraîcheur du soir fut venue, on regagna le jardin, on s'assit en devisant devant le spectacle enchanteur du soleil couchant ; et tout à coup, dans la nuit qui tombait, on vit la mer se couvrir de mille gondoles parées de femmes charmantes et d'où montaient des chants et des concerts d'instruments qui jusqu'à minuit bercèrent de leur harmonie les convives.

Le bon grammairien ne tarit pas d'éloges sur le charme enchanteur de ce spectacle, sur l'esprit des convives et sur la délicatesse et le faste du festin.

Cette existence durait depuis trente ans lorsque le *Fléau des Princes*, c'est-à-dire l'Arétin, mourut subitement. Un soir qu'il soupait avec des amis, il éclata de rire si violemment qu'il tomba de son siège en arrière et se brisa la tête contre un meuble.

Un agent du duc de Milan annonçait en ces termes la mort de l'Arétin :

« Il a rendu son âme au diable. Cette mort ne déplaira à personne parce qu'on n'aura plus à supporter des ennuis et des impôts de la part de ce gros porc ! »

On peut dire en revanche qu'aucun contemporain n'avait, mieux que cet

aventurier sans dignité et sans scrupule, compris la saine grandeur et la majesté du talent de Titien.

Le maître conserva son vieil ami Sansovino jusqu'à l'âge de quatre-vingt-onze ans; il vécut lui-même jusqu'à quatre-vingt-dix-neuf ans, et il peignit jusqu'à son dernier jour.

La peste qui régnait dans Venise le frappa en même temps que son fils préféré, Horace. La maison de Biri-Grande déserte, sans surveillance au milieu de la ville terrifiée par le fléau, fut envahie et pillée par des rôdeurs, sous les yeux du mourant. Tableaux, bijoux, meubles, papiers précieux disparurent.

Cependant les magistrats de la République se rassemblèrent et déclarèrent que malgré les décrets sanitaires qui interdisaient les honneurs funèbres aux pestiférés, des funérailles solennelles seraient célébrées en l'honneur du peintre de génie que l'Italie venait de perdre.

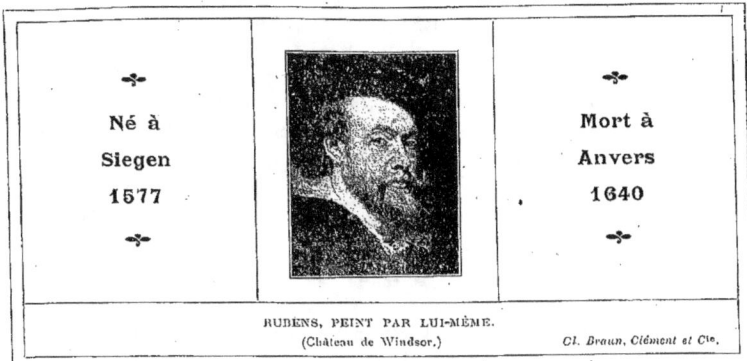

Né à Siegen 1577

Mort à Anvers 1640

RUBENS, PEINT PAR LUI-MÊME.
(Château de Windsor.)

Cl. Braun, Clément et Cie.

RUBENS

Rubens est une des physionomies les plus complètes du peintre de cour. Il le fut par son talent brillant, par ses goûts luxueux, par son caractère mondain et même par ses prétentions diplomatiques, car il se mêla souvent de diplomatie.

Il a traité tous les genres et il a produit un nombre prodigieux de tableaux; on en compte plus de 2,200 peints de sa main ou sous sa direction par ses élèves.

Né à Siegen et non à Anvers où il étudia la peinture, il partit en 1600 pour l'Italie, revint en Flandre après un séjour de huit ans au delà des Alpes et se fixa à Anvers jusqu'à sa mort.

Mais ses succès l'entraînèrent à voyager en France, en Espagne, en Angleterre. Il peignit des portraits, des paysages, de grands tableaux historiques, religieux et allégoriques.

Parmi ses œuvres les plus célèbres, nous citerons la Descente de Croix, *à Anvers, le* Chapeau de Poils *à Londres, la* Kermesse *et les vingt-quatre tableaux de l'*Histoire de Marie de Médicis, *au musée du Louvre.*

I

Rubens, âgé de vingt-trois ans, va passer huit ans en Italie où il achève de se perfectionner en étudiant les maîtres et commence, auprès du duc de Mantoue, sa carrière de peintre de cour.

A quatorze ans, Rubens entrait comme page au service d'une princesse de la famille de Ligne, veuve du comte Antoine de Lalaing. Une servitude sans rigueur dans un milieu riche et oisif devait plaire à l'enfant qui aimait

le luxe. Il y montra certainement la grâce et la souplesse dont il était doué, les manières agréables qui lui étaient naturelles ; mais il s'aperçut qu'il ne lui suffisait pas de voir et d'admirer de grands personnages dans de somptueux palais. S'il aimait cette vie de parade et d'élégance, ce n'était pas comme simple figurant. Il se lassa vite de son désœuvrement. Déjà vibrait en lui l'âme d'un homme d'art et d'action. Le petit page s'en alla. Mais il devait revenir lorsqu'il serait capable de prendre parmi ces grands seigneurs un rôle d'artiste et de diplomate, lorsqu'il aurait acquis la science de les conduire et de les peindre.

En tout cas ce début plaît à l'imagination. On aime à penser au petit page que devait être Pierre-Paul Rubens, destiné à peindre un jour des reines comme Marie de Médicis et à entrer en ambassadeur chez des rois comme Charles Ier. S'il fit à cette époque son éducation de courtisan, elle fut vite complète.

Sa vie d'étudiant en peinture ne paraît pas avoir été longue non plus. Il traversa quelques ateliers à Anvers et ses progrès furent rapides. « A vingt ans, écrit Fromentin, il était déjà mûr et maître. »

En 1600, à l'âge de vingt-trois ans, il résolut d'aller, suivant l'usage, se perfectionner en Italie par l'étude des maîtres.

Depuis plus d'un siècle que l'Italie avait donné le jour aux plus grands peintres, les pays voisins commençaient à envoyer leurs jeunes artistes se former à l'école des Raphaël, des Titien et des Michel-Ange, c'est-à-dire des œuvres qu'ils avaient laissées.

C'était l'époque où Callot tout enfant, à peine âgé de douze ans, allait s'enfuir de la maison paternelle, à Nancy, et gagner seul, à pied, la ville de Florence, attiré par la réputation des cités glorieuses qui, au delà des Alpes, montraient à chaque pas, dans leurs rues, des chefs-d'œuvre. Il s'en était allé sans un sou et sans guide par ces grandes routes alors si animées de piétons et de cavaliers, où les braves gens pouvaient à la rigueur se rencontrer. Callot avait suivi le chemin en compagnie de bohémiens.

Rubens qui partait en meilleur équipage que le petit fuyard, voyagea en meilleure compagnie certainement et plus vite aussi sans doute, c'està-dire mit à peu près le temps que l'on mettait alors, environ un mois, pour atteindre Venise.

A peine arrivé, Rubens fit la connaissance d'un gentilhomme de la cour du duc Vincent de Gonzague. Dès ce premier pas, Rubens montre son habileté, car il sait profiter de la rencontre. Probablement gagné par les manières et le talent du jeune artiste, le gentilhomme le présenta au duc de Mantoue qui était de passage à Venise, et Vincent de Gonzague prit sur-le-champ Rubens à son service. Ce patronage devait lui être très précieux, durant les

huit ans de son séjour en Italie. Le futur portraitiste de Marie de Médicis trouvait là une petite cour, fastueuse et toujours en fêtes, qui, malgré sa modeste importance politique, était la mieux faite pour le préparer à son rôle de peintre de cour et lui donner en même temps les moyens de se perfectionner dans son art.

Et tout de suite, par une coïncidence curieuse, sa charge de simple attaché à la suite du duc Vincent allait le faire assister, en spectateur inconnu, à une cérémonie qu'il devait peindre, au mariage d'une reine dont il était destiné à célébrer, un jour, l'existence. Après avoir engagé Rubens, le duc quittait en effet Venise et gagnait Florence pour prendre part aux fêtes en l'honneur du mariage de sa belle-sœur, Marie de Médicis, avec le roi de France, Henri IV.

D'ailleurs, lorsqu'il fut à Mantoue, fêtes et spectacles, concerts et cavalcades, représentations fastueuses et réceptions de princes se succédèrent. C'était la vie qu'aimait le jeune duc, dilettante fougueux et passionné, protecteur des arts et des lettres, plein de prodigalité et parfois aussi d'excentricité.

Le palais ducal renfermait les plus remarquables collections d'Italie, en tapisseries et en meubles précieux, en sculptures et en peintures anciennes et contemporaines. Le duc les augmentait sans cesse et d'une manière originale. C'est ainsi qu'il avait déjà engagé le peintre Porbus qui devait à la fois peindre le portrait « de toutes les plus belles dames du monde, princesses et particulières » pour en composer une galerie spéciale et aussi copier les madones les plus célèbres.

Rubens ne fut pas attaché à cette besogne bizarre. Sa tâche paraît s'être surtout réduite à exécuter des copies de toutes sortes. Ces travaux, dont il s'acquittait avec succès, le menèrent à Rome.

La petite cour qui le préparait si bien à son avenir l'exerça même à la mission délicate d'agent diplomatique qu'il devait fréquemment remplir avec habileté. Le duc l'envoya en Espagne. Rubens resta un an absent et s'acquitta de sa démarche avec souplesse et intelligence.

Mais, à peine de retour en Italie, des nouvelles alarmantes de la santé de sa mère le décidèrent à rentrer à Anvers, où il arriva trop tard.

Il revenait de cette longue absence avec une expérience plus grande de peintre et d'homme. Il avait augmenté son savoir sans sacrifier son originalité, et celle-ci était déjà assez marquée pour avoir attiré l'attention des amateurs et même des artistes. Le Guide, qui était, à cette heure, le plus célèbre peintre de l'Italie, estimait son talent et avait, d'une manière originale, caractérisé l'éclat et la fraîcheur de ses carnations, en disant :

« Il mêle certainement du sang à ses couleurs. »

II

De retour à Anvers, Rubens se fixe dans cette ville, se marie, achète une maison et organise avec méthode sa vie d'artiste.

Quand un peintre est aussi merveilleusement doué que Rubens, il vit la palette en main, peignant ce qui l'entoure, de sorte que sa vie est racontée par ses œuvres.

Rubens, fixé à Anvers, se maria, eut des enfants, se construisit une maison, la décora d'œuvres d'art, s'entoura de collaborateurs et d'élèves, travailla beaucoup, exécuta de nombreux portraits de rois et de hauts personnages, voyagea en France, en Angleterre, en Espagne... Tout cela reparaît dans ses tableaux.

Malgré son caractère d'artiste, c'était un homme très ordonné et très méthodique. Aussitôt marié, il voulut organiser la maison qu'il avait achetée. Pour y placer les nombreuses œuvres antiques et modernes qu'il avait rapportées d'Italie et celles qu'il continuait d'acheter encore, il fit construire un bâtiment spécial, de forme ronde et s'éclairant par une ouverture au plafond. Dans cette vaste salle, ses collections, ses bustes et ses statues antiques, ses tableaux les plus précieux prirent place. Ce qu'il ne put y exposer fut réparti dans le reste de la maison qui était spacieuse et élégante.

Il possédait en grand nombre des Titien, des Tintoret, des Véronèse ; aux œuvres des Italiens il avait joint celles des Allemands et des Flamands. Sa bibliothèque n'était pas moins abondante et bien composée. Il adorait la lecture et tandis qu'il peignait, un lecteur à ses gages, lisait Plutarque, Sénèque ou Tite-Live. Il paraît avoir mis quelque coquetterie à recevoir de la sorte les visiteurs.

Un docteur danois raconte qu'il le trouva ainsi travaillant à son chevalet tandis qu'auprès de lui un secrétaire écrivait une lettre sous sa dictée et qu'un lecteur lui lisait Tacite à haute voix. Et il entama la conversation avec l'étranger sans abandonner ni son tableau, ni la lettre en cours et sans paraître négliger le fil de la lecture.

Rubens estimait apparemment qu'il est nécessaire de frapper l'esprit des badauds. Ces procédés où reparaît l'éclat et l'exubérance de sa manière en peinture, étaient excessifs. Ses œuvres suffiraient pour prouver sa facilité qui d'ailleurs était plutôt exagérée. Il paraît avoir eu, en revanche, des habitudes de grande sobriété, ce qui n'était pas fréquent parmi les artistes

flamands, et il savait, nous l'avons dit, plaire par ses manières charmantes et simples, malgré parfois les exagérations que nous venons de voir. Il n'en était pas moins, dans la conversation, « naturel, éloquent et persuasif », racontent ses contemporains. Cela lui avait valu, en même temps que ses succès, de nombreux élèves.

Parmi eux figurent les noms des plus grands peintres flamands. Son meilleur élève fut Van Dyck ; d'autres, comme Jordaens, furent moins célèbres. Il avait enfin des amis, collaborateurs de bonne volonté, tels que Breughel et Snyders.

Rubens savait admirablement discerner les aptitudes et tirer un parti avantageux de chacun.

Il avait vu, en Italie, les maîtres utiliser largement l'apprentissage qu'ils daignaient diriger. Il profitait ainsi lui-même d'une collaboration que ses élèves trouvaient aussi naturelle de sa part qu'avantageuse pour eux. Il ne trompait d'ailleurs pas les amateurs, et il établissait ses tarifs suivant qu'il avait plus ou moins participé à l'œuvre vendue. Ou bien le tableau était entièrement de sa main ; ou bien il l'avait retouché en entier ; ou bien il s'était simplement attaché à revoir les principaux morceaux. Les prix étaient évalués en conséquence. Il estimait sa journée à 100 florins. Et son habileté personnelle prouvait qu'il recourait à des aides pour produire davantage et aller plus vite et non pour aller mieux. Il était capable de brosser seul un tableau important en moins d'une semaine, et un jour lui suffit pour enlever la *Kermesse* du Louvre.

Ordinairement lorsqu'il devait recourir à ses élèves, il ébauchait lui-même des esquisses puis exécutait quelques grandes études d'après nature. Les élèves transportaient les esquisses sur la toile, avançaient d'après les études ; après quoi il revenait lui-même. Les accessoires, les animaux, les fleurs, les paysages, les fonds étaient rarement de sa main. Snyders exécutait plus spécialement les animaux et Breughel les fleurs. Ils avaient en ce genre, l'un et l'autre, un talent très remarquable. On peut voir au Louvre une *Vierge avec l'Enfant Jésus* de Rubens dans un encadrement de fleurs qui est de Breughel ; et la manière de chaque artiste s'affirme très différente. On voit que chacun a conservé sa personnalité intacte.

Les travaux que Rubens paraît avoir conduits le plus brillamment sont les 24 tableaux de la galerie de Marie de Médicis, et le *Couronnement de Marie de Médicis* est le plus remarquable de la série.

III

Rubens reçoit de la reine Marie de Médicis la commande de 24 tableaux destinés à décorer la galerie du palais du Luxembourg.

Deux ans après la mort d'Henri IV, Marie de Médicis avait résolu de quitter le Louvre et de se construire un palais sur la rive gauche de la Seine dans un quartier assez désert. Les travaux commencèrent en 1613, sous la direction de Jacques de Brosse. Le palais du Luxembourg devait, suivant le désir de la reine, rappeler comme architecture le palais Pitti, à Florence, où elle avait été élevée. A peine installée, Marie de Médicis quitta cette résidence à la suite de ses démêlés avec son fils et du meurtre du maréchal d'Ancre. L'exil, la captivité de Blois suivirent. La reine ne revint qu'en 1620. Cette fois elle prit le parti de faire décorer la grande galerie qui s'ouvrait sur ses appartements de réception. Le nom de Rubens fut prononcé.

L'artiste vint à Paris. L'Infante Isabelle qui gouvernait les Flandres, le chargea même d'offrir de sa part à Marie de Médicis une petite chienne portant un collier garni de plaques émaillées. Rubens exécuta certainement la commission avec décorum et ponctualité.

La Reine désirait que les compositions figurassent l'histoire ou plutôt l'apologie de sa vie. Une galerie parallèle devait recevoir plus tard des peintures rappelant la vie d'Henri IV.

Les sujets n'étaient pas faciles à choisir. Quinze furent arrêtés, le reste devait se fixer plus tard ; 20 000 écus étaient convenus comme prix des deux galeries.

Rubens, qui se souciait peu de travailler au milieu des commentaires, des commérages et des critiques de la cour, obtint qu'on le laisserait exécuter ses peintures à Anvers. Il promettait de rapporter les huit ou dix premières toiles terminées afin de les juger en place.

En mars 1622, de retour à Anvers, il exécutait ses esquisses. En mai, il pouvait les soumettre. La composition est assez arrêtée, mais la coloration est très adoucie. Ce sont presque des grisailles.

Il y a deux esquisses du *Couronnement de la reine*, l'une au musée de l'Ermitage, l'autre à celui de Munich. La première est plus petite, mais on décida qu'une place plus importante serait réservée au *Couronnement*. Rubens refit donc une seconde esquisse, celle de Munich.

On sait quelle scène historique rappelle le *Couronnement de Marie de Médicis*.

La Reine avait exprimé le désir de se voir couronner avant le départ du roi qui allait entrer en campagne. Bassompierre, dans ses *Mémoires*, dit qu'Henri IV désapprouvait cette résolution autant à cause de la dépense que « parce qu'il n'aimait guère ces grandes fêtes ». Il céda néanmoins. La cérémonie se déroula dans la pompe et l'affluence accoutumées, le jeudi 13 mai, à Saint-Denis. La reine fut couronnée par le cardinal Joyeuse.

Le lendemain 14, le roi passant en carrosse rue de la Ferronnerie était assassiné par Ravaillac.

L'esquisse du *Couronnement* est plus claire que le tableau. On aperçoit au fond Henri IV, dans une loge. La Reine baisse la tête au lieu de la tenir droite; son manteau de cour est clair et le seigneur placé derrière elle se silhouette en vigueur sur ce manteau et sur les toilettes claires des dames de la cour. Le petit dauphin Louis, qui allait être Louis XIII, se tient auprès de sa mère.

Certainement le maître fit comme à l'ordinaire travailler ses élèves et ne se réserva que les morceaux importants. Pour le roi et la reine, il s'était muni de renseignements tels que les médailles de Guillaume Dupré, et il avait tracé lui-même deux croquis d'après la reine (l'un appartient aujourd'hui au Louvre et l'autre à l'Albertine).

En mai 1623, il apportait neuf toiles d'Anvers à Paris, et Marie de Médicis avertie accourait de Fontainebleau pour les voir.

Des lettres de contemporains nous apprennent qu'elle les trouva « admirablement réussies ». Le reste était livré au commencement de 1625.

Rubens apportait le *Couronnement* inachevé parce qu'il voulait y mettre de nombreux portraits des personnages de la cour.

La reine, paraît-il, prenait un vif plaisir à le voir peindre et à écouter sa conversation. Un jour elle voulut lui présenter les plus belles dames de sa cour. Rubens en remarqua une. Il s'informa si elle n'était point la princesse de Guéménée. Il ne se trompait point. Et comme la reine s'en étonnait, il montra combien il était au courant de ce qui concernait la cour de France, en répondant qu'il connaissait sa réputation de beauté.

Il est probable que la princesse figure parmi les jolies femmes du cortège; Rubens n'a pas dû manquer l'occasion de la placer auprès de la reine.

Après être longtemps restés au palais du Luxembourg, les tableaux de Rubens furent transportés au Louvre, vers la fin du xixe siècle. Ils y restèrent d'abord mêlés aux tableaux, puis on consacra une salle spéciale à cette admirable série; et désormais elle se présente dans un cadre fastueux qui la fait mieux valoir.

IV

Rubens met à profit ses relations de peintre avec des personnages comme Buckingham, des artistes comme Vélasquez, des rois comme Philippe IV et Charles Ier, pour remplir dans les cours d'Europe diverses missions diplomatiques.

A la demande de l'infante Isabelle, gouvernante des Flandres, Rubens avait plusieurs fois rempli des missions diplomatiques et il était devenu peu à peu un agent au service de l'Espagne. « Il arrivait souvent en grande pompe, écrit Fromentin, présentait des lettres de créance, causait et peignait... Il y a tout lieu de croire que l'artiste venait singulièrement en aide au diplomate. » C'est fort possible, mais il est aussi permis de croire que le diplomate nuisait souvent au peintre. Bien que son talent parvienne à lui gagner les faveurs de Charles Ier, à étouffer la méfiance de Philippe IV, à conquérir Marie de Médicis, à le lier avec Buckingham, à le mettre de l'intimité de l'archiduc Albert et de l'infante Isabelle, son zèle d'agent diplomatique le distrait trop souvent de ses devoirs de peintre.

Les nombreux portraits que ses relations lui apportent dans les cours étrangères tournent trop fréquemment en conférences diplomatiques ou en prétextes pour dissimuler une rencontre et souffrent de la précipitation qui en résulte.

C'est ce qui advint tandis qu'il achevait de peindre au palais du Luxembourg le *Couronnement de la Reine*. Rubens se rencontrait alors avec le brillant duc de Buckingham, ambassadeur d'Angleterre, qui lui commandait son portrait. Mais les séances servaient de prétexte à des entretiens sur la politique espagnole et n'aboutissaient, au point de vue de l'art, qu'à un mauvais croquis destiné à devenir l'origine de deux mauvais portraits peints d'après ce premier dessin.

Rubens allait aussi en compagnie du duc visiter à Fontainebleau la collection du roi où se voyaient alors des tableaux devenus la gloire du musée du Louvre, tels que la *Sainte Famille* de Raphaël, la *Charité* d'André del Sarte, la *Joconde* de Léonard de Vinci. Il paraît que Buckingham admira surtout la *Joconde* et exprima étourdiment le désir de l'acquérir. Louis XIII, froissé de cette demande, ordonna de retirer la toile de sa galerie. Le lendemain Buckingham s'étonna de ne plus la revoir en place, et, par une singulière inconscience, dit à Rubens qu'il était mécontent du procédé dont on usait à son égard.

Richelieu était trop clairvoyant et avait une police trop bien organisée

RUBENS

COURONNEMENT DE MARIE DE MÉDICIS. (Louvre.)

pour ne pas démêler les manœuvres du peintre plénipotentiaire. Rubens devait bientôt s'apercevoir que ses menées le desservaient comme artiste, si elles lui servaient comme diplomate. Il se plaint, dans sa correspondance, que le cardinal est « si absorbé par les affaires de l'État qu'il n'a pas trouvé le temps de le recevoir une seule fois ». Et si plus tard le projet de décorations pour la *Vie d'Henri IV* finit par avorter, tout porte à croire que cet échec résulta de la volonté même de Richelieu, mal disposé à l'égard de Rubens, autant à cause de ses menées politiques qu'à cause de la faveur dont il jouissait auprès de la reine-mère.

A la cour d'Espagne, Rubens, accueilli par Vélasquez spécialement attaché à son service, trouvait les meilleures dispositions. « Ici comme partout, écrivait-il, je m'occupe à peindre et j'ai déjà fait le portrait équestre de Sa Majesté qui m'en a témoigné son approbation et son contentement. Ce prince montre un goût extrême pour la peinture. J'ai déjà pu l'apprécier personnellement, car je suis logé dans son palais et il vient me voir presque tous les jours. J'ai aussi fait, fort à mon aise, les portraits de tous les membres de la famille royale. »

Certainement, le roi triste, morose, qu'était Philippe IV, devait apprécier les conversations de Rubens. Le maître savait égayer les séances par sa causerie, et il connaissait assez les cours d'Europe pour intéresser le monarque, son modèle. Il faut convenir que ses portraits d'Espagne ne comptent en tout cas point parmi ses meilleurs. Il fut encore trop distrait sans doute. Il peignit trop vite aussi peut-être. Pacheco, le beau-père de Vélasquez, écrit : « Il paraît à peine croyable qu'en si peu de temps et avec de si nombreuses occupations, Rubens ait pu autant produire. »

En Angleterre, où Philippe IV le chargeait d'une mission, le roi Charles Ier n'avait pas oublié Rubens. Dans sa jeunesse, envoyé par le duc de Mantoue en Espagne, il s'y était trouvé en même temps que Charles Ier, alors prince de Galles. Depuis cette époque le roi lui avait, par l'intermédiaire du ministre d'Angleterre à Bruxelles, demandé son portrait, et cela, « avec une telle insistance, écrivait alors Rubens à un ami, qu'il n'y eut aucun moyen de le pouvoir refuser, encore qu'il semblât peu convenable d'envoyer mon portrait à un prince de telle qualité ; mais il avait forcé ma modestie ».

Ce fut durant ce séjour à Londres qu'un courtisan surprenant Rubens en train de peindre, crut convenable de dire :

« L'ambassadeur de Sa Majesté Catholique se divertit quelquefois à peindre. »

Malgré la fierté qu'il éprouvait à représenter le roi d'Espagne à la cour d'Angleterre, Rubens se redressa pour répliquer :

« Pardon, je me divertis quelquefois à être ambassadeur ! »

Lorsqu'il revint en Flandres, Charles Ier lui conféra le titre de chevalier, lui fit don d'une épée enrichie de pierres précieuses, d'une chaîne d'or, d'une bague et d'un cordon de chapeau garnis de diamants. Le roi d'Angleterre voulait-il honorer le peintre plus que l'ambassadeur? Il est en tout cas permis de dire qu'en acceptant de mettre son talent de peintre au service de la diplomatie, Rubens gaspilla son temps et qu'en restant exclusivement artiste, il eût mieux servi la cause de l'art et même la gloire de son pays.

V

Comment Rubens prouva que l'on peut être à la fois un grand artiste et un bon père de famille, un personnage très répandu et un homme d'intérieur.

Nous avons dit que Rubens, dans ses tableaux, raconte exactement son existence. C'est peut-être dans ses meilleurs tableaux qu'il dit sa vie intime. En tout cas il y met plus de conviction et plus d'émotion qu'ailleurs. On voit qu'il travaille pour lui-même, pour son bonheur d'artiste et d'homme, qu'il aime et qu'il admire ce qu'il peint.

Il nous introduit ainsi dans sa vie privée et nous fait de très précieuses confidences.

A plusieurs reprises on le voit en compagnie de sa première femme, Isabelle Brandt, ou de la seconde, Hélène Fourment. Ailleurs il montre sa femme avec ses enfants. Il peint aussi ses enfants seuls, tout jeunes ou déjà grands garçons. Mais il ne se contentait pas de les saisir les uns et les autres en famille, tels qu'il les voyait. Il ne résistait pas au plaisir de les faire figurer dans ses tableaux.

On devine aisément ce qui se passait lorsque le maître prenait place à la table de famille avec tous les siens autour de lui. L'esprit occupé d'une composition nouvelle, il jetait d'abord des regards distraits sur sa femme, sur ses enfants. Mais un visage frais, un sourire, attiraient son attention. Il admirait d'abord machinalement, puis sa pensée revenait au travail qui l'occupait. Et il s'apercevait que le sourire de son enfant, le visage de sa femme, tel geste qu'il venait de surprendre, pourraient lui servir. Et sa voix autoritaire et tendre à la fois, interpellait l'être cher, capable de réaliser son rêve d'art.

Il demandait à l'enfant :

« Tu m'apporteras ta frimousse tantôt à l'atelier. Je t'attends... Ça ne sera pas long. »

Ou bien galamment il arrêtait sa femme :

« Ne bouge plus!... mon Dieu, que c'est joli. Dire que jamais on ne peut, à l'atelier, obtenir des mouvements pareils... Ah ! si tu voulais. »

— Mais, mon ami, disait sa femme. Tu sais bien que je suis à ta disposition. »

C'est ainsi que ses enfants en bas âge se dressent ou volent dans tous les coins de ses tableaux, en amours, en anges et en Enfant Jésus. C'est ainsi que ses femmes, surtout Hélène, la seconde, y apparaissent comme muse, comme déesse, comme sainte et même Vierge Marie.

Mais il vieillissait; ses voyages en Espagne, en Angleterre, avaient altéré sa santé. Sa réputation, ses relations, les richesses de ses collections attiraient des visiteurs qui l'empêchaient de prendre à Anvers un repos souvent nécessaire. Il résolut d'aller demander aux champs une retraite plus sûre.

Dès 1627, il acquit une petite propriété à Seckeren; mais il n'avait guère pu en profiter, lorsqu'en 1635 il achetait la seigneurie de Steen au prix de 93 000 florins, ce qui vaut à peu près 600 000 francs.

Situé entre Malines et Vilvorde, cet important domaine se composait d'une ferme, de terres, de bois, d'étangs. L'habitation était un ancien château-fort, entouré d'eau. Tout porte à croire que l'on peut reconnaître le château de Steen avec sa haute tour carrée et son pont-levis dans le tableau du Louvre *Un tournoi*, où le maître a figuré six chevaliers rompant des lances entre eux. Mais Rubens avait trop le goût et les idées de son temps pour conserver intact ce château romantique et s'y plaire. Il se hâta d'abattre tour, pont-levis et mâchicoulis, pour remplacer ce décor médiéval par une confortable maison bourgeoise ornée d'un atelier vaste et bien éclairé.

Ce fut sans doute dans cet atelier qu'il peignit l'admirable tableau du Louvre qui, resté à l'état d'ébauche, représente Hélène Fourment et ses enfants.

Néanmoins les derniers mois de sa vie s'écoulèrent à Anvers, où il mourut âgé de soixante-trois ans, le 30 mai 1640.

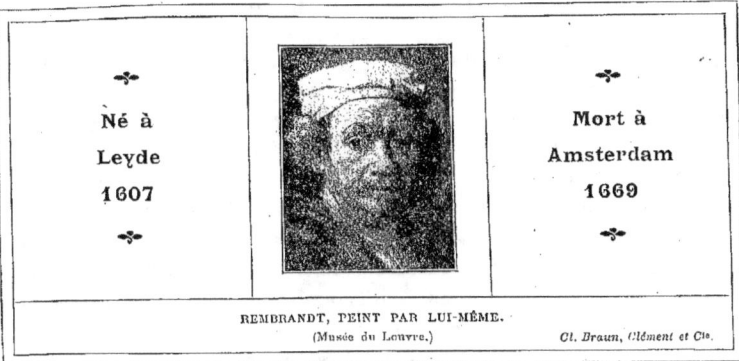

REMBRANDT, PEINT PAR LUI-MÊME.
(Musée du Louvre.)
Cl. Braun, Clément et Cie.

REMBRANDT

Rembrandt, par la puissance de son génie, règne aujourd'hui dans l'estime des connaisseurs et des artistes, comme le plus extraordinaire des peintres sous le rapport de la vision et de l'exécution.

Sa vie très simple, très sédentaire, s'écoula à Amsterdam. Il fut apprécié à ses débuts lorsqu'il cherchait encore sa voie, mais il vit les amateurs s'éloigner à mesure que son génie prenait conscience de lui-même et qu'il peignait des chefs-d'œuvre de lumière et de vie, trop nouveaux malheureusement pour être bien compris. Ses insuccès et ses prodigalités le conduisirent à la ruine. Il mourut dans la misère.

Il avait abordé tous les genres, c'est pourquoi ses œuvres sont aussi variées que nombreuses.

On cite principalement : la Ronde de Nuit *à Amsterdam, la* Leçon d'Anatomie *à La Haye; les* Syndics Drapiers *à Amsterdam. Au Louvre son* Portrait *et les* Philosophes.

On lui attribue jusqu'à six cents peintures. Ses eaux-fortes, au nombre de trois cents, ne sont pas moins estimées que ses tableaux.

Par sa manière d'opposer les ombres aux lumières il a créé un clair obscur fantastique et réel à la fois qui est la marque particulière de son talent.

I

Rembrandt mène une existence solitaire où ce qu'il voit et ce qu'il rêve, soumis à son observation et exalté par son imagination, lui inspirent des chefs-d'œuvre.

Bien que Rubens et Rembrandt aient vécu à la même époque, ils ne furent pas moins différents l'un de l'autre que ne l'avaient été Raphaël et Michel-Ange.

Les relations brillantes de Rubens, ses tableaux, ses lettres, nous tiennent au courant de ses actions et de ses pensées.

Rembrandt au contraire vécut tellement solitaire que, pendant longtemps, on ne sut rien de lui ! Ses contemporains l'ont ignoré presque complètement, même dans la période heureuse de ses débuts, et il n'a laissé aucune lettre, aucune confidence. Ses tableaux eux-mêmes où pourtant il se représenta sans cesse et représenta tous les siens, ne servent bien souvent qu'à nous dérouter à cause des fantaisistes costumes dont il s'affuble et affuble les autres. Enfin comme la gloire lui vint après sa mort et que les historiens voulaient absolument trouver quelque chose à dire et ne savaient pas où chercher, des racontars sans exactitude, de véritable légendes remplacèrent les faits qu'on ignorait. Rembrandt devint une sorte d'hypocondre, avare et prodigue à la fois, nullement sympathique, exploitant ses élèves et scandalisant ses voisins.

Depuis que sa vie a été mieux étudiée, on a pu acquérir quelques renseignements, trop vagues encore, mais qui prouvent que le pauvre grand homme mérite notre estime autant qu'il s'est assuré notre admiration.

Il vivait à Amsterdam, et nous savons par Descartes ce qu'était alors cette ville, pour un homme qui aime le travail et recherche la tranquillité. C'est là que se retira le philosophe afin d'y écrire son *Discours de la méthode*, heureux, dit-il, « d'être perdu parmi la foule d'un grand peuple fort actif et plus soigneux de ses propres affaires que curieux de celles d'autrui ; chez lequel sans manquer d'aucune des commodités qui sont dans les villes les plus fréquentées, il a pu vivre aussi solitaire que dans les déserts les plus écartés ». Il dit aussi dans ses lettres : « Chacun, ici, est tellement attentif à son profit que j'y pourrais demeurer toute ma vie sans être jamais vu de personne ».

Examinons à présent ses œuvres avec attention. Si ses tableaux ne nous apprennent rien de très clair, voyons ses dessins. Les dessins d'un artiste sont des confidences involontaires, capables de livrer de nombreux secrets. C'est ce qu'il a vu, ce qu'il a senti, noté pour lui seul, sans préoccupation du public.

Voici ce que nous voyons.

Travailleur acharné, il dessinait sans cesse. D'abord lui-même. Campé devant une glace, il se regardait et traçait son visage grave et appliqué. Ou bien il se disait :

« Rions un peu. »

Et il dessinait son rire.

« Davantage ! »

Et il s'esclaffait.

« Maintenant, nous allons nous fâcher! » Il fronçait les sourcils, se hérissait les cheveux et la moustache ; se reculait dans l'ombre, s'avançait dans la lumière.

Il ne copiait pas ces jeux de physionomie à la suite les uns des autres, mais à son heure, à son temps, suivant son humeur. Durant sa jeunesse il dessinait le visage de son père, celui de sa mère, avec le même souci d'exactitude et de vérité ; mais plus tard, peu à peu et de plus en plus fréquemment, il renonçait à fouiller chez les siens une forme immobile, un visage, une expression. Il s'appliquait plutôt à surprendre les gestes, les mouvements, les actions, et dessinait sa femme, sa servante, ses enfants tandis qu'ils vaquaient à leurs occupations domestiques.

On devine combien ces études d'expression et ces croquis de mouvements l'avaient armé d'assurance, lorsqu'il sortait dans la ville. Tout sédentaire qu'il fût, il admirait trop la vie dans toutes ses manifestations pour ne pas prendre plaisir au spectacle de l'activité qui l'entourait. Ses dessins nous racontent qu'il allait par les rues et les faubourgs, qu'il examinait les canaux, les maisons, les bâtisses, les ruines, qu'il regardait les passants, les mendiants, les bourgeois ; qu'il poursuivait, gagnait les champs, la pleine campagne, flânait au long des berges, s'arrêtait pour contempler au loin les horizons hérissés de clochers et de moulins à vent. Et, on le voit, l'observateur était aussi perspicace que le dessinateur était agile. Rien ne lui échappait dans cette foule qu'il traversait, attentif, sans qu'on s'occupât de lui. Le peuple qu'il coudoyait ainsi se composait de braves gens tout simples dont les sentiments se manifestaient d'une manière toujours spontanée ; les gestes lui révélaient les émotions, les expressions lui disaient les pensées. Et il les fixait en chroniqueur clairvoyant. Parfois, sans qu'il recourût au moindre croquis, il lui suffisait d'avoir regardé pour emporter dans ses yeux, tout entière, la scène qu'il avait vue.

Rentré chez lui, un peu las d'avoir tenu son attention en éveil, il s'asseyait dans le jour tombant de l'atelier, la pénombre si favorable à la rêverie, et son imagination entrait en scène. Il se mettait à voyager.

Malgré la puissance de son génie il ne pouvait concevoir les choses que d'après ses souvenirs. Les richesses de ses observations, les mille croquis de ses albums lui revenaient à l'esprit. C'était là qu'il puisait. Les contrées où il s'en allait se peuplaient des braves gens qu'il avait rencontrés dans les rues et les environs d'Amsterdam.

Il créait ainsi un monde entièrement nouveau mais très réel et d'une intensité de vie surprenante.

Il avait peu lu et il lisait peu. La Bible, le Nouveau Testament étaient le passé qu'il imaginait et qu'il reconstituait. Les disciples d'Emmaüs devenaient

deux ouvriers aperçus dans un cabaret. Job et le bon Samaritain, il les connaissait et devait les revoir; il savait où retrouver ses personnages quand il voudrait. Tous vivaient, agissaient pour lui, à leur insu. Aussi reprenait-il sans cesse les mêmes sujets pour les présenter différemment. Il recourait encore à sa femme, à sa servante, à ses enfants comme figurants des scènes qu'il évoquait, mais il les transformait, les drapait de défroques, les ornait de bijoux. Il détenait pour cela un véritable magasin d'accessoires. Lui-même, le pinceau en main — car son pinceau était la baguette magique de ses heures d'évocations — lui-même, il revenait se camper devant sa glace, se coiffait de casques ou de feutres, quittait sa personnalité, devenait tous les héros de ses sujets.

On conçoit désormais l'état d'enivrement où vivait Rembrandt, lorsqu'il peignait ces êtres dont il était à la fois le créateur, le spectateur et l'historien. Et on comprend que l'un de ses contemporains ait pu dire :

« Quand il peignait, il n'aurait pas donné audience au plus grand souverain du monde, et celui-ci aurait été forcé d'attendre ou de repasser jusqu'à ce qu'il lui plût de le recevoir. »

Que lui importaient les puissants de la terre, les personnages qu'il créait étaient pour lui plus vivants, plus puissants et plus beaux que les maîtres de l'univers.

Mais si, rejetant cette fantasmagorie, on revient à l'existence matérielle de Rembrandt, on ne voit plus qu'une vie très simple, très monotone, très réduite, exempte de grands événements jusqu'au jour sinistre où elle devient absolument misérable.

Après le rêve que vivait Rembrandt, voici la réalité qu'il subissait.

II

La vie matérielle de Rembrandt, heureuse à ses débuts, devient de plus en plus misérable à mesure que s'affirme son génie.

SA toute jeunesse s'était écoulée à Leyde où il était né. Son père était un meunier. Contrairement aux artistes de son temps, il n'avait point senti le besoin d'aller en Italie étudier les grands maîtres de la Renaissance. Non point qu'il les méprisât, bien au contraire : il s'appliquait à connaître, à collectionner, à copier les gravures qui reproduisaient leurs tableaux. On conserve de lui des dessins d'après la *Cène* par Léonard de Vinci, le portrait de *Castiglione* par Raphaël, etc. Mais il était nonchalant et sédentaire. Quand le succès lui fut venu, il alla cependant à Amsterdam

parce qu'il devait y trouver un public plus nombreux d'amateurs; mais jamais il n'alla plus loin. Il s'y fixa définitivement et s'y maria.

Sa femme s'appelait Saskia. Comme peindre était sa façon de vivre, il la peignit aussitôt. On la reconnaît dans ses croquis, dans ses eaux-fortes, dans ses portraits; on croit même la reconnaître dans un grand nombre de ses tableaux.

Il traversait à cette époque une période de succès et de gains brillants. Il devenait un portraitiste à la mode; ses prix de vente se tenaient parmi les plus élevés de ses contemporains. Un portrait de Rembrandt se payait alors 500 florins. Il prenait aussi des élèves qui lui payaient annuellement chacun jusqu'à 100 florins.

Par malheur il commençait à se laisser aller à une passion fâcheuse pour les objets d'art. Ses prodigalités en ce genre, qui surprennent chez un homme aussi simple, aussi modéré, devaient le mener à la ruine. Las de changer de domiciles il se décidait aussi à acquérir une maison évaluée 13 000 florins. Malgré ses succès, il continuait de vivre très retiré. Son nom ne se retrouve dans aucune liste de confrérie, d'association, de gilde où se réunissaient les peintres, les bourgeois et les gardes civiques. Lorsqu'en 1638, Marie de Médicis vint à Amsterdam et que la municipalité lui fit une réception magnifique, on ne pensa pas à Rembrandt et Rembrandt ne pensa pas à s'offrir. Rubens, qui connut tous les artistes de son temps, ne parle pas de lui et l'ignora certainement.

Son art et sa femme lui suffisaient. L'une des rares paroles de Rembrandt qui nous soient parvenues avec un caractère d'authenticité, est celle-ci : « Lorsque je désire reposer mon esprit, ce ne sont pas les honneurs que je cherche mais la liberté ». Et nous avons vu combien ces heures de liberté étaient fécondes. Malheureusement la santé de Saskia le préoccupait. Leurs enfants mouraient tous en bas âge. Un fils naissait enfin, Titus, qui paraissait devoir vivre; mais Saskia succombait peu après (1642).

Avec elle, semblé disparaître tout ce qui faisait la prospérité de Rembrandt. Il perd la vogue au dehors, en même temps que le bonheur à son foyer. C'est le moment où la *Ronde de Nuit*, dont nous parlerons, porte un coup fatal à sa réputation. Cet échec entraîne ailleurs les amateurs.

Mais il ne paraît pas se décourager. Si on n'a aucune confidence écrite de son état d'âme, ses dessins, ses eaux-fortes, ses peintures prouvent qu'il travaille toujours dans la voie qu'il a choisie, sans se préoccuper de la désapprobation du public. Il vit auprès de sa servante et de son fils. Il peint leur portrait suivant son habitude ou bien il les élève au rang des héros de ses esquisses et de ses tableaux. Sa servante, *Hendrick Stoffel*, on peut la voir au

Louvre dans un admirable portrait du Salon Carré, ainsi que dans le tableau de la *Bethsabée*.

Malgré cette activité, les amateurs le délaissent et la faillite arrive.

On vend ses biens. Il lui faut quitter la maison qu'il avait achetée, où il avait vécu les meilleures années de sa vie. En 1657, il se retirait dans une auberge. Il avait cinquante-deux ans, il était sans ressources, sans abri, seul, ruiné.

Mais les chefs-d'œuvre continuent à naître sous ses doigts. Il peint dans l'humble logis où il s'est retiré, quelque pauvre chambre étroite et misérable. Partout où la lumière entre, il règne, il est dans son domaine. On a remarqué souvent que sa vie avait été aussi incohérente que son talent était resté discipliné. Pour l'imaginer à cette époque, il faut aller voir au Louvre le portrait qui le montre vieux, la palette en main et une marmotte blanche sur la tête. Lorsqu'il peignit ce chef-d'œuvre, ses tableaux ne se vendaient plus. « Pour six sous on pouvait acheter un de ses portraits. »

Hendrick mourait; Titus se mariait puis mourait après un an de mariage. Cette fois le vieux maître succombait lui-même. Il s'en allait dans le silence le plus complet, sans que personne s'aperçût de sa disparition, et il ne laissait rien, dit un inventaire, que « ses vêtements de laine et de toile et ses instruments de travail ».

III

Rembrandt est tour à tour un peintre de corporations savantes, de corporations militaires et de corporations bourgeoises, lorsqu'il peint la « Leçon d'Anatomie », la « Ronde de Nuit », et les « Syndics Drapiers ».

On voit combien Rembrandt, plus que tout autre peintre, demande à être étudié dans ses œuvres, tant sa vie monotone, triste et désemparée, est différente de son talent ferme, volontaire et toujours en progrès. Si on veut le bien connaître, on doit le chercher non dans les événements qu'il subissait mais dans les œuvres qu'il créait.

Or il ne fut pas seulement le visionnaire génial, l'auteur, que nous avons tâché d'imaginer, des chefs-d'œuvre du Louvre, les *Disciples d'Emmaüs*, le *Bon Samaritain*, les *Philosophes*. Il peignit des portraits qui, par suite des circonstances, prennent, en dehors de leur valeur d'art, un caractère très spécial et très frappant au point de vue historique et social.

Le protestantisme ayant triomphé dans les Pays-Bas, la peinture religieuse n'y trouva plus d'encouragement. En revanche les associations

avaient pris un grand développement. Elles mirent leur honneur à commander aux artistes des portraits corporatifs — ce que l'on aurait pu appeler des « tableaux d'honneur ».

Les chefs des corporations se faisaient représenter avec les insignes de leur dignité, et ces portraits en groupes ornaient les salles de réunion. Chacun payait une cotisation en rapport avec son importance parmi les assistants.

Rembrandt, comme la plupart de ses collègues contemporains, peignit plusieurs tableaux de corporations qui comptent parmi ses meilleures œuvres. Les plus célèbres sont la *Leçon d'Anatomie*, la *Ronde de Nuit*, et les *Syndics des Drapiers*.

En 1632, le docteur Tulp le priait d'exécuter un tableau qu'il voulait offrir à la corporation des chirurgiens, en souvenir de son professorat. Le professeur Tulp était un chirurgien très estimé. A vrai dire il se nommait Claes Pietersz, et le nom de Tulp était un pseudonyme qui lui venait ou qu'il avait pris lui-même de la tulipe (*tulp* en hollandais) qui ornait la façade de sa maison.

Tulp est représenté tandis qu'il fait son cours d'anatomie. Il parle devant un cadavre et les élèves réunis autour de lui se penchent pour l'écouter. D'autres artistes avaient déjà abordé ce sujet, mais aucun ne l'avait traité avec ce mélange d'art et de vérité. Les personnages se groupaient face au spectateur, sans prendre part à l'action ; tous semblaient s'appliquer à poser devant le peintre, aucun n'écoutait le professeur. Par l'effet de lumière qui centralise l'intérêt sur le professeur et par le groupement des auditeurs autour du cadavre, Rembrandt avait produit une œuvre nouvelle, frappante, digne en tous points de son sujet et qui eut un très grand succès.

En 1828, le tableau fut mis en vente par la corporation des chirurgiens qui se trouvait dans la gêne. Le roi Guillaume Ier, craignant que ce chef-d'œuvre ne sortît de Hollande, s'empressa de le racheter pour la somme de 32 000 florins, soit 67 724 francs.

En 1642, Rembrandt peignit une toile du même genre, restée longtemps mystérieuse, que l'on a baptisée la *Ronde de Nuit* et qui représentait en plein jour une *Prise d'armes de la garde civique*.

Il s'agissait cette fois d'une corporation militaire. On a trouvé exactement l'indication du sujet, sur une aquarelle faite en 1650 d'après le tableau et restée dans la famille de l'un des principaux personnages du cortège. On lit sur cette aquarelle une note conçue en ces termes :

« Le jeune seigneur de Purmerland, capitaine Cocq, donne à son lieutenant, le sieur de Vlaerdingen, l'ordre de faire marcher sa troupe. »

Les gardes civiques se recrutaient parmi les notables de chaque ville et,

d'accord avec la municipalité, veillaient à la sécurité publique. Chaque société avait un endroit de réunion, appelé *Doelen*, et un champ de manœuvres, où se tenait une fois par an un concours de tir. Cette fête devenait l'occasion de banquets, de distributions de prix, de solennités joyeuses qui étaient en somme le résultat le plus important des corporations. Fort actives au moment de l'affranchissement de leur pays, elles n'étaient plus, sous leur appareil guerrier, que de très pacifiques sociétés depuis que le calme était rétabli.

Dans ce tableau, comme dans la *Leçon d'Anatomie*, Rembrandt avait voulu montrer des personnages en action. Il avait cette fois aussi donné la vie à des portraits jusqu'alors figés dans l'immobilité de modèles qui posent. On voit le capitaine parler à son lieutenant. Derrière eux le tambour bat la caisse, le porte-étendard déploie le drapeau, les autres figurants s'agitent, prennent les armes, saisissent leurs lances, leurs hallebardes, leurs mousquets; des enfants accourent, des chiens aboient. Tout ce mouvement est très naturel.

Malheureusement, Rembrandt, entraîné par son imagination, a trop oublié qu'il peignait des gens désireux de se reconnaître. Il est tombé dans le désordre et la confusion; il est même tombé dans les ténèbres, par le désir de mettre de la diversité dans son éclairage. Nous retrouvons ici le visionnaire. Il en est résulté une œuvre merveilleuse, d'un art tout à fait supérieur, mais dénuée des humbles vertus que l'on attend d'un tableau de portraits.

C'est là l'origine des erreurs et des malentendus qui suivirent. Le tableau commença par déplaire et il finit par ne pas être compris. On se dit d'abord : « Ce n'est pas du tout cela ; » et on finit par se demander : « Qu'est-ce que c'est? » De sorte que le jour où, par un retour d'opinion, on se mit à l'admirer, on avait oublié le sujet et on se donna beaucoup de mal pour le retrouver. On alla chercher très loin ce que pouvait faire cette foule agitée, et il est permis de dire qu'on en vint à confondre le jour et la nuit, à force d'attribuer des intentions très compliquées à une scène qui était fort simple. Bref, on l'appela la « Ronde de Nuit ». Et pendant longtemps on renonça à y rien comprendre. On se contenta de convenir que c'était très bien.

D'autres mésaventures tout à fait imprévues intervinrent. Il était dit que cette admirable toile serait victime de tous les malheurs. En 1715 le tableau quitta la salle de corporation qu'il ornait et fut transporté à l'hôtel de ville d'Amsterdam. Pour le placer dans la salle du conseil de guerre, qui était étroite, on « supprima sur la droite de la toile deux personnages et sur la gauche la moitié d'un tambour ». Comme à cette époque on n'estimait guère le tableau, ce vandalisme fut exécuté sans scrupule. On se dit que moins il y en aurait, mieux ça vaudrait, puisque ça n'était pas beau.

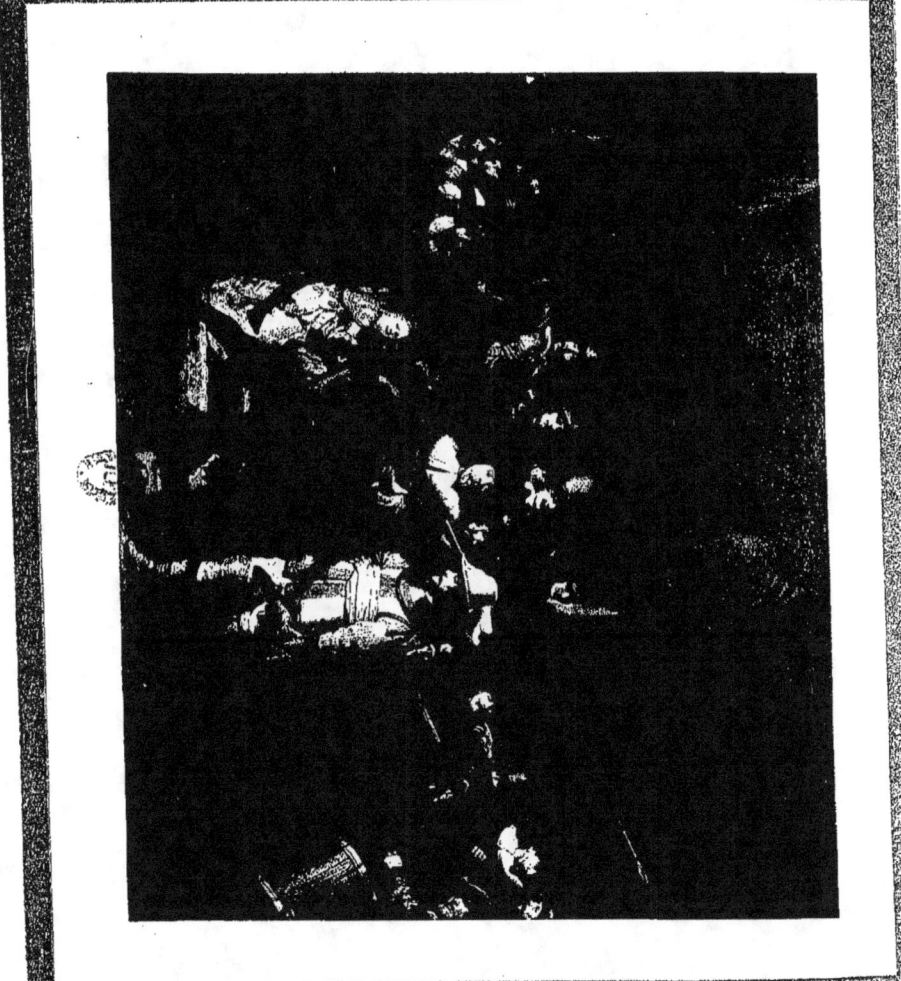

REMBRANDT

De même qu'on l'avait coupé étourdiment, on se mit à le vernir non moins étourdiment. De temps en temps on y passait une couche nouvelle de vernis qui emprisonnait et fixait sur la peinture la poussière des planchers et la fumée des pipes, car on fumait beaucoup dans cette salle. Le tableau s'obscurcissait de ténèbres nouvelles dont Rembrandt n'était plus responsable.

Il est vrai que le titre de « Ronde de Nuit » se justifiait de jour en jour davantage. En 1781, Reynolds disait qu'il pouvait difficilement reconnaître la main de Rembrandt dans cette peinture. Mais la réaction commençait à se faire en faveur du tableau. Autant on l'avait critiqué avec aveuglement, autant on se mettait à l'admirer avec confiance. On s'étonnait bien tout bas que l'action fût si resserrée dans la toile, que les pieds des chefs portassent sur le cadre, qu'à gauche un enfant fût à moitié coupé et à droite un tambour ne fût pas mieux traité. Mais comme il s'agissait de Rembrandt et qu'on ignorait la mésaventure de la toile en 1715, on n'osait formuler le moindre reproche. Mais le jour où l'on apprit que la toile avait été coupée ce fut un grand soulagement : l'honneur de Rembrandt étant intact, les critiques respirèrent et convinrent que la composition actuelle n'était plus parfaite. Ce fut encore plus beau quand on osa nettoyer le tableau. En 1889, on résolut d'enlever la couche d'huile et de vernis qui encrassait la toile. Cette opération délicate fut très habilement exécutée. La peinture prit un très vif éclat. Les clairs et les foncés retrouvèrent leur franchise, les ombres devinrent transparentes. Il fit jour dans la toile et on s'étonna beaucoup qu'on ait jamais pu croire qu'il y faisait nuit. Le chef-d'œuvre de Rembrandt conserva néanmoins son nom de *Ronde de Nuit* parce qu'il avait conquis la gloire sous ce titre, et que tout le monde avait l'habitude de le désigner ainsi.

Telle est l'histoire de ce tableau et des variations de l'opinion sur son compte.

En 1661, Rembrandt entreprit encore un tableau de corporation, appelé les *Syndics des Drapiers*. Il s'agissait d'une corporation ouvrière. La composition représente, autour d'une table couverte d'un tapis rouge, cinq drapiers de la corporation occupés à vérifier leurs comptes. Ils sont vêtus de noir, coiffés de larges chapeaux noirs et portent des collerettes blanches. Derrière eux un serviteur se tient debout.

Cette fois Rembrandt s'était montré plus réservé. Il avait peint un chef-d'œuvre qui, au point de vue spécial du portrait, satisfaisait les exigences du genre. Mais malgré sa haute valeur, l'intensité de vie des personnages, ce tableau passa inaperçu. On ne devait le comprendre et l'estimer que plus tard, lorsque Rembrandt ne serait plus là.

IV

Méprisées à la fin de sa vie et dans les années qui suivirent sa mort, les œuvres de Rembrandt prirent peu à peu une valeur qui n'a fait qu'augmenter et qui s'est élevée à des sommes énormes.

Après avoir été sans aucune valeur au xviie siècle, les tableaux de Rembrandt commencèrent à être estimés au xviiie siècle. Cette réaction se traduisit par une augmentation considérable dans leur prix de vente. La gradation a été constante depuis deux cents ans.

Les deux petites toiles du Louvre, *Les Philosophes*, peuvent donner des indications précises sur la faveur croissante dont a joui Rembrandt au cours du xviiie siècle. On les vendait tour à tour : 50 florins en 1734 ; — 3 000 livres en 1750 ; — 14 000 livres en 1772 ; — 10 900 livres en 1777 ; — 13 000 livres en 1784. Ils entraient alors dans le cabinet de Louis XVI et devenaient ainsi propriété de l'État.

A cette date, le *Ménage du Menuisier*, qui appartient aussi au Louvre, bien que vendu en 1793, c'est-à-dire en pleine Terreur, atteignit 17 120 francs.

Au xixe siècle les prix continuent d'augmenter.

Un portrait d'homme, le *Doreur*, se vendait 5 000 francs en 1802 ; — 15 000 francs en 1836 ; — 25 000 francs en 1854 ; — 155 000 francs en 1865 ; — 225 000 francs en 1884 ; — 400 000 francs en 1888.

Il y a quelques années le baron Gustave de Rothschild payait deux portraits plus d'un million de francs.

Les dessins et les gravures ont bénéficié du même engouement.

Estimés au commencement du xviiie siècle, environ o fr. 75 pièce, les dessins se sont payés jusqu'à 5, 6, 8 et 10 000 francs, au cours du xixe siècle.

Les eaux-fortes ont toujours été payées assez cher. La célèbre planche *le Christ guérissant les malades*, payée à l'origine la somme, alors extraordinaire, de 100 florins, lui dut le nom de « le Christ aux 100 florins ». Elle fut vendue, par la suite, 3 870 francs ; puis 29 000 francs. En 1883 E. de Rothschild paya un simple portrait à l'eau-forte du *Docteur Tholinx* 38 000 francs.

L'intérêt et la vanité, plus qu'un sincère amour de l'art, sont en général les raisons de cet enthousiasme. Au moment où les placements d'argent sont devenus peu rémunérateurs, on apprécie les tableaux capables de rap-

porter le double de leur prix d'achat et qui honorent leur acquéreur, lui donnent la réputation d'un millionnaire, d'un connaisseur et d'un mécène.

D'autres peintures d'ailleurs profitent de ce genre d'opérations financières, mais aucune ne représente une *valeur* aussi solide, aussi sûre, que les tableaux de Rembrandt.

Cela durera-t-il? Il est difficile de le prévoir. Personnellement nous en doutons. Les faux tableaux qui se répandent de plus en plus et font des victimes parmi les amateurs, rendent le public méfiant. Et puis les meilleurs tableaux de Rembrandt se fixeront peu à peu dans des musées d'où ils ne bougeront plus.

En tout cas, l'admiration des vrais connaisseurs ne faiblira pas. Rembrandt n'est pas seulement un exécutant admirable dans ses bons morceaux, il fut le peintre du peuple, le peintre des humbles. Il eut tout ce qu'il faut pour nous charmer : il fut vraiment *moderne*, dans tous les sens, dans toutes les aspirations de ce mot. Il exprimera donc encore pour longtemps, peut-être pour toujours, ce que rêve, ce que souhaite l'humanité.

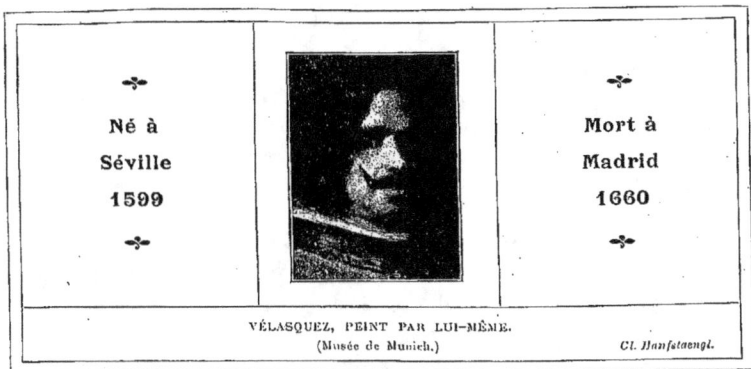

VÉLASQUEZ, PEINT PAR LUI-MÊME.
(Musée de Munich.)

Cl. Hanfstaengl.

VÉLASQUEZ

Vélasquez donne l'illusion absolue de ce qu'il représente, tout en recourant à une exécution très simple en apparence, mais d'un art supérieur. Ce mélange de haute maîtrise dans les moyens et de stricte vérité dans les résultats le met au rang des plus grands peintres.

Né à Séville en 1599, il alla de bonne heure à Madrid, où, devenu peintre du roi, il représenta, durant près de quarante ans, la noblesse espagnole et le peuple de Madrid dans des toiles qui, par suite de leur exactitude, joignent à un intérêt artistique de premier ordre une très précieuse valeur documentaire.

Le roi Philippe IV lui avait octroyé l'honneur exclusif de peindre son portrait. Il représenta aussi tous les hauts personnages et les grandes dames, les nains et les bouffons de la cour et descendit jusqu'au peuple qu'il figura avec autant de franchise et de vérité.

Ses toiles les plus célèbres sont les Ménines, la Reddition de Bréda, les Fileuses, les portraits du Duc d'Olivarès, de l'Infant Balthazar Carlos...

La plupart de ses tableaux sont restés en Espagne et principalement dans le musée de Madrid, le Prado.

I

Le peintre Pacheco, maître de Vélasquez, frappé par les brillantes dispositions et par le caractère charmant de son élève, lui accorde sa fille en mariage et l'envoie à Madrid en le recommandant à de hauts personnages.

VÉLASQUEZ naquit à Séville, le 6 juin 1599. Son père s'appelait Rodriguez de Silva et sa mère Vélasquez. On peut donc s'étonner que le nom de Vélasquez lui soit resté et que, même de son

vivant, ce fût ainsi qu'il ait été appelé. En cela d'ailleurs il ressemble au peintre Murillo, son contemporain, dont le père s'appelait Esteban et la mère Murillo. Tous deux se sont immortalisés sous le nom de leur mère.

Vélasquez apprit les premiers principes de son art chez deux artistes espagnols, Herrera le Vieux et Pacheco. Le premier était un homme d'une violence terrible et d'un talent brutal. Quant au second, artiste érudit dont l'atelier servait de lieu de réunion à la société intellectuelle de Séville, ami de Cervantès, auteur de *Don Quichotte*, et des poètes de son temps, il permit surtout à Vélasquez de se créer des relations agréables et de se préparer, par la fréquentation de gens distingués, au rôle de peintre de cour qu'il devait exercer avec tant de souplesse et de mérite. Il était d'ailleurs d'un caractère naturellement très sympathique. Aussi Pacheco parle-t-il, dans ses écrits, des belles qualités de son élève et des espérances qu'il permet de concevoir.

En fait il possédait, comme peintre, des dons naturels qui le guidaient et le portaient à se tracer un plan d'étude capable de lui acquérir, grâce à son énergie et à sa persévérance, une éducation solide.

Il s'était astreint à copier, avec le plus d'exactitude possible, des objets, des fruits, des légumes, du gibier, du poisson, tout ce que l'on appelle de la « nature morte » et que les Espagnols désignent sous le nom de « bodegone ». A reproduire ces modèles immobiles et qu'il pouvait étudier à l'aise, il gagnait une grande assurance dans le maniement de la couleur.

Ensuite, il avait pris à son service un jeune homme, ou plutôt un esclave nommé Pareja; et il se mit à le dessiner et à le peindre dans tous les mouvements et dans toutes les expressions. On a retrouvé des morceaux curieux qui proviennent de cette série d'études; plusieurs musées d'Europe en possèdent. On y reconnaît le même jeune modèle, imberbe, brun de peau, à la chevelure épaisse, noire et crépue. Tantôt il rit, tantôt il grimace de douleur; une fois, il tient une fleur, une autre il mange de la soupe. On y remarque une patience et une volonté, une application et une sincérité, un scrupule qui prouvent combien la virtuosité que montrera plus tard Vélasquez est due à son acharnement en même temps qu'à ses dons naturels.

Artiste lettré et érudit, entiché de peinture noble et sublime, son maître le désapprouvait et lui prêchait l'unique étude des sujets élevés.

A quoi Vélasquez un jour répliqua :

« Je préfère devenir le premier dans la représentation des sujets vulgaires plutôt que de n'être que le second dans la peinture des sujets d'un ordre élevé. »

Il est probable que ses progrès convainquirent son maître. A dix-neuf ans, quoique bien jeune encore, Vélasquez épousa la fille de Pacheco. Expert et clairvoyant comme il l'était, celui-ci avouait tacitement, en le

prenant comme gendre, que, malgré quelques désaccords dans leurs opinions picturales, il ne doutait pas de son avenir.

Il en doutait si peu que sa première pensée, dès que Vélasquez eut épousé sa fille, fut de le presser d'aller à Madrid où il devait trouver un champ plus vaste d'études et aussi des occasions plus brillantes de succès. Pacheco y possédait des relations et pouvait recommander le jeune artiste; il espérait même lui obtenir des portraits à la cour.

L'Espagne était alors un pays extraordinaire de pittoresque mais aussi de décadence. Vélasquez avec son talent sincère et singulièrement exact, arrivait au moment le plus curieux peut-être de l'histoire de son pays. « A la fin du XVIIe siècle, écrit Taine, l'Espagne ressemble à la Turquie contemporaine. »

Il nous reste sur cette époque un document fidèle, la relation d'un *Voyage en Espagne* par Mme d'Aulnoy. Cette Française voit l'Espagne et Madrid cinquante ans environ après l'arrivée de Vélasquez, mais en ce siècle la différence ne devait pas être grande. Le spectacle qu'elle évoque est étrange et parfois terrible. La dévastation et la misère dépassent ce que l'on aurait imaginé. A Madrid, les maisons sont en terre et en briques, la plupart sans vitres : « Quand on veut parler d'une maison à qui rien ne manque, on dit qu'elle est vitrée. Il ne se peut rien de plus mal pavé que les rues; quelque doucement qu'on aille, on est roué par les cahots. » Les ruisseaux contiennent une boue fétide qui monte jusqu'aux sangles des chevaux. Les dames en carrosse ne savent comment se garantir de cette marée de fange. Elles baissent les vitres, les rideaux, mais l'eau pénètre souvent malgré tout par le bas des portières. Mme d'Aulnoy raconte que le brillant carrosse de l'ambassadeur de Venise, tout couvert de velours, de broderies, de dorures d'une valeur de douze mille écus, a versé dans le ruisseau. La voiture a été gâtée, perdue. Ce merveilleux carrosse qui tombe dans la crotte et y reste, donne d'une manière concise l'image du pays tout entier. La misère et la parade, les dorures et les guenilles, tel est le spectacle qui s'offre aux yeux de ce grand peintre, le plus exact, le plus vrai peut-être des peintres, Vélasquez.

A la suite d'un premier voyage en 1622, au cours duquel il peignait le portrait du poète, alors célèbre, Gangora, Vélasquez revint à Séville et attendit le résultat des démarches entreprises par ses amis auprès de la cour.

Fonseca, aumônier de Philippe IV, avait promis de le recommander. Il écrivit en effet au bout de quelques mois; le duc d'Olivarès, premier ministre du roi, demandait à voir le jeune peintre et lui attribuait une somme de 50 ducats pour l'indemniser de son voyage.

Vélasquez partit pour Madrid. Il avait vingt-trois ans. Il allait recueillir sur-le-champ des succès qui ne devaient plus cesser jusqu'à sa mort.

II

Après que Vélasquez a représenté Philippe IV dans un tableau qui a l'honneur d'être exposé sur la place publique un jour de fête, le roi lui octroie le privilège de peindre seul son portrait.

A peine arrivé à Madrid, Vélasquez entreprit le portrait de l'aumônier Fonseca. La toile achevée fut présentée à la cour. Admirée du roi, des infants, des plus hauts personnages, elle valut à son auteur le titre de peintre du roi et la somme de 20 ducats d'appointements par mois. Enfin le roi exprima le désir de voir exécuter son portrait, un grand portrait équestre, par Vélasquez. C'était la meilleure occasion pour l'artiste de se montrer digne de sa nouvelle fonction.

Par malheur, sur ces entrefaites, le prince de Galles, qui devait plus tard devenir roi d'Angleterre sous le nom de Charles Ier, arrivait à Madrid accompagné de Buckingham, le ministre favori du roi Jacques Ier. Il était, à ce moment, question de mariage entre le prince héritier du trône d'Angleterre et une infante d'Espagne.

Philippe IV, très occupé par les négociations de ce mariage et par la réception de ces hôtes importants, ne put donner des séances à Vélasquez et le portrait fut interrompu pendant plusieurs mois. Mais le nouveau peintre du roi se trouvait déjà si bien en cour qu'il se vit demander le portrait du prince de Galles. De plus les fêtes splendides qui se succédèrent en cette occasion, furent certainement pour lui un spectacle intéressant. En somme, encore tout jeune provincial, Vélasquez devait assister à ces splendeurs avec une vive curiosité.

Il devait être frappé autant par la figuration prodigieuse que par le décor éblouissant de cette cour. Le roi, les ambassadeurs, les grands personnages avec leurs insignes et leurs armes, attiraient peut-être moins son attention que les grandes dames, couvertes d'étoffes magnifiques où le velours et la soie se brodaient d'argent, d'or et de pierreries. Les descriptions de Mme d'Aulnoy les présentent comme des créatures extraordinaires par le luxe de leurs toilettes et les artifices presque sauvages de leurs parures. Les jupes énormes, d'une coupe bizarre, qui traînent autour d'elles sont couvertes de dentelles et de mousselines, couturés de diamants, d'or et de pierreries, ornées d'images saintes, de reliquaires et de médailles accrochés à leurs

épaules, à leurs manches, à leurs ceintures. Des pendants d'oreilles « plus longs que la main », balancent autour de leur tête « des montres, des cadenas de pierres précieuses, et jusqu'à des clefs d'Angleterre fort bien travaillées ou des sonnettes ». Mais le visage surtout semble surprenant. Lavé avec un mélange de blanc d'œuf et de sucre candi, il luit comme s'il était verni, tandis que du rouge avive les joues, le menton, le nez, le bout des oreilles et que les cheveux noirs brillent au point « qu'on pourrait s'y mirer ». Et ces masques semblables à des visages en porcelaine sous le casque noir et luisant des cheveux, se constellent de mouches en diamants.

Dès qu'il le put, Vélasquez reprit le portrait du roi et le termina.

Philippe IV s'en montra tout à fait satisfait. Il voulut que son peuple pût l'admirer sans retard et il ordonna qu'un jour de fête la toile fût exposée dans la calle Mayor, en face l'église Saint-Philippe-du-Roi.

On imagine aisément quel triomphe ce fut pour Vélasquez. Des poètes célébrèrent le peintre et son œuvre, Pacheco lui-même écrivit un sonnet en l'honneur du portrait peint par son gendre. Enfin le roi assigna à l'artiste une gratification de 300 ducats. Il voulut que Vélasquez vînt s'établir définitivement à Madrid avec sa famille. Et comme d'autres peintres avaient déjà exécuté son portrait, il ordonna que ces tableaux fussent retirés de ses palais. Vélasquez seul devait avoir le privilège de reproduire son auguste visage.

C'est ainsi qu'Alexandre le Grand n'avait voulu être peint que par Apelle.

III

Sur les conseils de Rubens, Vélasquez va en Italie étudier les œuvres des grands peintres de Venise et de Rome.

En 1628, Vélasquez ne comptait pas trente ans, lorsque les circonstances lui permirent de connaître Rubens. Pour un artiste encore jeune et aussi brillamment doué, c'était une bonne fortune. Déjà le peintre de Philippe IV et son glorieux collègue avaient échangé quelques lettres ; ils n'étaient donc pas absolument inconnus l'un pour l'autre lorsque, envoyé par l'Infante Isabelle, gouvernante des Pays-Bas, avec une mission diplomatique, Rubens vint à Madrid. La charge de recevoir un peintre revenait de droit à un peintre. Le roi pria donc Vélasquez de se tenir à la disposition de l'ambassadeur de l'Infante durant son séjour en Espagne.

Rubens, alors âgé de cinquante et un ans, était en pleine gloire. Pen-

dant neuf mois, les deux artistes vécurent ensemble, partagèrent le même atelier, visitèrent les palais et les collections, suivirent les chasses de la cour. On aime à imaginer ce que durent être ces heures de causeries et de promenades entre deux artistes pareils, l'un parvenu à la maturité et l'autre déjà armé et en brillante activité. Malheureusement les renseignements précis nous manquent, bien que Pacheco ait parlé de Rubens dans ses écrits. Mais on devine aisément ce que devait être le représentant de l'infante, artiste expansif, un peu glorieux, séduisant homme de cour, auprès de son jeune ami d'un caractère plus modéré, plus contenu, plus modeste. Si Rubens, naturellement affable, ne lui exprima pas directement des critiques au sujet de sa peinture, il dut involontairement, par ses paroles, par l'étalage de son érudition, ouvrir à Vélasquez des horizons nouveaux.

En fait, Rubens estimait qu'une éducation d'artiste ne peut être complète sans la connaissance de l'Italie et de ses chefs-d'œuvre. Il était allé lui-même passer huit ans au delà des Alpes et ses élèves suivaient son exemple. Certainement Vélasquez subit cette influence et c'est là qu'il faut voir les raisons de la détermination qu'il prit de demander au roi la permission de voyager en Italie.

Il s'embarquait à Barcelone, le 10 août 1629. La galère qui le portait comptait parmi ses passagers un grand général espagnol, Spinola, le héros du siège de Bréda, dont Vélasquez devait, vingt ans plus tard, peindre la victoire dans un de ses plus beaux tableaux.

Un homme de valeur sait tirer parti de telles rencontres. Sans avoir lieu de prévoir qu'il représenterait un jour le siège de Bréda, le jeune voyageur était trop intelligent pour ne pas s'intéresser à un personnage qui avait joué le premier rôle dans un événement historique. Il est certain qu'il mit à profit les loisirs d'une traversée, à cette époque plus longue et plus pénible qu'aujourd'hui, et qu'il dut à la conversation du général une connaissance exacte de sa victoire. Les renseignements qu'il reçut alors lui permirent de donner à sa composition, à la physionomie de Spinola, de son état-major et des figurants du tableau, l'accent qui rend cette peinture si originale et si frappante de vérité.

Vélasquez allait à Venise étudier Titien, Véronèse, le Tintoret surtout, puis à Rome. Durant un an il séjourna dans la Ville Éternelle ; il dessina et peignit d'après les chefs-d'œuvre de Michel-Ange et de Raphaël. Il copia ainsi l'*École d'Athènes* dont nous avons parlé.

Un détail doit nous intéresser particulièrement, comme Français. Vélasquez obtint la faveur d'habiter la Villa Médicis où de nombreuses statues avaient été rassemblées. Or on sait que la Villa Médicis, devenue propriété de la France, est aujourd'hui attribuée aux jeunes pensionnaires

que l'Institut envoie achever leurs études de peinture, de sculpture, d'architecture, de musique en Italie, après avoir obtenu ce que l'on appelle le prix de Rome.

Vélasquez vécut pendant deux mois dans la Villa et y exécuta diverses études de paysages qui représentent les plus jolis points de vue du jardin; ces tableaux figurent au musée du Prado.

En certaines saisons, le Mont Pincio sur lequel la villa s'élève, n'est pas sain. Comme il y contracta les fièvres, si fréquentes à Rome, Vélasquez s'empressa d'aller chercher un refuge dans un autre quartier de Rome et, aussitôt rétabli, il songea au retour.

Son voyage s'acheva par Naples. Cette ville, devenue un centre artistique très actif, lui plaisait de plus parce que, cité sous la domination espagnole, elle lui rappelait son pays, quitté depuis un an. Il y retrouvait le tempérament espagnol avec sa violence, sa passion et ses contrastes.

Peintre du roi, protégé du duc d'Olivarès, il reçut un accueil empressé du vice-roi, le duc d'Alcala, qui le mit en relations avec un artiste dont il avait toujours admiré le talent, Ribera.

Cette estime, d'ailleurs réciproque, s'augmenta d'une amitié durable dont les effets se reconnaissent au musée de Madrid. A l'instigation de Vélasquez, Philippe IV acquit les meilleurs tableaux de Ribera qui comptent aujourd'hui parmi les plus admirables du Prado.

Vélasquez, qui semble avoir été de tempérament pacifique, devait, malgré sa sympathie d'artiste, s'étonner du caractère et des mœurs de ses collègues napolitains.

Durant son bref séjour à Naples, il est probable qu'il fut le témoin des procédés de spadassin dont usaient Ribera et ses partisans pour étouffer toute concurrence. Favori de la cour d'Espagne, voyageant aux frais du roi et sous sa protection, Vélasquez n'avait pas à redouter le système de terreur et d'assassinat qu'avait établi Ribera. Mais Annibal Carrache, le Josépin, le Guide et plus tard le Dominiquin avaient été tour à tour mis en fuite par les menaces ou bien victimes des violences du cénacle napolitain.

Des inconnus rouaient de coups le valet du Guide, à peine arrivé dans la ville, et le menaçaient de tuer son maître, s'il ne repartait sur-le-champ. Des amis de Gessi étaient enlevés pendant une promenade en mer, et disparaissaient.

Le Dominiquin découvrait dans sa serrure un billet qui l'avertissait qu'il mourrait s'il ne quittait Naples à l'instant. On mêlait de la cendre à son crépi et sa peinture s'écaillait. Il finissait par succomber empoisonné. Et comme la police était aussi faible à Naples que dans toutes les provinces espagnoles, ces procédés restaient impunis.

D'ailleurs à Madrid comme à Naples, l'épée, le poignard, le poison étaient les armes employées sans cesse, même dans le plus grand monde. Et Mme d'Aulnoy nous apprend qu'en « donnant quelque argent à un alguazil ou à un alcade, on fera arrêter la personne la plus innocente, on la fera jeter dans un cachot et périr de faim, sans nulle procédure, sans ordre, sans décret ». Elle ajoute : « Les voleurs, les assassins, les empoisonneurs demeurent tranquillement à Madrid pourvu qu'ils n'aient pas de biens ». S'ils en ont, la police intervient et agit, mais c'est pour leur voler leur argent et non pour faire respecter la justice.

IV

Philippe IV donne à Vélasquez un atelier dans son palais et lui prodigue les marques de son estime, de son intérêt et de sa confiance.

Vélasquez rentrait à Madrid au commencement de l'année 1631.

Sa longue absence ne paraissait avoir rien changé dans les bonnes dispositions de Philippe IV ; le roi semblait au contraire éprouver à l'égard de son peintre une sympathie encore plus grande que par le passé.

Dans le désir de ne pas perdre une occasion de mettre les pinceaux du maître à contribution, et même de le voir peindre, le monarque ordonnait qu'une galerie de son palais, voisine de ses appartements, fût convertie en atelier. Et il en gardait la clé, de manière à pouvoir pénétrer plus facilement chez l'artiste et le voir au travail.

On sait que Philippe IV avait appris à dessiner et à peindre ; mais comme les historiens du temps n'ont pas pris le soin de nous apprendre qu'il s'en acquittait avec talent, tout porte à croire que le roi n'était qu'un très modeste amateur. En revanche ses connaissances techniques lui permettaient d'apprécier davantage le grand talent de Vélasquez. Et puis ce roi triste, morose, poursuivi par de graves motifs de préoccupations dans ses affaires d'État, appréciait le plaisir de s'asseoir auprès d'un peintre et de suivre la lente apparition des personnages évoqués et fixés par son pinceau. La manière de Vélasquez se prêtait à cette contemplation.

La nonchalance du roi rencontrait dans ce spectacle une distraction charmante. Aussi en usait-il sans lassitude ; il aimait également poser pour son portrait. L'immobilité n'énervait pas sans doute sa nature apathique. Il n'éprouvait donc aucune répugnance à rester immobile, et il se faisait peindre sans cesse. Il se réjouissait aussi de voir tous les siens fixés sur la toile par Vélasquez.

Sachant lui être agréable, celui-ci avait entrepris, sans l'en avertir, le portrait de l'amiral Pulido Pareja. Il terminait le portrait au moment où le roi venait justement de donner à l'amiral l'ordre de se mettre à la tête de son escadre, de prendre la mer. A peine la peinture achevée, l'amiral quittait Madrid.

A quelques jours de là, Philippe IV pénètre à l'improviste, suivant son habitude, dans l'atelier. Vélasquez travaillait. Dans un coin, au fond de la salle, le portrait en pied de l'amiral était resté exposé. Le roi l'aperçoit, élève la voix et prononce d'un ton de colère :

« Eh quoi! Tu es encore ici? Ne t'ai-je pas congédié? Comment n'es-tu pas encore parti? »

Mais l'immobilité du coupable le surprend; il approche et s'aperçoit de sa méprise.

Il se tourne alors vers Vélasquez.

« Je vous assure, lui dit-il, que j'ai absolument été trompé. »

Philippe IV désira que Vélasquez peignît même ses nains et ses bouffons. A la cour d'Espagne les nains et les bouffons étaient nombreux. Par une aberration singulière et une absence de tout sentiment de dignité comme de pitié, on considérait ces malheureux à la fois comme un luxe et comme un divertissement. Les grandes dames et les grands seigneurs, désœuvrés, privés d'occupations sérieuses, paralysés par une étiquette tyrannique, trouvaient, au milieu de leur morne existence, un intérêt à s'égayer dans la compagnie de ces monstres et de ces pitres. Les peintures de Vélasquez, malgré l'aspect souvent pénible des personnages, sont d'une haute valeur comme art autant que comme document historique. Il représenta aussi des scènes de chasse, le divertissement favori de la cour, et perpétua même l'image des cerfs que le roi avait tués et des bois qu'ils portaient.

Enfin le roi utilisa le goût et le talent de son peintre d'une manière plus utile et plus digne de son mérite, en lui attribuant la direction des travaux d'art dans ses résidences et dans ses palais. Philippe IV jugea même nécessaire qu'il retournât en Italie pour y acquérir des œuvres destinées à la décoration des palais royaux ou à l'éducation des jeunes artistes espagnols. Il devait ramener des stucateurs, des fresquistes et rapporter des moulages de statues antiques.

Durant ce voyage, Vélasquez entra en rapport avec tous les artistes de valeur en Italie. Il vit ainsi deux maîtres qui nous intéressent particulièrement parce qu'ils étaient Français, Poussin et Claude Lorrain, fixés l'un et l'autre à Rome. Il leur commanda plusieurs tableaux qui figurent aujourd'hui au musée du Prado, à Madrid.

Vélasquez prolongea son absence pendant un an comme lors de son pre-

mier voyage. Il avait résolu, dit-on, de revenir par la France et de visiter Paris, mais la guerre qui sévissait entre l'Espagne et notre pays le détourna de ce projet. En juin 1651 il était de retour à Madrid.

V

Dans un tableau surprenant de vérité, les « Ménines », Vélasquez réunit autour de la jeune infante, Marie-Marguerite, ses dames d'honneur ou ménines, ses nains et se représente lui-même en train de peindre.

Un jour, Vélasquez représenta sur une vaste toile un coin de la galerie qui lui servait d'atelier. Il y montra la petite infante, Marie-Marguerite, toute jeune fillette de sang royal, entourée des divers personnages chargés de la suivre et de la servir, ses duègnes, ses dames d'honneur, sans oublier ses chiens et ses nains. Vélasquez se plaça lui-même, la palette en main, debout, en train de peindre et, dans le fond, il fit apercevoir au milieu d'une glace les reflets du roi et de la reine, comme s'ils eussent été présents à cette scène, et placés à l'endroit même où doivent se tenir les spectateurs du tableau.

La petite infante, raide, guindée dans sa robe de satin blanc, est celle que l'on voit aussi au Louvre dans un autre portrait, par Vélasquez. Une fille d'honneur dont on a conservé le nom, doña Maria-Augustina Sarmiento, s'est agenouillée devant la princesse et lui offre à boire dans une tasse. De l'autre côté, une seconde fille d'honneur, dont nous savons aussi le nom, doña Isabelle de Velasco, s'incline et adresse quelques mots à la jeune infante. Plus loin un nain joue avec un gros chien. Celui-ci, nain favori de la reine, s'appelait Nicolasito Pertusato. Mais ce qu'il faut voir, c'est l'horrible naine, Mari Barbola, une sorte de hideux phénomène, comme on en exhibe dans les foires des faubourgs.

On est stupéfait que de hauts personnages, élite de leur temps, aient pris plaisir à s'entourer de monstres pareils et on se demande quel agrément ils pouvaient éprouver à conserver sous les yeux des infirmes aussi pénibles à voir et comment ils osaient les livrer comme des jouets à leurs enfants.

Derrière ce groupe, une vieille en costume de veuve, la duègne d'honneur de l'infante, doña Marcella de Ulloa, parle à un écuyer. Une porte enfin s'ouvre au fond; un personnage sort. C'est José Nieto, l'aposentador de la reine. A l'extrémité gauche, auprès de son tableau que l'on distingue au bord du cadre, Vélasquez debout, tient sa palette, son appui-main et ses pinceaux. Il est vêtu de noir et regarde le spectateur.

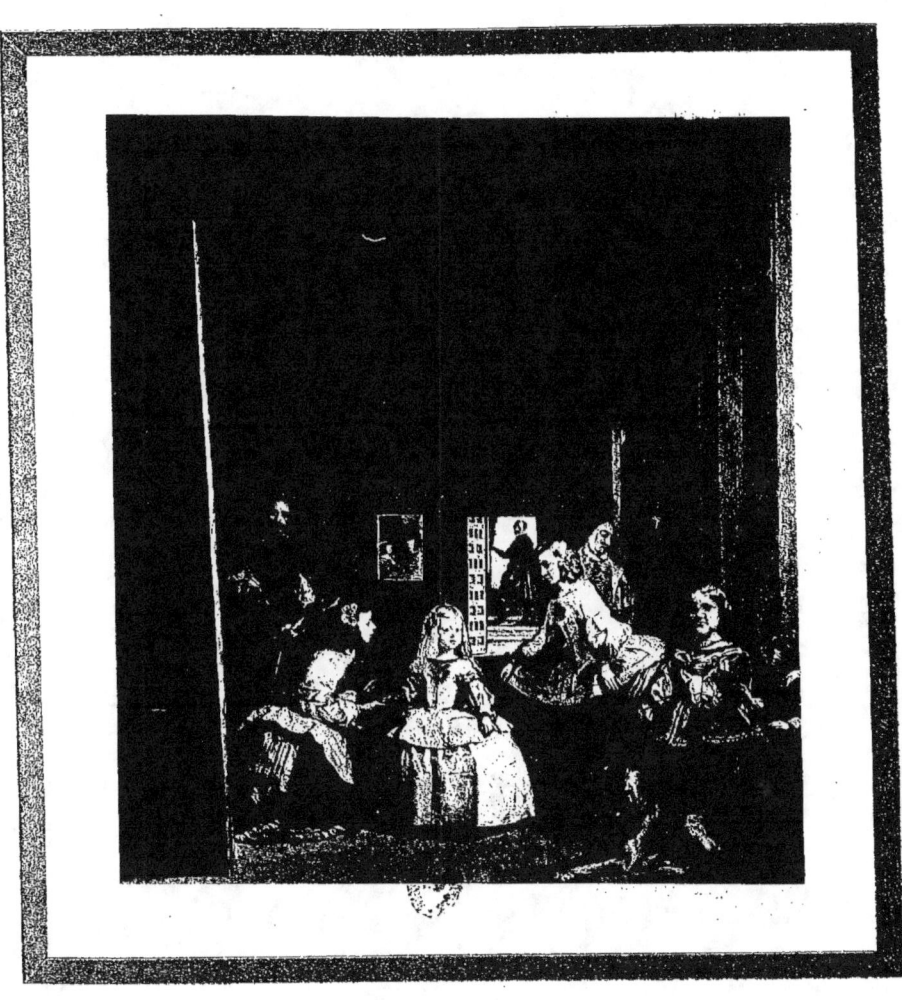

VÉLASQUEZ

LES MÉNINES. (Prado.)

Peu de tableaux ont soulevé une admiration plus enthousiaste. Un peintre italien, Luca Giordano, s'écriait :

« C'est la théologie de la peinture ! »

Il voulait faire entendre que c'est la vérité suprême dans l'art de peindre. Théophile Gautier demandait plus simplement :

« Où est le tableau ? Devant ce cadre, l'illusion est complète, toute trace de travail a disparu ; il semble qu'on voie la scène même, reproduite par une glace. »

Quelqu'un a dit aussi que l'air même y était visible, y était peint.

On raconte que le roi, enchanté de ce nouveau chef-d'œuvre, s'en déclara très satisfait ; puis s'étant ravisé, il ajouta :

« Il manque pourtant une chose essentielle. »

Et prenant la palette et les pinceaux du peintre, il s'approcha de la toile pour y donner la correction définitive qui, prétendait-il, devait la parfaire. Du bout de son pinceau, il enleva une pointe de rouge et il traça sur la poitrine de Vélasquez, dans le tableau, la croix rouge, en forme de glaive, des chevaliers de l'ordre de Saint-Jacques.

VI

Comment le mulâtre Juan Pareja, esclave et modèle de Vélasquez, devient un peintre de talent.

Le brave Pareja que nous avons vu modèle et domestique de Vélasquez, lorsqu'il était jeune, n'avait pas quitté son maître, l'avait même suivi dans ses deux voyages en Italie. Resté le fidèle serviteur de l'artiste, il broyait ses couleurs quand il ne l'aidait pas à les employer en posant pour lui. Seulement, à vivre dans ce milieu artistique, l'esclave avait été pris d'une belle ardeur pour la peinture, mais rougissant de l'avouer, il s'y était livré dans le plus grand mystère.

L'amour de l'art est une passion qui ne peut se suffire à elle-même ; il lui faut des confidents. Il arrive toujours un moment où la vanité s'en mêle. Le plus modeste se dit qu'il voudrait bien savoir s'il ne perd pas son temps. Pareja traversa cette crise, souffrit de la démangeaison de l'auteur qui veut être jugé. Il avait quarante-cinq ans ; il était temps de savoir s'il n'était pas indigne de l'art qu'il admirait tant. Ne pouvant plus vivre dans ce mystère, Pareja recourut à un moyen très simple ; il mit un de ses tableaux, — le meilleur, bien entendu — dans l'atelier de son maître, mais par un reste de timidité, il le retourna le long de la muraille, dans un coin, se disant qu'un

jour ou l'autre, Vélasquez remarquerait la toile, la regarderait et, surpris, laisserait échapper son opinion.

Ce ne fut pas Vélasquez mais ce fut Philippe IV qui découvrit la toile.

Le roi, dès qu'il arrivait chez son peintre, avait, comme tout ami des arts, la manie de faire le tour de l'atelier et de fureter pour voir les travaux ébauchés ou achevés depuis sa dernière visite. C'est ainsi qu'il mit la main sur la peinture de Pareja.

« Voilà du nouveau, prononça-t-il, mais il n'est pas de vous. Qui donc a peint cela ? »

Philippe IV regardait Vélasquez ; Vélasquez regardait la toile qu'il ne reconnaissait pas. Dans son étonnement il se tourna vers Pareja qui, paralysé d'épouvante et de confusion, se laissa tomber sur les genoux entre le roi et son maître. On eut grand'peine à lui arracher une confession complète. Le brave homme jugeait maintenant son œuvre détestable et ne revenait plus de son audace.

Cependant le roi tenait toujours la toile. Il finit par dire :

« Ne trouvez-vous pas que l'auteur de cette peinture ne peut pas rester plus longtemps un esclave? Il est digne de devenir un homme libre. »

Pareja fut affranchi, mais il ne voulut pas quitter son maître. Il resta auprès de lui jusqu'à sa mort; ensuite il s'attacha au gendre et à la fille de Vélasquez.

On ne connaît qu'un tableau de Pareja, une toile d'ailleurs remarquable, qui figure au musée de Madrid et représente la *Vocation de saint Mathieu*.

VII

Vélasquez, devenu maréchal des logis du roi, prépare dans l'île des Faisans le pavillon où se rencontrent Louis XIV et Philippe IV.

Vélasquez avait obtenu des titres et des charges dans la domesticité royale. On sait que ces emplois étaient fort ambitionnés à cause des honneurs qui s'y rattachaient ; mais ils valaient en même temps de nouveaux honoraires que Vélasquez appréciait parce que sa famille devenait plus nombreuse et qu'il était mal et irrégulièrement rétribué comme peintre du roi. D'abord huissier de la chambre, puis valet de chambre, il brigua la charge d'*aposentador*, c'est-à-dire de *fourrier* ou plutôt de *maréchal des logis du roi*.

Par malheur ces charges n'étaient pas des sinécures. On peut admettre que Philippe IV fit peindre le portrait des plus monstrueux de ses bouffons ;

c'était la plupart du temps un chef-d'œuvre qu'il obtenait de Vélasquez. On comprend aussi qu'il recourût au goût et à l'intelligence de l'artiste en vue de ses palais, de leur décoration et de leurs collections. Mais les devoirs de maréchal des logis étaient, paraît-il, accablants et trop souvent indignes d'un homme supérieur. On a remarqué que durant les dernières années de sa vie, Vélasquez peignait beaucoup moins et souvent beaucoup plus vite, pour ainsi dire plus brièvement. La valeur de ses œuvres n'en diminuait pas, mais il est sûr qu'il perdit du temps à des besognes inférieures et il est triste d'apprendre qu'il y usa certainement sa santé.

N'est-il pas pitoyable, par exemple, que Vélasquez qui pouvait être à juste titre chargé de diriger la décoration de la salle de la Conférence, dans l'île des Faisans, où le roi d'Espagne devait se rencontrer avec le roi de France — n'est-il pas pitoyable que le grand artiste ait été obligé aussi de préparer les logements de la cour dans ses déplacements, le long de la route entre Madrid et les Pyrénées?

Vélasquez quittait Madrid le 7 avril 1660, et, pendant deux mois, perdait son temps à ces préparatifs, quand il eût suffi qu'on lui demandât de donner quelques indications en vue de ce qui concernait spécialement la décoration artistique.

L'entrevue de l'île des Faisans lui dut, paraît-il, une partie de son élégance et de sa somptuosité. Il eût certes mieux valu que son pays lui ait dû quelques chefs-d'œuvre de plus qui seraient encore aujourd'hui un motif de gloire pour l'Espagne et d'admiration pour tout le monde, tandis qu'il ne reste de cette imposante cérémonie qu'une vaste toile de notre peintre français, Lebrun, solennelle composition placée à Versailles, qui n'a pas grand mérite, si ce n'est qu'on y remarque parmi les assistants Vélasquez, de mine vieillie et fatiguée.

Lebrun, en cette circonstance, se montra exact et sincère. En effet, si Vélasquez reçut de grands compliments au sujet de l'organisation de ces cérémonies et de ces fêtes, il en ressentit de telles fatigues que sa santé en fut ébranlée. Un moment même le bruit de sa mort se répandit.

Il put néanmoins revenir au milieu des siens, revoir son atelier et ses tableaux. Mais ce ne fut qu'un très court répit.

Le 31 juillet 1660 il tomba sérieusement malade et, le 6 août suivant, il mourait à l'âge de 61 ans.

Huit jours plus tard sa veuve, fille, nous l'avons dit, de son maître, Pacheco, mourait à son tour.

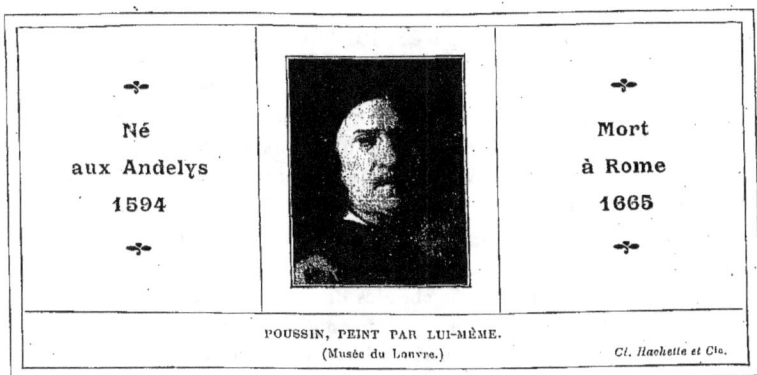

POUSSIN, PEINT PAR LUI-MÊME.
(Musée du Louvre.)

Cl. Hachette et Cie.

Né aux Andelys 1594

Mort à Rome 1665

POUSSIN

Le talent grave, noble, réfléchi de Poussin lui vaut l'honneur d'être considéré comme le philosophe de la peinture.

Sa vie elle-même fut celle d'un sage.

Né aux Andelys, Poussin alla se fixer à Rome et y vécut jusqu'à sa mort au milieu des œuvres de l'antiquité et de la Renaissance qu'il admirait et dont il s'inspirait.

Appelé par Louis XIII à Paris, le maître ne s'y fixa pas. Les jalousies et les intrigues de ses collègues le dégoûtèrent de travailler pour la cour, et il regagna bientôt la solitude de Rome, plus digne de lui et plus féconde.

On peut voir au Louvre ses célèbres tableaux les Bergers d'Arcadie et le Déluge.

Ses paysages sont aujourd'hui très estimés.

L'influence de Poussin sur les peintres français de passage à Rome rendit, sous Louis XIV, de grands services et devança, comme direction supérieure des jeunes artistes, la fondation de la Villa Médicis, qui date de 1666, un an après sa mort.

I

Comment Poussin, âgé de trente ans, arrive à Rome, y connaît le peintre Dominiquin et finit par se fixer dans la Ville Éternelle, où il épouse la fille d'un de ses compatriotes.

Comme tous les artistes de réflexion, Poussin se développa lentement; ses débuts furent difficiles. Tout jeune encore, il avait copié passionnément les gravures de Marc Antoine qui reproduisent les œuvres de Raphaël. Ces

études lui avaient donné l'admiration des grands peintres italiens et sans doute aussi le vif désir de connaître Rome. A plusieurs reprises il entreprit ce long voyage, mais chaque fois il dut, pour des raisons diverses, s'arrêter en route et rentrer à Paris. A trente ans seulement, il toucha le but qu'il rêvait tant d'atteindre.

Peut-être ce retard valut-il mieux pour lui. Trop jeune, il n'aurait pas sans doute aussi bien compris les splendeurs de la Ville Éternelle. L'intelligence des chefs-d'œuvre, même chez les hommes très doués, devient plus profonde avec l'expérience de la vie et la connaissance de l'art.

De puissantes recommandations lui étaient acquises, mais il ne put en profiter sur-le-champ.

Un poète italien, le cavalier Marin, qu'il avait connu à Paris, le présenta au cardinal Barberini, neveu du pape Urbain VIII. Il désignait l'artiste comme un jeune Français qui avait une ardeur du diable « una furia di diavolo ». Le cavalier Marin était poète et poète très fantaisiste. Je doute que Poussin, même dans sa jeunesse, ait ressemblé à ce portrait. Certes il était ardent, mais d'une ardeur contenue et persévérante qui ne devait point répondre au « feu de paille » qu'on imagine en songeant à « una furia di diavolo ».

Par malheur le cardinal s'absenta, le cavalier Marin quitta Rome et alla mourir à Naples. Poussin, en attendant la fortune, se mit à travailler.

Il avait rencontré un artiste, auteur d'exquises statuettes en ivoire, le sculpteur français Duquesnoy, Flamand d'origine. Les deux jeunes gens se lièrent assez intimement pour se loger en commun. Cette amitié paraît avoir été très utile à Poussin. La statuaire est une excellente école pour un peintre. Poussin se mit à manier l'ébauchoir et y gagna du caractère, de la grandeur et de la majesté.

Il prit à cette époque l'habitude de recourir à la sculpture dans l'élaboration de ses tableaux. Quand il avait arrêté une composition, il modelait en cire de petits personnages qui figuraient l'action telle qu'il voulait la représenter; il les plaçait les uns auprès des autres et voyait ainsi le sujet avec son ordonnance, son relief, le jeu des ombres et des lumières. C'était la mise en scène de ses personnages. Il modelait encore chacun d'eux dans des dimensions plus grandes. Ces esquisses nouvelles lui servaient de mannequins. Sur le personnage en cire il ajustait des morceaux de toile fine qui donnaient les plis des vêtements. La toile préalablement mouillée séchait et conservait les plis sur la cire.

Ce sont en somme les procédés des sculpteurs lorsqu'ils font ce qu'on appelle des *maquettes*. Poussin perfectionnait la méthode en groupant plusieurs personnages et en prenant des renseignements d'ombres et

de lumières là où les sculpteurs ne cherchent que des ajustements de draperies.

Les deux amis parcouraient ensemble la ville, prenaient des croquis, traçaient des silhouettes des palais et des ruines. Poussin s'enrichissait de documents qu'il utilisa plus tard. Il resta toujours l'homme d'étude qu'il était alors.

Un écrivain, Vigneul Marville, qui le connut dans sa maturité, écrivait :

« J'ai souvent admiré l'amour extrême que cet excellent peintre avait pour la perfection de son art. A l'âge où il était, je l'ai rencontré parmi les débris de l'ancienne Rome et quelquefois dans la campagne et sur les bords du Tibre, qui dessinait ce qu'il rencontrait le plus à son goût. Je l'ai vu aussi qui rapportait dans son mouchoir des cailloux et de la mousse, des fleurs, et d'autres choses semblables qu'il voulait peindre exactement d'après nature. Je lui ai demandé un jour par quelle voie il était arrivé à ce haut point de perfection qui lui donnait un rang si considérable entre les plus grands peintres de l'Italie. Il me répondit :

« Je n'ai rien négligé. »

A cette époque vivaient à Rome deux peintres célèbres, le Dominiquin et le Guide. Le Dominiquin, artiste d'un talent charmant mais empreint de gravité, visait au grand art et ne recherchait point une vaine popularité. Le Guide au contraire peignait d'une manière facile et agréable, plus grandiloquente que vraiment grande, qui en imposait à la foule. Malgré sa supériorité incontestable, le Dominiquin était incompris et dédaigné, tandis que le Guide jouissait d'une vogue retentissante. Ces deux rivaux avaient décoré l'église de Saint-Grégoire au Mont-Célius, à Rome.

Les jeunes peintres formaient autour de la fresque du Guide un groupe continuel d'admirateurs et de copistes. Poussin, qui au contraire admirait beaucoup plus le tableau du Dominiquin, prit la résolution de le copier malgré les ironiques plaisanteries de ses camarades.

Un jour il travaillait, seul devant cette décoration, quand il vit approcher de son chevalet un grand vieillard dont la noble prestance, mêlée d'une expression grave et mélancolique, le remplit aussitôt d'une respectueuse sympathie.

L'inconnu, après avoir examiné en silence sa copie, lui adressa la parole :

« Permettez-moi, lui dit-il, de vous complimenter. Cette copie me semble fort bien. L'auteur lui-même du tableau ne saurait, j'en suis sûr, que l'approuver. Mais une chose me surprend, comment se fait-il qu'un jeune artiste tel que vous, consacre ses efforts et son talent à étudier une

œuvre aussi impopulaire quand il a dans le voisinage un tableau qui réunit tous les suffrages. »

Et le grand vieillard désignait les jeunes copistes groupés devant le tableau du Guide.

« Monsieur, répliqua Poussin avec vivacité, le tableau du Guide mérite l'admiration des artistes, mais, croyez-moi, celui du Dominiquin est un chef-d'œuvre qui le surpasse de beaucoup. Et je suis persuadé d'apprendre plus ici que je n'apprendrais là-bas. »

Il se mit avec une chaleur croissante à vanter l'œuvre et l'artiste, à dire combien il était révolté de l'injuste dédain dont le Dominiquin était victime. L'inconnu l'écoutait en silence. Lorsque le jeune enthousiaste se fut arrêté, il lui demanda son nom.

« Je m'appelle Poussin, dit-il, et je suis Français.

— Monsieur Poussin, prononça simplement le visiteur, je vous remercie. »

Dès que le vieillard eut quitté la salle, une voix gouailleuse s'éleva à l'autre bout de la chapelle.

« Eh bien ! il a dû te féliciter !

— Me féliciter ? répéta Poussin ; pourquoi ?

— Ignorerais-tu par hasard qui est ce visiteur ?

— Il m'a demandé mon nom, mais il ne m'a pas dit le sien.

— C'est le Dominiquin ! » crièrent en chœur les artistes.

En entendant ce nom, Poussin éprouva une joie très vive. Il se félicitait d'avoir pu, en toute sincérité, sans que ses paroles aient eu lieu d'être prises pour une vaine flatterie, exprimer au Dominiquin lui-même l'admiration dont il le jugeait digne.

Une vie de travail et peut-être aussi de privations dans un pays dont le climat, nouveau pour lui, n'est pas sain pour tout le monde, finit par attaquer la santé du Poussin. En France déjà, il avait été atteint d'un mal qui le reprenait fréquemment. Une rechute plus grave arriva. Le jeune Français tomba sérieusement malade. Par bonheur, un compatriote, nommé Jacques Dughet, se trouva là et lui prodigua les soins les plus dévoués. Dughet, marié, père de famille, mit à la disposition de son ami les facilités qui manquent à un homme isolé et que peut trouver celui qui vit en famille. Grâce à cette affectueuse intervention, Poussin se rétablit complètement.

Il est probable qu'après avoir senti si vivement son isolement, il avait apprécié davantage les douceurs d'une existence régulière. La reconnaissance et l'amour firent le reste. Dughet avait déjà cinq enfants, dont deux filles en âge d'être mariées. Poussin demanda la main de la fille aînée.

Il avait trente-cinq ans. Sans que son avenir s'annonçât très brillant, il permettait au moins d'espérer une honorable aisance.

Aussitôt marié, Poussin acheta sur le Monte Pincio une maison d'où il découvrait les plus beaux aspects de Rome. C'est là qu'il allait vivre dans la retraite et le travail, en produisant des œuvres qui porteraient au loin la gloire de son nom.

II

Appelé en France par le roi Louis XIII et logé dans un pavillon du jardin des Tuileries, Poussin est bientôt découragé par les difficultés que provoque la jalousie de ses collègues. Il retourne à Rome.

Le mariage donna au jeune peintre un intérieur, une vie plus calme et plus réglée ; son ardeur s'en accrut et les succès ne tardèrent pas.

Au bout de quelques années, la réputation du Poussin se répandit jusqu'à Paris. Le cardinal Richelieu voulut avoir des tableaux de l'artiste qui parvenait, en Italie, à faire honneur à la France, et le roi Louis XIII exprima le désir de le voir diriger les travaux de décoration du Louvre.

Une charge pareille exigeait la présence de Poussin à Paris. Ce fut pour lui une décision difficile à prendre.

Depuis quinze ans qu'il était fixé à Rome, il avait peine à s'en éloigner, mais il crut ne pas pouvoir refuser. D'ailleurs les avantages offerts étaient brillants pour l'époque. Il devait recevoir trois mille francs comme frais de son déplacement de Rome à Paris, trois mille francs d'appointements par an, et un logement lui serait attribué à Fontainebleau ou au Louvre.

Voici une lettre datée du 6 janvier 1641, qui nous met au courant de son voyage et de son arrivée :

« J'ai fait en bonne santé le voyage de Rome à Fontainebleau. J'y ai été reçu très honorablement dans le palais d'un gentilhomme auquel M. de Noyers, secrétaire d'État, avait écrit à ce sujet. J'ai été traité pendant trois jours splendidement. Ensuite je suis venu dans la voiture du même seigneur à Paris. A peine y fus-je arrivé, que je vis M. de Noyers, qui m'embrassa cordialement, en me témoignant toute la joie qu'il avait de mon arrivée.

« Je fus conduit le soir, par son ordre, dans l'appartement qui m'avait été destiné. C'est un petit palais, car il faut l'appeler ainsi. Il est situé au

milieu du jardin des Tuileries[1]. Il est composé de neuf pièces en trois étages, sans les appartements d'en bas qui sont séparés. Ils consistent en une cuisine, la loge du portier, une écurie, une serre pour l'hiver et plusieurs autres petits endroits où l'on peut placer mille choses nécessaires. Il y a en outre un beau et grand jardin rempli d'arbres à fruits, avec une grande quantité de fleurs, d'herbes et de légumes ; trois petites fontaines, un puits, une belle cour, dans laquelle il y a d'autres arbres fruitiers. J'ai des points de vue de tous les côtés et je crois que c'est un paradis pendant l'été.

« En entrant dans ce lieu je trouvai le premier étage rangé et meublé noblement avec toutes les provisions dont on a besoin, même jusqu'à du bois et un tonneau de bon vin vieux de deux ans.

« J'ai été fort bien traité pendant trois jours avec mes amis, aux dépens du roi. Le jour suivant, je fus conduit par M. de Noyers chez S. E. le cardinal de Richelieu, lequel avec une bonté extraordinaire m'embrassa, et, me prenant par la main, me témoigna d'avoir un très grand plaisir de me voir.

« Trois jours après, je fus conduit à Saint-Germain, afin que M. de Noyers me présentât au Roi, lequel était indisposé, ce qui fut cause que je n'y fus introduit que le lendemain matin, par M. le Grand, son favori[2]. Sa Majesté, remplie de bonté et de politesse, daigna me dire les choses les plus aimables et m'entretint pendant une demi-heure, en me faisant beaucoup de questions. Ensuite, se tournant vers les courtisans, elle dit : Voilà Vouet bien attrapé !... »

Ce mot échappé au roi pouvait permettre de deviner dans quel milieu d'intrigues le solitaire de Rome allait tomber. Poussin n'était point un courtisan, il n'était point non plus un intrigant. Les jalousies que souleva contre lui la faveur royale le trouvèrent incapable de lutter. Il était venu pour travailler en toute bonne foi, mais il s'aperçut bien vite que le métier de peintre à la cour était plus compliqué.

Trois artistes estimaient avoir à redouter sa présence. L'architecte du Louvre, Lemercier, dont Poussin transformait les plans d'ornementation dans la galerie qu'il devait décorer. Le premier peintre du Roi, Vouet, qui se voyait supplanter. Enfin le paysagiste Fouquières, qui devait peindre des panneaux dans la galerie et qui prétendait subordonner tous les autres travaux à ses décorations.

Poussin aimait trop le calme et avait trop conscience de sa dignité pour supporter longtemps une existence de tracas et de troubles continuels. Au

1. Le jardin des Tuileries était alors un vaste terrain partagé par des allées. La maison de Poussin était située à peu près au milieu de la terrasse actuelle du bord de l'eau. En 1668, tout fut transformé par Le Nôtre, qui construisit cette terrasse et dessina le jardin nouveau.

2. M. le Grand, c'est-à-dire le Grand-écuyer qui était alors Cinq-Mars, dont on connaît la conspiration et la mort en 1642.

bout d'un an, il sollicita la permission d'aller à Rome chercher sa femme pour la ramener à Paris. Peut-être songeait-il que, pendant son absence, les maladresses de ses rivaux suffiraient pour lui donner gain de cause ; peut-être pensait-il que le temps apporterait quelque solution radicale. Ce fut en somme ce qui arriva.

Poussin venait de rentrer dans sa petite maison de Rome lorsqu'il apprit la mort de Richelieu et, quelques mois après, celle de Louis XIII.

C'était un nouveau règne qui commençait. Le peintre jugea qu'il pouvait ne point tenir à Louis XIV les promesses faites à Louis XIII ; et il ne retourna plus à Paris.

III

Poussin reprend à Rome, dans le recueillement et la solitude, une existence active qui répand la gloire de son nom et l'influence de son talent.

Poussin ne possédait point le caractère futile et vaniteux que l'on attribue généralement aux artistes. La plupart aiment la vie mondaine et son agitation ; il préférait au contraire la solitude qui permet le recueillement. Il la retrouva dans sa petite maison de Rome et il résolut de ne plus chercher désormais autre chose. Il avait compris qu'il ne pouvait être heureux que dans une existence laborieuse, modeste et retirée. Certainement il aurait pu atteindre aux succès brillants, mais il rencontrait mieux les joies qu'il souhaitait dans une vie qui, sans lui attirer la fortune, lui valait l'aisance nécessaire à son travail, en même temps que l'estime des connaisseurs éclairés.

Cette solitude n'était point celle d'un égoïste et d'un misanthrope. Poussin avait conservé des relations avec les hauts personnages de Paris et il accueillait avec empressement les Français qui venaient à Rome.

Il consacrait ses loisirs à faire copier des peintures et à faire mouler des statues pour ses amis de France. Cela, bien entendu, lui valait plus d'ennuis que de profits, mais il ne cessait de rendre service aux uns et aux autres, avec sa patience, sa modération et sa droiture habituelles.

La réputation que lui valait son titre de « peintre du Roi » lui donnait aussi à Rome une grande autorité auprès des jeunes artistes qui venaient se perfectionner dans leurs études. Il eut de la sorte une influence salutaire sur des peintres d'avenir tels que Le Brun et Mignard.

Un fait singulier vint lui prouver le prestige dont il jouissait parmi la jeune école des artistes français.

Un jour il apprend que l'on admire beaucoup l'un de ses tableaux exposé nouvellement dans un palais de Rome. Plusieurs personnes viennent lui apporter leurs compliments et l'une d'elles lui reproche en même temps sa cachotterie.

« Vous me faites habituellement l'honneur, lui dit son ami, de me laisser voir vos œuvres nouvelles avant de les montrer au public. Je ne suis pas content de vous. Voilà un tableau que vous m'avez caché.

— Mais enfin, quel est donc ce tableau dont on me parle et que j'ignore cependant?

— Il représente Horatius Coclès défendant l'entrée du pont sur le Tibre. »

Poussin hocha la tête, écarta les bras, et déclara :

« Vous me voyez très surpris. Je n'ai pas encore peint ce sujet-là.

— Par ma foi! déclarèrent ses amis. Venez le voir et vous ne pourrez nier qu'il soit votre œuvre. »

Poussin obéit et suivit ses amis. En présence du tableau il ne put cacher son étonnement.

« Cela, dit-il, ressemble fort à ma manière, j'en conviens, mais à moins qu'il ne me soit arrivé de le peindre en dormant, ce qui est peu probable, je déclare qu'il n'est pas de moi, car je n'en ai conservé aucun souvenir. »

A ce moment Le Brun s'approchait du maître et lui demandait :

« Je serais très heureux de savoir ce que vous pensez de ce tableau, car je me suis appliqué à vous imiter et j'espère que vous verrez là, maître, l'hommage d'un admirateur et d'un disciple et non le pastiche d'un plagiaire. »

Ce tableau de Le Brun est aujourd'hui en Angleterre.

L'écrivain Félibien qui avait connu Poussin écrivait :

« Il était extrêmement prudent dans toutes ses actions, retenu et discret dans ses paroles, ne s'ouvrant qu'à ses amis particuliers, et lorsqu'il se trouvait avec des personnes de grande qualité, il paraissait par la force de ses discours et la beauté de ses pensées s'élever au-dessus de leur fortune. »

Un jour qu'il accompagnait ainsi un étranger au milieu des ruines de la Ville Éternelle, celui-ci exprima le désir d'emporter dans sa patrie quelque souvenir.

« Je veux bien, lui dit Poussin, vous donner la plus belle antiquité que vous puissiez désirer. »

Il se pencha vers le sol, ramassa un peu de sable, des restes de ciment mêlés de menus débris de porphyre et de marbre, et il donna la précieuse poudre au voyageur.

« Seigneur, prononça-t-il, emportez ceci et vous pourrez dire : cette poussière est l'antique Rome. »

S'il avait des paroles d'une grande élévation, il savait, au besoin, répliquer également avec esprit et à propos.

Un cardinal était allé le voir, et, retenu par l'intérêt de sa conversation, il était resté jusqu'à la nuit. Au moment du départ, comme Poussin accompagnait le prélat en tenant un flambeau à la main, celui-ci lui dit, après l'avoir remercié :

« Je vous plains de n'avoir pas seulement un valet pour vous servir.

— Je vous assure que je m'en félicite au contraire, répliqua Poussin, et que je vous plains bien davantage, seigneur, d'en avoir plusieurs. »

Son dernier tableau fut l'admirable et terrible composition, le *Déluge*, que dernièrement un maniaque lacéra au musée du Louvre. Heureusement le chef-d'œuvre fut réparé fort bien. On peut le revoir à sa place et l'admirer.

Poussin était âgé de soixante-dix ans quand il fut frappé par un grand malheur. Il perdit sa femme.

« Sa mort, écrivait-il, me laisse seul, chargé d'années, paralytique, plein d'infirmités de toutes sortes, étranger et sans amis, car en cette ville il ne s'en trouve point. Voilà l'état auquel je suis réduit. »

Ce malheur l'acheva. Il mourut un an plus tard, en 1665.

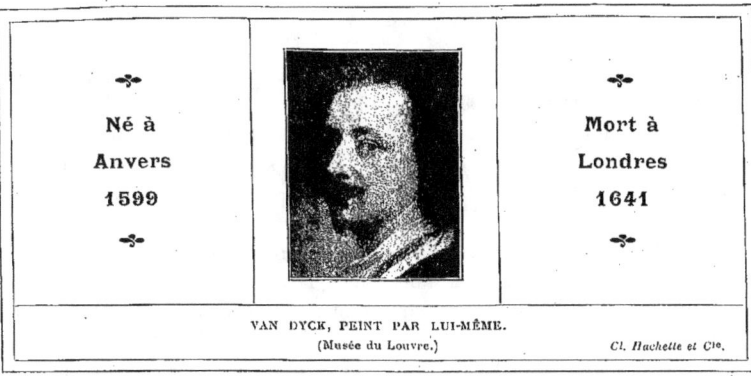

Né à
Anvers
1599

Mort à
Londres
1641

VAN DYCK, PEINT PAR LUI-MÊME.
(Musée du Louvre.)

Cl. Hachette et Cie.

VAN DYCK

Van Dyck est le plus brillant élève de Rubens. Il possède sa facilité et sa fécondité, puisqu'il laissa mille cinq cents tableaux après une existence courte. Cependant il ne montre pas l'imagination de son maître. Son talent est celui d'un portraitiste noble et élégant. Par la grâce aristocratique et la couleur charmante de ses portraits il surpasse même Rubens.

La vie de Van Dyck s'écoula tour à tour en Flandre, en Italie, et enfin en Angleterre, dans la société des princes et des grandes dames. Il fut le peintre de la noblesse. Il vécut à la cour d'Angleterre en favori et en familier du roi Charles Ier et de ses courtisans.

Il peignit aussi des tableaux religieux d'un joli sentiment.

Son portrait le plus célèbre est le Charles Ier à la chasse qui appartient au Louvre. L'Angleterre, à Windsor et dans ses châteaux particuliers, possède une série admirable où revit toute la cour de Charles Ier.

Fromentin a écrit : « Van Dyck a créé dans son pays un art original... Ailleurs il a fait plus encore, il a engendré toute une école étrangère, l'école anglaise. Reynolds, Lawrence, Gainsborough sont issus de Van Dyck. »

I

Van Dyck, élève de Rubens, répare en cachette un tableau de
son maître, dégradé par un de ses camarades.

Van Dyck était fils d'un marchand de toiles établi à Anvers. Sa mère veilla sur son éducation avec une tendre sollicitude, et encouragea son goût pour le dessin.

Combien d'enfances d'hommes de valeur ont été guidées par les soins d'une mère remarquable! Le charme en subsiste autour d'eux toute leur vie. La grâce féminine s'allie ainsi à l'énergie masculine, la nature se complète, unit en une seule âme toutes les qualités humaines. Dans les arts, très souvent l'intelligence raffinée des élégances féminines n'annonce-t-elle pas le talent?

A l'éducation maternelle Van Dyck dut sans doute son exquise distinction d'artiste et d'homme, la noblesse et la séduction qui font de lui le gentilhomme de la peinture et qui rendirent sa carrière si brillante et si facile.

A douze ans, il entrait dans l'atelier d'un bon peintre, Henri Van Baulen, qui lui apprit son métier. C'était le moment où Rubens formait aussi une école et obtenait de retentissants succès.

Van Dyck avait déjà rompu avec les premières difficultés de la peinture, et il était mieux qu'un élève lorsqu'il alla demander à Rubens l'honneur de travailler sous sa direction et fut agréé par le maître.

Aussitôt il s'imposa parmi ses camarades. A cet âge, on subit moins les rigueurs de la concurrence, on admire avec plus d'enthousiasme, on constate et on accepte avec plus de désintéressement et moins de jalousie la supériorité de ses collègues.

Un petit événement dans la vie intérieure des élèves qui travaillaient auprès de Rubens, prouva bientôt l'autorité que Van Dyck avait prise sur ses camarades et aussi l'estime qu'il avait acquise de la part de son maître.

Chaque jour, après avoir donné quelques heures au travail, Rubens avait l'habitude d'aller à cheval parcourir la campagne. Pendant son absence, ses élèves, pressés de voir ce qu'il venait de peindre, pénétraient souvent en cachette dans son atelier.

Un jour qu'ils avaient commis leur indiscrétion habituelle, l'inquiétude d'être surpris par le retour du maître les énervait, ils se pressaient autour du tableau fraîchement peint, voulaient tous voir et bien voir. L'un d'eux, nommé Diepenbeke, fut poussé par ses camarades, et son bras effleura la toile. On s'aperçut que la joue d'un personnage et le bras d'un autre étaient effacés. La consternation des jeunes gens fit tomber dans l'atelier un grand silence. Qu'allait dire le maître, en rentrant? Il s'informerait du coupable qui, en somme, l'était moins que ceux qui l'avaient poussé. Une exécution allait en résulter...

« En fait, déclara Jean Van Hœch, nous avons tous également tort, puisque nous sommes tous entrés ici sans permission. Le domestique, lui-même, ce brave Valveken, qui, je le vois, en a les larmes aux yeux, n'est pas plus rassuré que nous, puisqu'il aurait dû nous condamner la porte...

Je vous propose une solution... Le patron reste quelquefois absent jusqu'à la nuit. En ce cas nous avons devant nous trois heures de jour... Que le plus habile d'entre nous prenne la palette et tâche de réparer le mal... »

Un éclat de rire général accueillit cette proposition.

« Il est beau, ton remède ! disait Diepenbeke, tandis qu'il cherchait, avec un chiffon imbibé d'essence, à enlever la couleur sur sa manche. Il serait presque plus facile de reprendre cette couleur et de la remettre en place... Qui d'entre nous aurait l'aplomb de retoucher le tableau du patron ? Nous ne ferions qu'aggraver le mal, certainement. En tout cas je ne me propose pas pour cette réparation.

— Ni moi non plus, dit Van Hœck. Mais ce que je dis est la seule chose à essayer... Si le résultat est trop mauvais, on en sera quitte pour te prier de repasser ta manche sur le nouveau morceau, puisque tu n'es bon qu'à effacer la peinture... Moi, je donne ma voix à Van Dyck pour réparer le dégât. Il est, à mon avis, le seul capable de s'en acquitter parmi nous. »

Au nom de Van Dyck l'opinion générale des élèves parut se transformer.

« En effet, dit Diepenbeke, je ne pensais pas à Van Dyck. S'il veut se risquer, lui seul me paraît capable de nous tirer de ce mauvais pas. »

Tous entourèrent Van Dyck. Mais il refusait de les écouter.

« Après avoir commis une maladresse, vous voulez me forcer à commettre une impudence ; ce serait tout simplement ajouter une faute nouvelle à la première... Ne comptez pas sur moi ! »

Ils insistaient. Le vieux domestique de son côté se lamentait.

« L'affaire, disait-il, est surtout grave pour moi. Si je ne vous avais pas laissés entrer, l'accident ne serait pas arrivé. Peut-être le patron vous pardonnera-t-il, à vous, mais moi, je suis sans excuse. »

Van Dyck finissait par hésiter. Il examinait de loin le tableau puis la palette, tenté et troublé à la fois... Il se décida.

« Je vais essayer... Mais restez ici. Vous me conseillerez... Et puis s'il rentre, vous serez là pour témoigner que c'est par bonne camaraderie et sur votre insistance que je me suis permis d'être si audacieux... »

Il étendit la main vers la palette, prit lentement les pinceaux, se recueillit un bon moment, regarda les traces de l'accident sur la toile puis avec un air de résolution, il commença.

Un grand silence régnait dans l'atelier. Le domestique était sorti afin de surveiller les abords de la maison et d'annoncer l'arrivée du maître. Par instant, un encouragement partait.

« Ça va !... Très bien... Continue... »

Le calme renaissait parmi les jeunes gens. Ils s'estimaient sauvés. Bientôt les encouragements se transformèrent en applaudissements. Et quand la nuit arriva, ils se retirèrent rassurés et pourtant encore intrigués, car ils savaient le maître capable de s'apercevoir que le morceau nouveau n'était pas tel qu'il l'avait peint.

Le lendemain, Rubens ouvrit son atelier à ses élèves, suivant sa fréquente habitude, et leur montra le tableau de la veille.

Silencieux et respectueux, les élèves l'entouraient, quand tout à coup il prononça :

« Tenez, là-bas, cette tête et le bras voisin, regardez-moi cela... Eh bien, ce n'est certes pas ce que j'ai peint de moins bien, hier... »

Était-il sincère? Je ne le crois pas; il avait dû tout deviner. Quant aux élèves, confus, embarrassés, ils se demandaient si Van Dyck n'avait pas trop bien fait les choses.

Mais, après avoir signalé ce morceau à l'attention, Rubens parut l'examiner lui-même avec insistance.

« Il est bien, finit-il par dire, je ne m'en dédis pas, mais... Ah mais! » répéta-t-il.

Et se tournant vers le vieux Valveken, il l'interpella :

« Tu as dû laisser entrer ici quelqu'un, hier. On a touché à ce morceau-là. Il sera arrivé quelque chose... Ça se voit. Ce n'est pas ainsi que je l'ai peint... »

Le domestique, navré, ne savait que répondre. Les élèves l'entourèrent et, à leur mine, Rubens comprit :

« Je vois. Vous êtes tous coupables. Vous êtes tous entrés ici et ce vieux a eu la faiblesse de ne pas vous mettre à la porte. Mais ça ne me dit toujours pas qui a repeint ce morceau-là. »

Les regards se portèrent tous sur Van Dyck qui, à son tour, baissa la tête.

Rubens sourit :

« Ah! Van Dyck, mon ami, désormais quand j'aurai envie de me promener, je vous prierai de travailler à ma place. »

Il fit comme il disait.

Durant plusieurs années, Van Dyck collabora aux œuvres de Rubens, et il sut si bien s'identifier avec sa manière qu'aujourd'hui encore les critiques ont peine à reconnaître les tableaux exécutés par le jeune peintre pour le compte de son maître.

Rubens lui-même, dans ses lettres, parle fréquemment de cette collaboration et, en des termes très flatteurs, désigne Van Dyck comme son meilleur élève.

II.

En route vers l'Italie, Van Dyck s'arrête dans un village pour peindre, en l'honneur d'une jeune fille, plusieurs tableaux qui font encore la gloire du pays.

Au bout d'environ trois ans, sur les conseils mêmes de Rubens, le jeune peintre résolut d'aller achever ses études en Italie.

Le maître et l'élève ne se séparèrent point sans échanger des marques de leur estime et de leur amitié. Van Dyck offrit à Rubens trois tableaux qui reçurent une place d'honneur dans la maison du grand artiste, et celui-ci donna au jeune voyageur un des meilleurs chevaux de son écurie.

En cet équipage Van Dyck quitta Anvers. Mais il faillit ne pas aller loin. Entre Bruxelles et Louvain, il s'arrêta dans un petit village appelé Saventhem.

Une jeune fille charmante, nommée Anna Van Ophem, y habitait. L'infante Isabelle, gouvernante des Pays-Bas, l'avait préposée à la garde de ses lévriers. Van Dyck la vit et, frappé de sa grâce, exprima le désir d'exécuter son portrait. Il en obtint la permission.

Il la peignit entourée de ses beaux lévriers, dans un tableau que l'on peut voir encore au château de Tervueren. Van Dyck ne s'en tint pas à ce portrait. La jeune fille avait sans doute formulé le désir de donner deux tableaux à l'église de son village. Van Dyck voulut peindre ces tableaux.

Il exécuta une *Sainte Famille* et figura la Vierge Marie sous les traits de sa jeune amie. Les peintres ont souvent célébré ainsi leur admiration. Ils représentent la plus pure, la plus charmante des femmes sous les traits de celle qu'ils veulent honorer. Après cette hommage à Anna Van Ophem, Van Dyck voulut traduire autrement les sentiments qu'il éprouvait. Il choisit comme sujet *Saint Martin partageant son manteau avec un malheureux*, et dans le saint Martin il se peignit lui-même sur le cheval que lui avait donné Rubens.

Ses intentions ici sont moins claires. Il est probable qu'il voulut seulement placer son image auprès de celle de Anna Van Ophem. En se montrant sous la figure d'un cavalier qui s'arrête au bord du chemin et partage son manteau avec un pauvre homme, peut-être aussi chercha-t-il à faire allusion à son aventure et à laisser entendre que l'humble village rencontré sur sa route conserverait désormais une partie de ce qu'il estimait le plus précieux sur la terre.

A vrai dire, il fut sur le point d'y rester lui-même tout entier, dans ce village.

Ses travaux le retenaient. Il ne pensait plus à l'Italie. Peut-être songeait-il à ne pas aller plus loin, à épouser Anna Van Ophem et à renoncer à son voyage. Tout porte à croire qu'il hésita. L'amour de son art lui rendit l'énergie nécessaire pour se décider à poursuivre sa route. Il partit, mais ses tableaux restèrent; et les habitants du village y attachèrent un grand prix.

Le tableau de la *Sainte Famille*, détruit ou volé, on ne sait, disparut vers la fin du XVIII^e siècle.

Restait le *Saint Martin*.

Sous la Révolution française, lorsque la Belgique fut conquise par les armées de la République, on envoya un lieutenant de hussards prendre le célèbre tableau de Van Dyck pour le transporter au Louvre. Mais les paysans avertis entourèrent l'église et y assiégèrent le lieutenant avec sa petite escorte. Ils ne voulaient pas qu'on emportât le chef-d'œuvre qui faisait la gloire de leur pays. On dut attendre, parlementer, demander du renfort...

Le tableau, enlevé malgré tout, vint à Paris et y resta vingt ans.

Aujourd'hui, il est allé reprendre la place que lui avait donnée Van Dyck. Les habitants du village sont rentrés dans leur bien.

Van Dyck séjourna pendant cinq ans en Italie (1621-1625). Il y admira, y copia Titien et y perfectionna son talent en se dégageant de la domination de son maître Rubens. Il ne s'en tint pas à l'étude des grands maîtres. Il produisit de très beaux portraits et de bons tableaux religieux qui ont commencé sa réputation.

Sa grâce naturelle, ses manières nobles et sympathiques, l'élégance dont il dotait les personnages qu'il peignait, lui ouvrirent les plus somptueuses demeures et le mirent en relations avec les plus opulentes familles. A Gênes, puis à Rome, il peignit de nombreux portraits que l'on peut encore voir dans les palais, de hautes dames, de grands seigneurs, des cardinaux, toute l'aristocratie italienne de l'époque.

III

Revenu en Flandre, Van Dyck exécute les portraits des artistes ses amis, et il se fait peindre par Franz Hals sans que celui-ci le reconnaisse.

DE retour à Anvers, en 1626, Van Dyck se consacra d'abord à la peinture de tableaux religieux, mais il ne tarda pas à revenir au portrait, qui répondait mieux à son tempérament et où il se montrait vraiment personnel.

Pendant plusieurs années, il peignit ses familiers et il entreprit une série de portraits d'artistes qui est devenue fort célèbre. Nul monument plus glorieux pour son talent, plus flatteur pour son caractère, qui révèle mieux le physionomiste aisé et sûr, l'ami affectueux et charmant. Le pinceau ne lui suffit pas ; il prend le cuivre et trace de superbes eaux-fortes qui composent une *Iconographie* fameuse dans l'Histoire de l'Art.

Van Dyck se surpasse dans ces eaux-fortes. On sent qu'il s'intéresse vivement à son œuvre, qu'il connaît bien les personnes dont il reproduit les traits, que loin de s'appliquer avec effort, il se livre sans recherche de costumes fastueux, de poses élégantes. On devine qu'il travaille avec une désinvolture joyeuse, alerte et pénétrante. Ce sont de véritables portraits d'amis.

Cependant sa réputation se répandait au loin. Au bout de sept ans, il fut sollicité par le comte d'Arundel, haut personnage anglais, qui l'invitait à venir en Grande-Bretagne et lui promettait de le présenter dans l'aristocratie britannique.

Il fit, à cette époque, au moment même de son départ, la connaissance de Franz Hals d'une manière originale.

Franz Hals était un excellent peintre hollandais, célèbre par la facilité exubérante de son pinceau. Par malheur il avait de fâcheuses habitudes d'ivrognerie et perdait trop de temps à boire dans les cabarets.

Un jour, tandis qu'il était ainsi attablé, on vint le chercher et on l'avertit qu'un gentilhomme inconnu, mais de noble tournure, l'attendait chez lui et souhaitait lui parler. Franz Hals eut quelque peine à quitter sa bouteille ; néanmoins il se décida et rejoignit le visiteur.

Celui-ci s'excusa de l'avoir dérangé, et, en termes élogieux, lui dit que passant par la ville tandis qu'il se rendait en Angleterre, il n'avait pas voulu s'éloigner sans avoir vu le grand peintre qu'il connaissait déjà de réputation et lui avoir commandé son portrait.

Hals accepta la commande. Mais l'inconnu ajouta aussitôt que devant partir pour Londres, il désirait que le tableau fût exécuté sur-le-champ.

« D'après ce que l'on m'a dit, ajouta-t-il, vous êtes fort habile et fort prompt, cela ne peut vous embarrasser d'enlever ainsi un portrait à l'improviste. »

Hals rit bruyamment, flatté au fond, et il dit :

« Vous croyez cela ! Vous vous imaginez que ça ne me donne aucun mal ! Voilà bien la réputation que l'on nous fait, à nous autres, artistes... On finira par prétendre que ce n'est pour moi qu'un jeu, que je suis un acrobate, que j'escamote un portrait en une pirouette, comme un jongleur... On voit bien que vous ignorez le terrible métier de peintre... Si vous le connaissiez, vous n'auriez pas cru un mot de ces légendes. »

Mais le gentilhomme insista en termes si flatteurs pour Franz Hals que celui-ci finit par céder.

« Bien que vous n'entendiez rien du tout au métier de peintre, vous avez une physionomie qui me plaît, un grand air et néanmoins aucune morgue. Pour vous être agréable, nous allons commencer... Mais ne croyez pas, noble seigneur, ne croyez pas que la tâche que vous attendez de moi me soit facile... Je ne saisis jamais le pinceau et la palette sans un grand tremblement... Si je n'ai bu quelque bonne bouteille qui me souffle une âme audacieuse, si je n'ai proféré une humble invocation à saint Luc, le glorieux patron des peintres, je me sens tout gauche et tout timide... Aujourd'hui, par bonheur, je sors de boire... Asseyez-vous, seigneur, et que saint Luc ne me fasse pas l'affront de m'abandonner... »

En quelques heures, avec sa fougue habituelle, Frans Hals eut enlevé le portrait.

Il poussa un gros soupir, comme après un violent effort, et, joyeusement, il dit au gentilhomme :

« Venez voir, et dites-moi, seigneur, ce que vous en pensez. »

Le gentilhomme parut stupéfait. Il s'écria :

« C'est surprenant! Vous n'avez vraiment pas été long... Vous faites cela d'un air si aisé! A vous voir, on croirait pouvoir en faire autant! »

Franz Hals avait l'humeur joviale des bons buveurs; il aimait la plaisanterie.

« Ma foi! dit-il, vous n'avez qu'à essayer, puisque vous continuez à prétendre que je n'y trouve aucune difficulté. Parbleu! Essayez, puisque cela vous paraît facile, de peindre. Vous venez de voir comment on s'y prend. »

Et il mettait de force la palette entre les mains du gentilhomme.

« Là! Je vais prendre votre place. Vous me rendrez la politesse. Vous allez juger par vous-même... Tenez, voici une toile blanche. »

Le gentilhomme, en riant, obéissait. Il s'assit en face de Franz Hals, devant la toile, puis il leva les yeux vers le vitrage de l'atelier et demanda :

« Croyez-vous que votre patron, saint Luc, daigne m'excuser et me soutenir!

— Allez, allez, dit Franz Hals, ayez confiance, c'est un bon saint, il vous entendra et vous soutiendra certainement. »

Mais dès que Franz Hals eut vu comment l'inconnu maniait sa palette et ses pinceaux, il s'étonna. Ce diable d'homme ne s'y prenait vraiment pas maladroitement. Sans apercevoir son travail, il devinait, à son assurance, qu'au lieu d'avoir été mystifié, cet amateur de peinture était capable d'avoir mystifié son peintre.

« Ah çà mais ! remarquait-il, saint Luc a vraiment l'air de vous inspirer... Pour un débutant, certes, vous semblez vous y prendre aussi adroitement qu'un maître. »

Le gentilhomme hochait la tête et poursuivait son travail sans répondre. Très intrigué Franz Hals n'y tint plus, se leva et alla se camper derrière lui.

Dès le premier coup d'œil, il ne conserva plus aucun doute. Et même, il lui suffit de ce premier regard pour reconnaître la main d'un maître et de quel maître :

« Vous vous êtes trahi, s'exclama-t-il. Je sais qui vous êtes...

— Ah! par exemple, se récria l'inconnu, ce n'est pas possible.

— Parfaitement... Vous êtes Van Dyck. Il n'y a que lui pour peindre comme cela ! »

Et enchantés de l'aventure, ils éclatèrent de rire à la fois.

IV

Van Dyck passe en Angleterre, devient le peintre du roi et de la noblesse, et gagne environ un million et demi par an avec ses portraits.

Élégant, distingué, véritable gentilhomme de la peinture, Van Dyck, présenté à la cour de Charles Ier, conquit aussitôt la faveur du roi.

Son histoire à ce moment ressemble absolument à celle de Vélasquez. Le roi le prend en réelle affection, lui assigne un logement d'hiver à Blackfriars, une résidence d'été à Eltham, veut le voir peindre, le voir souvent et se rend à l'improviste auprès de lui, en traversant la Tamise pour aller de Whitehall à Blackfriars.

Trois mois après son arrivée, Van Dyck recevait le titre de principal peintre ordinaire de Leurs Majestés, puis il était nommé chevalier. Le roi lui offrait aussi une chaîne d'or et son portrait encadré de diamants.

La faveur royale entraînait la faveur publique. Tous les grands seigneurs de la cour, toutes les grandes dames voulaient être peints par Van Dyck. Ce qu'il y a de plus extraordinaire, c'est qu'en moins de dix ans qui lui restaient à vivre, il peignit un très grand nombre de portraits tout en menant la vie dissipée d'un véritable courtisan, et qu'il sut conserver la faveur du roi et de la cour malgré la jalousie que devaient soulever ses succès d'artiste et d'homme, et malgré les intrigues auxquelles il fut certainement exposé.

Les châteaux d'Angleterre renferment plus de trois cent cinquante por-

traits de Van Dyck, sans compter ceux qui passèrent sur le continent, allèrent en France, en Russie, en Autriche. Il est vrai que l'artiste se souvenait des habitudes suivies par son maître, Rubens, et les mettait en pratique. A son exemple il recourait à la collaboration de nombreux élèves. De plus, il procédait avec une grande méthode en même temps qu'avec une prestigieuse habileté.

Il donnait heure et jour aux personnes qu'il devait peindre et ne leur consacrait jamais plus d'une heure. Après avoir, pendant l'heure convenue, ébauché ou fini la tête du portrait — tandis que, dans un coin de l'atelier, un orchestre charmait de ses accords le personnage qui posait — dès que l'heure nouvelle sonnait à l'horloge de l'atelier, Van Dyck se levait, quittait son chevalet et saluait d'une silencieuse révérence son noble modèle. Celui-ci, averti que la séance était terminée, se levait à son tour et convenait, s'il y avait lieu, d'un autre jour et d'une autre heure pour la séance suivante.

Pendant ce temps, un valet de chambre était venu nettoyer les pinceaux et préparer une autre palette. Van Dyck reprenait palette et pinceaux, faisait approcher un autre chevalet, donnait l'ordre d'introduire la personne qui devait poser à l'heure nouvelle et, aux accents de l'orchestre qui ne s'était pas interrompu, une nouvelle séance commençait.

De la sorte il travaillait chaque jour à plusieurs portraits avec une grande vitesse et aussi avec une grande fraîcheur d'impression et d'exécution.

Il ne peignait guère lui-même que les têtes de ses portraits. En ce qui concernait le corps, il priait la personne de prendre une attitude qu'il avait lui-même arrêtée d'avance et il dessinait en un quart d'heure ce mouvement sur du papier gris avec des crayons noirs et blancs. Ses élèves se servaient de ces indications pour peindre le corps de chaque personnage d'après ses propres vêtements qu'on le priait de prêter. Van Dyck revenait ensuite, revoyait l'ensemble directement sur la nature et mettait les accents nécessaires pour achever et parfaire le portrait.

Les mains n'étaient pas exécutées d'après les personnages, mais d'après des modèles spéciaux que Van Dyck tenait à son service dans cette intention. C'est pourquoi on a remarqué combien ses portraits sont dotés de mains charmantes, mais toujours les mêmes et nullement d'accord avec le tempérament de la personne.

Van Dyck avait adopté comme prix 60 livres sterling, c'est-à-dire 1 500 francs, pour un portrait en pied, et 40 livres sterling, c'est-à-dire 1 000 francs, pour les autres. On a calculé qu'il devait, en tenant compte des jours de repos, gagner 50 000 francs par an, ce qui équivaudrait aujourd'hui à un million et demi de revenu annuel.

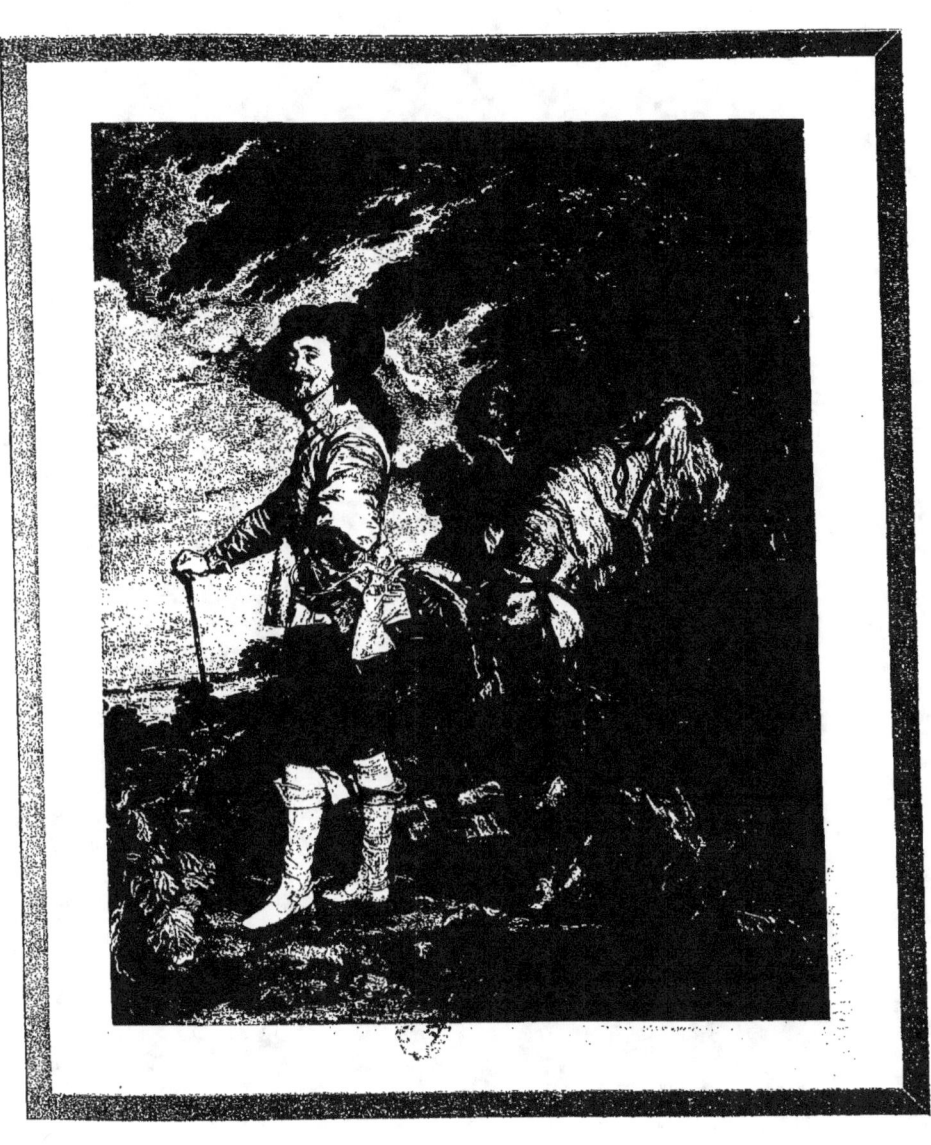

VAN DYCK

CHARLES Ier *A LA CHASSE*. (Louvre.)

Son train de maison finit par égaler celui d'un duc et pair, avec un cortège de domestiques, de carrosses, de chevaux, de musiciens, de chanteurs, de bouffons, d'élèves qui l'aidaient et de modèles qui posaient les draperies, les costumes et les mains.

Il produisait ainsi des portraits admirables, qui sont les plus parfaites et les plus élégantes images de la noblesse au XVIIe siècle. Ce sont de véritables tableaux historiques. On y reconnaît la grâce, la séduction, les manières agréables de cette société mondaine et raffinée qui devait pendant cent cinquante ans vivre dans les salons de la cour du Roi.

V

Le portrait de Charles Ier à la chasse. Comment il devint la propriété du musée du Louvre.

Le Roi !

Quel roi plus digne de figurer ce régime que le charmant Charles Ier. Ses portraits exécutés par Van Dyck sont très nombreux; on en compte 38 dont 7 portraits équestres. Ils eurent des fortunes diverses; quelques-uns disparurent, brûlés ou vendus.

Van Dyck peignit aussi, à la demande du roi, un triple masque le représentant tour à tour de face et sur chaque profil. Le but de ce travail était de permettre au sculpteur le Bernin, qui habitait l'Italie et n'avait jamais vu Charles Ier, d'exécuter un buste en marbre représentant le roi.

On assure que le Bernin, lorsqu'il aperçut la peinture de Van Dyck, s'écria aussitôt :

« Voilà une tête fatale ! »

On dit encore que le buste, à son arrivée en Angleterre, comme on le déballait en présence du roi, reçut des gouttes de sang tombées du ciel sur le marbre. Et l'on aperçut un oiseau de proie qui s'envolait.

Que faut-il croire de ces légendes?

Un fait exact en tout cas, c'est que ce buste, placé à Whitehall où le roi devait être décapité, fut détruit dans un incendie ainsi qu'un beau portrait peint par Van Dyck et dont il reste à Dresde une copie du peintre Lely.

Le plus beau portrait du roi par Van Dyck est, en somme, celui du Louvre qui le représente à la chasse.

C'est le portrait d'apparat sans affectation, œuvre exquise d'un habile et discret courtisan. Van Dyck pourtant ne se doute pas de l'ironie de cette image qui surprend dans l'insouciance des plaisirs de la chasse ce faible roi, menacé par les plus tragiques infortunes.

A le voir si calme et si indolent, on se rappelle que Louis XVI, qui devait renouveler toutes ses faiblesses, ne pensait qu'à la chasse tandis que son trône était ébranlé. Tout à sa manie, avec une inconscience absolue, il écrivait dans son journal, aux jours les plus graves, le mot *rien*, pour résumer le vide d'une journée privée de son divertissement favori. Et le 14 juillet 1789, au moment où le peuple s'emparait de la Bastille, le roi de France ne jugeait point que cette date méritât d'être conservée dans sa mémoire. Comme il n'avait pas chassé, il traçait avec négligence son petit mot habituel : *rien*.

En fait, presque tous les personnages qui avaient posé pour Van Dyck finirent d'une manière tragique sur le champ de bataille ou sur l'échafaud.

Le peintre n'assista pas à la catastrophe du régime qu'il avait si magistralement glorifié, mais il vit déjà le déclin de cette cour et put deviner que des malheurs terribles la menaçaient.

Les finances du royaume étaient dans une telle détresse qu'il ne put obtenir pour le portrait de *Charles Ier à la chasse*, le prix de 200 livres qu'il demandait. Le roi, à son grand regret, réduisit la somme à 100 livres. On a retrouvé une pièce qui en fait foi. Le chiffre marqué par Van Dyck est biffé par le roi et remplacé par la moitié de la somme.

Les événements se précipitaient. La reine Henriette fuyait en France ; fille de Henri IV qui avait été assassiné, épouse de Charles Ier qui allait être décapité, elle devait finir ses jours dans un couvent. Charles Ier se réfugiait à York avec ses enfants. Les courtisans se dispersaient, émigraient.

Van Dyck, quoique jeune encore — à quarante-deux ans, — épuisé par une vie de travail et de plaisirs, finit par tomber malade. Le roi, qui lui était très attaché, promit à son médecin 300 livres s'il le sauvait. Mais on essaya en vain tous les remèdes. L'artiste succomba le 9 décembre 1641, à Blackfriars.

Quelques années plus tard son portrait de *Charles Ier à la chasse* était vendu avec les collections royales. Il passait la mer et venait en France pour ne plus retourner en Angleterre.

En 1770, la Dubarry l'achetait 24 000 livres. Après avoir figuré à Louveciennes, chez la favorite, il était acquis par l'État et devenait la propriété du Louvre qu'il n'a plus quitté.

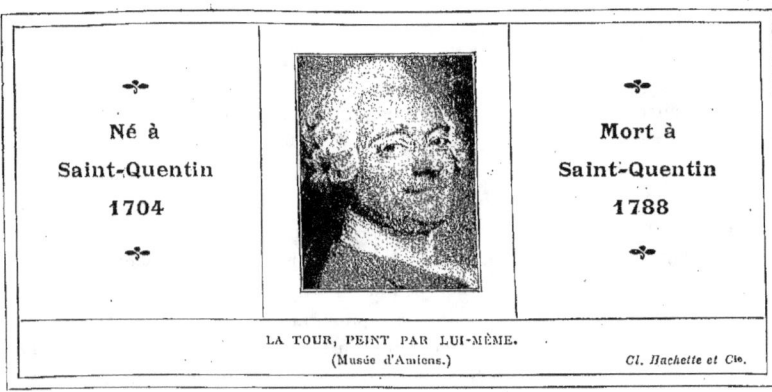

Né à
Saint-Quentin
1704

Mort à
Saint-Quentin
1788

LA TOUR, PEINT PAR LUI-MÊME.
(Musée d'Amiens.)

Cl. Hachette et Cie.

LA TOUR

La Tour, que Diderot appelait « le magicien » et de Goncourt « un confesseur d'humanité », fut un artiste d'une surprenante puissance comme physionomiste.

Ses portraits atteignaient une ressemblance qui frappait les contemporains et une vie qui reste saisissante encore aujourd'hui.

Il peignit tous les hauts personnages de son temps à la cour, à la ville, au théâtre, dans la littérature... Le procédé qu'il employait fut exclusivement le pastel.

On peut admirer au Louvre le portrait de Mme de Pompadour; mais c'est surtout dans sa ville natale, Saint-Quentin, qu'il faut aller l'étudier si on veut le bien connaître.

Il fit don à cette ville de ses travaux les meilleurs, qui furent ses « préparations », sortes d'études au pastel qu'il traçait vivement d'après nature, en présence même de ses modèles, et qui lui servaient à exécuter à l'atelier les portraits définitifs.

Après avoir vécu longtemps à Paris, La Tour alla mourir à Saint-Quentin. Il était âgé de quatre-vingt-quatre ans.

I

La Tour s'enfuit de la maison paternelle et vient à Paris étudier la peinture. Les raisons qui lui firent préférer le pastel à la peinture à l'huile.

COMME tant d'autres artistes dans leur jeunesse, La Tour couvrait ses cahiers de dessins, voulait être peintre et ne rencontrait que la désapprobation de tous les siens. Comme quelques-uns également, il quittait

furtivement sa ville natale, Saint-Quentin, et gagnait Paris. Il était âgé de quinze ans.

L'énergique gamin se présentait tour à tour chez un graveur, chez un marchand de tableaux, chez un peintre, et se faisait enfin accepter dans un atelier où il commençait à apprendre son métier.

Mais l'odeur de l'essence lui était désagréable. De santé délicate, il souffrait des émanations de la térébenthine.

C'était le moment où éclatait la réputation de la pastelliste italienne, la Rosalba. La vue d'un de ses portraits soulevait d'enthousiasme notre jeune peintre. Il voulait voir la Rosalba, la connaître, l'épouser !... Mais elle était à Venise et il était à Paris. Et puis, et puis... Elle avait soixante ans et il en comptait dix-sept.

La Tour se mettait au pastel tout seul et restait à Paris.

Un de ses contemporains a écrit :

« Il passait peu de temps à ses portraits, ne fatiguait pas ses modèles, les faisait ressemblants, n'était pas cher. La presse fut grande. »

Il devint fort à la mode.

La vogue du pastel, par suite de ses succès, s'accrut au point que la peinture à l'huile dut, pendant le xviii^e siècle, lui céder le pas pour les portraits. Le pastel exprimait d'ailleurs à ravir ce monde futile et charmant et il convenait même, par la douceur de son coloris, aux visages poudrés.

La puissance d'expression que montrait La Tour dans ses portraits faisait dire un jour à quelqu'un :

« C'est impatientant de ressemblance ! »

Il déclarait lui-même, à propos des personnages qu'il peignait :

« Ils croient que je ne saisis que les traits de leur visage, mais je descends au fond d'eux-mêmes à leur insu et je les remporte tout entiers. »

Il expliquait encore à Diderot que chacun porte les marques de son état social, que le talent du portraitiste consiste à saisir les signes caractéristiques de chacun.

« Il n'y a dans la nature, disait-il, ni par conséquent dans l'art, aucun être oisif. Mais tout être a dû souffrir plus ou moins de la fatigue de son état. Il en porte l'empreinte plus ou moins marquée. Le premier point est de bien saisir cette empreinte, en sorte que s'il s'agit de peindre un roi, un général d'armée, un ministre, un magistrat, un prêtre, un philosophe, un portefaix, ces personnages soient le plus de leur condition qu'il est possible.... »

II

Originalité de La Tour. Ses boutades, ses libertés, ses impertinences de peintre à la mode.

D'un caractère vif et d'un esprit mordant, La Tour, grisé par le succès, finit par se montrer absolument tyrannique avec les amateurs. Comme on eut la faiblesse d'accepter ses boutades, il en vint à se permettre les impertinences les plus graves à l'égard de hauts personnages.

Il avait coutume de déclarer : « Mon talent est à moi ! » Et il posait ses conditions. Si elles n'étaient pas strictement observées, il abandonnait son travail et laissait le portrait en route.

Comme les filles du Roi ont manqué à une séance convenue, il refuse d'achever leurs portraits.

La Dauphine change le rendez-vous donné, attend à Versailles quand elle avait parlé de Fontainebleau : La Tour la laisse attendre et ne reparait plus.

Les séances avec le roi Louis XV semblent avoir été singulières.

La Tour se présente ; on le conduit dans une salle qui reçoit la lumière de tous les côtés. Louis XV voit le peintre se camper au milieu de la pièce et tourner la tête en tous sens avec une moue de mécontentement.

« Ah ça ! finit par demander le pastelliste, que veut-on que je fasse dans cette lanterne ? Pour peindre il faut une lumière franche qui vienne d'un seul côté.

— Mais, répond Louis XV, je l'avais choisie exprès, à l'écart, pour que nous fussions tranquilles, qu'on ne nous dérangeât pas. »

La Tour affecta un gros étonnement et déclara :

« Sire, je ne savais pas que vous ne fussiez pas le maître chez vous. »

Le portrait est commencé. Au cours de la séance La Tour entreprend avec insistance l'éloge des peuples étrangers.

« Mais, dit le roi, un peu froissé, je vous croyais Français.

— Français ? moi, sire : pas du tout.

— Comment, vous n'êtes pas Français ? dit le roi stupéfait.

— Non, sire. Je suis Picard, de Saint-Quentin. »

Un instant après, il reprend :

« En tout cas, sire, il n'y a pas à dire : Vous n'avez pas de marine. »

Louis XV qui n'était pourtant pas un homme d'esprit, lui lança cette fine réplique :

« Que dites-vous là ? Et Vernet donc ! »

Vernet, on le sait, fut un grand peintre de marine. En affectant de tenir la question sur le terrain des arts, Louis XV signalait discrètement à l'artiste l'impertinence de ses discours et, en fait, l'incompétence de son savoir dans les questions militaires.

Mais La Tour se vantait de n'aller à la cour que pour « dire la vérité à ces gens-là », déclarait-il.

Le portrait de Mme la marquise de Pompadour donna lieu à une scène fort comique.

Comme on l'avait demandé à Versailles pour y peindre la marquise, La Tour avait d'abord répondu :

« Dites à madame que je ne vais pas peindre en ville. »

Mais on avait insisté ; il avait fini par céder. Pourtant il avait posé la condition expresse qu'il ne serait dérangé par personne. On convient de tout ce qu'il voudra. Il arrive et renouvelle l'exposé de ses conditions. La Pompadour se met à rire et lui promet qu'elle restera absolument à sa disposition.

Il demande alors la liberté de se mettre à l'aise.

« Mais parfaitement, lui répond la marquise. Vous devez travailler comme vous en avez l'habitude. Faites donc comme dans votre atelier, comme chez vous. »

Ainsi autorisé, La Tour commence par détacher les boucles de ses chaussures ; il enlève ensuite ses jarretières, puis il retire son col. Chaque opération est suivie d'un soupir de soulagement.

La marquise le regarde en se tenant à grand'peine pour ne pas rire.

Maintenant La Tour est debout ; et brusquement il enlève sa perruque, regarde autour de lui, aperçoit un candélabre, y accroche sa perruque. Après quoi, il fouille dans sa poche, en tire un petit bonnet de taffetas qu'il s'enfonce jusqu'aux oreilles.

Affublé de la sorte, en bras de chemise et son bonnet sur le crâne, il se met au travail. Mais au bout d'un quart d'heure, la porte s'ouvre et Louis XV apparaît.

La Tour ôte son bonnet et demande :

« Madame, avez-vous oublié nos conventions? Ne m'aviez-vous pas promis que votre porte serait condamnée? »

Le Roi se met à rire. Il trouve l'observation divertissante et il est très amusé par la tenue de La Tour.

— Continuez, continuez, dit-il avec bonhomie, je ne vous gênerai pas. Je resterai bien tranquille ».

Mais notre peintre n'en démord pas.

« Il ne m'est pas possible, affirma-t-il, d'obéir à Votre Majesté. Je reviendrai lorsque Madame sera seule. »

Là-dessus il se lève, emporte sa perruque, ses jarretières et va s'habiller dans une autre pièce, en répétant :

« Je n'aime pas à être interrompu. »

S'il se permettait, à la cour, de telles libertés, on devine aisément combien il devait se montrer impertinent à la ville.

Un financier, M. de la Reynière, commande son portrait. D'abord tout paraît devoir marcher à ravir. Mais La Tour finit par être mécontent de son travail : le personnage ne l'a pas assez intéressé pour qu'il en tirât une œuvre bonne. Il voudrait pourtant remédier au mal. Il demande une nouvelle séance qui est promise.

Mais, au jour dit, M. de la Reynière envoie un domestique annoncer qu'il n'a pas le temps de se déranger.

La Tour, on le sait, ne pardonnait pas qu'on lui manquât de parole.

Il écoute les explications du domestique :

« Ton maître, lui dit-il, est un imbécile.... Je n'aurais jamais dû lui faire l'honneur de le peindre. La preuve, c'est que je n'ai rien pu tirer de bon de sa personne.... Pour une fois il n'a pourtant pas été trop bête en t'envoyant. Tu as des traits spirituels au moins, toi. Puisque te voilà, tu vas poser à sa place. Assieds-toi là. Ta tête m'intéresse. Je vais certainement réussir ton portrait. »

Le malheureux valet, les bras tombés, la mine déconfite, restait immobile.

« Eh bien, assieds-toi donc, insiste La Tour.

— Mais, monsieur, observe le valet, pensez donc. Et ma place? Je vais la perdre si je ne rentre pas sur-le-champ.

— Ah bah ! se récrie La Tour. Le beau mal, une place pareille, indigne d'un garçon intelligent comme toi. Car, je te le répète, tu as une physionomie pas bête. Tandis que ton patron.... Là, regarde-moi cette figure. Non.... Je ne comprends pas comment j'ai eu la faiblesse d'accepter de le peindre.... Assieds-toi là et commençons.... Sois tranquille. Je te trouverai une place et une bonne.... Tu verras cela. »

Le domestique finit par céder. Il perd sa place, bien entendu. Mais le portrait achevé est exposé au Salon et comme La Tour s'est empressé de raconter l'aventure, le valet est assailli de gens qui veulent l'engager.

Et La Tour triomphe :

« Quand je te l'avais dit, que je te placerais bien. Tu as même l'embarras du choix ! »

Avec un collègue pareil, la concurrence devait être difficile et amener des complications.

En 1750, La Tour était en pleine gloire, lorsqu'un nouveau pastelliste apparaît et lui semble vraiment redoutable.

Il s'appelait Perroneau. Quand on voit, au musée du Louvre, certain pastel de Perroneau qui représente le graveur Laurent Cars, on comprend l'inquiétude de La Tour. Il résolut de frapper un grand coup.

Voici le mauvais tour de « rapin » qu'il imagina.

Perroneau, encore jeune et presque débutant, vit arriver chez lui son glorieux collègue qui, sans détour, comme dans l'élan de son admiration, lui demanda s'il voulait peindre son portrait.

Confus d'un tel honneur, Perroneau oppose modestement son inexpérience. Si peu sûr de lui, comment oserait-il se risquer de la sorte? Mais La Tour insiste et obtient son portrait.

Les séances commencent. Malheureusement La Tour était souffrant, somnolent, mal en point. Il s'excusait, chaque fois qu'il posait, de sa mauvaise santé et se désolait d'être, en une occasion pareille, si mal disposé.

Néanmoins le pastel se termine tant bien que mal et va à l'Exposition. Mais le jour de l'ouverture, auprès du La Tour par Perroneau, un La Tour un peu las et fatigué, un autre La Tour apparaît, peint par La Tour lui-même, frais, dispos, souriant, dont le voisinage accable son sosie.

Notre peintre avait, on le devine, entrepris de son côté un portrait de lui-même et l'avait soigné particulièrement, tandis qu'il s'était appliqué à poser chez son collègue avec une mine souffrante et fatiguée.

Quand il s'agissait d'être payé, La Tour ne se montrait pas plus accommodant. Ses exigences, son âpreté lui valurent de fréquents ennuis.

Mme de Mondauville, femme d'un de ses amis, l'avertit, au moment de commencer, qu'elle ne peut mettre à son portrait qu'une somme de vingt-cinq livres. La Tour, sans formuler aucune observation, entreprend son travail. Le pastel achevé, la dame lui adresse l'argent dans une boîte de dragées. Notre peintre garde les dragées et renvoie l'argent. La dame enchantée croit à une politesse, s'imagine que son portrait lui est offert en présent amical et, désireuse de montrer sa reconnaissance, expédie à La Tour un plat d'argent qui valait bien trente louis. Mais le plat revient avec l'avis que le prix du portrait s'élève à douze cents livres.

Pour le portrait de Mme de Pompadour il avait demandé quarante huit mille livres. La marquise, qui estime cette prétention exorbitante, ne lui en envoie que la moitié, soit vingt-quatre mille livres. Fureur de La Tour qui déblatère, hurle, tempête au milieu de son atelier.

Chardin, son voisin dans les galeries du Louvre, où étaient alors logés de nombreux artistes, arrive pendant cette grosse colère. Mis au courant, il demande avec calme à son ami :

« Savez-vous combien ont coûté tous les tableaux qui décorent Notre-Dame? des Lebrun, des Bourdon, des Testelin...

— Combien ? demande La Tour.

— Calculez : quarante tableaux environ à trois cents livres, cela fait douze mille six cents livres... »

La Tour souleva les épaules et tourna le dos à Chardin sans rien dire.

III

La Tour, devenu vieux, s'occupe de fondations utiles et charitables.

Chez ce singulier artiste les contradictions s'ajoutaient aux bizarreries. Malgré son âpreté au gain et son humeur acariâtre, il se faisait le champion d'idées élevées et généreuses. On reconnaît en lui toutes les opinions enthousiastes qui se répandaient alors et qui devaient aboutir à la Révolution. Et il ne s'en tenait pas aux aspirations humanitaires. Il agissait.

Il instituait à Paris des prix destinés à encourager et à soutenir les jeunes artistes ; prix d'anatomie, de perspective, de « figure » peinte.

En Picardie, il devançait les grands mécènes, les Carnegie et les Nobel, en fondant un prix qui devait être décerné à la plus belle action ou à la découverte la plus utile aux arts.

A Saint-Quentin, sa ville natale, il créait une école de dessin gratuite qu'il dotait de sommes importantes.

Il fondait même un *bureau de charité* dont le but était de fournir des secours aux artisans infirmes, aux femmes en couches et des vêtements aux nouveau-nés dans les familles pauvres.

Enfin, tout vaniteux qu'il parût, il refusait la croix de Saint-Michel et la noblesse qu'elle conférait.

Le fait, unique à cette époque, mérite l'attention. La noblesse était encore entourée d'un tel prestige qu'il fallait une grande indépendance et une intelligence singulièrement vive pour laisser voir qu'on la dédaignait. De nos jours où l'indépendance est devenue une affectation générale, combien on voit de gens qui prétendent mépriser les décorations et qui finissent par les désirer, les demander et les accepter. Au XVIIIe siècle, le refus de La Tour ne peut pas être considéré comme une arrogante fanfaronnade, destinée à recueillir les applaudissements de la foule. Certainement lorsqu'il refusa la croix de Saint-Michel, il ne dut recueillir autour de lui que des marques de stupeur et de désapprobation.

Il habitait, nous l'avons dit, au Louvre, dans les galeries du rez-de-chaussée qui donnent sur la cour Carrée. Par un décret royal datant d'Henri IV, les

artistes français obtenaient la faveur d'être logés dans le palais avec leur famille. Ce décret devait rester en vigueur jusqu'en 1806.

A cette date, un soir que Napoléon I^{er} passait le long du Louvre, il s'étonna d'apercevoir des fenêtres éclairées et une foule de gens installés sous les galeries du musée alors remplies par les tableaux rapportées d'Italie et de Belgique. Duroc, qui l'accompagnait, le renseigna.

« Eh bien, dit l'Empereur, vous allez me faire partir au plus vite tous ces pierrots-là ! Ils finiraient par brûler mes conquêtes, mon musée ! »

Cela ne traîna pas. Quinze jours plus tard, les logements étaient évacués.

Du vivant de La Tour, les galeries du Louvre devaient donc héberger encore pendant quelque temps les artistes. Mais une telle cohabitation n'était ni très confortable, ni très paisible pour un vieillard qui avait dépassé soixante-dix ans. Il résolut de chercher un logis plus agréable.

Et il se retira dans une petite maison de la banlieue parisienne, à Auteuil.

Les grands seigneurs qu'il avait si bien peints, prirent l'habitude d'aller y voir leur original portraitiste. Le maréchal de Saxe le visitait fréquemment, et le roi lui-même ne passait jamais dans les environs sans envoyer demander des nouvelles du vieux peintre.

Mais il atteignait quatre-vingts ans et il prétendait vouloir aller mourir dans son pays.

Sa rentrée fut triomphale.

Le 21 juin 1784, ses concitoyens le reçurent au son des cloches et du canon. La foule l'acclama et le couronna de chêne sur le seuil de sa maison natale.

Le vénérable artiste n'est plus désormais qu'un utopiste exalté, qui, plein de l'esprit du temps, s'attendrit sur l'humanité et sur la nature, adore Dieu, la terre, les arbres...

Il mourut en 1788, âgé de quatre-vingt-quatre ans.

Sa réputation n'a pas diminué. Cinquante ans plus tard, sous l'Empire, le peintre Gérard s'écriait devant un de ses pastels :

« On nous pilerait tous dans un mortier, Gros, Girodet, Guérin et moi, tous les G, qu'on ne tirerait pas de nous un morceau comme celui-ci. »

Aujourd'hui les amateurs se disputent ses œuvres et les couvrent d'or.

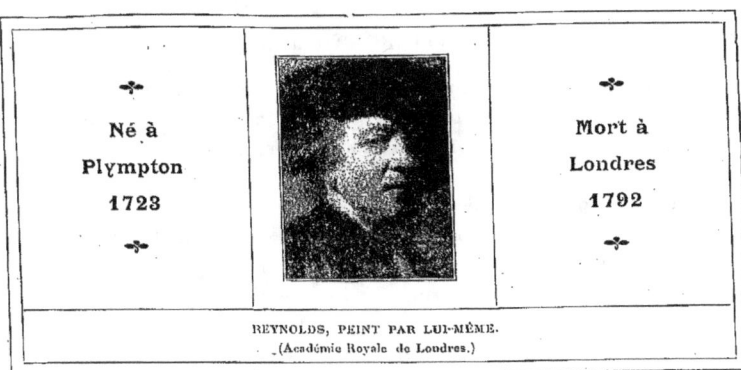

REYNOLDS, PEINT PAR LUI-MÊME.
(Académie Royale de Londres.)

REYNOLDS

Reynolds présente le cas curieux d'un peintre grand amateur de technique, très préoccupé de la manière de procéder des vieux maîtres, et qui produisit une peinture prématurément frappée de toutes les infirmités qui atteignent avec le temps la peinture, qui la font jaunir, noircir et se craqueler.

En fait, il s'attachait plus à imiter de vieux tableaux qu'à copier la nature. Telle est brièvement la raison de la décrépitude de ses œuvres.

En ce moment, Reynolds ainsi que Gainsborough, Romney, Hoppner, Lawrence, qui suivirent sa manière, jouissent en France d'une grande vogue. Cette faveur du public est tout à fait justifiée. Reynolds fut un peintre de femmes et d'enfants plein de grâce, et on peut admirer en Angleterre, dans les musées et les collections, des portraits dus à son pinceau qui méritent le nom de chefs-d'œuvre. Mais si les amateurs ont raison de l'apprécier, les artistes feraient bien de voir en lui un avertissement digne d'attention et non un exemple à suivre.

I

C'est dans la lecture d'un traité de peinture que Reynolds, enfant, prend le goût de peindre, et c'est dans l'étude des maîtres, durant un long séjour en Italie, qu'il achève de former sa manière.

Oʳ a prétendu que le père de Reynolds lui avait attribué le bizarre prénom de Joshua par cela même qu'il était aussi rare que bizarre, et qu'en raison de cette excentricité, son fils pouvait avoir la bonne fortune

de s'attirer plus tard la faveur de quelque personnage affublé du même prénom. Heureusement que Reynolds put dans la vie se faire valoir autrement que par ce moyen : en tout cas son prénom ne semble lui avoir rapporté aucun profit.

Son père espérait le voir se consacrer à la carrière de médecin, mais Joshua ayant entrepris, un jour, la lecture d'un ouvrage de Richardson qui traitait de la peinture, s'était pris d'une belle ardeur pour les arts. Il ne pensait plus qu'à dessiner. Son père, qui découvrit sur ses cahiers le tracé d'une fenêtre, écrivit d'une main indignée auprès de ce méfait :

« Joshua a dessiné ceci, en classe, un jour d'absolue paresse. »

Il est curieux que néanmoins le père mécontent ait gardé le dessin. Peut-être hésitait-il à sévir. Ce qui permettrait de le croire c'est qu'un autre dessin figurant une bibliothèque ne porte plus d'annotation réprobative. Bien plus, un troisième, qui représente un perchoir, est apostillé par ces mots :

« Dessiné non d'après un dessin mais d'après nature. »

Le papa était vaincu; il allait même, on le voit, jusqu'à admirer et à applaudir...

A dix-sept ans, Joshua partait pour Londres et il entrait comme élève chez le peintre Hudson le 18 octobre, jour — il le remarque lui-même — de la Saint Luc, patron des peintres.

Reynolds eut bientôt un autre maître nommé Gaudy, dont il paraît avoir beaucoup subi l'influence.

Les années passaient. Joshua qui avait senti sa vocation naître à la lecture d'un ouvrage d'art, ne cessait de penser, du fond de l'Angleterre, aux grands maîtres italiens qu'il rêvait d'étudier, de copier, d'analyser... Ah ! s'il avait pu trouver l'occasion de gagner l'Italie !

Cette occasion s'offrit enfin en 1749.

Dans le port de Plymouth où il faisait relâche, le capitaine Keppel, récemment nommé commandant de l'escadre de la Méditerranée et qui partait en mission sur le *Centurion*, se liait avec le jeune artiste, s'intéressait à lui, recevait ses confidences et spontanément lui offrait de le prendre à bord de son vaisseau.

C'était un long voyage, mais qui devait par un grand détour et si les hasards de la guerre le permettaient, aboutir aux côtes d'Italie. Reynolds enchanté accepta.

Il vit tour à tour Lisbonne, Cadix, Gibraltar, Alger, Minorque, Port-Mahon. Deux années s'écoulèrent en négociations avec les pirates d'Alger... A Minorque, Reynolds fit une chute de cheval qui l'arrêta quelque temps et dont il garda toujours une cicatrice à la lèvre supérieure. Enfin il gagnait Livourne. C'était l'Italie. Peu après, Reynolds arrivait à Rome.

Rome, c'était Raphaël. Le jeune peintre courut au Vatican.

Il est curieux de lire, dans sa toute franchise, l'impression qu'il éprouva en présence des œuvres de ce grand maître.

« Il est arrivé souvent, dit-il, ainsi que j'en ai été informé par le garde du Vatican, que ceux à qui il en faisait parcourir les différents appartements, lui ont demandé en sortant à voir les ouvrages de Raphaël, ne pouvant se persuader qu'ils avaient déjà passé par les salles où ils se trouvent, tant ces tableaux avaient fait peu d'impression sur eux. Un des premiers peintres français de nos jours me conta que la même chose lui était arrivée, quoiqu'il porte aujourd'hui à Raphaël la vénération que lui doivent tous les artistes et tous les amateurs de l'art. Je me rappelle fort bien que j'éprouvai moi-même ce désappointement lors de ma première visite au Vatican ; mais ayant fait part de mon erreur à cet égard à l'un de mes compagnons d'étude, de qui la franchise m'était connue, il m'assura que les tableaux de Raphaël avaient produit le même effet sur lui, ou plutôt qu'il n'avait pas éprouvé à leur vue l'effet qu'il en avait attendu. Cet aveu tranquillisa un peu mon esprit et en consultant d'autres élèves qui, par leur ineptie, paraissaient peu capables d'apprécier ces admirables productions, je trouvai qu'ils étaient les seuls qui prétendissent avoir été saisis de ravissement au premier coup d'œil qu'ils y avaient jeté... Ayant, depuis cette époque, réfléchi plusieurs fois sur cet objet, je suis à cette heure pleinement persuadé que le plaisir que nous causent les perfections de l'art est un goût que nous n'acquérons que par une longue étude et avec beaucoup de travail. »

Ces paroles de Reynolds méritent l'attention. Puisqu'un artiste plein d'enthousiasme et d'amour de l'art, déjà expérimenté, peut rester d'abord insensible aux beautés d'un chef-d'œuvre très supérieur, il ne faut pas s'étonner quand on n'est qu'un simple amateur, rempli de bonne volonté, de ne pas pénétrer aussitôt le style d'un maître et de n'en pas apprécier le génie.

Ce que Reynolds dit de Raphaël peut se dire de tous les plus grands peintres. Il est beaucoup plus facile de comprendre et d'apprécier un artiste de talent secondaire qu'un maître souverain.

Rembrandt n'est pas plus accessible à tous que Raphaël, bien qu'il soit plus simple dans ses sujets, et on peut constater que plus un amateur d'art avance dans la vie, plus il s'aperçoit qu'avec l'expérience même qu'il doit à la vie, son intelligence des chefs-d'œuvre s'élargit et s'approfondit à la fois.

La sincérité de Reynolds est donc un exemple encourageant et digne d'être signalé à tous ceux qui veulent pénétrer dans ces intelligences sublimes que furent les plus grands artistes. Disons-nous et répétons-nous ce que le bon Corot disait lui-même de ses propres tableaux :

« On ne les pénètre pas tout de suite, il y faut du temps, mais une fois qu'on y est, il paraît qu'on s'y trouve bien puisqu'on y reste et que les amis leur restent fidèles. »

Durant deux années, Reynolds vécut à Rome dans le commerce des maîtres et de leurs œuvres. Il admirait, il étudiait, il réfléchissait, il prenait des notes. Il faut remarquer qu'il ne peignait point de copies. Mais il analysait, comparait, jugeait, pénétrait les conceptions, les procédés, les résultats, tâchait de découvrir les raisons mystérieuses de la maîtrise des grands artistes, de leur sublime, de leur génie.

Durant ses longues stations dans les salles fraîches du Vatican, il fut saisi d'un refroidissement qui le rendit presque sourd et le força désormais à se servir d'un cornet acoustique lorsqu'il se trouvait en conversation avec plusieurs personnes.

Rome est la capitale du style. Après l'avoir explorée, il voulut connaître la capitale de la couleur. Il gagna Venise et y étudia la splendeur de ses maîtres, les lois de leur coloris et de leur clair obscur.

Il vivait au milieu de ces études sans penser au retour, quand un soir, à l'Opéra de Venise, il entendit l'orchestre exécuter l'air d'une ballade anglaise.

Brusquement il revit Londres, ses rues sombres, son ciel brumeux ; des larmes lui vinrent aux yeux... Le lendemain il bouclait ses valises d'étudiant-voyageur et reprenait le chemin de l'Angleterre.

II

Reynolds, devenu le peintre de la haute bourgeoisie anglaise, se fait surtout remarquer par la grâce et le charme de ses portraits de femmes et d'enfants.

A Londres son premier travail était un hommage de reconnaissance à celui qui lui avait fourni l'occasion de voir et de connaître l'Italie.

Reynolds peignit le portrait de Keppel, devenu amiral ; il le représenta en grand uniforme, tête nue, sur un ciel d'orage et un fond de mer en furie.

Cette œuvre, fière, énergique, assura la fortune du jeune artiste. Du coup Reynolds tint le succès et le conserva jusqu'à sa mort. Il était sur-le-champ devenu le peintre qui allait, pendant quarante ans, exécuter les portraits de tous les grands personnages de l'Angleterre.

Dès ce portrait, il pose sa manière qui ne changera plus et qui néan-

moins restera très variée, par ce fait qu'elle s'appuiera sur la nature et le caractère de ses modèles. Reynolds ne veut pas seulement peindre des portraits, il veut peindre en même temps des tableaux ; il s'applique toujours à montrer son personnage dans une action qui lui est habituelle. Une mère sera entourée de ses enfants, un savant réfléchira dans son cabinet d'étude, un amiral, tel que Keppel, se dressera sur le ciel devant une mer déchaînée.

Ce que Van Dyck avait été pour la noblesse sous Charles Ier, Reynolds va le devenir au xviiie siècle pour la haute bourgeoisie anglaise. La vie de château, calme et rêveuse, a succédé à la vie de galanterie et d'aventures du temps de Charles Ier. Aussi les enfants et les mamans représentés au milieu de beaux paysages sont-ils nombreux dans l'œuvre de Reynolds. Et en fait Reynolds est, avant tout, un peintre de femmes et d'enfants.

La production de Reynolds fut d'une abondance surprenante. En une seule année, 1755, on a relevé sur son livre de commandes 120 portraits. Et en un mois, on compte le passage, dans son atelier, de 28 personnes différentes qui lui ont donné 106 séances.

Sa peinture lui rapportait ainsi 6 000 livres sterling (plus de 150 000 fr.). Il en dépensait une partie en acquisitions d'objets d'art.

Car il continuait à se préoccuper des procédés de la peinture. Il lui arrivait de sacrifier des tableaux vénitiens pour en décomposer les couleurs, en apprécier les couches diverses, et en surprendre les procédés les plus secrets. Malgré cette préoccupation de la pratique, il répétait que « l'étude consiste véritablement dans l'art d'apprendre à voir la nature ». Mais en fait il resta toujours et surtout un peintre préoccupé de la technique. Et cette préoccupation aboutit à une série de *Discours* prononcés à l'Académie Royale dont il avait été l'un des fondateurs et le président.

Ces Discours firent grand bruit. L'impératrice Catherine de Russie envoyait à Reynolds une tabatière en or et son portrait entouré de diamants avec cette dédicace :

« Au chevalier Reynolds, pour le plaisir que m'a fait la lecture de ses excellents discours. »

Sa conversation, instructive et originale, lui avait valu l'amitié des hommes les plus spirituels de son temps.

On dit qu'un jour, en présence du docteur Johnson, le spirituel écrivain, Reynolds parla « du bien-être qu'on éprouve à être soulagé du fardeau de la reconnaissance » ; des dames présentes protestèrent contre cette cynique plaisanterie. Mais Johnson y vit la marque d'un esprit original et observateur. Il accompagna Reynolds qui se retirait, il soupa avec lui et ne le quitta que fort avant dans la nuit. Et malgré la différence de leurs carac-

tères — l'emportement de Johnson, l'amabilité naturelle de Reynolds — ces deux hommes de valeur se lièrent intimement pour la vie.

Cette intimité avec Johnson fit même répandre le bruit que l'écrivain était l'auteur des *Discours* du peintre. Johnson le sut et un jour qu'on lui demandait ce qu'il en était, il répondit imperturbablement :

« Sir Joshua ! ses discours ?... Mais, monsieur, ne savez-vous pas qu'il me chargeait également de peindre ses tableaux ? »

A cet ami, d'autres vinrent se joindre, l'acteur Garrik, le romancier Goldsmith, et chacun dut à l'amitié de Reynolds d'être « portraituré » et souvent immortalisé par un chef-d'œuvre.

Un contemporain a laissé des notes très vivantes, qui ont l'intérêt de faire pénétrer dans l'intimité « sans façon » du peintre à la mode :

« Il y avait quelque chose de singulier dans l'ordonnance et l'économie de la table, chez sir Joshua, qui contribuait à l'agrément et à la bonne humeur : c'était une abondance grossière et inélégante, sans aucun souci d'ordre et d'arrangement. Une table préparée pour sept ou huit convives, devait souvent en recevoir quinze ou seize. Une fois cette première difficulté surmontée, on s'apercevait qu'il manquait des couteaux, des fourchettes, des assiettes et des verres. Le service était dans le même style ; il était absolument nécessaire de réclamer de la bière, du pain et du vin, si l'on voulait en avoir après le premier service... D'ailleurs ces minuscules inconvénients ne faisaient que rehausser l'hilarité et le plaisir singulier de la fête. Du vin, de la cuisine et des plats on ne s'occupait guère ; on ne faisait point l'éloge des viandes ni de la venaison, on n'en parlait même pas. Au milieu de l'animation et du mouvement joyeux des convives, notre hôte restait de parfait sang-froid, toujours attentif à ce qui se disait, ne s'inquiétait jamais de ce qu'on mangeait ou buvait, mais laissant chacun parfaitement libre de jouer de la fourchette pour son propre compte. Des pairs temporels et spirituels, des médecins, des avocats, des acteurs et des musiciens composaient ce groupe bigarré et jouaient leur rôle sans dissonance ni désaccord... Ses amis et ses connaissances intimes chériront sa mémoire et regretteront ces heures de société aimable et la gaieté de cette table irrégulière et hospitalière à la fois... »

Reynolds avait un collègue, Gainsborough, portraitiste aussi d'une haute valeur et d'un grand charme, mais d'un tempérament plus naïf et plus spontané, qui estimait absolument oiseuses les théories sur la technique.

Un jour, ayant appris que dans un de ses discours, Reynolds venait de poser comme principe que le bleu ne pouvait entrer dans un tableau à titre de couleur dominante, Gainsborough prit un petit garçon nommé Master Buttall, âgé d'une dizaine d'années, le revêtit de pied en cap d'un costume

bleu et le dressant devant un paysage roux et vert, sous un ciel vigoureux, il peignit ainsi, avec une virtuosité charmante, un chef-d'œuvre devenu populaire sous le nom de l'*Enfant Bleu*.

Des froissements survenus entre les deux rivaux les éloignèrent l'un de l'autre, mais lorsque, devenu vieux, Gainsborough se sentit près de mourir, il voulut revoir Reynolds. Celui-ci accourut et la réconciliation fut scellée par ces paroles qui montrent l'estime des artistes anglais pour le peintre de Charles Ier :

« Nous allons tous au ciel et Van Dyck est de la partie. »

III

Comment, à imiter les vieux tableaux des maîtres anciens, Reynolds exécuta des œuvres qui furent très souvent frappées de décrépitude dès leur toute jeunesse.

Reynolds s'inspira surtout des maîtres italiens et des maîtres flamands, et sa peinture n'est fréquemment qu'un brillant pastiche. Il faut même constater que cet admirateur enthousiaste des plus beaux maîtres et des plus puissants, de ceux qui peignaient le mieux et le plus solidement, a exécuté une peinture dépourvue de solidité, qui, toute en apparence, porte en elle-même des germes de prompte destruction.

Du vivant de Reynolds, Horace Walpole remarquait qu'en moins de deux ans les tableaux du maître subissaient de graves transformations.

Cela résultait de l'abondance des *glacis* dans la peinture de Reynolds et de la manière dont il conduisait ses travaux.

Ce que l'on appelle *glacis* est un procédé très agréable dans ses résultats, mais très délicat à manier et très peu résistant. Il consiste, par-dessus des couches de couleurs assez épaisses et très sèches, en l'application d'une teinte extrêmement légère, c'est-à-dire très délayée d'huile. Ainsi superposée à des tons plus denses, elle en adoucit la teinte, en relie les différences et en augmente la transparence.

Ces glacis, légers comme ils le sont, s'évaporent d'eux-mêmes très facilement ou, s'ils ne disparaissent point par évaporation, risquent d'être enlevés par les restaurateurs lorsque, dans l'intention de nettoyer un tableau, ils en enlèvent le vernis. La couche des glacis, qui est très mince et très frêle, s'en va avec le vernis auquel elle adhère, et l'effet qu'avait voulu le peintre disparaît entièrement.

Ces deux malheurs frappent les peintures de Reynolds. On cite tel de ses portraits dont le teint jadis rose est devenu peu à peu tout à fait jaune. Mais ses peintures subissent encore d'autres détériorations.

Un contemporain nous a transmis des renseignements intéressants sur sa manière de peindre. Et cela nous éclaire sur les origines de toutes les transformations qui interviennent et sur la vieillesse prématurée de ses toiles.

« Sur le fond légèrement coloré, écrit son contemporain, il avait préparé un espace blanc où la tête allait prendre sa place et qui n'était pas encore sec. Il n'avait sur sa palette qu'un peu de blanc, de la laque et du noir. Puis sans aucune esquisse ni traits préalables, il commença à mêler vivement ces couleurs sur la toile, jusqu'à ce qu'il eût obtenu, en moins d'une demi-heure, une ressemblance suffisamment intelligible, mais comme on devait s'y attendre, d'un aspect froid et décoloré dans l'ensemble au dernier degré. A la seconde séance, il ajouta, je crois, un peu de jaune de Naples; mais je n'ai pas souvenir qu'il ait fait aucun usage de vermillon, ni ce jour-là, ni à la troisième séance; cependant, il faut qu'on le sache, Sa Seigneurie (le modèle) avait le teint très illuminé par une éruption de scorbut. La laque seule pouvait fournir le ton juste de la carnation. Néanmoins le portrait aboutit à une ressemblance frappante.... Le vêtement de velours cramoisi fut copié d'après l'habit qu'il portait à cette époque et apparemment non seulement peint mais glacé de laque qui jusqu'à présent a fort bien résisté; pourtant le visage qui, de même que tout le tableau, avait été fortement verni avant que celui-ci fût livré, souffrit beaucoup, et presque tout de suite le front particulièrement se craquela presque jusqu'à s'écailler — ce qui serait arrivé depuis longtemps si un élève de Reynolds, Daughty, ne l'eût habilement restauré. »

Il paraît que, devant ces dégâts, Reynolds d'abord se préoccupait et cherchait un remède (sans se douter probablement que ça tenait à sa manière même) mais il finissait par dire que toute bonne peinture se craquelait.

Or il n'était point surprenant que, abusant des glacis, il eût une peinture qui perdait souvent son éclat, par l'évaporation même de ces glacis, et il n'était pas non plus surprenant que les couches successives de couleurs juxtaposées sans être sèches (nous avons vu combien le Titien veillait à cela) ou bien séchées d'une manière artificielle par l'adjonction de siccatifs divers qui forçaient l'encroûtement et le tiraient inégalement, il n'était pas surprenant que ces procédés empiriques aient abouti à des accidents.

Il faut donc, en présence de Reynolds et de tous les peintres qui l'imitèrent, ne pas toujours juger comme si l'on voyait l'œuvre primitive, la plupart du temps les carnations sont devenues jaunes et livides après avoir été

REYNOLDS

PORTRAIT.

fraîches; les ombres ont perdu de leur transparence et l'on ne voit plus que le fantôme du tableau primitif.

Ce défaut est devenu, parmi les peintres, de plus en plus fréquent. La peinture est un art en décadence dans sa méthode traditionnelle. Née de l'admiration de la Nature et de son imitation directe, elle est devenue chez trop d'artistes — et Reynolds en particulier, — l'admiration des œuvres d'art et leur imitation. Les peintres comme Reynolds et son école, imitent les tableaux des maîtres anciens, c'est-à-dire des peintures déjà vieilles et dont ils sont entraînés à copier la décrépitude. Il n'est donc pas surprenant que, dès leur jeunesse, ces tableaux soient très vite frappés d'infirmités qui n'arrivent en général qu'avec le temps et que même les tableaux des primitifs, exécutés naïvement, lentement, scrupuleusement, ne subissent qu'après des siècles — beaucoup plus tard que tous les autres.

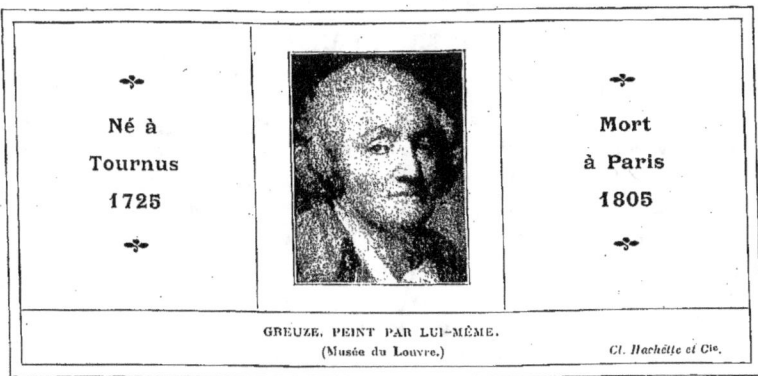

Né à Tournus 1725

Mort à Paris 1805

GREUZE, PEINT PAR LUI-MÊME.
(Musée du Louvre.)

Cl. Hachette et Cie.

GREUZE

Greuze, maître agréable plus que puissant, a traduit des scènes contemporaines dans des compositions pleines de sentiment. Il a surtout, dans des têtes de jeunes filles, peint des morceaux d'une facture charmante par sa verve et sa grâce. La recherche sentimentale de Greuze fut taxée de sensiblerie, mais il a rencontré de son temps une vogue considérable et, malgré l'opinion des critiques, il reste, de nos jours, très apprécié des amateurs.

Si certains de ses tableaux ont vieilli comme conception et accusent de réelles faiblesses, on en rencontre d'une belle matière et d'un beau dessin.

Ses tableaux les plus célèbres sont l'Accordée de village (au Louvre), la Cruche cassée (au Louvre) et de nombreuses têtes de jeunes filles ainsi que plusieurs beaux portraits répandus dans des collections.

Greuze survécut à ses succès. L'école de David amena une réaction contre sa peinture et celle de ses contemporains. Il mourut dans la misère.

I

Greuze apporte à Paris un tableau qui le fait connaître et lui vaut la protection de l'Académie.

Le père de Greuze souhaitait voir son fils choisir la carrière d'architecte. Comme il était lui-même couvreur, il jugeait sans doute un constructeur de maisons le premier des hommes. Mais Greuze n'aspirait point à construire des maisons. Il rêvait d'être peintre.

Un jour, en l'honneur de la fête de son père, il dessina en cachette une

tête de Saint Jacques. Il entrecroisa de belles tailles à la plume avec une telle virtuosité que l'on aurait cru voir une véritable gravure. Le père émerveillé ne résista plus. Il permit à son fils d'aller étudier la peinture à Lyon dans une sorte de fabrique où il apprit à exécuter un tableau par jour. Bien que l'éducation qu'il reçut dans cette maison n'ait certainement pas été supérieure, il dut, grâce à ses dons naturels, y acquérir un certain savoir puisqu'il peignit bientôt le tableau qui allait le faire connaître : *Le Père de famille expliquant la Bible*.

Greuze se reconnaît déjà tout entier dans cette toile, avec sa conception et ses personnages habituels.

On y trouve le vieillard vénérable, les enfants aux joues fraîches et la jeune fille à l'air ingénu.

Dès sa jeunesse Greuze était soutenu par une vigoureuse confiance en lui-même. Il emballa son tableau et partit à la conquête de la capitale.

Mais Paris ne se laissa pas conquérir sur-le-champ. Plusieurs années s'écoulèrent dans l'impatience et le travail. Enfin un amateur, M. de la Live de Jully, remarqua le tableau, l'acheta, se posa en mécène plein de zèle et de conviction, ouvrit chez lui une exposition publique et convia les connaisseurs à venir admirer l'œuvre du jeune Greuze.

Le succès fut très vif. Et il se renouvela quand, en 1755, le tableau parut au *Salon*.

Greuze était connu, estimé, lancé. Comme il avait atteint trente ans et ne pouvait plus concourir pour le prix de Rome, l'Académie, désireuse d'encourager un artiste dont l'avenir s'annonçait brillamment, lui accorda une faveur exceptionnelle. Elle l'envoya en Italie à ses frais.

A cette époque, bien que l'usage persistât d'aller en Italie, les artistes français, dominés par un idéal de grâce et d'élégance tout à fait contraire au style grave, modéré des maîtres de la Renaissance, méprisaient la peinture italienne et ne tiraient aucun profit du séjour de Rome. C'était le moment où Boucher voyant Fragonard prendre le chemin de l'Italie, jugeait prudent de l'avertir du danger et lui disait :

« Si tu regardes ces gens-là, Raphaël, Michel-Ange, tu es perdu. »

Cet avis était un aveu qui pouvait se traduire ainsi :

« Ces gens-là sont très forts, trop forts pour nous. Tu ne pourras pas les égaler. Si tu essaies, tu te casseras le cou. Peins comme moi, comme nous, c'est plus facile. »

Très certainement Boucher ne voulait pas dire autre chose et en ce cas il avait tout à fait raison.

Greuze alla en Italie dans un état d'esprit analogue à celui de tous ses contemporains. L'enthousiasme des siècles passés n'existait plus. Ce voyage

ne lui laissa donc que le souvenir d'une aventure romanesque qu'il aimait à conter plus tard sur ses vieux jours.

II

Aventure romanesque de Greuze durant son séjour en Italie.

Des lettres de recommandation avaient introduit Greuze dans la haute société italienne. Le duc de X... lui demanda de donner des leçons à sa fille, Lætitia, qui aimait la peinture. Une sympathie réciproque s'éveilla entre les jeunes gens à la faveur de ces leçons. Le duc, veuf, surveillait peu sa fille. Par bonheur Greuze possédait des sentiments naturels de droiture qui l'empêchèrent de commettre une grave indélicatesse. Mais il ne sortit pas de ce conflit sans avoir dû soutenir un rude combat.

La beauté, l'intelligence, l'âme ardente et enthousiaste de Lætitia l'avaient ensorcelé. Leurs conversations artistiques les entraînaient à des confidences où ils s'exaltaient à constater qu'ils aimaient et admiraient les mêmes chefs-d'œuvre. Mais Greuze était épouvanté de la distance et des obstacles qui le séparaient, lui, pauvre fils de couvreur, de son élève, fille d'un duc. La naissance, la fortune de Mlle de X... mettaient entre eux une barrière qui lui semblait infranchissable. Certainement le duc s'opposerait à leur mariage. Ce serait donc mal reconnaître les services qu'il lui avait rendus que de profiter de sa confiance pour indignement le tromper en se laissant aller à une affection qui ne pouvait aboutir.

Greuze résolut de ne plus reparaître chez le duc. Si on lui demandait les motifs de sa conduite, il objecterait un travail pressé, un tableau en retard.

En fait, malgré sa résolution, il se sentait si faible et tellement attristé, que pour se distraire comme pour chercher un appui et un conseil, il alla confier sa peine à son camarade Fragonard, pensionnaire de l'Académie de France à Rome, et lui demander asile.

« Mon petit, lui dit Fragonard, tu resteras ici tant que tu voudras. Au fond tu ne me touches pas du tout. Avec ton teint rose et tes cheveux blonds et bouclés, tu as l'air d'un chérubin amoureux. Je ne puis croire que tout cela tourne au tragique. Tu n'as pas le visage d'un rôle de mélodrame. Tout finira par un mariage.

— Mais, répliquait Greuze, pense donc à sa situation. »

La colonie des artistes français fixés à Rome connut bientôt l'aventure de Greuze. On ne l'appela plus que « le Chérubin amoureux ».

L'artiste affectait de rire, mais il était fort attristé. Le souvenir de

Lætitia le poursuivait et il ne parvenait même pas à se distraire par le travail.

Fragonard s'étonnait :

« Je ne comprends rien à ta conduite, disait-il. La situation est simple et tu la compliques. Si tu doutais des sentiments que tu inspires, j'admettrais tes pusillanimités, mais tu es convaincu que Lætitia éprouve à ton égard une réelle sympathie. De ton côté, tu l'aimes, n'est-ce pas? Alors, à quoi bon te rendre malheureux en refusant d'accéder à des circonstances fatales que tu n'as pas été le maître d'éviter et qu'aujourd'hui tu désirerais voir tourner autrement que tu ne t'appliques à les faire tourner? »

Greuze baissait la tête et ne répondait pas.

Tout porte à croire que la noblesse et la réserve de sa conduite n'étaient pas seulement dues à sa délicatesse naturelle. La crainte d'attirer la colère d'un personnage aussi important que le duc devait l'impressionner aussi. Enfin il est probable que son admiration pour Lætitia était surtout une admiration d'artiste. Il ne l'aimait pas autant qu'il devait le croire. Sa vanité était prise plus que son cœur. Ce qui permet de le supposer c'est que, par la suite, Greuze épousa une femme charmante qui ressemblait beaucoup au type de femme qu'il aimait à peindre, tandis que Lætitia n'y ressemblait point. Mais Greuze ne voyait pas assez clair dans ses sentiments pour abdiquer toute irrésolution. Il luttait et par moment était près de faiblir complètement.

Il errait dans Rome, un album de croquis à la main, quand il aperçut le duc qui l'aborda :

« J'ai découvert et acquis deux têtes peintes par le Titien. Je crois avoir lieu d'en être content. Je désirerais savoir ce que vous en pensez. Ma fille se promet de les copier quand elle sera rétablie.

— Rétablie? » souffla Greuze.

Le duc lui expliqua qu'elle souffrait d'un mal dont il ignorait la cause, ce qui le tourmentait beaucoup.

Bouleversé par cette nouvelle, Greuze ne doutait pas que sa fuite n'ait été la cause de la maladie de Lætitia. Il allait voir le *Titien*, et revoyait en même temps son élève qu'il reconnaissait à peine. Il pensa défaillir en l'apercevant dans un fauteuil, pâle, amaigrie, avec un visage tragique, « une tête de Cléopâtre », disait-il à Fragonard. Cette entrevue en présence d'une vieille nourrice faible et romanesque, enlevait aux jeunes gens toute leur raison. Lætitia elle-même perdait la tête et naïvement prenait la décision d'épouser le jeune peintre.

Elle disait :

« Mon père veut que j'épouse un comte vieux et laid. Je préfère

épouser un artiste jeune et qui aura un jour autant de gloire que notre Titien... Je suis riche du bien de ma mère, je puis en disposer et je le donne à Greuze que j'épouse... Et je suis sûr que mon père, un jour, sera fier de son gendre... Ainsi, dès que je serai rétablie, nous partirons en France, tous les trois. »

Greuze ne résistait plus et approuvait ces folles résolutions. Mais rentré chez lui, il considérait avec plus de sang-froid la situation, en pénétrait la gravité, et, plutôt que de céder aux projets de sa jeune amie, il prenait le parti de simuler une maladie. Cela retarderait les événements et lui permettrait de reconquérir son clair jugement et sa raison.

Mais il avait été sans doute trop bouleversé par ces émotions. La maladie feinte devint réelle : durant trois mois, la fièvre et le délire le retinrent au lit.

Pendant ce temps, un prince demandait la main de Lætitia, et la jeune fille, qui n'oubliait point ses engagements mais qui les regrettait peut-être, avertissait le malade qu'elle n'attendait qu'un mot de lui pour rompre le mariage près de se conclure.

Greuze agit en galant homme. Il oublia des projets insensés et des rêves romanesques. Mais il voulut, par une curiosité qui prouvait sa jalousie, voir le prince qu'on lui préférait. Il l'aperçut, jeune, élégant, capable de plaire, et rentra très abattu dans son modeste logement de voyageur et de rapin.

Il lui parut sinistre...

Une lettre venue de France traînait sur son chevalet.

« Voilà le port ! voilà le salut ! s'écria Greuze. Je pars, je m'enfuis. Je ne veux plus de Rome, de ses sculptures et de ses peintures, de ses ducs et de ses Lætitia !... »

Et bousculant son mobilier, ses vêtements et son bagage de peintre, en une heure il eut préparé sa valise et cloué ses toiles dans une caisse. A grands coups de marteau, maudissant l'Italie, son ciel, son climat, ses habitants, il acheva ses préparatifs de départ.

Deux jours plus tard, il roulait en diligence vers Paris, et Fragonard annonçait aux artistes de la colonie française :

« Le chérubin s'est envolé ! »

III

De retour en France, Greuze se marie. Ses succès d'artiste, son bonheur en ménage.

L'AVENTURE paraît terminée. A vrai dire, elle se complète, s'explique, s'achève dans le gros événement qui brusquement transforma la vie de Greuze.

Quelques jours après son retour de Rome, le jeune artiste promenait sa rêverie sur le quai des Augustins, au bout de la rue Saint-Jacques, lorsqu'il aperçut, à la porte d'une boutique de librairie, une jeune fille dont le visage le transporta d'émerveillement. Il dut s'arrêter pour rassembler ses pensées, se remettre de son premier émoi. Jamais il n'avait éprouvé une émotion pareille.

Il entra dans la boutique, vit l'inconnue et resta saisi, dans une contemplation enivrée, muet à la question qu'elle lui adressait :

« Monsieur, que désirez-vous ?

— Mademoiselle, finit-il par répondre d'une voix qui tremblait, je suis peintre et lorsque je trace un visage de jeune fille, c'est le vôtre que je peins. Pourquoi ? Je n'en sais rien. Mais, mademoiselle, je suis heureux de vous le dire.... Je désirais vous demander un livre, mais j'ai oublié, dès que je vous ai vue, tous les livres du monde. Il me serait impossible de prononcer des paroles qui ne fussent pas l'expression de mon ravissement quand je vous contemple. Je vous regarde comme si je vous retrouvais et que je vous aie toujours attendue. Je ne croyais pas à votre existence et pourtant je vois que je n'ai jamais cessé de penser à vous.... Je ne vous connais pas, mais je sens que je vous ai toujours connue.... »

On imagine le trouble d'une jeune fille à qui s'adresse un langage aussi passionné.

« Monsieur, répondit-elle, ce que vous me dites me remplit de confusion.

— Et, mademoiselle, s'empressa Greuze, cette confusion vous rend plus charmante encore. Je la peindrai, je vous le jure, et je ferai, ce jour-là, un chef-d'œuvre. »

A ces mots, Greuze s'éloignait en courant comme un fou...

Le lendemain il reparaissait à l'entrée de la boutique.

« Je suis très malheureux depuis hier, mademoiselle, déclara-t-il. Vous avez dû me trouver tout à fait impoli... Je crois bien vous avoir dit des folies. J'aurais mieux fait de commencer par vous apprendre mon nom. Je m'appelle Greuze.

— Greuze ! répéta la jeune fille. Vous êtes monsieur Greuze, le peintre du *Père de famille* que j'ai tant admiré au *Salon* ? Mais, monsieur, vous avez beaucoup de talent, et je vous connais...

— J'aurais dû m'en douter, mademoiselle, puisque — je vous l'ai dit, moi-même — je crois bien aussi vous avoir toujours connue. »

La jeune fille prit subitement un air de gravité. Elle dit à son galant visiteur :

« Monsieur Greuze, un homme tel que vous ne parle pas étourdiment...

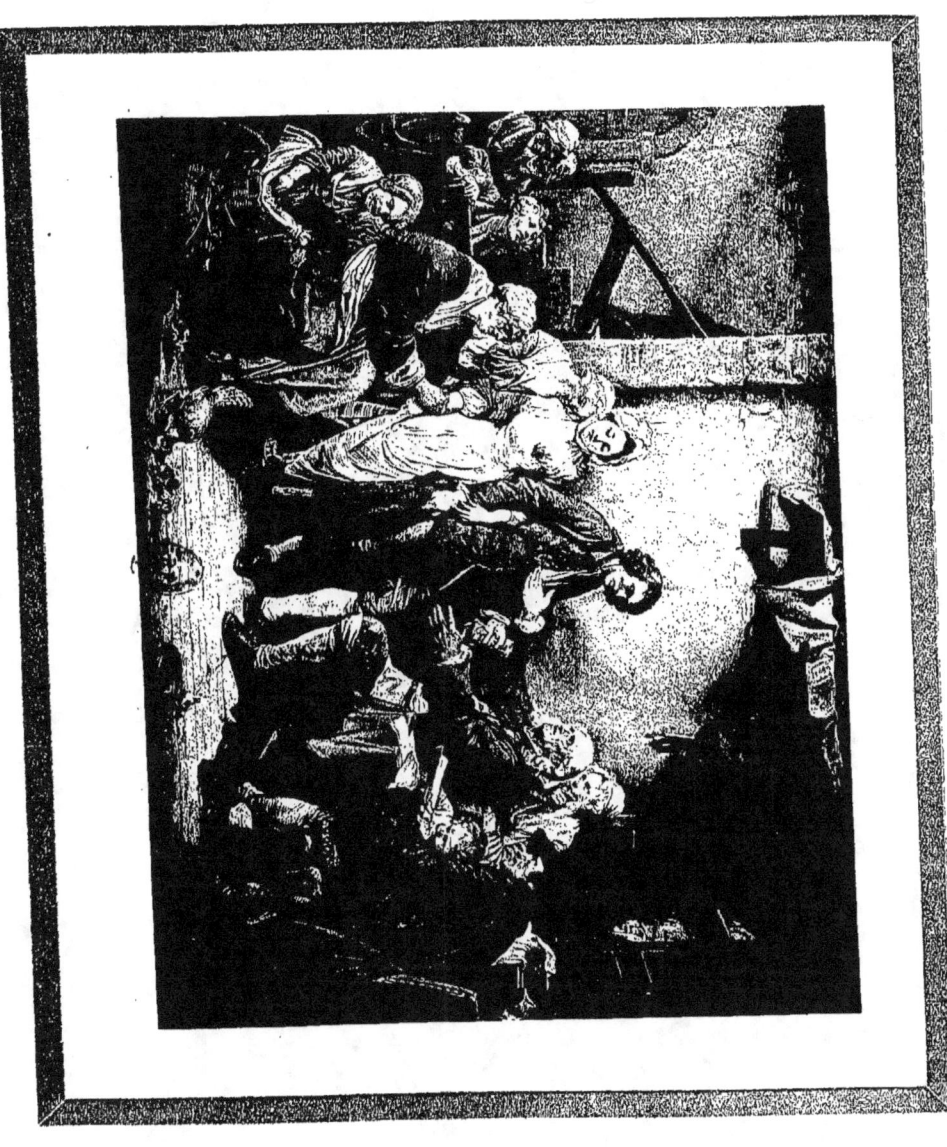

GREUZE

Vous m'avez, hier, dit des choses qui m'ont profondément émue. De telles paroles, quand on les pense comme vous paraissez les penser et quand on les accepte et y croit comme je les ai acceptées et comme je les ai crues, de telles paroles deviennent un engagement réciproque... Monsieur Greuze, m'épouseriez-vous, si j'y consentais, moi, Gabrielle Babuty?

— Oh! mademoiselle Gabrielle, s'exclama-t-il, quel bonheur que vous ayez deviné ce que je voulais tant vous faire dire.

— Eh bien, entrez, monsieur, que je vous présente à mon père. »

C'est ainsi qu'après avoir refusé d'épouser une comtesse italienne, Greuze épousa une fille de libraire....

A peine marié, il reprenait ses pinceaux, sa palette et se mettait à peindre.

Qui peignait-il?

Sa femme, toujours sa femme.

Et cela ne prouverait-il pas que Gabrielle Babuty réalisait un idéal de beauté que Lœtitia n'avait pas figuré?

En tout cas cette explication permettrait de comprendre ses hésitations, ses refus, quand il pouvait épouser la comtesse et sa brusque décision dès qu'il a connu la petite Parisienne, simple fille de libraire.

... Des années passèrent dans l'allégresse de peindre son idéal devenu une réalité, source d'inspiration et d'enthousiasme. Il peignait sa femme. Il la peignait de profil, de face, de trois quarts. Elle rêvait; elle souriait; elle pleurait la mort d'un oiseau. Un jour même elle dormait, et ce tableau s'appelait la *Philosophie endormie*.

Diderot écrivait avec enthousiasme que ce peintre, on le voyait, devait aimer beaucoup sa femme et qu'il n'avait pas tort parce qu'elle était charmante. Et il racontait qu'il l'avait lui-même bien connue quand il était jeune, qu'elle s'appelait Mlle Babuty et qu'il allait lui acheter des livres.

« Elle occupait une petite boutique de libraire sur le quai des Augustins, poupine, blanche et droite comme le lys, vermeille comme la rose... »

La peinture de Greuze relatait si fidèlement l'existence de Mme Greuze que bientôt elle apparut en compagnie de ses enfants. C'était le tableau, la *Mère bien aimée*.

« La *Mère bien aimée* est renversée sur sa chaise longue et tous ses enfants répandus sur elle. Il y en a six au moins. »

Diderot ne se tient plus de joie. Il prétend que cette peinture répète à chacun : « Aie beaucoup d'enfants et tu seras heureux. »

Greuze n'en avait pas six. Il n'avait que deux filles. Mais il était heureux.

C'est la meilleure époque de sa vie et de son talent. C'est alors qu'il peignit son charmant tableau l'*Accordée de Village*.

L'accordée, la petite paysanne si jolie de visage et d'expression, n'est pas, dit-on, Mme Greuze, mais elle lui ressemble tout de même. On prétend que Mlle Ducreux, âgée de quinze ans, fille sans doute du peintre de ce nom, posa pour le personnage.

On était en 1761. Le tableau n'avait pas été prêt pour l'ouverture du Salon; achevé néanmoins avant la fermeture, il était exposé pendant les six derniers jours.

Le succès fut prodigieux au Salon et dans les salons, il gagna même les théâtres.

Le Théâtre Italien fit à Greuze l'honneur, jusque-là sans exemple, de représenter son tableau sur la scène, dans une pièce nouvelle, les *Noces d'Arlequin*.

Les artistes, les amateurs, tout le monde s'accordait dans l'admiration de ce charmant tableau et M. de Marigny, frère de Mme de Pompadour, l'achetait 3 000 livres. En 1781, il devait à la vente de sa galerie être acquis 16 650 livres pour le roi et entrer au Louvre qu'il n'a plus quitté.

IV

Greuze, malheureux en ménage, perd sa tranquillité, son talent et sa fortune.

Au bout de sept ou huit ans la vie intérieure du ménage se troublait. Le couple harmonieux de jadis commençait à se désunir.

Diderot, dans ses lettres, attribue tous les torts à Mme Greuze. Il l'accuse d'abaisser l'âme de l'artiste, de la flétrir par la vilaine passion de l'argent. Les affaires étaient pourtant excellentes; à la vente de ses tableaux, Greuze avait eu l'idée de joindre celle de gravures les reproduisant, et le placement de ses gravures était fructueux. Mais Mme Greuze, insatiable, troublait par ses exigences la paix nécessaire au travail de son mari. Elle gaspillait la fortune que de son côté Greuze amassait. Acariâtre, vulgaire, ignorante, elle se montrait même indélicate.

Lorsque par un scrupule de peintre consciencieux, Greuze effaçait un morceau qu'il jugeait mal venu, passait le grattoir ou le chiffon sur sa toile, si sa femme était présente, elle ne manquait jamais de lui adresser des reproches.

« Tu as tort, tu ne feras pas mieux ou bien si tu fais mieux qu'importe puisque ça suffisait... Pendant le temps que tu passeras à repeindre, tu aurais fait du nouveau; c'est de l'argent perdu parce que c'est du temps perdu...

— Laisse, tu n'y entends rien ! » lui répondait-il, les premières fois.

Mais elle insistait :

« Je vois plus clair que toi, répliquait-elle. J'arrive quand toi tu ne peux plus rien y voir parce que tu es fatigué. »

Elle s'impatientait surtout lorsqu'il s'agissait d'un morceau pour lequel elle avait posé.

« Bon ! tu ne ménages pas plus mon temps que le tien. Ça t'est bien égal, à toi ; mais moi, je sais qu'il va falloir que j'attrape un nouveau torticolis à te donner ce mouvement. »

Il finissait par ne plus oser reprendre les morceaux insuffisants. Il s'abandonnait peu à peu à la facilité acquise. Et Gabrielle, qui commençait à connaître le « jargon » du métier, le félicitait quand elle le voyait travailler vite.

« Bravo ! applaudissait-elle. Voyons, tu remarques bien comme tu as plus de fraîcheur quand tu peins du premier coup, sans retouches, ni grattages. A la bonne heure, voilà un morceau digne de toi.

— Et de toi aussi », achevait Greuze flatté.

Mais ces bonnes paroles s'échangeaient rarement, les scènes violentes au contraire étaient de plus en plus fréquentes.

Au milieu de ces perpétuels tracas, l'humeur de Greuze s'aigrissait, sa fierté se révoltait. Il devenait nerveux avec ses collègues, se brouillait avec l'Académie, se redressait contre les critiques, montrait une vanité ridicule.

Un jour, le marquis de Marigny qui le félicite, reçoit cette réponse :

« Je sais que c'est beau, monsieur. On me loue, mais je manque d'ouvrage. »

A quoi Vernet, son collègue, répond :

« C'est que vous avez un grand, un terrible ennemi qui a l'air de vous aimer à la folie et qui vous perdra.

— Qui donc ?

— Vous, parbleu ! »

Mme Geoffrin n'aimait pas le tableau la *Mère bien-aimée*. Elle l'appelait « une fricassée d'enfants ». Greuze, averti, s'écrie avec une colère furibonde, ridicule d'amour-propre et de prétention :

« De quoi s'avise-t-elle de parler d'œuvres d'art ? Qu'elle tremble que je l'immortalise ! Je la peindrai en maîtresse d'école, le fouet à la main, et elle fera peur à tous les enfants présents et à naître ! »

Il cessait d'exposer, disait que l'on ne voyait au *Salon* que des « enluminures », et qu'il fallait venir chez lui pour voir des tableaux. Le fait est qu'il avait soin, devant ses visiteurs, de célébrer lui-même ses œuvres en termes hyperboliques.

« Vous allez voir un morceau qui m'étonne moi-même qui l'ai fait... Je ne comprends pas comment l'homme peut, avec quelques minéraux broyés, animer ainsi une toile et, en vérité, dans les temps du paganisme, j'aurais craint le sort de Prométhée... »

Ces louanges qu'il se décernait à lui-même lui attirèrent un jour, de la part de Pierre le Grand, ce fin compliment :

« Vous êtes le poète de vos tableaux. »

Car il parvenait à attirer chez lui le plus grand monde, la cour, les princes du sang, les rois de passage à Paris.

Mais il se jugeait dans son art un si haut personnage qu'il ne ménageait même pas ces nobles visiteurs.

Le Dauphin l'ayant prié de peindre le portrait de la Dauphine, Greuze examina effrontément celle-ci et, à la vue du rouge qui lui couvrait les joues, il répondit imperturbablement, en présence même de la princesse :

« Je vous prie de m'en dispenser, monseigneur, parce que je ne sais pas peindre de pareilles têtes. »

On croirait entendre La Tour lui-même.

Il n'aurait pas été plus grossier.

Les dissentiments s'aggravaient dans son intérieur. Lorsqu'il peignait, comme l'âge et la maternité avaient épaissi et fatigué sa femme, elle reprochait à son mari de la vieillir et ne voulait pas convenir que c'était elle qui vieillissait. Greuze retouchait avec soumission, rajeunissait le visage, et ne diminuait pas la vigueur du corps. De sorte que ses personnages féminins portaient des têtes de jeune fille sur des corps de femme ; il en résultait un caractère dépourvu de noblesse et de vérité.

Mme Greuze finit par se lasser de poser. Elle s'aperçut probablement que son mari était trop obligé « de réparer des ans l'irréparable outrage ». Elle aurait pu figurer les femmes mûres et plus tard les femmes vieilles. Elle préféra s'occuper des intérêts financiers du ménage. Elle prit la direction de la vente des gravures.

Greuze aurait pu retrouver en ses deux filles qui grandissaient, de jeunes modèles, charmants de grâce ingénue, dont la présence l'aurait encouragé dans ses heures de travail. Mais la mère les mit au couvent sans avoir consulté son mari. Désolé, il voulut commander :

« Tu vas les faire revenir. Je ne veux pas être privé de mes filles. »

Mais la discussion s'aigrit. Pour avoir la paix, il céda. Ses filles restèrent au couvent. La mère les y oublia. Un jour qu'il était allé les voir, elles lui dirent :

« Maman n'est pas venue depuis un an et sept jours... »

Elles avaient même compté les jours, les pauvres petites abandonnées.

Comment, au milieu de telles tracasseries, de tels sujets de tristesse, les idées du peintre ne se seraient-elles pas assombries ? Le caractère sentimental de ses compositions tournait au drame et au mélodrame. Il peignait des scènes sinistres, la *Malédiction paternelle*, le *Retour du Fils maudit*, deux tableaux que l'on peut voir au Louvre, aussi tristement peints que tristement conçus, où l'on ne reconnaît plus la verve fraîche et gracieuse du maître de l'*Accordée de Village* et de la *Cruche cassée*.

Sa femme de son côté trouvait un attrait singulier à son rôle de marchande d'estampes. Mais Greuze ne parvenait pas à voir les comptes.

« Vous n'y entendez rien, disait-elle, je régis vos affaires mieux que vous ne feriez vous-même. »

Sur une somme de trois cent mille livres qu'il estimait avoir gagnée, il découvrait que cent vingt mille avaient disparu. Et sa femme ne répondait à ses questions que par des mensonges ou d'impudents silences ; elle finissait par déchirer les registres.

« Pourquoi les avoir déchirés ? demandait-il.

— Parce que cela m'a plu, répondait-elle, et que je n'ai point de comptes à vous rendre. »

V

Greuze, séparé de sa femme, meurt oublié, presque misérable.

Toutes ses misères sont relatées par le malheureux dans une déposition chez le commissaire de son quartier. Il les répète et les développe dans un *mémoire*. Le cynisme de sa femme paraît lui enlever toute sa dignité. Le pauvre homme raconte ses malheurs intimes avec une inconscience pénible, quand on se rappelle les premières années de son amour.

Un drame semble même sur le point d'éclater.

Un soir, des casseroles, probablement pleines de vert de gris par suite de l'incurie d'un ménage en désordre, risquent d'empoisonner Greuze. Il souffre sans secours pendant quatorze heures et il lui en reste, après des années, des douleurs incurables.

Hasard ? c'est possible. Mais ceci :

Une nuit il se réveille en sursaut et aperçoit Mme Greuze à la lueur d'une lampe... Elle lui élevait au-dessus de la tête un pot de toilette, prête à l'assommer...

Il bondit hors du lit et l'accable de reproches. Très calme, elle déclare :

« Si tu cries, je crie plus fort. J'appelle à la garde par la croisée et je dis que tu m'assassines ! »

Greuze écrit en son *mémoire*, après avoir conté cette nuit tragi-comique : « Je quittai la rue Notre-Dame-des-Victoires et je vins demeurer rue Basse (porte Saint-Denis)... Elle prit son appartement et moi le mien. Nous fûmes, dès ce moment-là, tout à fait séparés. »

Tout prouve qu'il en était temps.

Le jour de leur séparation, Greuze, après un grand soupir de soulagement, s'assit accablé malgré lui de détresse au milieu de son nouvel atelier en désordre. Il alla prendre dans un coin le carton qui renfermait les gravures de ses tableaux. Il le feuilleta.

Il revit une à une ses œuvres passées, remonta le cours des années, salua d'un geste triste celles qui représentaient Mme Greuze, les mères et les jeunes filles. Lorsqu'il eut tout revu, il comprit vaguement que sa vie aurait pu être meilleure, si sa femme s'était montrée plus raisonnable et s'il avait, lui-même, su être plus énergique. Il ferma le carton et soupira :

« Nous avons gâché du bonheur ! »

Il se demanda :

« Pourquoi? Comment? » ne trouva pas de réponse à sa question, jugea d'ailleurs qu'il était trop tard pour réparer sa vie, et, pris d'un grand frisson devant cet irréparable, il se mit à pleurer...

... La rupture date de 1789.

La Révolution survint et tout fut perdu. La fortune de Greuze, sa vogue, son talent même, tout fut emporté.

La gêne arriva, puis la misère. On possède une lettre où il implore du gouvernement un peu d'argent à propos d'un travail qui lui avait été commandé par pitié, comme un secours. Cette supplique ressemble aux appels que des malheureux déposent chez les concierges.

« Le tableau que je fais pour le gouvernement est à moitié fini. La situation dans laquelle je me trouve me force de vous prier de donner des ordres pour que je touche encore un à-compte pour que je puisse le terminer. J'ai eu l'honneur de vous faire part de tous mes malheurs : J'ai tout perdu, hors le talent et le courage. J'ai soixante-quinze ans, pas un seul ouvrage de commande; de ma vie je n'ai eu un moment aussi pénible à passer. Vous avez le cœur bon, je me flatte que vous aurez égard à mes peines le plus tôt possible, car il y a urgence. Salut et respect.

Le 28 pluviôse an IX.

« GREUZE ».

... Il mourut le 21 mars 1805. Personne ne s'en aperçut. On le croyait mort depuis vingt ans.

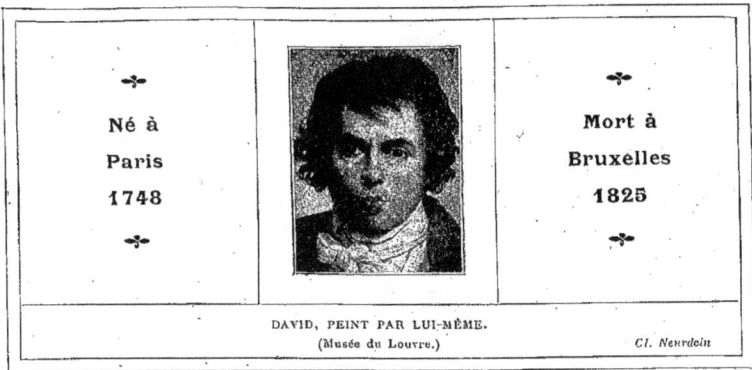

Né à
Paris
1748

Mort à
Bruxelles
1825

DAVID, PEINT PAR LUI-MÊME.
(Musée du Louvre.)

Cl. Neurdein

DAVID

L'art antique, mis en faveur par les découvertes des ruines de Pompéi et d'Herculanum, avait suscité un mouvement d'opinion dont David se fit en France le propagateur et le chef.

Son tableau, le Serment des Horaces, acheva d'entraîner le goût du public. Et dès lors David imposa à ses collègues et à ses élèves le style des statues et des bas-reliefs antiques. Même dans ses œuvres modernes il n'oublie pas absolument l'antiquité, et cette préoccupation refroidit les mouvements et glace la couleur.

Néanmoins il peignit d'admirables portraits, très supérieurs à ses théories et à ses œuvres historiques. Tels, son portrait par lui-même, le portrait du Pape Pie VII et surtout le portrait de Madame Récamier. Tous les trois appartiennent au Louvre.

On y voit aussi le Couronnement de Napoléon Ier, vaste composition pleine de majesté et de talent, qui joint à sa valeur d'art un haut intérêt historique.

Les œuvres les plus importantes de David se trouvent au Louvre et permettent de bien juger son talent.

I

Après avoir échoué quatre fois au Concours du Grand Prix de Rome, David, découragé, veut se laisser mourir de faim.

Peu d'années avant l'apparition de David, le peintre Natoire pouvait s'écrier, d'accord avec l'opinion courante dans les ateliers :

« Pourquoi donc peindre d'après la nature? La belle difficulté que de peindre un modèle et de le copier! »

La réforme qu'apporta David et qui avait été préparée par son maître Vien, consistait à revenir à la tradition, et cette réaction se résumait en la phrase célèbre :

« Soyons vrai d'abord et beau ensuite. » C'était, à travers les années, une sorte de riposte au mot de Natoire. Et comme le moyen préconisé par David et son école — pour renouer la chaîne rompue des traditions — était de se soumettre au culte et à l'étude de l'antiquité, des Romains et des Grecs, il s'écriait encore :

« Il faut revenir à l'antiquité toute crue. »

David montrait plus tard à un de ses élèves, les dessins qu'il avait exécutés dans sa jeunesse, suivant les formules adoptées dans les ateliers.

« Voyez, mon ami, disait-il en montrant un dessin tracé naïvement, voilà ce que j'appelais l'antiquité toute crue. Quand j'avais copié ainsi cette tête avec grand soin et à grand'peine, rentré chez moi, je faisais celle que vous voyez auprès. Je l'assaisonnais à la sauce moderne, comme je disais dans ce temps-là. Je fronçais tant soit peu le sourcil, je relevais les pommettes, j'ouvrais légèrement la bouche, enfin je lui donnais ce que les modernes appellent de l'expression — ce qu'aujourd'hui j'appelle de la grimace. »

Avec ce rôle de réformateur, la physionomie de David est devenue l'une des plus frappantes dans l'Histoire de l'art, d'autant plus que son existence fut elle-même très pittoresque, car ce peintre qui régénéra l'art en France, servit tour à tour un roi, une révolution, un empire et mourut en exil.

Tout jeune, il fut élevé au collège des Quatre-Nations. Distrait, obsédé par une irrésistible vocation, il était surpris en train de tracer des dessins sur ses cahiers d'écolier au lieu d'écrire un discours de général romain à ses troupes, et il s'attirait cette prophétie de la part de son professeur :

« Je vois que vous serez meilleur peintre qu'orateur. »

Petit-neveu de Boucher, il fut un jour envoyé par sa mère porter une lettre chez le grand artiste. Cet atelier rempli de tableaux parut à l'enfant un domaine féerique ; muet d'enthousiasme, il attendit, comme en extase, que Boucher eût répondu à la lettre de sa mère. Et il se retira résolu à peindre, lui aussi, à devenir un artiste comme son grand-oncle.

Boucher, consulté, ne détourna pas l'enfant de la carrière, mais il eut la clairvoyance de le détourner de son propre atelier. Il comprit sans doute que sa manière ne resterait plus longtemps en vogue. Le jeune rapin alla chez le peintre Vien, qui fut en réalité le précurseur de la réaction dont David allait être l'organisateur définitif.

Les débuts de David furent difficiles. Il lui fallait à la fois étudier et tra-

vailler pour vivre. En ces années de lutte, la célèbre danseuse de l'Opéra, Mlle Guimard, lui rendit un grand service en lui demandant d'achever les peintures commencées par Fragonard dans l'hôtel qu'elle possédait à la Chaussée d'Antin.

Fragonard s'impatientait d'entendre sans cesse Mlle Guimard s'informer s'il n'aurait pas bientôt fini ses peintures.

Un jour qu'elle lui répétait encore avec un air de hautaine arrogance :

« Monsieur le peintre, ça ne finira donc jamais ?

— C'est tout fini ! » répliqua-t-il.

Et il s'était retiré sans que Mlle Guimard ait pu le décider à revenir.

Il avait même eu la malice de vouloir se venger encore davantage. Un jour, il entra de nouveau dans la maison, pénétra en cachette jusqu'au salon où un autre peintre avait pris sa place. Et en l'absence de celui-ci, Fragonard, les pinceaux à la main et la palette au pouce, se mit à retoucher son ancien travail. Il avait peint une Terpsichore qu'il avait dotée des traits souriants de Mlle Guimard. En quelques touches il transforma la souriante Terpsichore en une Némésis furieuse et grimaçante. Puis il se retira...

Lorsque la danseuse voulut, le même jour, montrer son salon à des amis, elle entra dans une colère qui, par malheur, lui donna les traits de son nouveau portrait, aux yeux mêmes de ses visiteurs et sans qu'ils aient pu cependant l'en féliciter.

C'est à la suite de cette aventure que Mlle Guimard renvoya le peintre qui avait succédé à Fragonard et pria David d'achever le travail.

Par son ardeur, le jeune artiste attira d'autre part l'attention et les faveurs. Vien et Sedaine, l'auteur dramatique, lui obtinrent un logement dans le palais du Louvre.

Après quelques années d'études, il parut capable de concourir pour le Prix de Rome. Mais à quatre reprises il échoua malgré ses efforts. La quatrième fois cet échec le désola tout à fait. Le pauvre rapin alla s'enfermer dans son petit logement du Louvre, et se déclara à lui-même qu'il n'avait plus désormais qu'à mourir...

Il était âgé de vingt-six ans ! Il avait concouru quatre fois sans succès. A quoi bon persévérer !... Ces revers renouvelés prouvaient l'erreur qu'il avait commise en voulant être peintre !...

Pendant deux jours il resta enfermé, sans manger, ressassant ces désolantes pensées et résolu à se laisser mourir de faim.

Sedaine, surpris de ne pas le voir, alla frapper à sa porte, s'inquiéta de ne pas recevoir de réponse, courut chez son voisin le peintre Doyen. Ils revinrent, insistèrent, appelèrent, menacèrent d'enfoncer la porte, et virent

enfin apparaître David pâle, épuisé, défaillant, qui avoua en pleurant son désespoir et sa résolution.

L'année suivante il obtenait le Grand Prix et partait en Italie.

II

David va en Italie, au milieu des ruines du monde romain, composer et peindre le tableau « les Horaces » dont le succès met l'antiquité à la mode.

NATOIRE, directeur de l'École de Rome, venait de mourir. Vien fut nommé à sa place, de sorte que l'élève et le maître prirent ensemble le chemin de la Ville Éternelle.

David trouva la capitale des arts dans une atmosphère de révolution esthétique qui allait remettre en honneur l'art antique. Le jeune artiste comprit sur-le-champ la valeur de cette rénovation, il l'adopta avec enthousiasme et devint l'un de ses adeptes les plus énergiques.

Comme jusque-là elle avait été surtout une réaction de théoricien où brillaient des savants comme l'Allemand Winckelmann, des critiques d'art comme le peintre Raphaël Mengs, des sculpteurs comme l'Italien Canova, David devint, en France, le véritable promoteur de cette révolution, le chef de l'École nouvelle.

Son premier tableau, la *Peste*, qui est au lazaret de Marseille, bien que plein de talent, n'annonce pas encore le rénovateur de l'art antique. Le tableau *Bélisaire* dont le Louvre possède une reproduction réduite, l'indiquait déjà, et valut à son auteur l'honneur d'être porté en triomphe. Mais ce fut surtout *les Horaces* qui affirmèrent la révolution nouvelle. De ce tableau date l'influence de David.

Il était revenu à Paris quand l'intendant du roi, M. d'Angevilliers, lui commanda une toile représentant le *Serment des Horaces*.

On était en 1783, David, devenu membre de l'Académie et peintre du roi Louis XVI, venait de se marier; il avait épousé Mlle Pecoul, fille d'un architecte entrepreneur des bâtiments du roi. Plein du souvenir de Rome et désireux de peindre sous l'influence directe de l'art antique, de renoncer à ce qu'il appelait « la sauce moderne » et de revenir à ce qu'il appelait « l'antiquité toute crue », il partit pour Rome et y peignit les *Horaces*.

Exposé à Rome, le tableau y trouva un succès considérable.

Mais à Paris, M. d'Angevilliers, qui n'aimait pas la tentative nouvelle, se

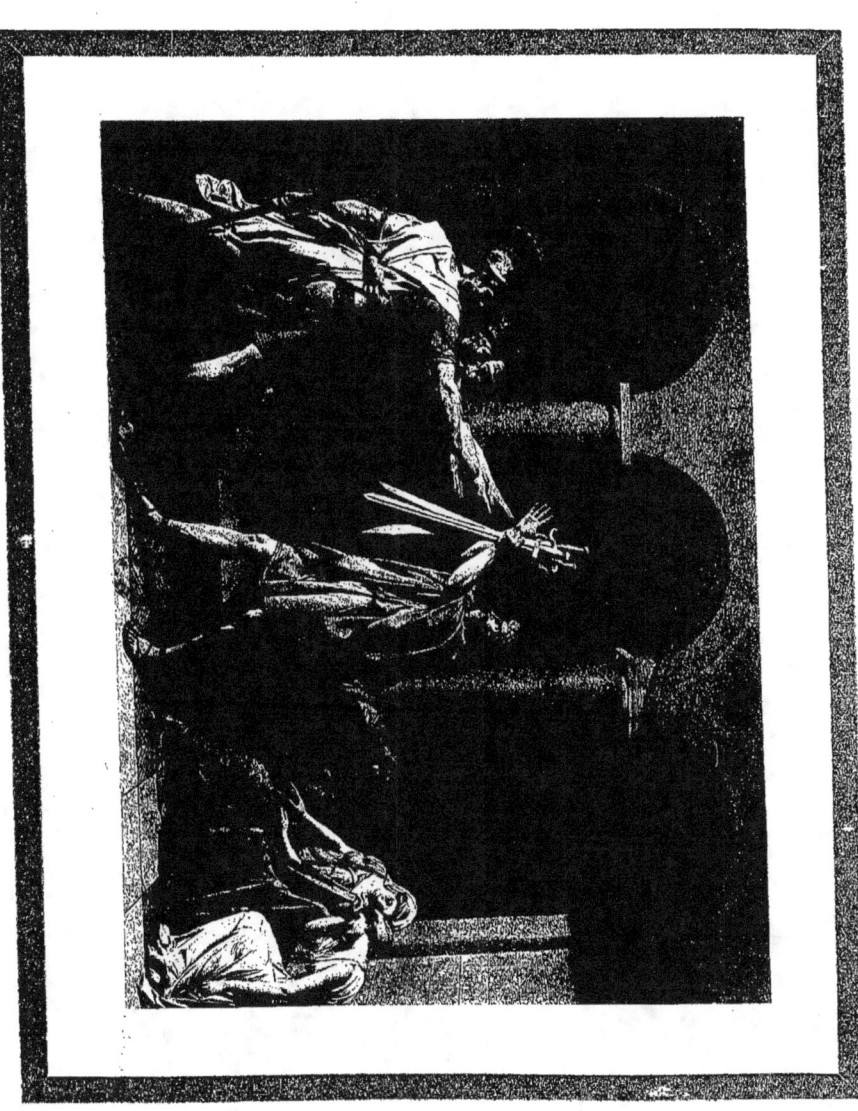

DAVID. — SERMENT DES HORACES (Louvre.)

montra dédaigneux et même mécontent. Il constata que la toile commandée devait avoir 10 pieds et que celle des *Horaces* en comptait 13.

David, froissé de cette mesquinerie, répliqua :

« Eh bien, prenez des ciseaux et rognez. »

Pour bien juger de l'originalité du *Serment des Horaces*, il faut aller voir les peintures contemporaines, fades, maniérées, d'une grâce exagérée. Cet intérieur romain grave et nu, ces gestes simples, énergiques, d'une violence qui va jusqu'à la raideur, bouleversaient les habitudes du public et des artistes.

Et subitement l'ameublement et le costume contemporains furent transformés. Des *Horaces*, c'est-à-dire de l'année et du *salon* 1785, date le complet renouvellement du goût, de la mode et même des mœurs. Ce tableau inspira l'usage des meubles aux formes sévères et carrées, fit proscrire les corsets et les souliers à talons, fit adopter les robes droites, légères, et abandonner les vêtements somptueux, fit diminuer l'étiquette même à Versailles et simplifier jusqu'aux habitudes de politesse. Certes, les idées politiques et la gêne qui résultait du désordre des affaires, interviennent dans cette révolution, mais il faut reconnaître que si l'esprit général tendait à renouveler les habitudes, les mœurs et les vêtements, le tableau des *Horaces* fut accueilli avec d'autant plus d'enthousiasme qu'il apportait ce que l'on désirait et que l'on attendait.

Le beau tableau la *Mort de Socrate*, puis les *Licteurs rapportant à Brutus les corps de ses fils qu'il a condamnés à mort*, contribuèrent à entraîner et à guider la révolution des arts. Le théâtre lui-même en fut transformé. Sous l'inspiration de David, le grand acteur Talma parut, un jour, sur la scène, dans le *Brutus* de Voltaire, vêtu comme un Romain.

« Ah ! mon Dieu ! s'écria Mlle Contat, il a l'air d'une statue ! » Mais Mme Vestris, en pareil cas, n'accueillit pas son collègue avec le même enthousiasme. Tout en jouant son rôle, elle intercalait dans le dialogue de la pièce des apartés à mi-voix adressés directement à son collègue ;

« Voyons, Talma, vous avez les bras nus !...

— Je les ai comme les avaient les Romains !...

— Mais, Talma, vous n'avez pas de culotte !...

— Les Romains n'en portaient pas...

— Eh bien, mon cher, vos Romains étaient inconvenants et vous l'êtes aussi. »

III

David met son talent au service de la Révolution. Devenu membre de la Convention, il prend la direction des fêtes et des arts.

Après avoir entraîné une révolution dans les arts et les mœurs, David allait collaborer à la révolution politique.

Son tableau le *Serment des Horaces* lui avait donné la réputation d'un artiste plein d'influence. Les sujets romains qu'il avait adoptés, l'austérité de ses compositions, les sentiments républicains qu'il célébrait, le firent considérer comme le peintre officiel du mouvement révolutionnaire.

En 1790, l'Assemblée constituante lui commanda un tableau commémorant le *Serment du Jeu de Paume*, qu'il alla peindre près des Tuileries, dans l'église des Feuillants convertie en atelier.

Cette œuvre importante resta inachevée. David composa l'ensemble sur une toile colossale, dessina, suivant son habitude, chaque personnage entièrement nu avant de le revêtir de son costume, frotta de couleurs quelques habits, peignit plusieurs visages puis en resta là.

En somme le tableau ne fut jamais terminé parce que très vite avait disparu l'enthousiasme de David comme du public en faveur des figurants de cette grande scène historique. Les héros du serment du jeu de Paume étaient la plupart devenus des suspects, quelques-uns mêmes étaient considérés comme des traîtres, et David entraîné en tête du mouvement, les avait pris en haine ou en mépris.

L'esquisse abandonnée ainsi à l'état de carton est aujourd'hui au Louvre. Un petit dessin de David a permis d'exécuter une gravure qui montre le tableau tel qu'il avait été conçu.

En 1792, l'artiste fut nommé député de Paris à la Convention. Aussitôt des dissentiments éclatèrent entre David et sa femme, qui conservait des sentiments monarchistes. Pendant quelque temps des concessions réciproques prolongèrent la vie commune, mais dès que David eut, avec ses amis politiques, voté la mort de Louis XVI, sa femme quitta le foyer conjugal, emmena leurs deux filles et laissa au père leurs deux fils.

Mais à la chute de Robespierre, David courut les pires dangers. Après avoir vu de près l'échafaud, il fut définitivement arrêté et enfermé au Luxembourg. Mme David, qui apprit les infortunes de son mari, entreprit aussitôt les plus périlleuses démarches pour le sauver et finit par aller partager sa captivité.

L'esprit toujours rempli de souvenirs antiques, le peintre songea que le dévouement de son épouse rappelait celui des Sabines qui se jettent entre les Romains et les Sabins en les suppliant d'oublier leurs dissentiments, et, désireux de perpétuer cette action sous une forme majestueuse et historique, il résolut de peindre un tableau qui représentât les *Sabines*.

Ce séjour à la prison du Luxembourg, le retour de sa femme auprès de lui, semblent avoir mis pour quelque temps un accent de tendresse dans le cœur rigide du maître. Il peignit alors le seul paysage qu'on lui doive. Des croisées de sa prison, il apercevait le beau jardin du Luxembourg ; charmé par cet aspect de verdure qui évoquait l'air libre des champs, il en comprit sans doute mieux que jamais la beauté. Il mit au bas de cette peinture la signature qu'il avait écrite également sur les dessins tracés, à la même époque, d'après ses compagnons de prison :

L. David faciebat in vinculis

C'était une fois de plus un hommage à l'antiquité. Et pourtant les tableaux de la période révolutionnaire sont ceux où il rappelle le moins ses théories picturales ; ce sont les plus sincères, les plus vrais, les mieux conçus près de la nature et *ad vivum* pour parler aussi le latin. Ce sont, avec le *Serment du Jeu de Paume*, le *Lepelletier Saint-Fargeau*, le *Marat* et le *Bara*.

Tandis qu'il exécutait le tableau des *Sabines*, David ne trouvant pas de modèle à son gré pour les femmes du premier plan, Mme de Bellegarde lui offrit de lui donner quelques séances, et il acheva d'après elle la tête de la femme à genoux auprès des enfants.

Le bruit s'en répandit dans les ateliers du Louvre et on s'empressa de dire que Mme de Bellegarde n'avait pas seulement posé pour la tête du personnage. Loin de s'en offenser la grande dame s'en montra très fière. Et sans doute pour donner plus de créance à la légende qui s'était répandue, elle affecta de paraître au théâtre avec ses beaux cheveux noirs disposés comme ceux de la Sabine qu'elle avait inspirée à David.

Lorsque parut le tableau, les éloges furent très vifs mais il s'y mêla des critiques.

Voici une pièce de vers qui plaisante le peintre :

> En habillant « in naturalibus »
> Et Tatius et Romulus
> Et de jeunes beautés, sans fichus ni cottes,
> David ne nous apprend que ce que l'on savait :
> Depuis longtemps Paris le proclamait
> Le Raphaël des sans-culottes.

IV

David peint le portrait équestre du Premier Consul gravissant le Saint-Bernard. Il laisse à l'état d'ébauche le portrait de Mme Récamier.

Un personnage nouveau allait entrer dans la vie de David et y prendre pour jusqu'à sa mort un rôle des plus importants. C'est Bonaparte.

Le général en chef de l'armée d'Italie rentrait en triomphe à Paris après le traité de Campo-Formio. Un véritable délire d'enthousiasme l'accueillait. Tout le monde voulait le voir et l'avoir vu.

David partageait la curiosité générale. C'était de sa part, il faut le dire, un devoir de reconnaissance. Lorsque la réaction qui suivit la mort de Robespierre le menaçait, Bonaparte lui avait fait proposer de venir dans son camp, sous prétexte de peindre des batailles, et d'attendre à l'abri des persécutions que le calme fût rétabli. Bien qu'il n'eût pas profité de cette offre, David ne l'avait pas oubliée.

Après avoir rencontré le général, il fit part de ses impressions à ses élèves.

« Oh, mes amis, s'écria-t-il, quelle belle tête il a!... C'est pur! C'est grand! C'est beau comme l'antique! »

Et il ajouta :

« Bonaparte est mon héros! »

Il ne croyait pas si bien dire. En fait ses tableaux les meilleurs seront désormais inspirés par lui, et le meilleur de tous sera le *Couronnement*.

... A cette époque un grand événement artistique attira l'attention. Les objets d'art, les livres, les manuscrits, les statues antiques, les tableaux conquis par l'armée d'Italie arrivèrent à Paris. Bonaparte était déjà parti en Égypte. La fête n'en fut pas moins brillante.

Un immense cortège parti du Jardin des Plantes, traversa tout Paris pour gagner le Champ de Mars et défiler devant les membres du Directoire entourés des ministres et des hauts fonctionnaires civils et militaires.

En tête avançaient des chariots chargés de manuscrits et de livres précieux; venaient ensuite des cages où se voyaient des lions, des tigres et des panthères; suivaient des pièces de musée et d'histoire naturelle. Enfin apparaissaient les caisses de tableaux. On avait indiqué les œuvres qu'elles renfermaient, la *Transfiguration* de Raphaël, le *Christ* du Titien, les *Noces de Cana* de Véronèse. D'autres chars portaient les statues, les groupes, l'*Apollon du Belvédère*, l'*Antinoüs*, le *Laocoon*, le *Gladiateur*.

Des branches de lauriers, des bouquets, des couronnes de fleurs, des drapeaux pris sur l'ennemi couvraient ces chars et des inscriptions françaises, latines et grecques, célébraient les arts, les artistes, l'armée, son général... Des acteurs des théâtres lyriques joints au cortège, chantaient des hymnes d'allégresse. Leurs voix alternaient avec les fanfares héroïques des troupes d'infanterie et de cavalerie qui précédaient les chars autour desquels se groupaient les membres de l'Institut, les artistes, les savants, les littérateurs les plus célèbres de l'époque.

Un seul Français, David, désapprouva cette fête et eut le courage de ne pas cacher son opinion.

En présence de ses élèves il condamna ce cortège de soixante à quatre-vingts voitures d'œuvres enlevées à l'Italie. Cette critique fut répétée. On crut à une jalousie d'artiste redoutant une comparaison dangereuse.

La véritable raison de sa désapprobation, David la confia à un de ses amis.

« On n'aime pas naturellement les arts en France, dit-il. C'est un goût factice. Soyez certain que malgré le vif enthousiasme que l'on témoigne, ces chefs-d'œuvre apportés d'Italie ne seront bientôt considérés que comme des richesses curieuses. La place qu'occupe un ouvrage, la distance à parcourir pour l'aller admirer, contribuent singulièrement à faire valoir son mérite. Et ces tableaux perdront en grande partie de leur charme et de leur effet quand ils ne seront plus à la place pour laquelle ils ont été faits. La vue de ces chefs-d'œuvre formera peut-être des savants, des Winckelmann, mais des artistes, non. »

Tout cela est très vrai. Néanmoins David n'exprima pas la critique la plus sérieuse, la plus frappante, la première à formuler : c'est qu'une telle manière de dérober des œuvres d'art était tout simplement un vol.

Il dut plus tard penser ainsi, lorsqu'en 1813 il vit la France envahie par les alliés. Il craignit que ses tableaux ne fussent emportés à leur tour et il les envoya sur les côtes de Bretagne où, prêts à prendre la mer si l'ennemi approchait, le *Couronnement*, les *Aigles*, les *Sabines*, les *Thermopyles*, les portraits de l'*Empereur*, attendirent le retour de la paix pour rentrer à Paris.

Mais on n'était encore qu'en 1800, la France était victorieuse. David voulut peindre le portrait de Bonaparte.

Le Premier Consul accéda à son désir mais formula des réflexions intéressantes.

« Poser? dit Bonaparte avec sa mine d'impatience... A quoi bon? Croyez-vous que les grands hommes de l'antiquité dont nous avons les images aient posé?

— Mais je vous peins pour votre siècle, pour des hommes qui vous ont

vu, qui vous connaissent, répliqua David; ils voudront vous trouver ressemblant.

— Ressemblant?... Ce n'est pas l'exactitude des traits, un petit pois sur le nez, qui fait la ressemblance. C'est le caractère de la physionomie, ce qui l'anime, qu'il faut peindre.

— L'un n'empêche pas l'autre.

— Certainement Alexandre n'a jamais posé devant Apelle. Personne ne s'informe si les portraits des grands hommes sont ressemblants. Il suffit que leur génie y vive.

— Vous m'apprenez l'art de peindre, dit David après cette observation.

— Vous plaisantez. Comment?

— Oui. Je n'avais pas encore envisagé ainsi la peinture. Vous avez raison, citoyen Premier Consul. Eh bien! vous ne poserez pas. Je vous peindrai sans cela. »

Tandis qu'il exécutait le *Bonaparte équestre*, David avait reçu à son atelier du Louvre les habits du général et les avait placés sur un mannequin. Un jour qu'il montrait ces glorieux « harnais » à quelques élèves, et que ceux-ci examinaient avec curiosité ces épaulettes, cette épée, ce chapeau qui avaient assisté à la bataille de Marengo, quelqu'un remarqua la petitesse des bottes de Bonaparte et déclara que les grands hommes ont habituellement des extrémités fines et distinguées.

Comme David avait lui-même les pieds et les mains très petits, les élèves approuvèrent vivement. Et l'un d'eux ajouta étourdiment :

« Et ils ont la tête grosse!

— En effet, dit David en saisissant le chapeau. Voyons donc un peu. »

Il le plaça sur sa tête. Mais comme il l'avait très petite, l'énorme chapeau lui couvrit le crâne jusqu'aux yeux. Il eut la bonhomie d'éclater de rire.

De même qu'il peignait le portrait de l'homme le plus extraordinaire de son temps, David, à la même date, entreprenait celui de la plus jolie femme de l'époque, Mme Récamier.

Celle-ci voulut aussi imposer à l'artiste sa manière de voir, mais David ne se soumit point à la jolie femme comme il s'était soumis au grand capitaine.

Mécontente de son portrait, influencée en même temps par les éloges qu'on lui faisait de Gérard, Mme Récamier alla également lui commander son portrait. David, froissé du procédé, accueillit Mme Récamier très froidement lorsqu'elle reparut à son atelier. Il lui dit :

« Madame, les femmes ont leurs caprices; les artistes aussi. Permettez que je satisfasse les miens. Votre portrait, madame, me paraît bien comme il est et je le laisserai comme il est. »

C'est ainsi que le portrait de Mme Récamier ne fut jamais terminé. Ajoutons qu'il n'en est pas plus mauvais pour cela et que des artistes même l'estiment d'autant mieux, parce que David, en l'achevant, lui eût enlevé la fraîcheur d'exécution qu'il possède.

V

Devenu le peintre de l'Empire, David exécute le « Couronnement de Napoléon » et la « Distribution des Aigles », mais, après Waterloo, il part en exil et meurt sans avoir pu rentrer en France.

David reçut la commande des deux tableaux le *Couronnement de Napoléon* et la *Distribution des Aigles*, pour la somme de 180 000 francs.

Lorsqu'il eût reçu la commande du *Couronnement*, il s'écria :

« J'avoue que j'ai longtemps envié aux grands peintres du passé des occasions que je ne croyais jamais rencontrer. Eh bien, j'aurai tout de même peint un empereur et j'aurai peint un pape ! »

Il passa quatre ans à exécuter le *Couronnement*. Suivant la volonté de l'empereur, il choisit le moment où Napoléon, après s'être couronné de ses mains, va poser le diadème sur la tête de Joséphine. Comme le pape assistait inactif à la cérémonie, Napoléon voulut que le pontife élevât la main en signe de bénédiction.

« Je ne l'ai pas fait venir de si loin, dit-il, pour ne rien faire. »

Quand le tableau fut terminé, l'Empereur suivi de toute la cour alla le voir dans l'atelier. Pendant plus d'une demi-heure, il se promena le chapeau sur la tête devant l'énorme toile et en examina les détails avec attention. David et tous les assistants attendaient, immobiles et silencieux. L'émotion devenait profonde. On se demandait, avec anxiété, ce que devait penser l'empereur.

Enfin il prononça :

« C'est très bien, très bien, David. Vous avez deviné toute ma pensée. Vous m'avez fait chevalier français... Je vous sais gré d'avoir transmis aux siècles à venir la preuve d'affection que j'ai voulu donner à celle qui partage avec moi les peines du gouvernement. »

Puis il leva son chapeau, inclina légèrement la tête et prononça d'une voix très élevée :

« David, je vous salue.

— Sire, répondit le peintre ému, je reçois votre salut au nom de tous les artistes, heureux d'être celui auquel vous daignez l'adresser. »

Désormais le talent de David faiblit, la *Distribution des Aigles au Champ-de-Mars*, et surtout *Léonidas aux Thermopyles* sont inférieurs à ses précédents tableaux ; néanmoins Napoléon lui conserva toujours son estime et sa faveur.

Un jour, il lui dit :

« Il y a la galerie Rubens ; je veux que la France me doive la galerie David. » David s'inclina flatté mais prononça :

« Sire, je crois impossible aujourd'hui de former cette collection. Mes œuvres sont dispersées et entre les mains d'amateurs trop riches pour qu'on puisse espérer les obtenir. Ainsi, par exemple, la *Mort de Socrate* appartient à M. Trudaine, qui ne s'en dessaisira point.

— Avec de l'or, dit l'empereur, nous l'obtiendrons. Offrez-en 40 000 francs. Allez à 60, s'il le faut. Nous l'aurons, vous dis-je. »

Ce tableau avait été commandé 6 000 francs et payé 10 000 par faveur. David alla voir Trudaine, offrit 40, 50, mais vainement.

« L'empereur le désire, dit-il. Il m'a autorisé à aller jusqu'à 60 000.

— Je refuse, répondit l'amateur. Répondez à l'empereur que j'estime votre tableau supérieur à tout ce que l'on peut m'en offrir. Si j'étais disposé à m'en séparer, je le donnerais... »

En apprenant cette réponse, l'empereur, furieux, bondit de son fauteuil, arpenta son bureau, s'écria :

« Il faut bien que je respecte la propriété... Sans quoi !... »

... Quand, après la chute de l'Empire, David fut exilé à Bruxelles, des témoignages de considération lui vinrent de toutes parts, autant des étrangers de passage que des habitants et aussi des Français qui ne l'oubliaient pas.

Mme Récamier fit des démarches pour obtenir le rappel du grand artiste, mais en vain. Ses élèves enfin frappèrent en son honneur une médaille que Gros alla lui-même lui porter à Bruxelles (1823).

Alité, très faible, comme on lui avait apporté une gravure de son tableau *Léonidas aux Thermopyles*, il la fit placer devant lui, demanda sa canne et indiqua les corrections qu'il désirait.

D'une voix très basse, qu'on entendait à peine, il soufflait :

« Trop noir... Ceci, trop clair... Mal modelé..., cependant... ».

Il s'arrêta, examina en silence, puis il ajouta :

« Léonidas, la tête est bien... Léonidas ! J'étais un homme capable de bien concevoir la tête de Léonidas... »

Comme il achevait ces paroles, la canne lui échappa des mains et il expira.

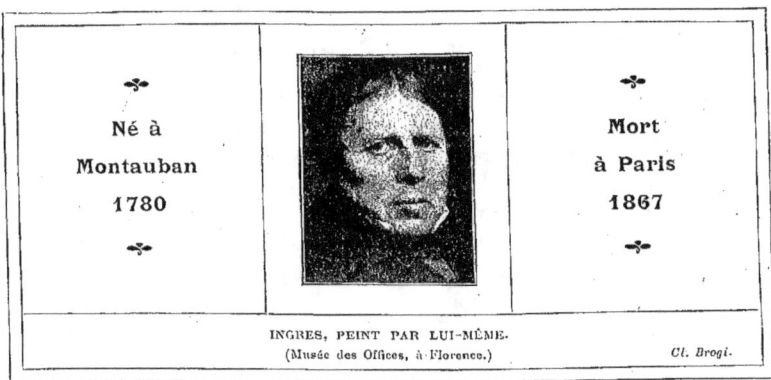

Né à Montauban 1780

Mort à Paris 1867

INGRES, PEINT PAR LUI-MÊME.
(Musée des Offices, à Florence.)

Cl. Brogi.

INGRES

Après avoir débuté comme un peintre indépendant, en rupture avec l'École de David, Ingres fut entraîné à se poser en défenseur des classiques et de la tradition.

Ses débuts furent lents et pénibles. A cette époque il dessina, pour vivre, de petits portraits au crayon qui sont aujourd'hui considérés comme des chefs-d'œuvre.

Revenu à Paris, après un séjour de près de vingt ans en Italie, il attira coup sur coup l'attention par des succès retentissants, Le Vœu de Louis XIII; l'Apothéose d'Homère. Il fut nommé membre de l'Institut, directeur de l'École de Rome, conquit tous les honneurs officiels.

Il mourut très âgé, en pleine gloire.

On peut voir au Louvre ses œuvres les plus célèbres, l'Apothéose d'Homère, le Portrait de Bertin, la Source, et une série de ses portraits dessinés au crayon.

Ingres a légué à Montauban, sa ville natale, les œuvres qui garnissaient son atelier.

I

Ingres, élève de David, obtient le prix de Rome, et part en Italie où il épouse une jeune Française qui, sans l'avoir jamais vu, va le retrouver dans la Ville Éternelle.

INGRES était né à Montauban. Son père, artiste provincial de quelque talent, peintre, sculpteur, architecte, et même un peu musicien, voulut lui donner une éducation artistique. Il mit entre les mains de l'enfant un

violon et un grand portefeuille qui contenait des estampes d'après Raphaël, Titien, Rubens, Watteau et Boucher. Si Ingres choisit par la suite entre le crayon et l'archet, il n'en resta pas moins toute sa vie un adorateur passionné de la musique comme de la peinture.

Un beau jour, en 1793 à l'époque de la mort de Louis XVI, l'enfant exécutait brillamment un concerto de violon sur le théâtre de Toulouse. Mais à la même date, il apercevait chez son professeur de dessin une copie d'après la *Vierge à la Chaise* de Raphaël.

Si on en croit ce qu'il disait plus tard, cette minute décida de toute son existence. « Raphaël m'était révélé, je fondis en larmes, racontait-il. Cette impression a rempli ma vie ; Ingres est aujourd'hui ce que le petit Ingres était à douze ans. » Le violon néanmoins, nous l'avons dit, ne fut pas tout à fait oublié ; jusqu'à sa mort, le maître ne cessa de vouer un culte à la musique et aux grands musiciens.

Il ne faut pas oublier que l'admiration de Raphaël n'était pas alors ce qu'elle est devenue. C'est surtout depuis cent ans que son nom est populaire. A la fin du xviiie siècle, les Grecs seuls étaient appréciés des artistes. L'antiquité venait d'être révélée par la découverte d'œuvres magnifiques et toutes les productions artistiques en avaient subi l'influence. Admirer Raphaël pouvait donc se considérer comme une originalité et lorsque le jeune Ingres fut devenu l'élève de David, le défenseur des Grecs, il paraît que le maître disait familièrement à son disciple :

« Oh ! toi, ce n'est pas moi que tu suivras... Tu auras toujours le nez dans le dos de Raphaël. Tu aimes mieux le sien que le mien... Après tout, tu as raison. »

Ingres en effet avait entrepris le voyage de Paris et était entré, en 1796, dans l'atelier de David. Son maître le remarquait et lui confiait la préparation du portrait de *Madame Récamier* (Louvre). On dit qu'Ingres peignit le candélabre qui occupe un coin du tableau.

En 1800, il montait en loges, concourait pour le prix de Rome, et obtenait un second prix. L'année suivante, le premier prix lui était décerné.

Mais l'État manquait des fonds nécessaires pour entretenir à Rome les pensionnaires. Le jeune peintre passa cinq ans à Paris dans une situation presque misérable. Il gagnait quelque argent à l'exécution de dessins et d'illustrations, tandis qu'il poursuivait ses études dans la célèbre académie Suisse où travaillèrent, au courant du xixe siècle, de nombreuses générations d'artistes.

En 1806, la commande d'un portrait de *Napoléon Ier* ne lui valut qu'un mot de Carle Vernet, un de ces mots d'atelier sans valeur spirituelle : « C'est malingre ! » Mais d'autre part l'administration des Beaux-Arts se

voyait en mesure de lui payer son voyage à Rome et sa pension en Italie. Peut-être l'épreuve qu'il venait de subir avait-elle été bienfaisante, et son talent, plus mûri, allait-il profiter de ce séjour mieux qu'il n'en aurait profité cinq ans plus tôt.

A Rome, Raphaël reçut son premier hommage. Il copia une de ses œuvres parmi les fresques de la Farnésine. Ingres n'était point partisan des copies comme motif d'étude pour les jeunes artistes. Mais comme cette copie lui était imposée, il s'acquitta de son devoir en recourant à Raphaël pour qu'il lui fût plus agréable à remplir. Durant la seconde année de son séjour, il exécuta le célèbre tableau *Œdipe et le Sphinx,* aujourd'hui au musée du Louvre.

Son existence, assurée par sa pension, n'en était pas moins triste et solitaire. Il s'en plaignait souvent dans ses lettres à ses amis restés en France. La réponse était facile :

« Mariez-vous ! » lui disait-on.

Comment se marier, là-bas, à l'étranger, dans un pays où il ne connaissait personne, où son titre de pauvre pensionnaire faisait de lui un parti peu brillant? Un de ses amis lui écrivit :

« J'ai votre affaire, une Française, une de mes parentes qui tient à Guéret un petit commerce de lingerie. Je lui connais toutes les qualités capables d'assurer votre bonheur. Voulez-vous que je vous l'envoie ? »

La question était singulière. Cette offre d'une épouse qu'il n'avait jamais vue, d'une compagne pour toute sa vie, cet envoi à peine admissible pour une domestique et pratiqué habituellement pour des colis, ne pouvait être pris au sérieux. Ingres éprouvait une détresse si complète qu'après avoir réfléchi, il donna une réponse favorable. Mais la jeune femme allait-elle accepter un pareil procédé, entreprendre un si long voyage sans être sûre d'être satisfaite quand elle arriverait au bout? Espérant au moins répondre à une curiosité bien légitime de la part de cette personne, Ingres dessina son portrait à la mine de plomb, le soigna, l'emballa, l'envoya et attendit... Impressionnable et nerveux comme il l'était, il attendit avec impatience. La réponse enfin arriva : la dame de Guéret voulait bien aller chercher à Rome le mari qu'on lui offrait.

Ingres averti du jour précis et de l'heure de son arrivée, alla au-devant d'elle dans la campagne de Rome. Il s'arrêta dans un endroit appelé le tombeau de Néron.

A l'heure dite, un voiturin parut, une jeune femme en descendit... Quand il racontait son mariage, Ingres déclarait plus tard en terminant son récit :

« Elle tint toutes les promesses de mon ami, et au delà... »

Mme Ingres, de son côté, disait avec calme, tout en poursuivant le tricot qui ne la quittait pas :

« Et toi, tu n'as pas tenu les engagements de ton portrait... Tu t'étais joliment flatté, mon ami. »

Amaury Duval parle ainsi de Mme Ingres :

« Jeune, elle avait dû être ce qu'on appelle vulgairement un beau brin de fille, plus grande que son mari et assez forte. »

Avec l'âge elle avait pris une tournure bourgeoise.

« Il y avait, dit-il encore, un côté maternel dans son affection pour son mari ; elle craignait pour lui, lorsqu'il sortait seul, les accidents, les voitures ; elle le faisait marcher devant, lorsqu'ils étaient ensemble. Sans moi, expliquait-elle, il irait se jeter sous toutes les roues. »

Elle ne se mêlait jamais de sa peinture, mais elle prétendait qu'il ne se mêlât point du ménage ; elle estimait qu'il n'entendait rien aux questions de ce genre.

« Croiriez-vous, disait-elle à qui voulait l'entendre, qu'il est sorti furieux d'une boutique parce que je marchandais : il prétendait que c'était traiter le marchand comme un voleur ! »

Dans l'intimité, Ingres avait ce que l'on appelle familièrement un « caractère pas commode ». Mme Ingres subit ses boutades, ses découragements, ses colères, avec une patience, un dévouement dont le maître avait conscience puisqu'il reconnaissait les qualités de son épouse.

Enfin, à l'époque de leur mariage, elle supporta sans une plainte une existence souvent très pénible et elle ne chercha point à détourner l'artiste d'une voie qui semblait, à ce moment-là, ne devoir le conduire qu'à des insuccès et des déboires.

« On aurait peine à croire, disait-elle plus tard, la vie de privations, de misère que nous avons menée en Italie. »

II

A Rome, puis à Florence, Ingres exécute, pour vivre, des portraits à la mine de plomb. Après avoir peint le « Vœu de Louis XIII », commandé par l'État, il rentre en 1824 à Paris où il trouve enfin le succès.

De 1806 à 1820, Ingres vécut à Rome et, de 1820 à 1824, à Florence. Lorsqu'il se laissait aller à des confidences sur ses années de début, il s'accordait avec Mme Ingres pour en reconnaître les misères.

« Je n'ai eu de pain que dans ma vieillesse », disait-il.

Et fièrement il ajoutait :

« Je n'ai pas voulu imiter les artistes de nos jours qui n'aiment que l'argent et le travail facile. »

Il peignait tour à tour le *Romulus portant les dépouilles opimes* donné plus tard à l'École des Beaux-Arts par le pape Pie IX, et la *Chapelle Sixtine*, un de ses meilleurs tableaux, aujourd'hui placé au Louvre,

Il ne parvenait à vivre qu'en exécutant de petits portraits à la mine de plomb, devenus aujourd'hui l'un de ses plus solides titres de gloire, mais qui, à cette époque, ne lui rapportaient pas grand argent. Lui-même n'attachait aucune valeur à ces dessins que les amateurs se disputent à présent (le peintre Bonnat en payait un, naguère, 17 000 francs). Il les estimait comme un modeste gagne-pain, et lorsque les succès lui vinrent il continua de s'impatienter à voir l'admiration du public pour ces dessins.

Dès cette époque il n'aimait pas qu'on leur donnât plus d'attention qu'à ses tableaux. Géricault s'en aperçut.

De passage à Rome, le peintre du *Naufrage de la Méduse* se fit présenter par leur camarade, Schnetz. En pénétrant chez Ingres, il entra d'abord dans une antichambre dont les murs étaient couverts de dessins. Saisi à la vue de ces croquis, Géricault se mit à les examiner et quand Ingres, averti par Mme Ingres, vint le recevoir et l'introduire dans son atelier, il s'empressa de lui exprimer ses compliments pour ses portraits au crayon. Dans l'atelier il en parla encore, tout en regardant la peinture ; en le quittant il s'arrêta de nouveau dans l'antichambre et renouvela ses éloges... Ingres, mécontent, fit entendre qu'on ne vient pas chez un peintre pour s'occuper seulement de croquis... Ils se séparèrent, peu satisfaits l'un de l'autre, et Géricault dit à Schnetz :

« Un bâton épineux, votre ami Ingres ! »

Au milieu de cette existence difficile, une commande de l'État arriva. Il s'agissait, pour la faible somme de 3 000 francs, d'exécuter un tableau destiné à la cathédrale de Montauban. Le sujet devait représenter le *Vœu de Louis XIII mettant sous la protection de la Vierge le royaume de France*.

Installé à Florence, Ingres passa quatre ans à peindre ce tableau. Il écrivait à cette époque une lettre qui montre combien il supportait avec énergie les difficultés de l'existence.

« Vivre sagement, borner ses désirs et se croire heureux, c'est l'être véritablement. Vive la médiocrité ! c'est le plus heureux état de la vie. »

Un jour, au moment de sa plus grande détresse, un Anglais vint lui offrir un engagement très avantageux. Il s'agissait d'aller en Angleterre dessiner des portraits à la mine de plomb. Ingres, sans hésitation, refusa et sa femme approuva ce refus.

« Il avait autre chose à faire », disait-elle.

Et pourtant ils n'avaient souvent « pas de pain à la maison et plus de crédit chez le boulanger ». Cependant l'exécution du *Vœu de Louis XIII* se poursuivait au milieu des difficultés matérielles que soulevait la misère. Le tableau était grand ; pour travailler à l'aise, une échelle eût été nécessaire. Mais il ne fallait pas penser à louer et encore moins à acheter une échelle. De sorte que le peintre ajustait une chaise sur quelques planches pour atteindre le sommet de son tableau. Cela suffisait, mais l'échafaudage manquait de solidité et demandait des ménagements. Ingres s'y installait avec précautions ; et lorsqu'il était là-haut, Mme Ingres le sachant vif et impressionnable, prenait toutes sortes de ménagements pour entrer dans l'atelier et y introduire les visiteurs ; un mouvement trop brusque risquait d'entraîner à terre le peintre, l'échafaudage et même le tableau.

Ingres écrivait à un ami, au moment d'achever ce long travail :

« Si tu voyais ma vie, elle te ferait pitié. Il y a bien deux ans que je ne connais d'habitation que mon atelier, mais depuis six mois, il est devenu une cage, le témoin de mon désespoir, de mes sueurs. Enfin ce tableau *rotto di collo* (cela veut dire à peu près « que le diable l'emporte » et signifie exactement « rupture de cou ») à celui qui a inventé le sujet, il est bien vrai que je l'ai peint trois fois pour une... Juge de ma peine. A l'heure où je t'écris, qui est cinq heures et demie du matin, je l'entends qui me crie : Accours bien vite me finir, car je dois être fait le 25, séché et vu jusqu'au 30, roulé ensuite dans un tuyau de fer blanc et monté en voiture avec toi ; car je ne veux te quitter qu'à Paris... Je t'assure que sans mon bonheur intérieur et sans l'espoir d'un meilleur avenir, je pourrais en devenir fou. »

Parti seul à Paris, sans sa femme, à cause des frais de voyage, il pouvait écrire de la capitale :

« Enfin notre tableau est exposé depuis le 12 novembre au matin !... Je ne puis te dire l'accueil flatteur et honorable que je reçois ici et quelle belle place on m'y donne. »

Le plus curieux, c'est qu'aux applaudissements de Gérard, de Girodet, de Gros, représentants de l'École classique, se joignaient les applaudissements des partisans de la nouvelle école et de son chef, Delacroix, qui devait, par la suite, devenir le rival de Ingres.

Delacroix remarquait, dans le *Vœu de Louis XIII*, un accent de passion et d'indépendance qui rompait avec la formule classique. Il reconnaissait dans ce tableau une imitation italienne pleine d'originalité, qui rappelait Raphaël avec un fond tout à fait personnel. On voit donc que le futur champion de la peinture classique s'était d'abord signalé comme un révolutionnaire.

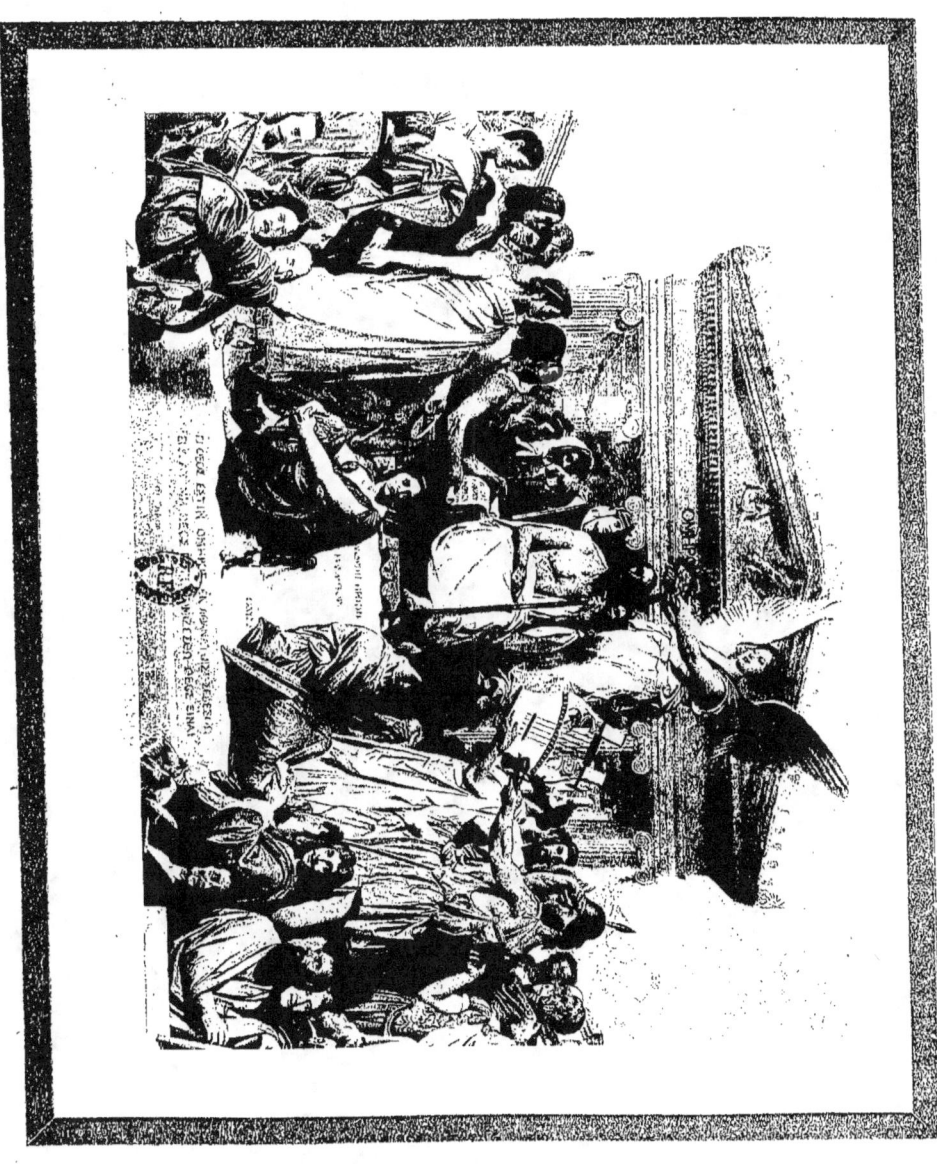

INGRES.

A la suite du *Salon*, Ingres était décoré de la Légion d'Honneur et son tableau commandé pour la somme de 3 000 francs, lui était, par faveur et en raison de son succès, payé 6 000 francs.

En présence de ces encouragements il se décidait à venir se fixer à Paris.

III

Ingres, de retour en France, est nommé membre de l'Institut. Il exécute son plafond « l'Apothéose d'Homère » (musée du Louvre).

Durant les dix années qui suivirent, de 1824 à 1834, Ingres vécut à Paris au milieu d'une réputation croissante, désormais consacrée. L'Institut l'accueillait parmi ses membres et d'autre part la jeunesse lui demandait d'ouvrir un atelier d'élèves.

Pendant ce temps, il travaillait. En un an il exécutait son œuvre la plus importante et l'une de ses meilleures, l'*Apothéose d'Homère*.

Ce tableau, commandé par l'État, était destiné à décorer un des plafonds du musée du Louvre. Mis en place, il ne parut point remplir le rôle d'un plafond, qui est de donner l'illusion d'une scène à ciel ouvert placée au-dessus de la salle qu'il décore. L'*Apothéose d'Homère* présente au contraire une composition qui se déroule sur le sol devant le spectateur contre un mur, à la manière d'un bas relief antique.

Le tableau se juge donc mieux ainsi qu'il est exposé aujourd'hui, sur la cimaise de la salle des États, dans le musée du Louvre.

Devant le péristyle d'un temple grec, Homère, calme, majestueux, est assis comme un Dieu, dans la pose sereine d'une statue. Drapé de blanc, il tient son bâton et lève vers le ciel ses yeux aveugles. Une muse ailée vient déposer une couronne sur son front, tandis qu'autour de lui se presse la foule illustre de ses admirateurs et de ses disciples.

Mais d'abord aux pieds mêmes du poète, contre le socle qui le porte et sur les degrés du temple, sont assises deux figures symboliques, l'Iliade et l'Odyssée. L'Iliade est vêtue de rouge, auprès d'elle, une épée; l'Odyssée, enveloppée d'une draperie verte, comme les eaux de la mer, rêve, les bras croisés sur un aviron.

Dans le cortège des assistants, on reconnaît à gauche, au-dessus de l'Iliade, Hérodote qui, en hommage, répand des grains d'encens sur les charbons d'un trépied. Eschyle présente la liste de ses œuvres. Apelle drapé de blanc, dans un geste d'admirable noblesse s'avance conduisant Raphaël par la main; Virgile, plus près, guide Le Dante. Viennent ensuite au bas

des degrés et au bord du cadre les figures, plus proches, du Tasse, de Corneille et de Poussin.

De l'autre côté, au-dessus de l'Odyssée, auprès de Platon et de Socrate, Pindare montre sa lyre d'ivoire et Phidias offre sa masse et ses ciseaux. Derrière eux, Alexandre tient à la main la cassette d'or où il enfermait précieusement les poèmes d'Homère. Suivent enfin au bas du tableau, les littérateurs modernes Camoëns, Racine, Molière et Fénelon.

Dans son esquisse, Ingres avait aussi placé les personnages de Shakespeare et de Gœthe, mais il les supprima dans son tableau. Il ne les jugeait pas assez classiques.

Cette œuvre souleva un grand enthousiasme parmi les artistes. Delacroix lui-même en reconnut la valeur et exprima son admiration en termes très justes : « J'ai pu l'examiner de près, par terre (à l'époque où on transporta le tableau à l'Exposition universelle de 1855). Je n'ai jamais vu exécution pareille. C'est fait comme les maîtres, avec rien. Et, de loin, tout y est. »

Ce fut aussi durant ce séjour à Paris qu'Ingres entreprit le célèbre *Portrait de Bertin*, qui est au Louvre.

A propos de ce portrait, Théophile Gautier devait écrire plus tard, lors de l'Exposition universelle de 1855 :

« N'est-ce pas la révélation de toute une époque que cette magnifique pose de Bertin de Vaux appuyant, comme un César bourgeois, ses belles et fortes mains sur ses genoux puissants, avec l'autorité de l'intelligence, de la richesse et de la juste confiance en soi?... Remplacez la redingote par un pli de pourpre, ce sera un empereur romain ou un cardinal. Tel qu'il est, c'est l'honnête homme sous Louis-Philippe... »

Ce portrait avait été d'abord commencé dans une autre pose. M. Bertin se tenait debout, appuyé contre un meuble. Ingres était mécontent de son travail. « Il pleurait, racontait Bertin lui-même, et je passais mon temps à le consoler. »

Bertin, modèle patient et dévoué, avait déjà donné un grand nombre de séances lorsque Ingres lui déclara qu'il était résolu à tout recommencer. Le peintre s'attendait à des récriminations. Bertin lui dit :

« Mon cher Ingres, ne vous tourmentez pas. Vous voulez recommencer? eh bien, c'est entendu. Vous ne me fatiguerez jamais. Tant que vous voudrez de moi, je serai à vos ordres. »

Ingres chercha donc un nouveau mouvement. Or un soir comme il dînait chez Bertin, il le vit assis, causant, les mains sur ses cuisses, dans la pose qu'il a fini par adopter. Il se leva, s'approcha de son hôte et lui dit à l'oreille : « Venez demain. J'ai trouvé... » Le lendemain le portrait était

repris dans le mouvement nouveau. Cette fois ce fut vivement enlevé. En moins d'un mois la peinture était achevée.

Le succès commença dès l'atelier du maître. Un enthousiaste déclara :

« Je ne crois pas que Raphaël lui-même ait peint un plus beau portrait... »

Au nom de Raphaël, Ingres bondit :

« Monsieur, dit-il, je ne permets pas qu'on prononce un nom pareil devant un ouvrage de moi, qu'on ose me comparer à cet homme divin, ni à aucun de ces grands maîtres !... Je ne suis rien, monsieur, à côté de ces colosses... Je suis... »

Il se baissait, approchant sa main du plancher.

« Je suis haut comme cela... »

Il baissait la main toujours davantage.

« Enfin on ne me voit pas, monsieur... Quant aux contemporains, c'est autre chose... »

Il se redressa, se carra, frappa le sol de ses talons :

« Je suis solide sur mes ergots... Je ne les crains pas. »

Avec un caractère aussi passionné, Ingres ne pouvait que se révolter contre les moindres critiques. Son tableau le *Martyre de Saint Symphorien* ayant, malgré sa valeur, été incompris et même fort maltraité, il en conçut un tel ressentiment qu'il fit le serment de ne plus jamais exposer et résolut de quitter la France pour toujours.

C'est dans l'intention de réaliser ce projet qu'il demanda la place de directeur de l'Académie de France à Rome, en remplacement d'Horace Vernet.

IV

Après avoir été pendant six ans directeur de l'Académie de France à Rome, Ingres rentre à Paris en 1841, peint la « Source » en 1855, et meurt en 1867, à l'âge de quatre-vingt-sept ans, vaillant et convaincu jusqu'au dernier jour.

En succédant à Horace Vernet, Ingres apportait à la Villa Médicis une gravité tout à fait solennelle. Les soirées de l'Académie qui, sous la direction de son prédécesseur, étaient élégantes, animées de personnalités diverses, ambassadeurs, princes italiens, dames de la haute société, devinrent très mornes. « C'était lugubre », écrivait un témoin, élève d'Ingres, Amaury Duval.

Ambroise Thomas, plus tard Gounod, se plaçaient au piano. Et tandis

que le plus profond silence était observé, on écoutait ce que le Directeur appelait de la musique *vertueuse*, c'est-à-dire du Mozart, du Beethoven et du Gluck.

Hébert me contait qu'un soir, Gounod ayant tapoté distraitement une phrase musicale à un moment où, au milieu de la conversation générale, il ne se croyait pas entendu, Ingres s'écria :

« Écoutez, écoutez : Gounod, répétez-nous cela. Écoutez. Hein ? Ce Mozart ! ce Mozart, quel dieu !

— Mais, cher maître, fit observer Gounod, ce n'est pas de Mozart, c'est de Rossini !

— De Rossini ! bondit Ingres qui détestait la musique italienne. Eh bien ! ce jour-là, il s'est trompé. Voilà tout. »

Amaury Duval disait que, durant ces soirées musicales, le mobilier de la Villa qui n'était pas neuf, craquait souvent sous le poids des auditeurs. Ingres, furieux, tournait des regards irrités vers le coupable. Par malheur l'inquiétude même empêchait celui-ci de prendre une assiette définitive et toutes ses précautions n'aboutissaient qu'à des craquements nouveaux et à de nouveaux regards furibonds du directeur.

On juge combien tous ces jeunes gens regrettaient la gaieté et la bonhomie de la direction précédente.

Durant les six années de son séjour, Ingres reçut, comme pensionnaires, les peintres Hippolyte Flandrin, Pils, Hébert, les architectes Lefuel, Ballu, les musiciens Berlioz, Ambroise Thomas, Gounod.

Ingres travailla très peu à Rome. Au fond, peut-être regrettait-il sa bouderie. Amaury Duval prétend qu'il lui tint un jour une conversation qui porte à le croire, car il affectait d'avoir été envoyé en exil…

« Croyez-vous, disait-il, qu'il n'y ait pas lieu d'être offensé de cette nomination, au moment où mon pays commence à m'apprécier ?… Je ne me suis pas fait illusion, mon cher ami ; c'est un exil… Ils m'ont renvoyé, et ce sont mes confrères de l'Institut qui ont fait le coup… Ils avaient peur… Et ils avaient raison… Je sais bien que mon *Saint-Symphorien* n'a pas eu le succès que j'espérais… Il a été mieux que cela… Je l'ai gâté… Mais enfin ! »

Au printemps de 1841 il rentrait en France, et son retour était un triomphe.

Sa rivalité avec Delacroix s'accusait davantage, devenait plus âpre et plus ardente, mais aussi les partisans d'Ingres, plus nombreux, le considéraient définitivement comme le chef de l'école classique.

L'exposition universelle de 1855 tournait à l'apothéose. Il y envoyait une de ses œuvres les plus parfaites et les plus charmantes, la *Source*. Entreprise lors de son tout premier séjour à Rome, dans sa jeunesse, la *Source*,

qui n'était qu'une simple étude de nu sur une toile blanche, fut reprise par lui, cinquante ans plus tard : il changea le mouvement du bras, repeignit la tête, ajouta une urne ; et l'étude primitive devint la *Source* que l'on peut admirer aujourd'hui au Louvre.

Mme Ingres était morte en 1849. Découragé, isolé, sans forces pour mener une vie solitaire, le grand enfant qu'était ce grand artiste se laissa remarier en 1852 à Mlle Delphine Ramel, plus jeune que lui d'une trentaine d'années.

Sa vieillesse robuste se poursuivait au milieu des honneurs. Un critique d'art le décrivait en ces termes :

« M. Ingres est un robuste vieillard de petite taille ; d'une vulgarité extérieure qui contraste avec l'élégance affectée de ses ouvrages, vous diriez, en le voyant passer, d'un rentier retiré des affaires ou plutôt d'un curé espagnol en habit bourgeois. Teint brun, bilieux ; œil noir, vif, méfiant, colère... »

Resté grand amateur de musique, il avait, en janvier 1867, réuni des amis qui partageaient ses goûts et avaient organisé une soirée intime où l'on exécuta ses morceaux favoris de Haydn, Beethoven et Mozart. Dans la nuit qui suivit, il contracta une fluxion de poitrine et mourut quinze jours après.

Par son testament il léguait à la ville de Montauban un ensemble de dessins, d'esquisses et de tableaux qui forment un musée où l'on peut achever d'étudier et de connaître ce maître dont le Louvre possède les œuvres les plus importantes et les plus achevées.

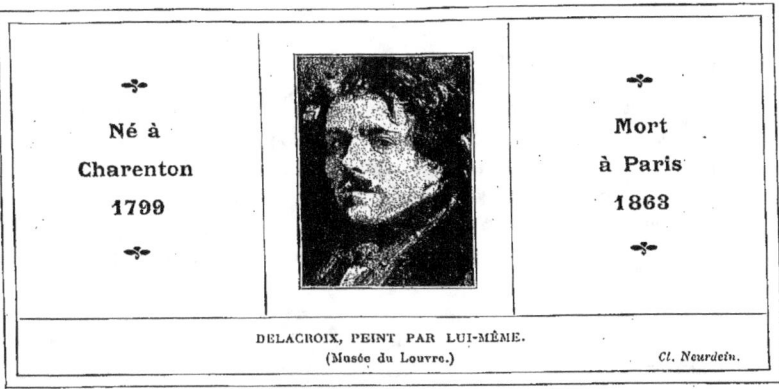

DELACROIX, PEINT PAR LUI-MÊME.
(Musée du Louvre.)

Cl. Neurdein.

DELACROIX

Homme instruit, mondain, correct, mais artiste passionné que son tempérament emporté faisait chef d'école révolutionnaire, Delacroix représente en peinture les aspirations ardentes du XIXe siècle. Son talent inquiet et inégal l'a desservi aux yeux du public. Longtemps discuté il finit néanmoins par être estimé comme il le méritait.

Il était né à Charenton, près de Paris. Son père, préfet de Marseille, avait été député à la Convention et ministre sous le Directoire.

Tout jeune, il se fit remarquer par son tableau, Le Dante et Virgile aux Enfers, où se reconnaît l'influence de Géricault ; mais bien vite il devint très personnel. Et des toiles admirables de conception, de vie et de couleur suivirent.

On peut voir et admirer Delacroix au Louvre ; ses plus célèbres toiles, le Massacre de Scio, les Croisés à Constantinople et sa belle décoration de la galerie d'Apollon permettent de le bien connaître.

Les rivalités de Delacroix et d'Ingres sont restées célèbres. Après avoir été opposés l'un à l'autre et discutés tous deux, ces maîtres sont, à des titres divers, également admirés aujourd'hui des connaisseurs et des artistes.

I

Delacroix envoie au « Salon » son premier tableau dans un cadre exécuté par lui-même, qui se brise et est, à la demande du peintre Gros, remplacé par l'administration.

L'ENFANCE de Delacroix fut traversée d'événements tragiques. On croirait qu'autour de l'artiste se prépare une atmosphère d'orages et de drames semblable à celle qu'il aimera peindre dans ses tableaux.

Il dort : tout à coup le feu prend aux rideaux et l'enveloppe de flammes... Il boit : il absorbe du vert de gris qui servait à laver des cartes géographiques et s'empoisonne... Il mange : il avale de travers des grains de raisin et manque de s'étrangler... Il joue : les courroies de la sabretache de son frère aîné, capitaine des chasseurs de la garde, l'entourent et vont l'étouffer... Il se promène sur les quais du port de Marseille, tombe à l'eau et est sur le point de se noyer...

Ce n'est pas tout. Un jour que sa bonne l'accompagne, un être bizarre qui a l'air d'un fou, rôde autour d'eux, les suit, examine l'enfant avec insistance. Il finit par vouloir arrêter la bonne et lui parler ; il lui saisit le bras, elle s'échappe, il la retient :

« Cet enfant, dit-il, deviendra un homme célèbre... »

La bonne qui fuyait s'arrête, flattée d'apprendre que le petit bonhomme qu'on lui confie sera un grand homme.

« Allons donc ! » affecte-t-elle de dire en souriant.

« Parfaitement, » répète le fou qui continue d'examiner le visage de l'enfant, « mais sa vie sera des plus laborieuses, des plus tourmentées et toujours livrée à la contradiction... »

Plus tard, lorsqu'il évoquait ce souvenir, Delacroix déclarait :

« Ce fou était un devin ! »

... A neuf ans il venait à Paris et suivait les cours du lycée Napoléon — aujourd'hui le lycée Louis-le-Grand.

On parlait beaucoup du *Musée Napoléon* où resplendissaient les chefs-d'œuvre entassés dans le vieux Louvre par l'Empereur, après les campagnes d'Italie, d'Espagne et de Flandre. Le gamin veut voir ces beaux tableaux. A peine entré, un enthousiasme le soulève, une fièvre l'agite. Il regarde, il contemple, il admire. Ce sont des Raphaël comme la *Transfiguration*, des Titien comme la *Mort de Saint Pierre*, des Tintoret, des Rubens, des Corrège, des Van Dyck, des Vélasquez... Il ne comprend pas, certainement, et pourtant un délire le transporte, et quand il sort du musée, il se dit :

« Je serai peintre. »

Comme, par sa mère, il descendait des familles Œben et Riesener, ébénistes célèbres du xviii^e siècle, cette vocation artistique pouvait en somme avoir un caractère atavique.

A dix-huit ans, il entrait dans l'atelier du peintre Guérin, artiste froid, calme, qui n'eut aucune influence sur lui. En revanche Gros, le peintre de *Jaffa*, et Géricault, son camarade, le maître du *Naufrage de la Méduse*, l'influencèrent à ses débuts.

A vingt-trois ans, il voulut tâcher de faire acte de peintre, il voulut envoyer au *Salon*.

A cette époque, en 1822, l'exposition avait lieu tous les deux ans; elle s'ouvrait au Louvre, dans le salon carré et dans la grande galerie de l'École italienne. On dressait, devant les tableaux des maîtres, quelques échafaudages couverts de serge verte sur lesquels les tableaux des peintres contemporains étaient accrochés. Et pendant plusieurs semaines les modernes s'offraient ainsi l'illusion d'effacer les anciens.

Delacroix habitait alors sur la rive gauche, derrière Saint-Germain-des-Prés, dans un coin de Paris aujourd'hui disparu, où des rues étroites, bordées de hautes maisons, débouchaient sur une place petite et déserte. Là, jamais un fiacre, de rares passants, des ateliers d'artistes ouvrant de larges vitrages dans des murs gris, et aux heures de repos, des modèles des deux sexes venant s'asseoir sur le pas des portes en groupes bariolés et fantastiques. C'était la *Childebert*, une véritable caserne de peintres, dont toute une génération de Parisiens a conservé le souvenir.

C'est là que Delacroix entreprit son premier tableau, *Le Dante et Virgile aux Enfers*, devenu populaire sous le nom de *Barque du Dante*. Il était alors très pauvre. Lorsqu'il eut achevé son œuvre, au moment de l'envoyer au Louvre, il s'aperçut qu'il avait oublié de lui donner le cadre exigé par les règlements. Il songea que le plus important dans le cadre c'était le tableau et qu'avec quatre planches, un gros pinceau et un pot d'ocre, il entourerait son œuvre d'une bordure qui lui siérait suffisamment.

La chose fut bientôt faite et le tableau partit...

De nos jours, l'administration annonce aux artistes l'admission ou le refus de leurs ouvrages; aussitôt le travail du jury terminé, les lettres imprimées à cet effet arrivent chez les intéressés.

La plupart du temps l'artiste sait déjà le sort de son tableau, car il est devenu d'usage de s'informer directement auprès des membres du jury qui s'empressent, à mesure que les tableaux sont jugés, d'annoncer eux-mêmes le résultat à leurs électeurs.

Lors des débuts de Delacroix, le jury, formé exclusivement des membres de l'Institut, n'était pas élu par les artistes et se montrait moins soucieux de plaire. Le peintre ne recevait donc aucun avis du sort de son œuvre, et l'ouverture du Salon s'effectuait sans que le malheureux sût s'il figurait au-dessus ou au-dessous de la cimaise...

On imagine facilement les émotions que Delacroix dut éprouver jusqu'au jour souhaité de l'ouverture... Son tableau, à peine sec, n'avait pu être verni; et il songeait aux embus qui devaient étendre une brume fumeuse sur les morceaux qu'il avait caressés; il songeait à la poussière qui devait couvrir sa toile; à tous les dangers que court cette peinture si sensible que l'humidité, l'obscurité, le temps, tout en un mot, noircit, jaunit, lézarde

de craquelures... Dans quel état son tableau s'était-il présenté au public ? Quel jugement avait été porté sur cette œuvre dont les quelques imperfections s'aggravaient dans son esprit, l'obsédaient comme des remords.

Enfin le jour de l'ouverture arriva. Delacroix accourut au Louvre, se disant :

« Je découvrirai sans peine mon tableau parmi les autres... Mon cadre est facile à reconnaître. »

Et il allait vivement, l'œil glissant sur les cadres que, seuls, il regardait... A mesure qu'il avançait, son émotion augmentait. Trouverait-il son tableau en bas, vers la cimaise, ou bien en haut, vers les frises ?

L'exposition ne comptait pas cinq à six mille toiles comme aujourd'hui ; Delacroix se vit bientôt devant les derniers cadres... Agité de crainte et d'espérance, il ralentissait sa marche... Au dernier tableau, il s'arrêta, saisi... Il n'avait rien trouvé. Il revint sur ses pas lentement, de plus en plus lentement. Cette fois encore il ne vit rien.

Une stupeur douloureuse l'arrêta à la porte de la salle, et il regardait devant lui, se répétant tout bas :

« J'ai été refusé ! »

A ce moment un gardien du Louvre qui le connaissait, l'aperçoit, s'approche avec empressement, l'aborde et lui dit :

« Vous devez être content, hein ?

— Content ! répète Delacroix stupéfait. De quoi ? D'être refusé ?..

— Refusé ! Vous n'avez donc pas vu votre tableau, en bonne place là-bas, sur la cimaise, avec un cadre superbe que M. Gros y a fait mettre par l'administration, car le vôtre était arrivé en morceaux ? »

On imagine l'émotion, la joie de Delacroix. Cette place, cet honneur, et avoir été remarqué, appuyé, favorisé par Gros, dont il admirait tant le talent.

« J'irai le voir, se dit-il, le remercier ! »

Et sans plus tarder, il court tout droit sonner à la porte de Gros, qui habitait rue de l'Ancienne-Comédie, vis-à-vis du célèbre café Procope

Derrière la porte, Gros en personne apparaît, la palette au pouce. Delacroix balbutie :

« Je viens, maître, vous remercier...

— Me remercier de quoi, mon ami ?

— D'avoir fait mettre un cadre à mon tableau. »

Gros cherche ; il se rappelle vaguement.

« Quel est votre nom, mon ami ?

— Delacroix.

— Delacroix ? » répète Gros à qui ce nom ne rappelle rien.

« J'ai envoyé un tableau qui représente *Le Dante aux Enfers*.

— Un Dante et un Virgile dans une barque! s'écrie Gros subitement intéressé. Ah! c'est vous qui avez peint cette toile?.. Eh bien, oui, votre cadre est arrivé en pièces... J'ai demandé qu'on le remplaçât et j'ai constaté avec plaisir qu'il ne perdait pas au change... Savez-vous qu'il est très bien, votre tableau; je l'admire beaucoup. Vous avez fait là un chef-d'œuvre et sans vous en douter. C'est toujours comme cela. C'est du Rubens châtié... Mais voilà, tout chef-d'œuvre qu'il soit, il n'est pas parfait... Vous ne savez pas dessiner, vous bousillez... »

Tout en parlant, il introduisait Delacroix dans son atelier. Le jeune artiste écoutait, regardait, admirait. Devant lui, autour de lui, la *Peste de Jaffa*, le *Champ de bataille d'Eylau*, le *Combat d'Aboukir*...

Le gouvernement de la Restauration avait renvoyé à Gros ces tableaux commandés et achetés par l'Empire. De telles images à la gloire du régime déchu ne pouvaient convenir au pouvoir nouveau. Par malheur, bien qu'il ait eu la délicatesse de rendre ces tableaux à son auteur, le gouvernement les lui avait remis en mauvais état. Décloués à la hâte, piétinés, roulés, bref fort maltraités, les admirables tableaux étaient en piteux état. Gros avait profité de ce qu'il les tenait pour les réparer.

Après un instant de conversation, le maître quitta sa palette, passa une redingote propre et dit au jeune visiteur :

« Il faut que je sorte. Ne vous gênez pas, restez encore le temps qu'il vous plaira, puisque ces toiles paraissent vous intéresser. En vous retirant, vous n'aurez qu'à remettre la clé chez le concierge. »

Resté seul, Delacroix contemplait, examinait tour à tour les tableaux, la palette, les pinceaux. Le temps passait sans qu'il s'en doutât. Plus tard, quand il se rappelait cette visite, il disait la forte et fière impression qu'il en avait ressentie.

« Gros, disait-il, avait suivi les régiments, vécu à l'armée. Ça se voyait. Lui seul a su coiffer, habiller nos généraux de l'Empire. »

... Tout à coup il tressaillit. Gros venait d'entrer. Arrêté sur le seuil, il regardait Delacroix avec surprise.

« Savez-vous, mon jeune ami, que voilà trois heures que vous examinez mes tableaux. Jamais ils ne reçurent pareil honneur... »

Et comme Delacroix se retirait :

« Dessinez, lui dit-il, et vous étonnerez l'école! »

... A quelques jours de là, un article paraissait dans un journal, sous la signature d'un critique d'art alors tout jeune, M. Thiers.

Il écrivait :

« Aucun tableau ne révèle mieux, à mon avis, l'avenir d'un grand peintre que celui de M. Delacroix représentant *Le Dante et Virgile aux Enfers*...

L'auteur jette ses figures, les groupe, les plie à volonté, avec la hardiesse de Michel-Ange et la fécondité de Rubens, je ne sais quel souvenir des grands artistes me saisit à l'aspect de ce tableau. J'y retrouve cette puissance sauvage, ardente, mais naturelle qui cède sans effort à son propre entraînement. »

Le tableau fut acheté par l'État et payé 1 200 francs. Il est aujourd'hui au musée du Louvre.

II

Delacroix se voit acclamer chef d'une école nouvelle en rupture avec l'école classique dont Ingres devient le champion. Discuté passionnément, il s'impose peu à peu et finit par triompher.

Le second tableau de Delacroix, qui parut au *Salon* de 1824, le *Massacre de Scio*, reçut un accueil plus bruyant, c'est-à-dire qu'il fut très discuté. Les vieux maîtres s'effarèrent. Gros lui-même s'écria :

« Massacre de Scio ? Dites massacre de la peinture ! »

Et comme Delacroix l'apercevant au *Salon*, l'abordait en le saluant avec respect :

« Il ne s'agit pas de saluer les gens, dit-il avec une brusquerie qui restait tout de même bienveillante, il faut encore dessiner et ne pas confondre la bonne peinture avec la mauvaise. »

Le baron Gérard disait :

« C'est un homme qui court sur les toits ! » Enfin le directeur des Beaux-Arts, le vicomte Sosthènes de La Rochefoucauld, n'y allait point par quatre chemins ; ayant rencontré Delacroix, il lui conseilla de « dessiner d'après la bosse ».

La lutte, qui ne devait plus cesser, commençait. Mais aussi, les défenseurs du jeune maître battaient des mains et un critique écrivait :

« Je ne connais pas M. Delacroix, mais si je le rencontre, je lui ferai la scène la plus extraordinaire. Je l'embrasserai, je le féliciterai et je pleurerai, oui, je pleurerai de joie et de reconnaissance. Brave jeune homme ! La fortune lui soit en aide ! Il a bien mérité des arts ; et il a montré le despotisme dans toute son horreur ! »

Malgré les discussions que souleva ce tableau, l'État se montra assez indépendant pour l'acheter ; il le paya 6 000 francs.

En 1827, le *Sardanapale* sur son bûcher entouré de ses chevaux et de ses femmes, déplaisait en général et, il faut en convenir, à juste titre. Ce n'est pas un des bons tableaux de Delacroix.

Pendant ce temps, la situation matérielle du jeune artiste ne s'améliorait pas, malgré son talent. Au commencement de 1831, il écrivait à un ami :

« Il n'y a pas de pire situation que celle de ne savoir jamais comment on dînera dans huit jours, et c'est la mienne. »

Cette année pourtant allait lui apporter un succès. Il exposait la *Barricade*, en souvenir des événements de Juillet 1830.

Théophile Gautier écrit à propos de ce tableau :

« Le *Vingt-huit juillet*, ou la *Barricade*, est un morceau unique dans l'œuvre du peintre, qui, cette fois seulement, aborda le costume moderne. Auguste Barbier venait de lancer ses *ïambes* enflammés, et cette rude poésie à la bouche noire de poudre et aux manches retroussées par le combat dut échauffer la verve du peintre. On retrouve dans sa composition mi-réelle, mi-allégorique, tous les personnages du poète, depuis la forte femme du peuple jusqu'au pâle *voyou*

« Au corps chétif, au teint jaune comme un vieux sou.

« Comme c'est bien le gamin de Paris, cette graine de héros si elle tombe en bon terrain ! »

Ce que Gautier aurait pu ajouter c'est que Delacroix montra, trente ans avant que Victor Hugo le fît paraître dans les *Misérables*, la saisissante figure de gamin qui s'appellera « *Gavroche* ».

La *Barricade* fut achetée par la Liste civile et valut à Delacroix le ruban de la Légion d'honneur. Un autre tableau le *Massacre de Liège* était acquis par le duc d'Orléans pour sa galerie particulière. Enfin le peintre obtenait la faveur de se voir attacher à une mission diplomatique qui allait au Maroc.

Ce voyage lui laissa des souvenirs très vifs et eut une grande influence sur son talent. Il écrivait à un ami durant son voyage :

« Imagine ce que c'est que de voir couchés au soleil, se promenant dans les rues, raccommodant des savates, des personnages consulaires, des Caton, des Brutus, auxquels il ne manque même pas l'air dédaigneux que devaient avoir les maîtres du monde ; ces gens-ci ne possèdent qu'une couverture dans laquelle ils marchent, dorment et sont enterrés, et ils ont l'air aussi satisfaits que Cicéron devait l'être dans sa chaise curule. »

Revenu à Paris, il reprenait avec ardeur ses travaux d'atelier. Malgré ses succès, il restait incompris des amateurs, ses tableaux rentraient du Salon sans avoir trouvé acquéreur. La *Noce juive au Maroc*, souvenir de son voyage, après avoir été commandée par le marquis Maison était refusée. Le duc d'Orléans, averti, la payait 1 500 francs et en gratifiait le musée du Luxembourg. Elle est aujourd'hui au Louvre.

Au milieu de cette activité fébrile et de cette lutte passionnée, l'existence du maître s'écoulait régulière, calme, sans épisodes. Il habitait tour à tour, rue d'Assas, quai Voltaire, rue Notre-Dame-de-Lorette, en dernier lieu rue de Furstenberg, silencieux, solitaire, célibataire soigné par une vieille servante, Jenny Guillon, qui faisait autant que possible le vide autour de lui.

Le matin, il mangeait à peine, ne prenait qu'un repas par jour et s'entraînait au travail en feuilletant des gravures d'après Rubens, Véronèse, d'autres maîtres mais Rubens surtout, ce qui faisait dire à un critique : « Il prenait du Rubens comme d'autres prennent du café. »

Il recueillait dans le monde où il allait beaucoup, des succès qui lui assuraient des partisans très précieux. Discuté, il était aussi défendu. Le gouvernement, influencé par la critique, l'appuyait et lui donnait des commandes. Sans quoi, il fût mort de faim : il ne vendait pas aux amateurs pour 500 francs de peinture par an.

Sa rivalité avec Ingres est célèbre. Les artistes s'étaient divisés en deux partis, celui des classiques qui étaient les défenseurs du dessin, celui des romantiques qui étaient les partisans de la couleur. Ingres défendait le dessin ; Delacroix s'était vu proclamer le chef des coloristes.

A voir le caractère emporté de sa peinture, on penserait que Delacroix devait se montrer dans la lutte, le plus intolérant, le plus violent, le plus intraitable. Tout au contraire ; éclectique et très maître de lui, Delacroix mit toujours, dans cette rivalité, beaucoup plus de souplesse et de diplomatie que son adversaire.

On le vit maintes fois et particulièrement dans des circonstances où, par suite d'une méprise, les deux maîtres se trouvèrent réunis à la même table.

Un banquier, ignorant des luttes qui divisaient les artistes mais fier de recevoir les premiers d'entre eux, avait commis l'étourderie d'inviter à sa table Ingres et Delacroix avec d'autres sommités parisiennes.

Delacroix, arrivé le premier, avait été reçu avec honneur et empressement. Ingres vient ensuite. Court, lourd, distrait, toujours sûr d'être le premier partout et traité comme tel, il ne voit pas d'abord son rival. On se met à table. Tout va bien. Mais le nom de Delacroix, lancé par un convive, renseigne Ingres sur la présence de son ennemi parmi les convives. Aussitôt tout se gâte. Il donne des signes d'impatience, roule des yeux furieux tandis que Delacroix, glacial, paraît mal à l'aise.

Le repas s'écoule au milieu de la gêne de tous les assistants. On se lève enfin de table avec un soupir général. L'orage était détourné sans doute.

Il n'en fut rien.

Ingres, incapable de se contenir, furieux d'avoir été invité à la même table que « l'ennemi de la peinture », s'approche brusquement de Delacroix.

Il tenait une tasse pleine de café à la main, et la cuillère tintait au bord de la tasse qui tremblait.

« Monsieur, dit Ingres, le dessin, c'est la probité; le dessin, c'est l'honneur... »

Delacroix debout près de la cheminée, très calme, le laissait parler. Mais l'énervement du petit homme augmentait, et sa main se mit à s'agiter si fébrilement que sa tasse de café bousculée, rattrapée, se renversa sur son gilet et sur le plastron de sa chemise.

Il s'écria, plein de fureur :

« C'est trop fort ! »

Et ne sachant comment se soulager, ni cacher sa ridicule aventure, il mit précipitamment la tasse sur la cheminée, et gagna la porte du salon en déclarant :

« Je m'en vais. Je ne me laisserai pas insulter plus longtemps. »

On l'entoura, on voulut le calmer, le retenir. On ne put y parvenir. Persuadé qu'on l'avait invité exprès pour le mettre en présence de Delacroix, il se révoltait de cet affront. Et au moment de sortir, il se retourna une dernière fois pour crier de loin, comme un défi au peintre de la *Barricade :*

« Oui, monsieur, c'est l'honneur, oui, monsieur, c'est la probité ! »

Delacroix n'avait pas bougé. Dès que la porte fut fermée, au milieu du silence qui suivit, il prononça :

« On n'a souvent de talent qu'à la condition d'être un peu exclusif. »

Et en termes parfaits, il se mit à parler des qualités qui faisaient la supériorité des œuvres de son collègue. Lorsqu'il se tut, Diaz, qui était présent, éleva la voix. Il avait perdu une jambe et portait à la place une jambe de bois. Il dit :

« Sans le respect que je dois aux dames ici présentes, je vous assure, moi, que malgré tout son talent, si je ne m'étais pas retenu, eh bien, je lui aurais passé mon *pilon* au travers du corps... »

Si, en public, Delacroix affectait de reconnaître le talent de son adversaire, il ne le ménageait point lorsqu'il parlait de lui à ses amis.

Il écrivait au critique Thoré :

« Vous avez fait, sur Ingres, un article parfait. Vous avez touché la vraie corde, et personne, jusqu'à présent, n'avait signalé ce vice radical, cette absence de cœur, d'âme, de raison, enfin tout ce qui touche *mortalia corda*, ce défaut capital qui ne mène qu'à satisfaire une vaine curiosité et à produire des ouvrages chinois, ce qu'il fait, moins la naïveté, laquelle est encore plus absente que tout le reste. »

Avouons qu'il ne pouvait être plus sévère et plus injuste.

III

Delacroix obtient des commandes importantes pour les palais de Versailles et du Louvre, entre à l'Institut et néanmoins continue à être discuté jusqu'à la fin de sa vie.

Comme le roi Louis-Philippe entreprenait la restauration du château de Versailles et y réservait une galerie en l'honneur des Batailles célèbres, Delacroix recevait la commande de la *Bataille de Taillebourg* et de l'*Entrée des Croisés à Constantinople* (1841).

Ce tableau peut être considéré comme celui où s'affirment le plus brillamment les qualités de couleur et de composition du maître.

Delacroix a choisi le moment où la ville vient d'être prise. Les vainqueurs harassés semblent aussi épuisés de fatigue que les vaincus. Beaudoin, comte de Flandre, qui commandait les Français, est entouré de malheureux qui l'implorent et le supplient. On aperçoit au fond du tableau l'admirable panorama de la Corne d'Or et de la ville conquise.

A ses admirables qualités artistiques ce tableau joint un intérêt supérieur où apparaît la haute intelligence de Delacroix. Il a voulu que ce spectacle de victoire montrât par sa désolation les tristesses et les horreurs de la guerre. L'*Entrée des Croisés à Constantinople* est venue prendre place, au Louvre, en face de l'*Apothéose d'Homère*. Les deux rivaux triomphent face à face.

Malgré ces travaux commandés, Delacroix restait pauvre. Un jour il rencontra le directeur des Beaux-Arts. Il lui dit :

« Je voudrais bien aller passer un hiver en Italie mais l'argent me manque. Vous devriez m'acheter mon *Trajan*. »

Le tableau, le *Triomphe de Trajan*, qui appartient aujourd'hui au musée de Rouen, toile magnifique de couleur, venait d'obtenir au *Salon* un beau succès. Le Directeur des Beaux-Arts songe qu'une toile aussi importante et due à Delacroix, devait, après un succès, valoir au moins vingt mille francs.

Il s'excuse.

« Je suis désolé! Notre budget est à peu près épuisé. A peine s'il reste quatre mille francs sur l'exercice de l'année.

— Quatre mille francs! répète Delacroix. Mais c'est justement ce que j'allais vous demander.

— Comment! s'exclame le directeur, vous donneriez votre *Trajan* pour quatre mille francs? En ce cas votre tableau est acheté. Vous pouvez partir. »

DELACROIX

Delacroix ne partit point. Il ne devait jamais aller en Italie. Mais son tableau fut vendu au prix dérisoire de quatre mille francs.

Il reçut à la même époque la commande du motif central de la grande galerie du Louvre dite *Galerie d'Apollon*. Conçue par Lebrun, sous Louis XIV, cette galerie n'avait pas été terminée. Les travaux en furent restaurés et achevés par l'architecte Duban, et la peinture de Delacroix en vint compléter la décoration. Il y traita le sujet que Lebrun destinait à ce panneau, le *Triomphe du Soleil* ou la glorification d'Apollon. Mais au lieu de comprendre la scène comme l'eût fait le peintre du Roi-Soleil, il y vit la lutte de la lumière et des ténèbres, de la vie et de la mort, de la nature et du chaos, et représenta Apollon tuant le serpent Python. Le succès de ce plafond fut très vif et consacra le talent du maître.

« C'est vraiment à n'y pas croire, écrivait-il à un ami, et pour ma part je n'y comprends rien. Il semble maintenant que mes peintures soient une nouveauté et que les amateurs vont m'enrichir après m'avoir méprisé. »

Les marchands l'assaillaient et lui offraient des sommes relativement élevées de tableaux qui, depuis 1830, dormaient dans l'ombre de son atelier. Malgré ce tardif engouement, Delacroix resta pauvre et n'acquit qu'une très modeste fortune. Il disait :

« Il faut prendre garde aux marchands. Ils viennent vous tenter, les scélérats. Ils ont une langue dorée et, plein leurs poches, des billets de banque. Ils seraient capables de vous inspirer le goût de l'argent. »

Pourtant jusqu'à la fin de sa vie le pauvre grand homme devait être discuté. Et c'est à cette époque que, se promenant dans une exposition en compagnie du critique Théophile Silvestre, il entendit devant un de ses tableaux, les ricanements et les réflexions méprisantes des badauds.

Penché vers son compagnon, Delacroix souffla d'un air excédé :

« Voilà trente ans que je suis livré aux bêtes ! »

L'exposition universelle de 1855 fut néanmoins un triomphe pour lui, et en 1857 il était enfin nommé membre de l'Institut.

Il mourut, le jeudi 13 août 1863, en pleine activité, en plein talent.

On ne peut bien connaître Delacroix sans avoir lu ce qu'il a écrit. Il a laissé des articles dans la *Revue de Paris*, la *Revue des Deux Mondes*, le *Moniteur Universel*, etc…, sur *Raphaël, Michel-Ange, Puget, Poussin, Prudhon, Gros, Charlet,* le *Beau,* le *Dessin*. Mais dans ces travaux, on le sent tendu et solennel. C'est dans son *Journal* écrit au jour le jour, et surtout dans ses *Lettres*, qu'il faut rechercher cet homme intelligent vraiment supérieur.

« Ce qui frappe d'abord dans cette correspondance, a dit Charles Bigot, c'est le ton de parfaite modestie de l'auteur. Jamais il ne le prend de haut

avec ses correspondants restés de braves et simples bourgeois, même après que la réputation est venue et que son nom est dans toutes les bouches.

« Ses dernières lettres ressemblent aux premières, alors qu'il était un simple étudiant, riche seulement d'espérances... La chose est à noter, surtout chez un homme illustre de sa génération... Ses anciens camarades sont restés ses égaux... Ce qu'il leur raconte le plus volontiers ce sont justement ses découragements, ses faiblesses, ses défaillances, ce qu'un homme plus soucieux de sa vanité cacherait le plus volontiers. Jamais il n'accuse le sort, ni l'injustice des hommes; jamais il ne se représente en génie méconnu et incompris... »

Le *Journal* est un ensemble de petits cahiers allant des années 1822 à 1863. Jenny Guillon, la servante dévouée qui veilla sur sa santé, assurait qu'il les avait lacérés et mis au feu. En réalité, à part un certain nombre égaré, il les avait cachés dans un bûcher. Aujourd'hui ils ont paru en volumes chez l'éditeur Plon. Ils montrent la vive intelligence et le caractère de ce grand homme ainsi que sa continuelle activité cérébrale. Il mêle des réflexions générales aux événements quotidiens relatés très brièvement. Et ce qui frappe, c'est que Delacroix ne se met jamais en action. On apprend à le connaître, mais on trouve à peine quelques traces de ses succès et de ses rivalités. Il y montre la même modestie que dans ses lettres.

En 1885, un comité prit l'initiative d'une souscription publique et d'une exposition à l'École des Beaux-Arts, destinées à couvrir les frais d'un monument en l'honneur de Delacroix.

Ce monument, dû au sculpteur Dalou, a été élevé en 1890 dans le jardin du Luxembourg, entre le Musée et le Palais. On y voit la Gloire, soulevée par le Temps, qui dépose une palme devant le buste de Delacroix tandis qu'Apollon, dieu des arts, applaudit à cet honneur tardif mais justifié.

Né		Mort
à Paris		à Paris
1796		1875

COROT, D'APRÈS UNE PHOTOGRAPHIE. Cl. Pierre Petit.

COROT

Corot est le plus populaire des paysagistes. Cette popularité tient à sa manière et à ses sujets. Tandis que, jusques alors, la plupart des paysagistes ne peignaient que des motifs solennels, Corot choisit de préférence les coins de verdure les plus simples et les exprima avec une facture et une coloration de caresse et de rêve qui font de lui un véritable poète.

Mais ce qu'il apportait rompait avec les habitudes du public, de sorte qu'il fut longtemps méconnu. Le succès lui arriva tard, à cinquante ans environ. Dès lors son influence s'accrut, même parmi les artistes, et on la reconnaît aujourd'hui dans d'autres genres que le paysage, à une facture plus enveloppée, à un souci plus général de l'atmosphère ambiante.

Ses premiers tableaux furent peints en Italie. Ensuite Corot parcourut la France et en peignit toutes les provinces. Grâce à lui, malgré la tendance qu'il avait à soumettre tous les paysages à un même idéal de douceur, on commença à comprendre la variété et la beauté de notre patrie, et les paysagistes renoncèrent à ne chercher que des motifs composés. Ils se soucièrent désormais d'exactitude et de vérité.

Les effets préférés de Corot sont les heures mystérieuses, voilées de brume, du matin et du soir. Le Louvre en possède un nombre suffisant pour permettre de le bien connaître.

I

Corot peint son premier paysage sur les berges de la Seine, en plein Paris, à deux pas de la rue du Bac où habitaient ses parents.

Au milieu du xixe siècle on voyait encore au coin de la rue du Bac et du Pont-Royal une enseigne qui portait ces mots :

Madame Corot. Marchande de modes.

C'est là qu'était né Corot. Entre le ruisseau de la rue du Bac et le courant de la Seine, ce petit Parisien, destiné à faire admirer et comprendre, mieux que tout autre, la beauté des champs et du ciel libre, la fraîcheur des matins et la sérénité des soirs, naissait en 1796, à cette sorte de confluent du ruisseau urbain et de la rivière, comme pour être plus vite parti, au fil de l'eau, de la rue sombre et populeuse.

Il achevait à Rouen ses études commencées à Paris, puis on voulait faire de lui un commerçant. Bien qu'à regret, il entrait avec soumission chez un marchand de drap, rue Saint-Honoré. Là son patron le trouvait distrait et incapable.

« Ce garçon-là, se disait le digne patron, ne sera jamais bon à rien au magasin : je vais essayer de lui faire faire la place de Paris. »

Et le jeune Camille parcourait la capitale en quête de clients. Un jour il revenait tout fier d'avoir placé certaine pièce de drap vert olive fort goûté cette année-là.

« Si vous croyez, lui dit son patron, que je vous fais courir pour vendre ce que l'on s'arrache au magasin, vous vous trompez. Un bon placier case la marchandise démodée ou défraîchie dont personne ne veut. Voilà. Avez-vous compris? »

Corot comprit que décidément un pareil métier ne lui allait pas et, courageusement, il résolut d'en faire part à son père. Comme depuis huit ans qu'il était dans le commerce, il avait eu le temps de donner des preuves suffisantes d'incapacité, son père dut convenir qu'il n'avait pas « la bosse ».

Mais, quelle bosse avait-il?

Camille, trop modeste pour prétendre à celle des arts, savait néanmoins qu'il aimait la peinture et rêvait de s'y consacrer.

A cette nouvelle, le père fut désolé. Il faiblit pourtant, mais il déclara :

« Je te donnerai 1 500 francs de pension annuelle ; pas davantage, n'y compte point. »

Camille, ravi, embrassa son père.

« Vous me rendez fort heureux ; 1 500 francs me suffisent, je vous remercie.

— Bon, dit le père, c'est convenu. Et maintenant, va, fais de la peinture et laisse-nous tranquilles. »

Je vous prie de croire qu'il ne fut pas long, le petit Camille, à aller acheter des couleurs, des pinceaux, des toiles... Peindre! il allait peindre!

Mais quoi?

Il descendit sur la berge, à deux pas de chez lui, et, tourné vers l'admirable silhouette de la cité, il se mit à l'œuvre.

Cette première étude peinte, il l'avait gardée; elle était accrochée au mur

de son atelier; tous ses amis la connaissaient et il aimait à en raconter l'histoire.

Devenu vieux, il disait :

« Pendant que je peignais, les jeunes filles qui travaillaient chez ma mère étaient curieuses de voir le chef-d'œuvre de M. Camille. Elles s'échappaient du magasin et venaient me regarder. Une d'elles, Mlle Rose, paraissait plus intéressée que les autres; elle venait plus souvent... Elle vit encore, ajoutait Corot après un silence, et elle n'a pas perdu l'habitude de venir voir ce que fait M. Camille... La semaine dernière, elle m'a encore rendu visite... Ah! mes amis, quel changement!.. Ma peinture, ma petite étude que voilà, n'a pas bronché; elle donne toujours l'heure et le temps du jour où je l'ai faite. Mais Mlle Rose et moi, nous avons bien changé, mon Dieu! »

Après avoir travaillé sous la direction des paysagistes Michallon et Bertin, le futur directeur des *Débats* qu'Ingres devait immortaliser dans son portrait qui est au Louvre, après quatre ans d'études, Corot partit en Italie et se dirigea vers Rome.

Bien qu'il fût doué d'une finesse toute parisienne, Corot avait l'allure assez rustique, les manières timides et modestes. Ses camarades français fixés en Italie l'accueillirent parfaitement; mais s'ils apprécièrent sa bonhomie, son humeur joviale et les chansons lancées d'une voix de ténor, dont il égayait les réunions, ses collègues le traitèrent comme un camarade sans conséquence. Absorbé par son travail et naturellement réservé, il ne parlait jamais de sa peinture et ne la montrait pas. On en déduisit probablement qu'elle méritait de rester dans l'obscurité.

Mais un jour que Corot peignait l'étude du *Colisée* qui appartient aujourd'hui au Louvre, un de ses camarades, Aligny, son aîné de quelques années, l'aperçut de loin et s'approcha.

Dès le premier coup d'œil, Aligny fut saisi et intéressé :

« Ah mais! dit-il, ça va bien ce que vous faites là. »

Et après l'avoir félicité, il lui dit avec un ton de considération dont il n'avait point encore usé à son égard :

« Si vous voulez, monsieur Corot, nous travaillerons quelquefois ensemble. J'ai peut-être quelque chose à vous apprendre et j'aurai certainement à gagner, de mon côté, dans votre compagnie. »

Corot avait pris ces paroles comme une amabilité de bon camarade, certainement trop flatteuse. Mais lorsqu'il se rendit le soir au restaurant où se réunissait la colonie des artistes français, il fut accueilli par de chauds compliments et ses collègues lui déclarèrent qu'ils le considéraient comme un artiste d'avenir.

Corot ne devait jamais oublier le cordial encouragement que lui avait

donné d'Aligny en ces circonstances, et jusqu'en 1874, année de la mort de cet artiste, il lui conserva une amitié des plus dévouées.

II

Corot, rentré en France, expose chaque année au « Salon » mais sans être remarqué. Il lutte jusqu'à l'âge de soixante ans avant de parvenir à la notoriété.

La peinture de Corot était très nouvelle par son mélange de vérité et de poésie. Elle resta longtemps incomprise. Au *Salon*, l'artiste découvrait ses tableaux exposés dans des coins où on ne pouvait pas les voir.

« Hélas ! disait-il, je suis encore dans les catacombes, cette année. »

Il racontait plus tard qu'un jour il se dit :

« Les hommes sont comme les mouches, dès qu'il en vient une sur un plat, les autres accourent ; ma présence attirera les passants. Je vais regarder mon tableau. »

Il se place, regarde ; un jeune couple s'approche en effet et s'arrête :

« Bravo ! se dit Corot, ça prend !. »

Le monsieur déclare :

« Ça n'est pas mal, il me semble, hein ? Il y a quelque chose là-dedans. »

Mais sa femme le tire par le bras :

« C'est affreux ! allons-nous-en ! »

Corot achevait en remarquant :

« Elle avait l'air doux, cependant... Quant à moi, je me dis : Attrape ! Ça t'apprendra à vouloir connaître l'opinion des gens. »

Un autre jour, Corot peint un paysage commandé ; il l'achève, il est satisfait. L'amateur vient le voir.

Il le regarde, disait Corot, de *face*, de *profil*, longuement, reste soucieux, embarrassé :

« Hum ! Ça n'est pas gai. J'en parlerai à ma femme. Elle aime bien, elle, que ça ne porte pas à la mélancolie... Attendez ma réponse. »

Peu de jours après, la réponse vint. C'était un refus. L'amateur écrivait :

« Décidément ma femme le trouve trop triste, d'après ce que je lui ai rapporté. »

Le tableau resté là, Corot, philosophe, se dit :

« Un autre le prendra ! »

Cet autre fut le peintre Diaz qui le jugea excellent, voulut l'avoir malgré sa mélancolie et l'obtint facilement de son collègue.

Au fond, il était assez insouciant et tout à fait désintéressé. Plus tard, quand la vogue fut venue, il disait :

« Par bonheur j'avais, de ma famille, de la soupe et des souliers... »

Mais il resta toujours inhabile pour la vente. Ses amis, qui estimaient ses prix trop modestes, lui imposèrent de les augmenter.

« Eh bien, dit-il, venez les marquer vous-mêmes. »

Ils le firent. Mais alors il lui arriva de donner ses tableaux. Non seulement il prêtait sans cesse ses études à des camarades, mais il donnait aussi des tableaux à des églises et à des musées.

Une seule fois il lui arriva de demander une somme assez forte pour l'une de ses œuvres.

C'était au moment du *Salon* de 1856. L'Exposition venait d'ouvrir. Le jour même il reçoit un télégramme. Une dame qu'il ne connaissait pas, lui demandait le prix de l'un de ses tableaux. Cette demande, dès l'ouverture du *Salon*, par un inconnu, lui paraît une preuve d'engouement...

« Profitons-en, se dit-il ; usons d'audace. »

Il répond par télégramme et demande 10 000 francs. Une nouvelle dépêche lui répond qu'on accepte avec plaisir.

Avec plaisir! Il n'en revenait pas. Ça n'était pas possible ou bien alors il avait dû oublier un zéro, et en mettre trois au lieu de quatre.

Aussitôt il envoie une lettre où, par précaution, pour préciser l'affaire, il écrit le prix en toutes lettres.

L'amateur répondit de nouveau qu'il était enchanté. Il n'y avait aucune erreur.

C'est que le succès venait et s'affirmait. En 1847, il avait été décoré. Et cet honneur avait été aussi nécessaire pour prouver son talent à sa famille qu'au public.

Le père de Corot considérait encore son fils comme un *rapin*, et même il avait peine à croire qu'il ne fût pas un *raté*.

L'année précisément de cette décoration, M. Corot père prit à part le peintre Français et il lui demanda :

« Voyons, vous qui vous connaissez en peinture ; est-ce que vraiment Camille a quelque mérite ? »

Français eut peine à lui faire admettre que son fils était un très grand artiste. Il croyait si peu au talent de Camille que lorsque celui-ci eut été décoré, comme on voulut en réserver la surprise à son père et que, dans un dîner, on plaça la décoration sous sa serviette, le pauvre homme qui était officier dans la garde nationale, crut d'abord que « l'étoile des braves » lui était destinée. Et cette délicate attention, au lieu de réjouir le père du peintre, mit une gêne sur le dîner que l'on avait prévu plein de gaieté.

Toujours modeste, actif et travailleur, Corot continuait sans découragement d'exposer à chaque Salon. Il passait la belle saison en expéditions à travers la France, tantôt au Nord, tantôt au Midi, et il rentrait chaque hiver à Paris dans son petit logement de peintre pauvre, rue Paradis-Poissonnière, dont le loyer s'élevait à 400 francs.

Là, il travaillait vêtu d'une large blouse, la pipe aux lèvres, un bonnet de coton sur la tête.

Philosophe, souriant et matois, il tenait des conversations pleines de saillies. Souvent il déclarait :

« Devant la Nature, je suis un petit garçon, mais ici je suis le Bon Dieu. »

Et comme ses rêveries à l'atelier aboutissaient à de véritables poèmes picturaux, il disait encore :

« Je ne peins pas la Nature, je peins le frémissement de la Nature. »

Mais au fond il était sincère et se préoccupait d'exactitude et de vérité.

« Tous les jours je prie Dieu qu'il me rende enfant, c'est-à-dire qu'il me fasse voir la Nature et la rendre comme un enfant. »

Et on peut convenir qu'il obtenait une fraîcheur vraiment juvénile et qui est devenue la caractéristique de son talent.

En somme il avait conscience de son mérite. Il lui échappait parfois de dire avec une naïveté souriante devant ses tableaux :

« Je crois tout de même qu'en voilà un qui est *fameux*. »

III

Quand le succès lui vient, Corot reste simple et profite de sa fortune pour rendre service à ses camarades, à ses amis, à tous ceux qui l'entourent.

« Pour bien entrer dans ma peinture, disait Corot, il faut avoir la patience de laisser fuir le brouillard ; on n'y pénètre que lentement, mais quand on y est, on doit s'y plaire puisque mes amis me restent fidèles. »

C'est en réalité ce qui lui arriva dans sa carrière. Il fut long à être compris, mais lorsqu'on l'eût compris, ses succès ne firent qu'augmenter et on lui resta fidèle.

Son père, enfin convaincu, déclara :

« On pourrait donner un peu plus d'argent à Camille. »

Camille avait les cheveux gris quand son père parlait ainsi de lui. D'ailleurs il n'avait pas besoin d'argent. Et cela, pour deux raisons : parce que

ses goûts restaient modestes et parce qu'il en gagnait plus qu'il ne lui en fallait pour lui-même. Il est vrai qu'il le dépensait largement pour les autres.

Sa générosité était extrême. « Il lui fallait de l'argent, a écrit Albert Wolf, beaucoup d'argent pour les œuvres de bienfaisance qui étaient devenues la grande passion de sa verte vieillesse. Tout ce qu'il gagnait maintenant avec son art, il le donnait sans compter et, des sommes très importantes. »

Il apprend, un jour, que son ami Daumier, le célèbre dessinateur, devenu aveugle, tombé dans la misère, va être expulsé, par son propriétaire, de la petite maison qu'il habite depuis de longues années à Valmondois.

Corot quitte sa palette, pose sa pipe, rêve un moment, mâchonne :

« Ça ne peut pas se faire, cela. Ça ne se fera pas. Ah mais! Ah! mais... »

Il se lève, quitte sa blouse et son bonnet, endosse sa redingote et part pour le Valmondois. Sans avertir Daumier, il va, vient, s'informe, voit le propriétaire, le notaire, demande le prix de la propriété, paie comptant sans marchander et, tout heureux, rentre chez lui... Là, il glisse les titres de propriété dans une belle enveloppe et enchanté, il griffonne sur un bout de papier qu'il ajoute à l'envoi :

« A présent, je défie bien ton propriétaire de te mettre à la porte. »

Et comme tout doit être charmant, touchant, dans cette aventure, Daumier lui répond par cette phrase exquise :

« Tu es le seul homme que j'estime assez pour pouvoir en accepter quelque chose sans rougir. »

On le savait si bon, si faible, que souvent on en abusait. Il affectait de ne pas s'en apercevoir, allait à son tiroir et satisfaisait le quémandeur. Quand ses amis s'étonnaient il leur disait :

« C'est mon tempérament et c'est ma joie. Et puis je le regagne si vite en faisant une branche ; toujours ça me produit plus que ça ne me coûte. J'en travaille mieux et le cœur plus à l'aise. Une fois par exemple je donne 1 000 francs ; c'était à ce moment-là un peu gros pour mon magot. Eh bien, mes amis, le lendemain, je vendais pour 6 000 francs de peinture. Quand je vous le disais, vous voyez, ça m'avait porté bonheur et c'est toujours ainsi. J'ai averti ma famille qui se préoccupait des exploitations que je subis. Elle est rassurée, elle sait que ça me rapporte... Un jour un de mes *habitués* me disait : « Vous devez trouver que je reviens trop souvent à la charge ? — Pas du tout, lui répliquai-je, c'est un devoir de s'obliger les uns les autres, et puis je vous assure que, pour moi, c'est un plaisir. — J'ai vu qu'il avait besoin d'être encouragé, celui-là, » terminait Corot.

Un jour cependant, comme un peintre de ses amis venait lui demander cinq mille francs, obsédé peut-être ou de mauvaise humeur, il répondit qu'il ne les avait pas.

Mais, l'ami parti, Corot ne put se remettre au travail. Il était distrait, nerveux, ses yeux allaient à son bureau. Il finit par se lever, ouvrir un tiroir, en tirer une poignée de billets, endosser sa redingote, prendre son chapeau ; et il alla chez son ami.

L'autre rentrait à peine.

« Dis-donc, lui annonça-t-il précipitamment, je t'ai répondu tout à l'heure que je n'avais pas cinq mille francs. Je suis une canaille. J'ai menti ; la preuve c'est que les voici. »

C'est ainsi qu'il devenait celui que, dans les ateliers, on n'appelait plus que le *Père Corot*.

Les modèles italiens recouraient aussi à sa générosité.

Un modèle arrive ainsi un matin et lui conte une longue histoire dans son charabia mêlé de patois italien et d'argot français. Sa femme était malade, il voulait la renvoyer en Italie, mais il fallait payer le voyage... Or il possédait deux beaux paysages qu'il vendrait bien. Il avait pensé à M. Corot qui était un fin connaisseur. Et il tira de sa poche deux panneaux couverts de couleurs qu'il mit sous le nez de l'artiste.

« Diable ! souffla Corot. C'est cela tes chefs-d'œuvre ?

— Ah ! moussu Corot, n'est-ce pas, qu'ils sont beaux ?

— Hum ! Et qu'est-ce que tu demandes de cela ?

— Mille francs, prix d'amis. »

Corot donna les mille francs, sans révolte.

Lorsque l'Italien l'eut quitté après force salamalecs et protestations de dévouement, revenu dans son atelier en face des deux peintures, il regarda machinalement son poêle puis remarqua que le bois des panneaux était bon. Il les déposa sur une chaise et n'y pensa plus. Mais un moment après, il les aperçut de nouveau.

« Que vais-je faire de cela ? C'est trop laid. Puisque je ne les brûle pas, ça me gêne trop ; je vais y frotter autre chose. »

Il reprit sa palette, ses pinceaux et il eut bientôt remplacé les deux horreurs par deux paysages exquis.

Un ami qui assistait à cette opération, lui demanda :

« Et après ? Que ferez-vous ?

— Tiens, dit Corot, je les lui rendrai à son retour. »

Et avec ce mélange de malice et de bonhomie qui lui était habituel, il ajouta :

« Pourvu qu'il les reconnaisse. »

Sa bonté s'étendait même à ceux qui le volaient.

Un marchand de tableaux arrive chez lui et lui montre une toile.

« Est-ce de vous ça ?

— Jamais de la vie.

— Mais, c'est signé.

— Je le vois. La signature est ce qu'il y a de mieux imité.

— Bon ! Je vais le faire arrêter.

— Arrêter qui ? demanda Corot.

— Parbleu ! le faussaire qui me l'a vendu.

— Mais vous oubliez qu'il est marié, père de famille ; vous allez les mettre dans la misère !

— Il m'a trompé, volé... et vous voulez !...

— Voyons, voyons, souffle Corot conciliant. Montrez-moi cela... Il faut si peu de chose pour que ce soit un vrai Corot. Attendez. »

Et prenant le tableau, l'excellent homme se mit en devoir de le transformer en un véritable Corot.

Ces petits actes délicieux de bonté et de délicatesse sont innombrables. Comme il s'appliquait à les laisser ignorer, on ne les connaît pas tous. A Paris encore, ils pouvaient ne pas échapper à l'attention des amis et des voisins. Mais dans ses voyages, ses excursions, tandis qu'il semait autour de lui les bienfaits, tout en peignant des chefs-d'œuvre, il lui était plus facile de se cacher.

Voici pourtant une de ses aventures provinciales.

Il avait peint, dans les environs d'Arras, une étude d'après une fillette ; l'année suivante, il apprend à son retour que la petite paysanne était morte, noyée par accident. Son père ne parvenait pas à se consoler. Corot prend l'étude qu'il avait peinte et va la porter au brave homme. Et il assiste, attendri, les larmes aux yeux, à l'émotion naïve du pauvre père qui couvrait la peinture de baisers.

Des années passèrent. La vogue de Corot poussant à rechercher tout ce qu'il avait produit, on voulut exposer l'étude de la fillette ; on la demanda à son père.

« Jamais ! » répondit le paysan.

Et on apprit que le malheureux entourait l'image d'un culte éperdu, la cachait aux yeux de tous et avait, par testament, stipulé que le souvenir de Corot, le portrait de sa fille, l'accompagnerait dans la tombe, serait placé sur sa poitrine...

Un soir, dans un dîner, quelqu'un soutenait que l'amour-propre était nécessaire aux artistes.

« L'amour suffit, » murmura Corot.

Il ne mettait pas seulement l'amour dans sa peinture, on voit qu'il le mettait dans ses moindres actes.

Fanatique de musique, il allait beaucoup au théâtre et assistait avec plaisir à toutes les séances musicales. Un dimanche, il avait un billet pour le Conservatoire; on devait y entendre la *Symphonie en ut mineur* de Beethoven.

Il s'en réjouissait d'avance quand il apprend que son ami, le grand paysagiste Daubigny, serait heureux d'assister à ce concert. Aussitôt il lui envoie son billet et reste chez lui à travailler. De temps en temps, il regardait l'heure, imaginait le plaisir de Daubigny et il disait :

« Pour le moment, ça doit être bien beau. »

Indifférent aux honneurs, il avait l'habitude de déclarer :

« Toute distinction qu'il faut solliciter ne me tente pas. Si l'on veut m'en donner on sait où me trouver, mais, pour des démarches, je ne m'en mêle pas. »

Aussi les récompenses officielles ne lui furent-elles pas prodiguées, pas plus que les récompenses dues à l'intrigue dans les ateliers, auprès de ses camarades. Quand on lui en parlait, il montrait ses chevalets et ses tableaux :

« Tout mon bonheur est là, déclarait-il. J'ai suivi ma voie sans broncher, sans changer et longtemps sans succès. Il est venu sur le tard ; c'est une compensation à la jeunesse envolée, et je suis le plus heureux homme du monde. »

Malgré le fond de jovialité de son caractère, il devenait grave dès qu'on parlait de la peinture.

« Je n'aime pas, disait-il, les plaisanteries sur la peinture. »

Sa manière vaporeuse, très idéale, qui a entraîné ses imitateurs à une formule tout à fait artificielle, était néanmoins appuyée sur l'étude de la nature. « La Nature! disait-il, quand je la vois, je me mets en colère contre mes tableaux. » Il conseillait de la suivre scrupuleusement.

Un jour on lui donna comme élève un sourd-muet. Corot, embarrassé, offre au jeune homme un tabouret devant un chevalet. Sur le chevalet, il lui fait mettre un carton et une feuille de papier, ensuite il lui montre le modèle à dessiner, puis se frappant le front, il se dit :

« J'ai trouvé ! »

En grosses lettres, il écrit sur le papier à dessin le mot : *Sincérité*, une fois, deux fois, trois fois, jusqu'en bas de la feuille. Après quoi, il écarte les bras et il fait signe à son élève que cela suffit, qu'il n'aura jamais rien autre à lui recommander.

Il vieillissait entouré d'hommages, aimé, populaire. Peu de temps avant sa mort, un grand marchand de tableaux conclut avec lui une affaire impor-

tante. Les billets tombaient un à un sur la table. Quand ce fut terminé, le père Corot prit une série de dix billets de mille francs et les ayant remis au marchand, il lui dit :

« Je vous prie de vouloir bien garder ceci et, lorsque je n'y serai plus, je vous demanderai de donner pendant dix ans une pension de mille francs à la veuve de Millet. »

On sait que Millet, le peintre de l'*Angelus*, était mort méconnu, laissant sa famille dans la gêne, tandis que ses tableaux augmentaient de valeur et finissaient par atteindre des prix énormes, à tel point que l'*Angelus*, par exemple, payé 500 francs à Millet, fut acquis plus tard au prix de 875 000 francs par Chauchard.

Il arriva ainsi à l'âge de soixante-dix-neuf ans.

Se sentant affaibli, malade, il disait quelques jours avant sa mort :

« Me voilà presque arrivé à la résignation, mais ce n'est pas facile, et voilà longtemps que j'y travaille. Pourtant, je n'ai pas à me plaindre de mon sort; bien au contraire. J'ai eu la santé pendant soixante-dix-huit ans, l'amour de la Nature, de la peinture et du travail. Ma famille se composait de braves gens. J'ai eu de bons amis et crois n'avoir fait de mal à personne; mon lot dans la vie a été excellent et, loin d'adresser aucun reproche à la destinée, je ne puis que la remercier. »

Le 23 janvier 1875, la fièvre le prit. Il agitait les doigts, croyait peindre. Un moment, il murmura :

« Que c'est beau ! Je n'ai jamais vu d'aussi admirables paysages ! »

Puis il se calma et, comme sa bonne voulait qu'il prît un peu de nourriture, il refusa :

« Aujourd'hui, prononça-t-il, le père Corot déjeunera là-haut. »

Il mourut quelques heures après.

Le grand peintre Jules Dupré dit, à la nouvelle de cette mort :

« On remplacera difficilement le peintre. On ne remplacera jamais l'homme. »

TABLE DES MATIÈRES

Léonard de Vinci. 1

 I. Comment Léonard de Vinci, qui fut non seulement un grand peintre mais un génie des plus complets, ne parvint pas, malgré sa supériorité, à se manifester d'une manière digne de lui 1

 II. La famille de Léonard, sa naissance, sa jeunesse, ses brillants débuts chez son maître, le peintre sculpteur Verrocchio. 4

 III. Léonard se présente à la cour de Milan et reçoit la commande d'une statue équestre dont la maquette fut détruite par des arbalestriers gascons, lors de l'invasion française . 6

 IV. Léonard peint, pour le couvent des Grâces, un tableau représentant la Cène, qui subit les dégradations tour à tour du temps et des hommes 7

 V. Léonard ayant entrepris, en concurrence avec Michel-Ange, la décoration d'une salle du Palais Vieux, à Florence, le carton, après avoir soulevé l'enthousiasme des contemporains, disparut et la peinture ne fut jamais terminée. . 10

 VI. Comment Léonard de Vinci exécuta le portrait de la « Joconde », chef-d'œuvre de sa maturité, et comment la « Joconde » serait absolument ignorée si Léonard de Vinci n'avait pas peint son portrait. 11

 VII. Amené en France par le roi François Ier, Léonard meurt au manoir de Cloux, près Amboise. Comment la « Joconde » vint au Louvre. 12

Michel-Ange . 15

 I. Où l'on voit Michel-Ange, dans sa jeunesse, attirer par ses aptitudes et son intelligence, l'attention de Laurent le Magnifique 15

 II. Michel-Ange, qui se livre à des plaisanteries de rapin, a le nez brisé d'un coup de poing; un autre jour il a l'honneur d'être égalé aux statuaires de l'antiquité . 17

 III. Rivalité de Michel-Ange et de Léonard de Vinci. Une lutte où les chefs-d'œuvre s'opposent aux chefs-d'œuvre . 19

 IV. Michel-Ange, qui entreprend le tombeau du pape Jules II, se brouille puis se réconcilie avec le Souverain Pontife 21

 V. Michel-Ange, obligé, contre son gré et sur l'ordre du pape, de peindre des décorations dans la Chapelle Sixtine, triomphe des ennemis qui avaient espéré le perdre. 25

 VI. Après une existence laborieuse, mais inquiète et tourmentée, Michel-Ange meurt âgé, en pleine gloire. On lui fait des funérailles magnifiques. . . . 26

Raphaël. 29

 I. Son enfance de fils d'artiste qui sert de modèle à Giovanni Santi, son père, semble l'avoir préparé à concevoir d'une manière plus humaine la Sainte Famille dont il devait fixer définitivement le caractère traditionnel 29

TABLE DES MATIÈRES

II. Appelé à Rome par le pape Jules II, Raphaël décore les appartements du Souverain Pontife, au Vatican. 31
III. Où l'on voit que la cour pontificale était le foyer intellectuel, artistique et littéraire le plus actif qu'il y eût alors au monde 33
IV. Comment Raphaël travaillait et comment il se faisait aider par de nombreux élèves. 36
V. Mort prématurée de Raphaël. Du mystère qui l'entoure. 38

André del Sarte. . 41

I. André del Sarte épouse une Florentine remarquable par sa beauté, qui lui inspire des chefs-d'œuvre mais le rend malheureux. 41
II. André del Sarte, membre des associations de peintres florentins, prend part à leurs fêtes particulières et à leurs manifestations artistiques dans les fêtes publiques de la cité. 43
III. André del Sarte, appelé en France par le roi François Iᵉʳ, est reçu au château de Fontainebleau et vit à la cour pendant un an. 45
IV. André del Sarte exécute, d'après le portrait de Léon X par Raphaël, une copie que Jules Romain lui-même, l'élève de Raphaël, prend pour le tableau original. 48
V. André del Sarte, atteint de la peste, est abandonné par sa femme et meurt dans la solitude, au milieu de Florence envahie par l'ennemi. 52

Clouet. . 55

I. Ce que furent les portraitistes Jean et François Clouet; leur réputation et leur situation à la cour de France. 55
II. Comment les Clouet allaient travailler à la cour et y dessinaient les portraits qu'ils devaient ensuite peindre chez eux. 56
III. François Clouet, qui succède à son père, acquiert à la cour de France une situation magnifique, sous les règnes de François Iᵉʳ, Henri II, François II et Charles IX. 60

Titien. . 65

I. Après avoir été une cité guerrière et marchande, Venise se transforme en une ville artistique dont le Titien exprime, dans ses œuvres, la splendeur et la puissance . 65
II. L'empereur Charles-Quint, qui montra une grande estime et une vive admiration à l'égard du Titien, lui fait souvent peindre son portrait. 68
III. Un décret du Sénat vénitien défend, sous peine de mort, de laisser sortir du territoire de la République un des plus beaux tableaux du Titien 71
IV. Dans son atelier de Biri-Grande, Titien mène une existence active, familiale et fastueuse au milieu de ses enfants, Pomponio, Horace, Lavinia, et de ses amis l'Arétin et Sansovino. 73

Rubens. . 77

I. Rubens, âgé de vingt-trois ans, va passer huit ans en Italie où il achève de se perfectionner en étudiant les maîtres et commence, auprès du duc de Mantoue, sa carrière de peintre de cour. 77
II. De retour à Anvers, Rubens se fixe dans cette ville, se marie, achète une maison et organise avec méthode sa vie d'artiste. 80
III. Rubens reçoit de la reine Marie de Médicis la commande de 24 tableaux destinés à décorer la galerie du palais du Luxembourg. 82
IV. Rubens met à profit ses relations de peintre avec des personnages comme Buckingham, des artistes comme Vélasquez, des rois comme Philippe IV et Charles Iᵉʳ, pour remplir dans les cours d'Europe diverses missions diplomatiques. 84
V. Comment Rubens prouva que l'on peut être à la fois un grand artiste et un bon père de famille, un personnage très répandu et un homme d'intérieur. 86

TABLE DES MATIÈRES

Rembrandt... 89
 I. Rembrandt mène une existence solitaire où ce qu'il voit et ce qu'il rêve, soumis à son observation et exalté par son imagination, lui inspirent des chefs-d'œuvre.. 89
 II. La vie matérielle de Rembrandt, heureuse à ses débuts, devient de plus en plus misérable à mesure que s'affirme son génie................................ 92
 III. Rembrandt est tour à tour un peintre de corporations savantes, de corporations militaires et de corporations bourgeoises, lorsqu'il peint la « Leçon d'Anatomie », la « Ronde de Nuit » et les « Syndics Drapiers »........ 94
 IV. Méprisées à la fin de sa vie et dans les années qui suivirent sa mort, les œuvres de Rembrandt prirent peu à peu une valeur qui n'a fait qu'augmenter et qui s'est élevée à des sommes énormes......................... 98

Vélasquez.. 101
 I. Le peintre Pacheco, maître de Vélasquez, frappé par les brillantes dispositions et par le caractère charmant de son élève, lui accorde sa fille en mariage et par l'envoie à Madrid en le recommandant à de hauts personnages. 101
 II. Après que Vélasquez a représenté Philippe IV dans un tableau qui a l'honneur d'être exposé sur la place publique un jour de fête, le roi lui octroie le privilège de peindre seul son portrait.................................. 104
 III. Sur les conseils de Rubens, Vélasquez va en Italie étudier les œuvres des grands peintres de Venise et de Rome.................................. 105
 IV. Philippe IV donne à Vélasquez un atelier dans son palais et lui prodigue les marques de son estime, de son intérêt et de sa confiance................. 108
 V. Dans un tableau surprenant de vérité, les « Ménines », Vélasquez réunit autour de la jeune infante, Marie-Marguerite, ses dames d'honneur ou ménines, ses nains et se représente lui-même en train de peindre................. 110
 VI. Comment le mulâtre Juan Pareja, esclave et modèle de Vélasquez, devient un peintre de talent.. 111
 VII. Vélasquez, devenu maréchal des logis du roi, prépare, dans l'île des Faisans, le pavillon où se rencontrent Louis XIV et Philippe IV................. 112

Poussin... 115
 I. Comment Poussin, âgé de trente ans, arrive à Rome, y connaît le peintre Dominiquin et finit par se fixer dans la Ville Éternelle où il épouse la fille d'un de ses compatriotes.. 115
 II. Appelé en France par le roi Louis XIII et logé dans un pavillon du jardin des Tuileries, Poussin est bientôt découragé par les difficultés que provoque la jalousie de ses collègues. Il retourne à Rome........................ 119
 III. Poussin reprend à Rome, dans le recueillement et la solitude, une existence active qui répand la gloire de son nom et l'influence de son talent...... 121

Van Dyck... 125
 I. Van Dyck, élève de Rubens, répare en cachette un tableau de son maître, dégradé par un de ses camarades.................................... 125
 II. En route vers l'Italie, Van Dyck s'arrête dans un village pour peindre, en l'honneur d'une jeune fille, plusieurs tableaux qui font encore la gloire du pays.. 129
 III. Revenu en Flandre, Van Dyck exécute les portraits des artistes ses amis, et il se fait peindre par Franz Hals, sans que celui-ci le reconnaisse........ 130
 IV. Van Dyck passe en Angleterre, devient le peintre du roi et de la noblesse, et gagne environ un million et demi par an avec ses portraits............. 133
 V. Le portrait de Charles Ier à la chasse. Comment il devint la propriété du musée du Louvre... 135

La Tour... 137
 I. La Tour s'enfuit de la maison paternelle et vient à Paris étudier la peinture. Les raisons qui lui firent préférer le pastel à la peinture à l'huile..... 137

TABLE DES MATIÈRES

II. Originalité de La Tour. Ses boutades, ses libertés, ses impertinences de peintre à la mode. 139
III. La Tour devenu vieux s'occupe de fondations utiles et charitables 143

Reynolds . 145

I. C'est dans la lecture d'un traité de peinture que Reynolds, enfant, prend le goût de peindre et c'est dans l'étude des maîtres, durant un long séjour en Italie, qu'il achève de former sa manière 145
II. Reynolds, devenu le peintre de la haute bourgeoisie anglaise, se fait surtout remarquer par la grâce et le charme de ses portraits de femmes et d'enfants. 148
III. Comment, à imiter les vieux tableaux des maîtres anciens, Reynolds exécuta des œuvres qui furent très souvent frappées de décrépitude dès leur toute jeunesse. 151

Greuze . 155

I. Greuze apporte à Paris un tableau qui le fait connaître et lui vaut la protection de l'Académie . 155
II. Aventure romanesque de Greuze durant son séjour en Italie. 157
III. De retour en France, Greuze se marie. Ses succès d'artiste, son bonheur en ménage . 159
IV. Greuze, malheureux en ménage, perd sa tranquillité, son talent et sa fortune . 162
V. Greuze, séparé de sa femme, meurt oublié, presque misérable. 165

David . 167

I. Après avoir échoué quatre fois au Concours du Grand Prix de Rome, David, découragé, veut se laisser mourir de faim 167
II. David va en Italie, au milieu des ruines du monde romain, composer et peindre le tableau « les Horaces », dont le succès met l'antiquité à la mode. 170
III. David met son talent au service de la Révolution. Devenu membre de la Convention, il prend la direction des fêtes et des arts 172
IV. David peint le portrait équestre du Premier Consul gravissant le Saint-Bernard. Il laisse à l'état d'ébauche le portrait de Mme Récamier 174
V. Devenu le peintre de l'Empire, David exécute le « Couronnement de Napoléon » et la « Distribution des Aigles », mais, après Waterloo, il part en exil et meurt sans avoir pu rentrer en France. 177

Ingres . 179

I. Ingres, élève de David, obtient le prix de Rome, et part en Italie où il épouse une jeune Française qui, sans l'avoir jamais vu, va le retrouver dans la Ville Éternelle. 179
II. A Rome, puis à Florence, Ingres exécute, pour vivre, des portraits à la mine de plomb. Après avoir peint le « Vœu de Louis XIII », commandé par l'État, il va en 1824 à Paris où il trouve enfin le succès. 182
III. Ingres, de retour en France, est nommé membre de l'Institut. Il exécute son plafond « l'Apothéose d'Homère » (musée du Louvre). 185
IV. Après avoir été pendant six ans directeur de l'Académie de France à Rome, Ingres rentre à Paris en 1841, peint la « Source » en 1855, et meurt en 1867, à l'âge de quatre-vingt-sept ans, vaillant et convaincu jusqu'au dernier jour. 187

Delacroix . 191

I. Delacroix envoie au « Salon » son premier tableau dans un cadre exécuté par lui-même, qui se brise et est, à la demande de Gros, remplacé par l'administration . 191

TABLE DES MATIÈRES

II. Delacroix se voit acclamer chef d'une école nouvelle en rupture avec l'École classique dont Ingres devient le champion. Discuté passionnément, il s'impose peu à peu et finit par triompher. 196
III. Delacroix obtient des commandes importantes pour le palais de Versailles et du Louvre, entre à l'Institut et néanmoins continue à être discuté jusqu'à la fin de sa vie. 200

Corot . 203
 I. Corot peint son premier paysage sur les berges de la Seine, en plein Paris, à deux pas de la rue du Bac où habitaient ses parents 203
 II. Corot, rentré en France, expose chaque année au « Salon » mais sans être remarqué. Il lutte jusqu'à l'âge de soixante ans avant de parvenir à la notoriété. 206
 III. Quand le succès lui vient, Corot reste simple et profite de sa fortune pour rendre service à ses camarades, à ses amis, à tous ceux qui l'entourent. . 208

Texte détérioré — reliure défectueuse
NF Z 43-120 11

Contraste insuffisant
NF Z 43-120-14